Crafting
Soundscape

Creative Practices in Hong Kong Film Music

聲景場域

香港電影音樂創意實踐

羅展鳳
張志偉

著

盡皆過

A TRIBUT
TO HONG
FILM MU
WORKER

向

香港
電影音樂
工作者
致敬

前言

向香港電影音樂工作者致敬

有關戰後香港電影音樂故事,我們將分成三冊書寫:

《聲景場域——香港電影音樂創意實踐》
《眾聲喧嘩——香港電影既存音樂與電影歌曲》
《光影魅音——香港電影原創音樂》

驅使作者二人寫作此三冊書的,是背後引人入勝、卻又至今未被言說的
香港(電影音樂)文化故事。

沒有電影音樂,就沒有「盡皆過火、盡是癲狂」的香港電影

2001 年,美國知名電影學者大衛博維爾(David Bordwell)出版《香
港電影王國——娛樂的藝術》一書,指出香港電影的動作、剪接、攝
影及編導技藝有其獨特神采,創造出「盡皆過火,盡是癲狂」的香港
電影,惟 Bordwell 少談電影音樂。我們書寫香港電影音樂,就是對
Bordwell 的一個直接回應:電影音樂,是戰後香港電影非常重要的藝
術元素,也是香港文化的攸關養份;沒有香港電影音樂工作者的技藝和

努力，就沒有「盡皆過火，盡是癲狂」的香港電影。

我們作者兩人得承認，以上論點，非常大膽。

因上述論點都有違不少業界人士、研究者、評論，甚至觀眾對香港電影音樂的「負面」看法。好些西方評論認為香港電影音樂，只是挪用既存廣東流行曲（pre-existing Cantopop）或所謂「既存／罐頭音樂」（pre-existing/canned music），[1] 是純商業考量，技藝粗疏，感覺廉價；也有人認為香港電影音樂多依賴電子合成器處理，比不上西方管弦樂，磅礡氣魄欠奉。[2] 就連前述熱愛香港電影的 David Bordwell 對香港電影獨特敍事、剪接、動作大加讚賞，惟談到音樂，他說：「不大理會音樂技巧」、「俗套」、「刺耳」、「嘈吵的樂隊大合奏」，即便原創音樂亦是「毫無想像力」。[3] 有評論也認為，電影音樂只是輔助電影影像說故事，是次要電影語言，沒什麼好談。

本書兩位作者都是音樂愛好者，亦是土生土長熱愛香港電影的觀眾，每次讀到上述觀點，都覺得相當偏頗。我們的疑問很簡單：作為「視聽共生」的電影藝術，倘若其聽覺部份如此不濟，甚至造成災難性破壞，何以香港電影多年來卻備受注目與欣賞？電影作為綜合藝術，強調不同部份的有機整合，認為有平庸或壞透的電影音樂，但卻可以有好電影的「貌合神離」論，似乎難以說得過去。再進一步追問，何以香港電影音樂竟飽受長年偏頗成見？又不被重視？甚至一直被本地評論及外界看扁？電影中廣東流行曲的文化意義果真是無足輕重？西方評論常擁抱的管弦樂模式電影音樂果真才是王道？昔日有關粵語電影的挪用音樂討論甚稀，挪用罐頭音樂就全然等同廉價與技藝粗疏？

多年來，香港電影作為國際一個具標誌性的地域電影典範代表，其影像敘事甚至剪接動作都一直備受本地及西方關注，深受電影學者與影評人追捧研究，惟探討當中音樂部份迄今卻一直近乎空白。上述矛盾，說得直白一點，是不可思議，是電影史上的懸案。

我們希望「翻案」。

這個翻案工程固然浩大，但對重新理解香港電影音樂，甚至香港流行文化都甚具歷史意義，且讓我們從民間記憶說起。

香港電影音樂：美學‧工業‧文化

無可否認，荷里活及歐洲甚多電影音樂作品均出類拔萃，甚至有種先天的「霸權優越性」；歐美電影音樂無論是抽取自古典音樂傳統，或潮流尖端的流行樂曲，都不時成為風格與品味的世界指標。然而回顧歷史，香港電影曾有近廿多年壓倒西方電影的票房紀錄，千禧後沉寂十多年，近年又再出現追捧香港電影的勢頭。香港幾代人，難道真的只給荷里活及歐洲電影音樂觸動過？

實情是，日常生活的經驗告訴我們，不少香港甚至兩岸觀眾，心底裡都埋藏了有關香港電影音樂的記憶。若干年前，本書的一位作者在家中觀看電影《最佳拍檔》，其間當播放主題音樂時，廚房就傳來家務助理「吹口哨」的聲音，她已年逾五十，作者問：「你竟然還記得這段音樂？那你可記得這部電影？」她說：「記得啊！許冠傑嘛！同個光頭佬一齊，乜嘢拍檔咁樣㗎！」一套商業電影音樂在三十多年後，還可以給一位普羅市民認出，不就是民間記憶嗎？正如每次和資深影迷談起粵語片的罐

頭音樂，他們不時都會爭相辨認哪部電影用上什麼古典樂章或流行歌曲，即時延伸到五、六十年代香港的多元音樂聆聽經驗。近來，和年輕人聊起香港電影，像《窄路微塵》、《白日之下》或王家衛的原聲都會常被談及。網絡所見，港產片音樂在內地也成為一個獨特品牌，不時見內地網民評選「香港十大電影音樂」貼文，各有心水選擇。

說回來，書寫這三冊香港電影音樂著作，其中一個目的就是搜羅能夠成為民間記憶的香港電影音樂圖像，來一次大檢閱。但我們不希望這只是停留在懷緬民間記憶的層次——民間記憶只是個出發點。我們想藉著這個出發點，書寫一個戰後香港電影音樂故事，並把這個故事原本應該有的歷史重量，盡量如實還原。

是的，我們重申，戰後香港電影音樂故事，是一個具歷史重量的香港文化故事，當中重量來自「美學」、「工業」及「文化」三方面：

1. 港式技藝：戰後香港電影音樂，旁及幾代香港電影工作者的努力，才能發展出香港獨有配樂技藝／具香港特色的電影音樂實踐技藝。為省錢，戰後粵語電影多用罐頭音樂，惟不少配樂師卻嘗試克服，並在這個限制中進一步鑽研，如以畫面配合既存音樂、剪輯湊合不同樂段、刻意拼湊衝擊效果，又或調校音色、改動速度等，堪稱王家衛式拼湊電影音樂的鼻祖。八、九十年代流行強行植入電影歌曲，曾破壞不少電影敘事，電影作曲家在此情況下又作出彈性調節，例如把採用歌曲轉化為主題與變奏技藝，可能情況下又常借沸騰歌聲寄意香港身份。最厲害之處，是縱然電影音樂預算長期低企，但總有混雜破格、反向思維模式的原創音樂實踐，作靈巧對應，上述種種，早在七十年代已開始興起，至今未息。這段香港電影音樂技藝

史，累積了幾代創意作曲家、導演甚至監製等人的創意成果，份量十足，是香港電影能觸動港人，甚至為何在世界電影版圖佔一席位的核心基石。

2. 電影工業歷史新章：被譽為香港電影創意爆棚的黃金時代，故事常以七十年代中嘉禾藉衛星公司製片打破邵氏片廠制度說起，然後因市場競爭太過激烈，誘發後來眾多作者導演的創意電影。這故事當然合乎史實，但有欠全面。究其實，當年除了一眾享譽海外的電影精品外，香港還盛產很多粗製濫造電影。這些作品以「多快省」邏輯拍攝，催生了多年來不利電影音樂創作的行業陋習，有時連帶大製作都不能幸免。幸而八十年代以降，不少新晉導演及作曲家，堅持製作一部又一部具創意音樂的電影，再加上其時好些導演正開拓國際市場（如成龍、徐克），音樂不能過於山寨，於是也慢慢改寫業內種種壓抑電影音樂創意的陋習。過往的香港電影故事，多表揚那些在投資者支持下茁壯成長的作者型導演，又或是發展出非凡技藝的動作指導；但長期在不利環境下主動抗衡工業惡習，並慢慢變革電影音樂工業實踐故事的一眾導演及作曲家，卻鮮有被談及。這個逆流而上的電影音樂故事，牽涉很多電影圈中人事拉扯，過程峰迴路轉，是電影工業史的焦點新章。

3. 港式文化建立：香港電影音樂，無論從製作到音樂成品本身，令人體驗什麼叫「港式創意文化」溫床。香港電影音樂的具體實踐，由「搞掂精神」開始，再發展成精緻的技藝功夫，及後來到達兩者並存的相融狀態；[4] 這種情況，即近十年也未有停下，可謂異數。進一步看這種「港式搞掂精神」，其實也呈現了電影音樂工作者長期在「打逆境牌」的能力。電影音樂工作者要「搵食」，但不乏理想執著；他

們不少採用「輸少當贏」策略，[5] 在好些被要求放置指定流行曲的電影提案中，不惜與公司周旋，堅持將歌曲放於片尾，把影響減至最低，挽回不少電影。說來，單就香港電影音樂自身，就內藏港式混雜美學發展史。自戰後粵語片開始至今，音樂是香港電影構成混雜美學的重點元素，是港式混雜美學最具代表性的聽覺藝術之一。從最初資源緊絀、相對「粗糙」的罐頭音樂時代，到後來充滿混雜斑駁的廣東歌（廣東詞作配上不同地域流行曲風及中式傳統音樂配器）誕生，再到八十年代電影音樂以瘋狂的兼收並蓄姿態，自覺地發展出懷舊及精緻化的混雜實踐，歷時超過七十年。以上種種，幾十年來厚實地建立了香港觀眾的「本地音樂記憶」。例子如武俠中樂、深入民心的罐頭音樂，乃至承載隱喻、本土身份及文化意義的電影歌曲。香港電影音樂，其實是了解香港文化的一扇關鍵窗口（港式文化這主題，貫穿三冊內容）。

是故，戰後的香港電影音樂故事，將會是一個扣人心弦的香港故事。這亦是本書的論證、宣言及信念。

香港電影音樂的閱讀角度及三冊書內容

基於上述種種，我們決心要把戰後香港電影音樂故事好好記下，並分成三冊書寫：

《聲景場域——香港電影音樂創意實踐》
《眾聲喧嘩——香港電影既存音樂與電影歌曲》
《光影魅音——香港電影原創音樂》

這三冊書即使各有焦點，但都不忘貫穿以下八條重要線索：

· 影音融匯技藝 × 香港文化：首度結合本地電影音樂技藝及電影文化的分析專著。

· 重塑電影音樂記憶：香港電影不少經典場面都有濃烈的音樂元素，成了幾代港人（甚至海外觀眾）重要記憶。本課題橫跨戰後至今，重塑這幾十年來的珍貴電影音樂記憶。

· 確立香港電影音樂地位：將為長久被學界及影迷忽視的香港電影音樂翻案，力證它如何為「盡皆過火、盡是癲狂」的香港電影，構築別樹一格的藝術元素。

· 展現珍貴電影工作者口述歷史：通過搜羅及親身訪談，展現大量香港電影工作者的口述歷史，聚焦探討由粵語片到合拍片年代的數十年來，投資者、導演、作曲家、配樂師等在電影音樂從創作至製作過程中的多變角色。

· 重構並整理香港電影音樂製作拉鋸戰：戰後香港電影，一方面製作非常商業化的電影音樂，另一方面又愈加注重創新。三冊書為讀者重塑這段商業及創意拉鋸戰的歷史，並分析箇中因由。

· 引介並分析香港電影獨特聲景（soundscape）：分析電影創意人如何長久在各種限制下以音樂作出視覺以外的時代呼應，構築一種長久被忽視卻原來豐富多彩、獨樹一幟的香港電影聲音景觀。當中包括自港英年代的「半唐番」混種情懷、如何挪用「罐頭音樂」糅合東西

方文化的二次創作；還有一度風氣盛行的愛慾濫情旋律，及尋找身
份出路的沸騰電影歌曲；最後，還有混雜破格、液態思維模式的原
創音樂實踐操作。

· 揭示荷里活與香港電影音樂的異同：本書指出香港電影音樂雖深受荷
里活影響，但卻基於其獨特歷史，發展出具香港個性的電影聲音。

· 電影與文化工業理論的在地化討論：本書糅合電影理論（關乎影像、
音樂、敘事）與文化工業理論，結合香港獨有歷史，首次書寫「電影
工業環境—電影音樂創意實踐—香港文化」等多重關聯性的香港電
影故事。

最後，謹以三冊書向多年來的香港電影音樂工作者致敬，期待這課題將
有更多人關注與討論。

1｜如電影內採用的音樂，並非為電影度身訂做，而是在電影製作前早已流通坊間，就是既存／罐頭音樂。更詳細解
釋請看第一章專用概念解釋一節。

2｜美國知名影評人 Wesley Morris 認為王家衛《旺角卡門》中出現了一首用改編自《Take My Breath Away》的廣
東歌，是「開玩笑」的俗氣做法。Wesley Morris, "A Hong Kong Crime Drama with Style", *The Boston Globe*, 21 August
2008, http://archive.boston.com/ae/movies/articles/2008/08/21/a_hong_kong_crime_drama_with_style/（2023 年 6 月 15
日瀏覽）。另有評論者 Timo 狠批香港電影電子合成器及流行曲使用，認為「甚少有一部來自香港的電影能以精心
製作的管弦樂隊作配樂，更遑論跟荷里活最受歡迎的傑作媲美。這跟香港製作電影的心態有關——快而廉——音樂
主要俗氣（於 80 年代）及由大部份被遺忘（於 90 年代）的合成器段落組成，多年來，當中的聲音已經進化改良，
惟在作曲質量方面僅略有進步。香港電影只消在片中放上數首流行廣東歌，電影配樂就完成了。」見 Timo, "Hong
Kong Movie Music that Stuck with Me", *Screen Anarchy*, 18 December 2007, https://screenanarchy.com/2007/12/twitch-o-
meter-hong-kong-movie-music-that-stuck-with-me.html（2023 年 6 月 15 日瀏覽）。相關評論還包括曾參與杜琪峯原創
音樂的作曲家 Xavier Jamaux，他曾指杜早年的電影音樂多用合成器，是廉價與過時，可見於 LP Hugo, "An Interview
with Composer Xavier Jamaux", *Asian Film Strike: Asian Film Reviews & Interviews*, https://asianfilmstrike.com/2016/06/24/an-
interview-with-composer-xavier-jamaux/（2023 年 6 月 15 日瀏覽）。

3｜見大衛博維爾（David Bordwell）著，何慧玲、李焯桃譯：《香港電影王國：娛樂的藝術》（香港：香港電影評論
學會，2020 增訂版），頁 188。

4｜「搞掂精神」，是借用陳冠中的說法。見陳冠中：《下一個十年：香港的光榮年代？》（香港：牛津大學出版社，
2008），頁 75-80。

5｜「打逆境牌」及「輸少當贏」，是借用電影《嚦咕嚦咕新年財》（杜琪峯、韋家輝，2002）中，廣為香港影迷認識
的對白。

目錄

PART ① 　　HONG KONG FILM MUSIC
　　　　　RESEARCH:

ORIGIN,
BACKGROUND AND
THEORY

第
一
部
份

香
港
電
影
音
樂
研
究
：
緣
起
、
背
景
與
理
論

第一章

為何研究香港電影音樂？

從 1927 年有聲電影發展至今，荷里活影業已花近百年去探索使用電影音樂的奧秘。今天全球影迷都會認同，電影音樂是荷里活電影中不可或缺的元素。2016 年，紀錄片《荷里活配樂王》（*Score: A Film Music Documentary*）推出，訪問近六十名業界人士，當中有電影作曲家、導演、指揮家、行政人員及影評人，一眾把荷里活音樂大師的創作故事娓娓道來，業內專家及影迷紛紛傳誦及討論，成為一時佳話。說荷里活夢工場之內，還有一個受世界認可的電影音樂「工業藝術世界」，絕無誇張。

但回到香港呢？香港電影曾以瘋狂的影像及動作蜚聲國際，全球電影出口排行第二，其電影音樂又應如何評價？如果今天有本地導演被邀請拍一部《荷里活配樂王》香港版，這導演會說一個怎樣的故事？是感覺無話可說？還是覺得有話想說，卻又百感交集、有口難言、千頭萬緒，不知從何說起？這齣有關香港電影音樂的紀錄片，的確很難拍攝。多年來，香港影迷及評論界，從不熱衷理解港片音樂工業運作究竟是怎樣的一回事。戰後香港迄今的影業發展及導演故事，學界、評論及影迷都說過很多，惟獨戰後電影音樂故事，其討論卻近乎空白。但是從不討論是否等同不值得談、差強人意，或乏善足陳？還是基於某些不自覺的偏見，對香港電影音樂獨特的成就熟視無睹？

千頭萬緒，不知從何說起——本書希望打破這個僵局。筆者兩人多年來走訪了二十多位本地作曲家，搜羅四散於舊書刊雜誌及網絡媒體的業內訪問，也參考大量香港影業史料，從而希望在工業層面上，重構一個具香港特色的電影音樂創作實踐故事。在寫作過程中，我們思考了香港影迷及評論界一直忽視港片音樂的歷史原因，也努力把香港和荷里活情況作比較分析，尋找箇中同異或強弱得失，從而理解港片音樂創作實踐的獨特軌跡，其目的只有一個：能夠不亢不卑地說出港式電影音樂創作的歷史故事，也要梳理清楚箇中獨特成就及缺點。

本書《聲景場域——香港電影音樂創意實踐》（下簡稱《聲景場域》）是筆者兩人決心重構香港電影音樂故事的第一本著作成果。這本書，再

加上將出版的《眾聲喧嘩——香港電影既存音樂與電影歌曲》（下簡稱
《眾聲喧嘩》）及《光影魅音——香港電影原創音樂》（下簡稱《光影魅
音》）兩書，合共三本著作，旨在重構較完整的香港電影音樂故事。我
們希望有了這三本書，未來若有導演真的要開拍《香港配樂王》，也有
一個比較完整的參考起點。

本章餘下會簡介全書不同部份及章節重點；為方便讀者閱讀本書，章末
會解釋一些和電影音樂有關的重要概念。

熟悉又陌生的香港電影音樂

戰後香港電影音樂發展到今天，給影迷的感覺既熟悉又陌生，時遠時
近，關係若即若離。

熟悉，是因為不同世代及品味的觀眾，總會有自己喜歡的電影音樂旋
律。上世紀七十至九十年代，港產片《猛龍過江》、《半斤八兩》、《警
察故事》、《英雄本色》、《倩女幽魂》、《黃飛鴻》及《賭神》等風靡香
港，精緻電影如《我愛夜來香》、《似水流年》及《胭脂扣》等也有捧
場客；上述電影的音樂，早已成為幾代人的共同記憶。說千禧後香港電
影衰落，但《麥兜故事》、《伊莎貝拉》、《打擂台》、《狂舞派》……乃
至近年如《濁水漂流》及《年少日記》，其音樂都受不同年代的觀眾愛
戴，當中不乏年輕影迷。有些港片音樂更可以跨越世代，2013 年麥浚
龍執導的《殭屍》，內有重新改編自 1985 年《殭屍先生》的主題曲《鬼
新娘》，新舊世代都愛；另一首是《西遊記大結局之仙履奇緣》的電影
歌曲《一生所愛》，後來更成了跨地域最流行的華語歌曲之一。

數碼化年代，香港新舊電影音樂的傳播途徑繁雜眾多。當今是高清影
碟、家庭影院、社交媒體、YouTube 及串流平台的多渠道年代，觀眾
能輕鬆重溫電影，同時也重溫電影音樂。電影業界內外的表演盛事，也
不時以電影音樂引發共鳴。2024 年香港電影金像獎頒獎典禮，開場就
以《2046》、《鎗火》及《賭神》的原創音樂揭開序幕；同年，香港電

影作曲家協會也於國際影視展舉辦了《武動作樂》電影音樂會，向三位音樂大師顧嘉煇、黃霑及胡偉立致敬；上述兩者，同時帶有傳承意味。但電影音樂的流傳途徑，不時在意料之外，如 1994 年《重慶森林》裡的電影歌曲《夢中人》，就在 2024 年經歷重生——先是年輕香港歌手陳蕾在 3 月舉行的演唱會中翻唱，而不足一個月後日本歌手滿島光又在台灣演唱會翻唱，隨後在 YouTube 全球都看得到。[1]

惟與此同時，影迷對香港電影音樂又極之陌生，甚少考量——更遑論箇中音樂對電影的重要性。近十年在網絡積極發言的港片影迷，不少懂得引述 David Bordwell 給予港產片「盡皆過火、盡是癲狂」的美言，也常侃侃而談不同香港導演及類型片，如何以影像、敘事、動作及美術設計等技藝（craft）去建立其獨特風格。可是，我們卻甚少聽到影迷們會談及電影音樂，包括這技藝如何成就相關導演的個人風格，又或者思考音樂在「盡皆過火、盡是癲狂」的香港電影中所扮演的角色。

有關電影音樂長期缺席民間討論的情況，和本地評論及學術界不謀而合，甚至有著一定關係。幾十年來本地評論及學術界著作甚多，當中主要以導演及類型片角度分析香港電影，若涉及技藝分析，則多從影像、敘事、動作及美術著眼（即多以視覺主導）。無可置疑是，這類著作對提高影迷欣賞能力方面有著重大貢獻，早已成為影迷學習思考港產片的豐富資源。然而，不能否認是，多年來評論及學術界甚少關注港片音樂，迄今還未有任何系統專著可供參考，而在長期忽視電影音樂的評論氛圍下，影迷若想了解音樂和戰後香港電影的關係，其實困難重重。這很大程度解釋了影迷們對港片音樂既熟悉又陌生的矛盾情況——哪怕不少影迷和港片音樂有著多種感性聯繫，但知性上卻未能理解音樂對香港電影的重要性。筆者兩人認為，這狀況雖可理解，但又令人感到可惜，甚至遺憾。

是故，在長期被忽略的背景下，要開始書寫香港電影音樂故事，我們認為首先要踏實地處理幾個重要問題。一，民間及學術界長期忽略電影音樂，背後有什麼深層原因？二，忽視電影音樂，對理解香港電影，會有

1 | 2018 年，於內地巡展的第七屆香港主題電影展也以香港電影音樂作焦點，名為「歲月留聲　港影港樂」，活動相當盛大，並找來電影作曲家盧冠廷作是次活動的客座策展人。大會又印刷精美刊物，找來學者及影評人撰寫香港電影音樂文章，影展由香港特別行政區政府駐北京辦事處及百老匯電影中心主辦，百麗宮影城協辦。

著什麼缺失或影響？換句話說，研究港片音樂對理解香港電影——甚至香港文化——又有何重要？我們認為，理想來說，能認清及克服忽視香港電影音樂的背後心理及慣性認知原因，並釐清研究港片音樂帶來的優點，就能為研究香港電影音樂及為其書寫，提供堅實和合理的憑據。本書第一部份為理論思考及研究議程，當中的第二章，就是釐清上述問題。然而，倘若研究香港電影音樂刻不容緩及大有裨益，可是現存資料及討論又少之又少，那應該如何開始？第一部份的第三章，將會回答這個問題，當中會討論如何借鑒荷里活電影音樂及文化工業理論，從而定下一個「本地化」的香港電影音樂「研究議程」。

然而，若然讀者對文化理論感到陌生或不親近，我們建議你們可以先跳過第一部份，直接閱讀第二及第三部份關於香港電影音樂創意實踐的歷史具體分析。當中的書寫，我們盡量把理論及概念融入於具體分析之中，不作過度艱澀的學術討論。當然，學術界的朋友還是可從具體分析中找到各種理論脈絡。

港式電影音樂實踐

在研究香港電影音樂創意實踐期間，身邊不少影迷及學院朋友都不約而同提出幾個相關問題：音樂在香港電影真的重要嗎？就算要談電影音樂，香港比得上荷里活嗎？香港電影音樂算是重要的香港流行文化嗎？

本書之研究，正是以「實證」歷史及訪問資料來回應上述問題。筆者二人的研究結論是：音樂對香港電影的確非常重要（詳見本部份第二及第三章之理論梳理），而回顧香港電影音樂發展歷史時，我們既可用比較角度，參照荷里活的成就，但同時不應妄自菲薄。荷里活電影音樂固然有其非凡成就，但箇中亦有得失；同一道理，我們也應客觀評估香港電影音樂創作的獨特成就及利弊所在。本書將會論及下列香港電影音樂創作實踐的幾個獨特之處——戰後香港電影音樂有粗製濫造時候，但同時又不乏天馬行空的混雜創意空間，而在此獨特時空下，香港電影作曲家，大抵是全球影業中最多面手的音樂創作人。

為方便讀者閱讀，這裡提前扼要歸納香港電影音樂實踐的幾項獨特性
質，好讓讀者事先以鳥瞰角度作初步理解。

第一，戰後香港電影音樂創作呈現極端的雙面性，當中有扼殺創意的創
作常規，但也有擺脫常規、創意滿溢的林林種種時刻。可以說，港片音
樂極端的雙面性為世界電影市場罕見。戰後到千禧前後，為應付東南
亞對小本製作港片的持續需求，「多快省」很快便成為香港主導製片模
式，甚至成為電影音樂製作的意識型態，導致戰後多年，粗製濫造的電
影音樂長期存在。七十年代中開始，本地及海外電影品味慢慢提升及多
元化，催生了講求創意的電影精品製作路線，當中的電影工作者不斷努
力擺脫業內「多快省」的音樂製作方向，為電影音樂爭取創作空間，到
了八十年代，港產片音樂水準終於躍升。上文所說的《猛龍過江》、《半
斤八両》、《警察故事》、《英雄本色》、《倩女幽魂》、《黃飛鴻》及《賭
神》，就是處身這「升級」的歷程之中，我們稱為影音俱佳的「主流精
品」電影。前述電影如《我愛夜來香》、《似水流年》及《胭脂扣》等，
則走「另類精品」路線，音樂處理更為精緻。千禧後香港影業下滑，外
銷的小本粗疏製作逐漸消失，而主流及另類精品路線，則在合拍及本土
電影框架下繼續各種探索，其間音樂創作也越來越受重視，屢有佳作。

第二，香港電影容納得下天馬行空的混雜電影音樂創作；和荷里活相
比，香港電影音樂來得更混雜、更肆無忌憚地吸納不同音樂文化。上世
紀三十至五十年代，歐洲、非洲及拉丁美洲音樂都在美國民間流通，但
同期古典音樂卻一枝獨秀，主導荷里活電影音樂風格。直到五十年代，
爵士及搖滾樂才慢慢被荷里活採納，當中涉及音樂品味區隔，而這種傳
統作風，一直流傳。五十年代後期以降，融合不同歐美風格的電影音樂
逐漸出現，但發展至今，具顯著東方元素的美國電影音樂極為罕見，猶
如邊緣文化，而即使再混雜的電影音樂風格，都離不開古典管弦基調
（如 Hans Zimmer）——古典弦樂依舊是荷里活的正統。反觀五六十年
代的香港，文化上進入極壓縮的吸收時期：無論粵劇、京劇、上海時代
曲、國粵語時代曲、歐洲古典音樂，以及經美國音樂工業傳播的各種流
行歌謠（如鄉謠民歌、搖滾樂、爵士等），都一時湧現及流通於民間。

由於沒有強大的文化品味階層左右文化生產，其時不少粵語片都肆無忌憚地使用上述迥異音樂，不時更大膽拼湊不同類型。到了八九十年代，跨地域類型電影音樂，已成為港產片音樂的主要特色，至今未息。近年世界各地商業電影都有混雜的音樂使用，但若論源遠流長，以及其天馬行空程度，則非香港莫屬。

第三，香港作曲家，是極多面手的音樂創作人。香港天馬行空的混雜電影音樂文化，催生了參與跨音樂類型創作的多面手電影作曲家。戰後活躍的香港電影作曲家，無論是流行還是古典音樂背景出身，都有「親身參與」中樂曲風、西洋古典及各種流行樂、混種音樂以及粵語電影歌曲創作。五六十年代，音樂家如草田、于粦、源東初及王福齡等，都以不同程度參與上述跨類型電影音樂創作，當中或有個別南來作曲家抗拒西方流行樂，[2] 但到六十年代末，港式混雜文化趨勢已銳不可擋，第二代在香港成長的電影作曲家如黃霑、顧嘉煇及黎小田相繼冒起，對音樂創作皆擁抱「來者不拒」精神，無論採用流行或古典、中外或古今的音樂，都表現悠然自得。黃霑曾說自己兼收並蓄地聽音樂，並言「古今中外、爵士樂、印度歌、粵曲京劇、民歌山歌，全在欣賞之列」，[3] 而黃霑一生電影原創音樂作品中，的確囊括上述所有元素。[4] 往後由黃金時代走到今天的香港電影作曲家，以黃、顧及黎三人作起點來看，似乎已走得更遠。現時資深作曲家如金培達、韋啟良、陳光榮、黃英華、黎允文到中生代的黃艾倫、翁瑋盈、戴偉、陳玉彬及林鈞暉，再及新晉作曲家如區樂恆、廖穎琛及張戩仁等，都對港式混雜曲風有高度自覺。例如《金手指》原聲唱片大碟的宣傳文案，就直接指出作曲家戴偉在創作中一手包辦了「古典樂、爵士樂、雷鬼音樂、電子音樂、Hip Hop 及 Trip Hop」等音樂類型。[5] 可見在戰後香港獨特的語境裡，本地電影作曲家在創作音樂風格上，較荷里活同業呈現更顯著的彈性。

第四、即使在港片黃金時代，電影作曲家必須履行「兩條腿走路」的創作生涯。如前述，戰後至千禧前，小本製作是港片工業一大主力。這些電影導演之中，有不看重音樂創作，僅要求作曲家在極短時間內交出作品，行內一度稱之為「有響就得」，即有聲音就可以了；[6] 參與這類製

2 | 到現時為止，我們還未有關於五六十年代作曲家及配樂師參與粵語及國語片的音樂創作全記錄，只有少量資料。如草田（黎小田父親）早年參與過長城、鳳凰、新聯的電影原創音樂製作，也做過國粵語片的「罐頭音樂」配樂。筆者倆從現存有限拷貝看到的「長鳳新」電影，可以肯定草田曾做的電影原創音樂，涉及傳統中樂及西方交響樂，惟他卻明言不喜歡兒子黎小田愛玩西方搖滾樂，可見上一代個別作曲家可能仍有較強的品味區隔想法，但這可有影響他多年來電影音樂創作方向，則要留待日後有心人研究。有關草田作曲生涯的文章可見周光蓁編：《香港音樂的前世今生──香港早期音樂發展歷程（1930s-1950s）》（香港：三聯書店（香港）有限公司，2017），頁244-258。此外，亦可參考傅月美主編：《大時代的黎草田──一個香港本土音樂家的道路》（香港：黎草田紀念音樂協進會出版，1998），當中有少量文章提及黎草田的電影音樂創作經驗。

3｜黃霑：〈兼收並蓄地聽〉，收入吳俊雄編：《黃霑書房——黃霑與港式流行 1977—2004》（香港：三聯書店（香港）有限公司，2021），頁 57。

4｜參看吳俊雄編：《黃霑書房——流行音樂物語 1941—2004》（香港：三聯書店（香港）有限公司，2021），頁 268-310。

5｜「金手指電影原聲大碟欣賞會」宣傳文案，戴偉個人臉書網頁，https://www.facebook.com/photo?fbid=859927569480360&set=pcb.859929979480119（2024 年 5 月 9 日瀏覽）。

6｜訪問林敏怡口述，2008 年 4 月。

7｜同上。

作的作曲家，常感覺創作過程不受尊重、大感沮喪。然而，當時很多作曲家仍然為這些製作草率的港片工作，一來因為其時小本製作是作曲家穩定收入來源，二來不斷工作可保持作曲家的業內「名氣」與「曝光率」，較易被著重創意的導演留意，繼而獲邀參與前述的主流及／或另類創意精品電影——說到底，這類「創意型」導演比較重視音樂在電影中的功能，亦尊重作曲家的創作技藝，給予音樂更大的創作自主空間。因此，在小本製作仍舊興旺的歲月，大部份電影作曲家都經歷著「兩條腿走路」的創作生活：他們一邊忍受著跟不尊重音樂的導演們工作，一邊又不時參與容許發揮創意的電影提案，跟導演在互相尊重的基礎下協作。這種精神分裂的工作處境，是千禧前香港獨有的電影音樂創作生態，連獲獎多次的作曲家如顧嘉煇、黃霑、林敏怡及盧冠廷等，都不能幸免。林敏怡曾說，面對小本馬虎製作，只能「隻眼開隻眼閉」（睜一隻眼閉一隻眼）地參與。[7] 可見，電影作曲家們長期身處不盡人意的兩極創作環境，但仍不忘抓緊機會，堅持創作具水準的電影音樂。進入合拍片年代後，外銷小本製作幾近絕跡，追求龐大票房的合拍片，反而不時成為壓抑音樂創意的最大主力，那是電影作曲家的另一次考驗。

上述勾勒的香港電影音樂實踐工業脈絡，是由本書的第二及第三部份歸納而成。第二部份的「電影音樂製作：常規與創新」，集中闡明香港電影音樂創作上因循及創新的雙面性，由戰後至今說起。當中第四章先分析香港電影音樂製作上曾出現過的七大負面常規；第五和第六章則分析三種挑戰常規的電影音樂創意力量：包括來自「多線投資者」、「彈性創意導演」及「兼收並蓄的作曲家」。至於第三部份「走入創作現場」第七及第八章，將集中分析黃金時代的港產片中，作曲家如何「兩條腿走路」地創作音樂——即一方面在毫不重視音樂的電影提案下工作，另一方面又與尊重音樂的導演協作，做出好音樂。

上述種種，本書將會分章逐一闡釋。另外，將出版的另外兩本著作《眾聲喧嘩》及《光影魅音》，當中討論港片內的既存音樂、電影歌曲及原創音樂創意實踐，正是處身於這本書所描繪的工業脈絡下進行。換句話

說，本書旨在為重構香港電影音樂創意實踐故事，打下重要的場域脈絡基礎。

本書重要詞彙

即將闡釋的，是本書常用的重要詞彙。對電影音樂討論感到陌生的讀者，能掌握下列詞彙用法，相信能有助閱讀本書。介紹這些詞彙時，我們放棄「雞精式」的濃縮寫法，倒過來，我們會以較詳細的說明，以便大家了解每個詞彙的歷史背景及用法爭議，繼而有助大家明白本書使用這些詞彙的立場。

電影音樂（Film Music）

泛指專為一套電影直接創作，或特意從現有音樂選取，最後被安放在該電影中，配合影像同時播放的音樂。[8] 美國電影業界多把電影音樂分為原創音樂、電影歌曲及既存音樂（pre-existing music）三種類別，並認為把三者放入電影，以原創音樂的創意最高，歌曲次之，既存音樂最低。某些業界及學界中人，亦認同這種區分。但也有持反對意見，認為每種類別也有其優點及缺點，有關爭論可見下面詞彙再作討論。

8 | Kathryn Kalinak, *Film Music: A Very Short Introduction* (New York: Oxford University Press, 2010), p. xiv.

配樂

「配樂」是華語世界獨有的專業名稱。配樂一詞，可指涉兩大項電影音樂職務：音樂的「生成」（可以是原創，亦可以是選擇既存音樂或歌曲），和把生成的音樂「配置」於電影之內。荷里活製作一般把這兩項工序分開：作曲家負責原創音樂的生成與製作；音樂監督（music supervisor）、導演及 / 或作曲家負責決定相關場景所用的既存音樂 / 歌曲；然而，把各種音樂 / 歌曲精準地配置於電影內不同場口，則交由音樂剪接師（music editor）負責（作曲家也按需要參與）。這樣較仔細的分工，可以令需求甚殷的荷里活作曲家專心作曲，提高生產力。華語界電影業規模較小，放在音樂的預算一向不多，是故電影作曲家常一手

9｜例子如電影《英雄本色》，
片頭可見，音樂作曲由顧嘉
輝，配樂為胡大為。

包辦上述工作。的確，千禧前香港電影產量多，曾出現如陳勳奇及胡大為般專業的「配樂家」，[9] 專責音樂剪接及配置工作，只是此做法在香港並沒有制度化。近年部份內地電影把作曲與配樂分工，但仍在起步之中。

認清上述背景，有助釐清本書對配樂一詞的用法。多年來，當我們訪問本地電影作曲家時，得知業內持兩種態度：一種認為配樂一詞並無不妥，因為已是約定俗成用法；甚至有作曲家認為配樂一詞形容甚佳，當中「配」字正好點出作曲家的工作其實是為了「配合」電影內容而創作音樂，反過來，西方名稱卻不包含此意。至於持相反意見的同業則認

10｜羅展鳳：〈電影作曲家不
是「配樂家」 訪香港電影作
曲家協會主席韋啟良〉，香港：
《明報》，2019 年 4 月 19 日。

11｜香港電影金像獎官方網
頁，https://www.hkfaa.com/
index.html

為，配樂一詞只強調「配置」音樂工作，忽略「創作」部份。[10] 翻查香港電影金像獎官方網頁，[11] 大會自第二屆（1983）開始設立「最佳電影配樂」獎項，及至第四屆（1985），則改為「最佳音樂」，到了第六屆又改回「最佳電影配樂」之名，一直到第十五屆（1996），才採用「最佳原創電影音樂」並沿用至今，這明顯有意加強電影音樂是量身訂造、具備「原創」特質的意思。可是，從上述多次易名可見，業界一直也為此獎項的命名有過一番討論。作為本書的作者，我們深明配樂一詞仍然被廣泛採用，其用法亦有華語電影圈之獨特歷史背景基礎。然而，本書希望盡量減少歧義及不必要的誤會，故最後決定避免使用「配樂」一詞來泛指「音樂生成」及「配置音樂」兩個不同工作；相反，我們行文時，會清晰分開兩者的職務。然而不得不提的是，我們仍會使用配樂師一詞，去指涉香港電影發展過程中的確出現過只作配置、不創作音樂的專職「配樂師」。另外，業內人士的口述訪問中仍會用配樂一詞，當引用這些資料時，配樂一詞會同時保留。

影音融匯（Synchresis）

本書的立場，是電影的視覺及聽覺元素，是有聲電影下有機的互為構成部份（mutually-constitutive parts）。早期西方學術界，甚至現時好些影迷及評論界，常把音樂視為影像或敘事以外的「外加」（added）元素，其功能在於「修飾」（modifying）影像。本書認同電影音樂學者 Michel Chion 提出的「融匯」（synchresis）概念，即電影無時無刻其

實都是「特定聲音效果及視覺效果同步產生一種自發及不可避免的焊合」。[12] 此看法，明確地指出音樂和影像其實是一起共同建構電影意義，要「完整」分析電影，必須聲畫俱備。當然，這並非說每次分析電影都要巨細無遺同時說明影像及音樂的共生意義或效果——我們深信，純影像（如剪接或場面調度）的電影／技藝分析，仍然有其重要性，只要分析者明白及表明其分析目的（及限制）就不礙事。

12 | 見 Michel Chion, trans. Claudia Gorbman, *Audio-vision: Sound on Screen*, 2nd ed., (New York: Columbia University Press, 2019), p.64.

原創音樂（Original Score/Original Music）

又稱原創電影音樂（original film score/original film music）。單從字面解釋，可理解為作曲家（一位或以上）專門為某部電影創作的「純音樂」作品（以樂器或電子音樂演奏；或人聲哼唱旋律）；它可以是任何類型音樂：諸如古典、爵士、搖滾、流行、藍調、新紀元、環境音樂及民謠等。上述定義，屬比較開放的學術定義，只關心原創音樂於電影中扮演的角色，沒有拘泥於業內作曲家或某些聽眾的看法與品味（如認為古典音樂較搖滾或爵士的有品味）。[13] 惟放眼現實世界，全球知名的奧斯卡金像獎（Oscars/ Academy Awards）委員會對界定何謂「原創音樂」，卻有其特別觀點及偏好，影響遍及各地影迷（與同業）。考慮及此，以下將詳細介紹奧斯卡評委員會的觀點。

13 | 持這種態度廣泛易見，可參考 Kathryn Kalinak, *Film Music: A Very Short Introduction* (New York: Oxford University Press, 2010) 或 David Bordwell, Kristin Thompson & Jeff Smith, *Film Art: An Introduction*, 12th International Student Ed., (New York: McGraw-Hill Education, 2020).

首先，奧斯卡委員會特別偏好單一作曲家創作的電影音樂，他們認為兩位或以上作曲家能夠對同一部電影的音樂有著同樣貢獻，實屬罕有。是故，如參選電影有多於一位作曲家主理音樂，必須額外申請，再經評審小組評核。歷史上，兩個或以上的作曲家能贏得最佳原創音樂獎的次數亦不多。[14] 以上看法，誠然和歐美文化向來推崇「個人作者」觀點一致，即篤信個人全權負責的音樂較協作音樂更為「原創」。其次，是原創音樂是電影裡最被認可的電影音樂類別。一部電影若同時有全新創作的原創音樂、既存音樂及電影歌曲（原創或既存），只要評審們認為片內的既存音樂／歌曲在電影中的角色過大，該部電影將被取消參選「最佳原創音樂」資格。事實上，既存音樂在奧斯卡的地位明顯較原創音樂低，自 1935 年開始，奧斯卡就開始以各種名義頒發原創音

14 | 據 Billboard 報導，自 1934 年以來，三個或以上作曲家曾獲奧斯卡最佳原創音樂獎項，只有七次。2024 年以前，多於一位作曲家參選時，必須經評審考慮參選者是否對電影內音樂有相同貢獻。至於同一電影如三人提名而獲獎，亦只有一人可以擁有雕像「奧斯卡小金人」（Oscar Statuette）。可參看 Paul Grein: "Motion Picture Academy to Allow Up to

3 Composers to Receive Oscars for Best Original Score", *Billboard*, 22 April 2024, https://www.billboard.com/music/awards/oscar-rule-changes-best-original-score-1235662707/（2024 年 5 月 11 日瀏覽）。

15 | Miguel Mera, "Screen Music and the Question of Originality" in Miguel Mera, Ronald Sadoff, and Ben Winters, (eds.), *The Routledge Companion to Screen Music and Sound* (New York: Routledge, 2017), pp.38-49.

16 | 可參考奧斯卡官方網頁，https://www.oscars.org/

17 | 參看 Jeff Peretz, "*Birdman* Score Snubbed: Why Oscar Hates Drummers: Antonio Sanchez's Gorgeous Drum Score for *Birdman* was Disqualified before it even Had a Chance to Win an Academy Award" in *Medium*, 20 Feb 2015, https://medium.com/cuepoint/why-oscar-hates-drummers-2ab6d59679a（2024 年 3 月 11 日瀏覽）。

樂獎項，[15] 至於提供既存音樂參與的獎項只是斷續地設立，例如 1963 至 1968 年曾設有「最佳電影音樂——改編或修訂」（Best Scoring of Music—Adaptation or Treatment），1979 年就設有「最佳改編音樂」（Best Adaptation Score）。打從 1985 年起，相關獎項已全然撤消。[16] 今時今日，奧斯卡的「最佳原創音樂」（Best Original Score）獎項，是 2000 年後確立，沿襲至今。第三，古典音樂曲式較其他類型音樂更具文化權威及認受性。上世紀五十年代以降，儘管電影的原創音樂已大量使用各種流行類型音樂，可是，古典音樂仍然擁有不容抹煞的主導文化位置，在荷里活舉足輕重。有評論指，只要一部電影使用了古典音樂作曲的原創音樂，縱然當中也有如流行曲的既存音樂，就已符合奧斯卡最佳原創音樂的參選資格，例子如《皇上無話兒》（The King's Speech, 2010）。反之，一旦電影使用流行曲風主導其原創音樂，同時又用上知名度高的既存古典音樂，由於後者「被視為」擁有強大的感染力量，會被判斷為稀釋了原有的原創流行曲風，繼而奉為欠原創性，很大機會不獲奧斯卡提名，有關例子可見於《飛鳥俠》（Birdman, 2014），當年就為此曾掀起風波。[17]

上述有關奧斯卡對電影音樂形式的喜惡，令荷里活業界凝聚了一種對優秀電影作曲家的形象投射——一位擁有古典音樂背景的男性，可獨力創作美妙音樂、懂撰寫樂譜、能指揮大編制管弦樂團；同時，此人能長年獨立創作，其音樂具鮮明風格，如能（被評論為）在電影以外也具獨立聆聽價值，自然更為出色，可堪稱大師（mastro）；在此之上，大師如能夠創作多種音樂風格類型，更是錦上添花。2016 年，《荷里活配樂王》的藍光影碟封面照片正好道中上述理想：一名男性背影正指揮著面前的管弦樂團，前景還有專業錄音室常見的混音控制台（意指此男性也掌握數碼音樂科技），封面寫著：「每一部偉大電影背後都有一位偉大作曲家」（Behind Every Great Film is A Great Composer）。

奧斯卡的觀點無疑影響香港金像獎的運作，但又非全然。香港電影金像獎於 1982 年開始舉行，翌年設立「最佳電影配樂」，但由於「配樂」一詞產生歧義（見上文），多番轉折後，1996 年遂改為現有名稱「最佳

原創電影音樂」。說來，當時香港業界剛從七八十年代既存音樂主導的電影音樂製作走過來，故此「最佳原創電影音樂」一獎有助鼓勵原創，摒棄舊有風氣，就這點，和奧斯卡想法如出一轍。另外，由於香港並無荷里活的古典音樂作曲傳統（是故箇中音樂較少用上管弦樂），本地評審也不大受限於音樂類型，得力於此，造就香港電影音樂的多元混雜。至於歷年來「最佳原創電影音樂」的提名名單中，一名以上作曲家參選的情況甚多，大會也未有設限去審查參賽者的分工情況。

簡而言之，所謂原創音樂，在影響力巨大的奧斯卡金像獎遊戲規則中，其實具有很強烈的品味傾向；至於香港電影金像獎對「最佳原創電影音樂」的定義，無形像一個稀釋了的奧斯卡版本，傾向性相對減弱，儘管框架大致相近。至於本書的立場是：相對於奧斯卡的明顯品味傾斜，我們會採取上文所說的開放性學術定義——即除卻原創音樂以外，我們認為既存音樂及電影歌曲，同樣可以與影像內容共同建構精彩亮麗的影音融匯，當中同樣涉及配置時的巧手技藝。詳細可見下文既存音樂及電影歌曲的討論。

既存音樂（Pre-existing Music）

任何應用於電影前已存在的音樂作品（純音樂或歌曲）。再學術一點的說法，是從不是為某套電影設計，但又被這應用在這一套電影的音樂（music appropriated by a film, not composed for it）。[18] 根據西方學術界定義，既存音樂可分「直接應用」或「不同程度」的「改編」（adaptation）兩種。[19] 前者例子如《銀河守護隊》（*Guardians of the Galaxy*, 2014），其大熱原聲就是直接收入七十年代的流行曲；改編的例子有《皇家特工：間諜密令》（*Kingsman: The Secret Service*, 2015），原聲內有一首改編自古典音樂作品《威風凜凜進行曲》（Pomp and Circumstance March No.1），其改編成果亦大獲好評。上面例子可說明，既存音樂無分類型：它可以是流行歌曲、古典音樂，或其他。

站在業界立場，原創音樂方可以參選金像獎競逐獎項，然而，為什麼不

18 | 見 Jonathan Godsall, *Reeled in: Pre-existing Music in Narrative Film* (Abingdon, Oxon: Routledge, 2019), p.5.

19 | Ibid, pp.5, 9-12.

少中外電影依然採用既存音樂 / 歌曲？最簡單的答案是關乎美學判斷。
有導演及作曲家認為，為一部電影選取某類既存音樂，而不是使用原
創音樂，是認為此者更適合該電影的審美決定。經典例子莫過於寇比
力克（Stanley Kubrick）的《2001 太空漫遊》（*2001: A Space Odyssey*,
1968），當他收到作曲家 Alex North 為其電影所做的原創音樂，大
感不滿，最後改以多首既存古典音樂取替，最終大獲好評。[20] 近年知名
的例子有《情繫海邊之城》（*Manchester by the Sea*, 2016），作曲家在原
創音樂以外，特別選取了幾首古典樂章，認為在某些情節，後者比原創
音樂更適合該電影。[21] 另一個採用既存音樂的原因，是這類音樂省便地
為電影建立某種特定的歷史感及地域感。不少既存音樂曾在特定時空廣
泛流行，早令人留下深刻印記。經驗豐富的創作人，若懂得準繩地選擇
既存音樂，便可以和敘事影像一拍即合，巧妙地為電影建立強而有力
的時代與地方標記，[22] 單就這一點，是原創音樂較難做到的。周星馳的
《功夫》也是一例，電影大量採用了六十年代粵語武俠片使用的傳統中
樂（有重新編曲），藉此喚起觀眾其時回憶，迅速地建立共鳴感，尤甚
親切。

如前所述，有觀點認為使用既存音樂有欠新鮮創意，但持相反意見者則
認為，若懂得擅用，既存音樂一樣涉及非凡創意，其效果亦可教人喜出
望外。確實，使用既存音樂涉及選擇相符作品，要懂得高明應用，以配
合電影中的情緒、場面調度、畫面節奏乃至敘事剪輯，方能共同構築精
彩的影音融匯。現時大眾所看的電影，不乏同時採用既存音樂與原創音
樂，學者 Miguel Mera 認為，「原創音樂與既存音樂的組合」涉及複雜
精細的創新灼見與操作。[23] 的確，像《阿甘正傳》（*Forrest Gump*, 1994）
的畢竟為數不多：全片遊走於原創音樂與既存歌曲之中，而兩者在電影
中又能做到平分春色，廣受讚譽。許多時，導演必須尋找特定的方式來
剪輯電影，以適應既存音樂的運用，王家衛的電影就不時以的高超的剪
輯技藝，配合既存音樂節奏。

世界各地有不少導演都是採用既存音樂的頂尖高手，他們取代平日音樂
監督處理既存音樂的角色，直接選擇心水音樂 / 歌曲並且大量挪用於自

20 | 寇比力克曾對自己為何
選擇既存古典音樂有如此解
釋：「姑勿論我們最好的電
影作曲家有多好，他們都不
是貝多芬（Beethoven）、莫
扎特（Mozart）或布拉姆斯
（Brahms）。既然昔日我們有
如此多的偉大管弦樂可用，
為什麼要使用不太好的音樂
呢？」見 Michel Ciment, trans.
G. Adair, *Kubrick* (New York:
Holt, Rinehart, and Winston,
1983), p.177.

21 | 可見 Daniel Schweiger,
"Interview: Composer Lesley
Barber visits *Manchester By The
Sea*" in *Assignment X*, 3 December
2016, https://www.assignmentx.
com/2016/interview-composer-
lesley-barber-visits-manchester-
by-the-sea/（2024 年 2 月 26 日
瀏覽）。

22 | 當然，要讓既存音樂的「時
代」及「地方」標記功能充份
發揮，也要觀眾熟悉才可以。
有關既存音樂的其他功能，詳
見 Jonathan Godsall, *Reeled in:
Pre-existing Music in Narrative
Film* (Oxon: Routledge, 2019),
pp.92-130。

23 | 1972 年，作曲家 Nino
Rota 在電影《教父》（*The
Godfather*, 1972）中，用上他
昔日為其他電影創作的音樂選
段，另外也有其原創音樂，
不少評論都認為本片整體音樂
處理非常精彩。

24 | Claudia Gorbman, "Auteur Music" in Daniel Goldmark, Lawrence Kramer and Richard Leppert, (eds.), *Beyond the Soundtrack: Representing Music in Cinema* (Berkeley: University of California Press, 2007), pp. 149–62.

家作品。由於運用出色及具備個人風格，評論界甚至美其名為「音樂狂迷」（mélomanes），例子如上文提及的寇比力克、馬田史高西斯（Martin Scorsese）、塔倫天奴（Quentin Tarantino）及中島哲也等等。[24] 本書作者的我們認為，使用既存音樂／歌曲其實需要創作者對音樂擁有強烈的直觀感、對影像與音樂之間關係有深刻的認識，還要配合創意技藝，方能做到精巧妙絕的影音融匯效果。反過來，同一段既存音樂，放在某些欠缺上述特質的創意人手上，電影可以一下子變得俗不可耐，平庸或缺乏創意，兼而有之。

罐頭音樂（Canned Music）

25 | 王福齡訪談，鍾慧冰、鍾景輝主持：《電光幻影》，「歌舞戲曲片，王福齡」，第二輯第七集，香港電台電視部，1984 年 7 月 23 日。收入香港電影資料館錄影資料館藏（索取號 VV4840）。

罐頭音樂，其實是香港業界甚至觀眾對港片使用既存音樂的特別稱謂。在意義上，罐頭音樂和前述既存音樂並無分別，都可分為直接使用和改編兩種，但由於罐頭音樂一詞的用法在香港有其特別歷史軌跡，並出現歧義及不清晰的用法，為免本書使用此詞彙時可能引起的誤會，此處必須先梳理這概念。戰後粵語片曾大量採用既存西方古典及流行音樂作電影音樂，香港業界統稱為「罐頭音樂」，當中不乏貶意。七十年代著名作曲家及配樂師王福齡如是形容：「好像吃飯不用煮，一開罐頭就食得」、「但實際應用有實際好處」。[25] 其實五六十年代粵語片採用罐頭音樂，快省便是主要原因，皆因當時音樂製作預算非常低。一直至六七十年代，邵氏電影製作仍舊在音樂上省錢，大多以罐頭音樂解決。僅僅為了省錢而使用罐頭音樂，造成很多罐頭音樂的應用都馬虎粗糙，久而久之，業界就把用罐頭音樂等同於只求「一開即用」的馬虎態度及使用成果。這種貶義，現在還能在業界聽到。雖然其時有很多馬虎使用罐頭音樂的電影，但當中亦有導演及配樂師苦心鑽研更好的使用方法，如 1957 年左几導演的《黛綠年華》，其既存音樂和剪接及場面調度就做到緊密配合。

六七十年代，為了達至較佳的影音融匯效果，配樂師開始在有限的音樂庫尋求突破，製造創意效果，例如利用音樂剪接，或操縱音樂快慢速度，甚至剪輯數段不同音樂段落再連接起來（英語為 mashup），配合

畫面敘事，如陳勳奇在邵氏時期的不少電影就採用上述技巧。變更音樂速度，其實已進入改編音樂的範疇，嚴格來說不能叫「一開即用」，但有業界人士仍稱這些改編了的音樂為罐頭音樂；然而全片大量罐頭音樂的《獨臂刀》（1967）大獲好評，罐頭音樂只有壞處的說法在此已出現矛盾。八十年代以降，原創音樂開始盛行，罐頭音樂已失卻主導地位，只有部份電影喜歡採納。二千年後，罐頭音樂使用技巧卻大為提升，好些港片均以挪用罐頭音樂／歌曲見稱，而且廣受外間好評，當中包括《麥兜故事》、《金雞》、《功夫》及《一代宗師》等。嚴格來說，上述電影用的都是罐頭音樂，只是部份電影挪用音樂時曾經過重新改編及填詞翻唱，而且改編質素及影音融匯的技巧高超，故即使有人用罐頭音樂去形容上述電影的音樂，也沒有了原來指粵語片時代罐頭音樂的貶義，尤其是香港導演之中，如說王家衛在「擅用」罐頭音樂，更是強調其甚為亮眼、聞名於中外的技巧。[26] 時代改變，形容的背景及作品改變，罐頭音樂的意思其實也在變。

簡而言之，罐頭音樂一詞原為貶義，但隨著香港電影使用罐頭音樂的技巧提升，又出現像既存音樂那種較中性的用法；兩種用法至今仍在，讀者遇到時要留意。然而，本書使用罐頭音樂一詞，會取其中性的用法，基本上和既存音樂同義。罐頭音樂在戰後港片電影音樂創意實踐中有特殊地位，我們將在另一本書《眾聲喧嘩》再作詳細討論。

電影歌曲（Movie Song）

作為一種音樂形式，電影歌曲獨特之處，在於歌曲附帶有意義的歌詞，一般由人聲唱詠。原創音樂為沒有歌詞的純音樂，和電影歌曲屬完全不同範疇；但電影歌曲有原創也有既存，後者其實可同時視為既存音樂。即使如此，無論是業界或學術分析，既存和原創歌曲都被特別以電影歌曲看待，主因就是歌曲有原創及既存（純）音樂沒有的歌詞及人聲演繹。上文原創音樂一節提及，奧斯卡的電影音樂獎項中，原創音樂地位最高，原創歌曲次之，既存音樂／歌曲最低。問題又來了：那什麼時候導演和作曲家會選擇採用原創電影歌曲？什麼時候又會選擇挪用既存歌

26｜例子可見：家明：《〈黑殺令〉繼續好玩刺激》，香港影評庫，2013 年 1 月 20 日，https://www.filmcritics.org.hk/film-review/node/2015/07/16/%E3%80%8A%E9%BB%91%E6%AE%BA%E4%BB%A4%E3%80%8B%E7%B9%BC%E7%BA%8C%E5%A5%BD%E7%8E%A9%E5%89%8C%E6%BF%80（2024年 2 月 26 日瀏覽）。

曲？上述答案形形色色，不一而足，以下是三大常見原因。

首先，是因為強大的商業誘因。電影使用熱門的流行音樂類型，往往能鼓吹觀眾購票入場，亦能夠帶動電影原聲帶（original soundtrack）銷量；而以「電影歌曲」為主的原聲銷售額，常凌駕於「原創音樂」原聲帶。上世紀五十年代末，美國流行音樂工業蓬勃，荷里活曾要求導演務必把一首或多首熱門流行歌曲放入電影，這現象早已被寫入歷史。[27] 香港電影也曾出現相似景況，八九十年代港產片有「逢片必歌」現象，當中歌曲接歌曲，以雜錦拼盤之態出場，幾近乎瘋狂。上述情況在實體媒介大盛時非常普遍，但即使在串流媒體時代也不乏例子，如《寶貝神車手》（Baby Driver, 2017）的歌曲原聲，就能以黑膠、鐳射唱片、數碼檔案及串流多種形式發行，叫好叫座。電影《Barbie 芭比》（Barbie, 2023）的歌曲原聲亦是大賣作品。

但是，利潤以外，也有導演以美學作考量。關鍵之處，在於擅用歌曲中歌詞、人聲與音樂的組合，以表達較純音樂不盡一樣的敘事功能。[28] 關於這點，王家衛自然深明此道，每次開戲前，他已精心為其電影挑選既存歌曲，幫助劇情敘事以外，又能配合角色的內心獨白，甚至為影像注入魅惑氣氛、定調畫面節奏，成就其作者電影在視覺以外的聽覺美學。以電影歌曲形式推動情節的極致例子，要說是類型歌舞片。2016年的《星聲夢裡人》（La La Land），全片為原創電影歌曲，無疑是導演 Damien Chazelle 有意挑戰之作，他和音樂團隊揚言要建立自己的聲音語言；[29] 與之相反是全片九成以上由既存歌曲改編的《情陷紅磨坊》（Moulin Rouge!），導演 Baz Luhrmann 意欲打造另類風格，媒體更把它形容為「點唱機歌舞片」（jukebox musical）。[30]

最後，使用既存電影歌曲的另一個常見原因，是利用歌曲背後承載的時空意義作參照——對特定的受眾來說，既存歌曲提供了原創歌曲無法賦予的歷史文化涵義。陳可辛在 1996 年的《甜蜜蜜》中挪用鄧麗君紅遍華語地區的四首名作；對當時全球華語觀眾而言，這四首歌不單指涉七八十年代的成長記憶，更觸發曾經、甚至當時仍在經歷的強烈離散情

27 | Jeff Smith, *The Sounds of Commerce* (New York: Columbia University Press, 1998), pp.154-185.

28 | Anthony Hogg, *The Development of Popular Music Function in Film* (Cham: Springer International Publishing, 2019), pp.18-21.

29 | 見 "La La Land Original Soundtrack Making Of", *uGo and Play*, https://www.youtube.com/watch?v=OYNTfstub6M（2024 年 5 月 12 日瀏覽）。

30 |《情陷紅磨坊》的主場景設在 1899 年的巴黎，片中採用近四十首由 1940 年至 2010 年代的流行歌曲，大部份是當時觀眾耳熟能詳之作。另詳見 Raf Abreu, "15 Secrets Behind The Making Of *Moulin Rouge!*" in *ScreenRant*, 18 April 2018, https://screenrant.com/moulin-rouge-secrets-behind-scenes/（2024 年 2 月 12 日瀏覽）。

感。有說華人電影是「無歌不成片」，電影歌曲在香港電影音樂，和既存音樂一樣，有非常重要的商業、美學及文化價值，我們將在另一本書《眾聲喧嘩》作詳細討論。

電影作曲家（Film Composer）

行內電影作曲家，都明瞭其角色並非純粹創作音樂，而是一個深懂電影的音樂人，其音樂創作是為電影服務，幫助導演以音樂說故事。[31] 至於作曲家涉及的具體工作，則各地情況不同。一般而言，荷里活電影作曲家只負責為電影撰寫原創音樂，其電影音樂部門，就有相當仔細的分工（讀者可從荷里活電影片尾製作團隊名單窺探一二），當中選擇既存音樂 / 歌曲、版權處理、音樂配置及錄音事宜都有專人負責。[32] 相反，在香港從事電影作曲，絕大部份是「一腳踢」——除作曲以外，作曲家還要編寫總譜配器，又一手一腳利用電腦軟件做音樂樣本（mock up）；之後，還需要把音樂作剪輯修改，進一步把選段逐一配置到畫面上。有時候，作曲家還要幫助導演選取既存音樂，放入片中大大小小場景，甚至參與撰寫電影歌曲工作……還未包括參與指揮、演奏及指導樂師錄音等工作，林林總總，視乎每部電影需求。2019 年，香港電影作曲家協會正式成立，為香港電影工作者總會屬會之一。[33]

電影原聲帶（Original Soundtrack）

「電影原聲帶」（original soundtrack，簡稱 OST），簡稱「原聲」、「原聲帶」或「電影原聲」（soundtrack），泛指收入電影中使用音樂的專輯。專輯發表形式可以是卡式帶、黑膠唱片、鐳射唱片等實體載體，也可以是串流平台上的數位化音樂。由於電影原聲帶一詞源自業界，在現實應用時常衍生略具變化的用詞，而不同電影原聲帶的音樂形式又常常有很大差別，有時連西方樂迷也搞不清不同用詞所指為何。這裡討論幾個相關問題，並解釋本書的用法。

首先，電影中呈現的音樂，可以與電影原聲帶不盡相同，有時甚至大為

31｜以香港電影作曲家金培達及韋啟良為例，多年來他們多次在大學或公眾講座主講時，都強調從事電影作曲的人必須把自己看成電影人，是電影團隊之一，為電影服務，以音樂說故事。

32｜荷里活在音樂部門上分工仔細，除電影作曲家（film composer）外，也再分為配樂家 / 音樂剪輯師（music editor）、音樂總監（music supervisor）、音樂行政（music executive）、管弦樂 / 樂團配器師（orchestrator）、程式編寫員（programmer）及抄譜員（copyist）等等。

33｜香港電影作曲家協會官方網址，https://www.hkfca.info/

不同。電影內的音樂是為電影特定製作，主力考慮箇中配器、音色等如何為電影敘事，而且涉及聲效、環境聲音及人聲對白等混音。至於電影原聲帶是獨立為電影音樂製作的產品，很多時需要被重新錄製，以滿足樂迷的聆聽需求。是故細心的聽眾，會聽到原聲帶的音樂與電影聽到的大為不同——這種不同，以動作片的原聲至為明顯。若一套電影同時使用原創、既存音樂及歌曲，一般而言出版的相關電影原聲都會全部收入，但有時會因為版權問題，略去了部份既存音樂／歌曲。此外，部份電影原聲錄製時，會考慮整張專輯的音樂基調與排序，調校出和電影內不一樣的音色及出現次序，甚至設計讓樂迷驚喜的地方，例如加插電影中角色的對話段落。[34] 例子如塔倫天奴的《低俗小說》（*Pulp Fiction*）及陳果的《香港製造》電影原聲帶，音樂之間穿插片中角色的對白或獨白，充滿濃濃的電影感。

由於有些電影既有充份的原創音樂，又有大量的電影歌曲，在這情況下，音樂出版商很可能會分別發行「原創電影音樂」（Original Motion Picture Score）及原聲帶（Original Soundtrack Album），前者只收入原創音樂，而後者只收入電影歌曲。一些全球大片如 1987 年的《捉鬼敢死隊》（*Ghostbusters*）、1989 年的《蝙蝠俠》（*Batman*）和《阿甘正傳》都有此例；至於近年例子則有《星聲夢裡人》及 2023 年電影《Barbie 芭比》。然而，有時音樂出版商也會模糊了上述兩者之區分。例子如 2008 年 Hans Zimmer 和 James Newton Howard 作曲的《蝙蝠俠：黑夜之神》（*The Dark Knight*）——最終鐳射唱片以「原創原聲帶」（Original Motion Picture Soundtrack）的名義發行，全碟都是原創電影音樂。

簡而言之，多年來唱片出版商未有一致地使用統一術語來註明其多變的音樂內容。有鑑於此，倘若本書提及某電影的「原聲帶」或「電影原聲」，即是指涉該部電影有出版過的原聲（實體載體或數位化音樂）；至於該電影原聲是收入了原創音樂及／或既存音樂，純音樂及／或歌曲，要視乎該電影原聲的具體內容而定。[35]

34 | 有關此觀點，可參看荷里活業界文章 "Soundtrack vs. Score: Learn About the Two Types of Film Music" in *Master Class* Channel, 8 June 2021, https://www.masterclass.com/articles/soundtrack-vs-score（2024 年 3 月 13 日瀏覽）。

35 | 相關議題，可參看 Soundtrack Academy 網站，https://soundtrack.academy/score-vs-soundtrack/

畫內音（Diegetic Film Music）

學術名稱為「敘事線電影音樂」，也有稱之為「來源音樂」（Source Music）。意指發生於故事空間的音樂，是劇情的、寫實的、客觀的。例如音樂來自角色或其身處空間：角色在唱歌、在聽音樂會、跑步中帶著隨身聽，或在餐廳晚飯時欣賞樂隊演奏；此時，場景中的相關角色可以聽得到，觀眾也意識到此。

畫外音（Non-Diegetic Film Music）

學術名稱為「非敘事線電影音樂」，即並非發生於故事空間的音樂，非劇情的、非寫實的。只有觀影者可以聽到畫外音，劇中角色並不知道它的存在，與之相反是畫內音。有時候，電影會同一時候出現畫內音與畫外音，例如表現客觀場景與角色內心主觀狀態。

暫時音軌（Temporary Tracks/ Temp Tracks）

又稱「暫時音樂」（temporary music），是導演與電影作曲家在創作初期尋求共識時的參考用音樂，作為暫時性的模擬版本。一般而言均挪用既存音樂（無論是古典音樂或流行曲等）。對某些導演或剪接師來看，這類聲帶亦可有助電影拍攝（為演員培養情緒提供可套取的氣氛）及一些早期的剪接工作等。部份導演及作曲家相信這類暫時音軌可以幫助導演和作曲家之間的溝通，讓（通常不諳專業音樂術語的）導演可以使用具體音樂材料去解釋自己的要求及需要。然而，亦有作曲家會認為此類聲帶反而有礙他們的創作空間，由於電影導演對這類音樂會有「先入為主」感覺，會不合理地認為作曲家後來的創作比不上暫時音樂。[36]

36 | 有關暫時音軌的解說，可參考 George Burt, *The Art of Film Music* (Boston: Northeastern University Press, 1994), p.220.

香港電影黃金時代

香港電影黃金時代，一般泛指由上世紀八十年代中到九十年代中的香港電影，因為其時產量多，題材相對多元化，發行遍布東南亞，其中動作

片更是揚威海外。如果七十年代是整個黃金時代的興起期，八十至九十年代中就是票房及創意的高峰期，而九十年代中之後則是衰退期。

粵語片、港產片、合拍片

粵語片泛指 1950 至 1960 年的粵語香港電影，當中特別強調粵語，相信是用以識別當時同期製作及放映的國語片、潮語片及廈語片。其時粵語片產量雖然一直大大超越國語片，但投放在粵語片的資源及製作規模都比國語片少得多，文化地位亦不及國語片。到了七十年代中以後，於香港放映的本地製作電影裡，慢慢以粵語對白為主導，到八十年代香港電影最興盛的時期，「港產片」一詞不脛而走，完全取代粵語片（及國語片）這個用詞。事後來看，港產片一詞的興起，和當時香港影業稱霸東南亞的興旺之態有關，也反映當時香港電影發展出自身獨有的風格及題材（David Bordwell 所稱「盡皆過火、盡是癲狂」的年代）——說香港電影為港產片，就是對香港電影的商業成功及獨特文化面貌的一份自豪。九十年代中後，香港影業收縮，直至 2003 年，內地與香港簽署 CEPA（內地與香港關於建立更緊密經貿關係的安排），在內地與香港合拍片風潮下（本書簡稱「合拍片」），由於要遷就內地的市場及審查製度，很多人稱純港產片已消失。

第二章

香港電影技藝研究細說從頭

本章先從兩大部份切入，首要部份討論香港電影技藝研究的局限，從而了解這些年來何以電影音樂技藝研究被邊緣化。第二部份將進一步討論香港電影音樂技藝的盲點與新方向。

被忽略的香港電影技藝研究

多年來，香港電影學者及評論人研究港片，提出了很多具洞見的觀察及闡述。論者經常從作者風格、類型片、製作機構，或香港與跨地聯繫等方向出發，當中常連結文本分析（textual analysis）。有趣的是，一旦涉及文本分析，則以「影像—敘事分析」（visual-narrative analysis）為主要剖析路徑。[1]

雖然歷年來「影像—敘事分析」為香港主導的電影文本研究方法，但有本地學界及評論者早就領會，香港電影除卻歸功於導演成就，亦少不了眾多專業技藝（craft）共同協力構成，當中包括武術指導、特技、編劇、剪接、攝影、美術指導、化妝服飾、佈景搭建，以及音樂與音效等。例如葉月瑜曾專文探討徐克「鋪蓋式音樂」美學如何跟畫面影像配合，[2] 2015 年出版的《王家衛的映畫世界》，也特意加入幕後訪談，探究張叔平的美術、杜可風的攝影及譚家明的剪接如何攜手協製王家衛的電影世界。[3] 惟這種把技藝結合電影討論的文獻並不多，而有趣的是，當中做得最具規模的，是西方學者大衛・博維爾（David Bordwell）的《香港電影王國：娛樂的藝術》，書中結合電影工作者訪問及文本分析，並以工業角度盛讚香港獨有的敘事、剪接及動作技藝。[4] 但整體而看，香港電影文本研究仍是以「影像—敘事分析」為主，較少涉及技藝分析元素，尤其甚少參照相關工作者的自身經驗。

就上述這點，便和西方電影研究甚為不同——在西方學界，電影技藝不止成為電影研究的進路，還發展出三個研究方向，方興未艾。首先是開發「多元作者」（multiple authorship）的研究路徑，把電影看成合作（collaborative）下的工業藝術，並關注各種技藝和導演或作品之關係；如 Manca Perko 深入研究被譽為獨裁電影作者的寇比力克

1 | 此處所述的敘事分析，泛指電影中情節表達的方法或手段工具，包括如古典荷里活的線性敘事，又或歐洲新浪潮電影中零碎斷續的破格敘事手法。

2 | 葉月瑜：〈無所不在　徐克的電影音樂〉，收入何思穎、何慧玲主編：《劍嘯江湖——徐克與香港電影》（香港：香港電影資料館，2002），頁70-77。此書尚有其他關乎編劇、剪接、攝影、美指、音樂及科技特效等的精彩口述歷史。

3 | 見黃愛玲、潘國靈、李照興主編：《王家衛的映畫世界（2015 版）》（香港：三聯書店（香港）有限公司，2015），筆者之一在本書亦有談及王家衛的電影音樂。此外，學者葉月瑜及 Giorgio Biancorosso 亦有撰文談及王家衛的電影音樂，其中西方學者 Biancorosso 更長期研究王氏電影音樂。

4 | 大衛・博維爾（David Bordwell）著，何慧玲、李焯桃譯：《香港電影王國：娛樂的藝術》（香港：香港電影評論學會，2020 增訂版）。

5 | Manca Perko, *Voices and Noises: Collaborative Authorship in Stanley Kubrick's Films*, Unpublished Ph.D. thesis, (University of East Anglia School of Art, Media and American Studies, 2019).

6 | Emilio Audissino, *Film/Music Analysis: A Film Studies Approach* (Cham: Springer International Publishing AG, 2017).

7 | 以下為部份連結文化工業的電影技藝研究著作：Susan Hayward, *French Costume Drama of the 1950s: Fashioning Politics in Film* (Bristol: Intellect Books Ltd, 2010)；Daisuke Miyao, *The Aesthetics of Shadow: Lighting and Japanese Cinema* (Durham: Duke University Press, 2013)；Kris Malkiewicz, *Film Lighting: Talks with Hollywood's Cinematographers and Gaffers*, 2nd ed., (New York; Touchstone, 2012)；Tamar Jeffers McDonald, *Hollywood Catwalk: Exploring Costume and Transformation in American Film* (London: I.B.Tauris, 2010)；Bethany Klein and Leslie M. Meier, "In Sync? Music Supervisors, Music Placement Practices, and Industrial Change", in Miguel Mera, Ronald Sadoff, and Ben Winters, (eds.), *The Routledge Companion to Screen Music and Sound* (New York: Routledge, 2017), pp.281-290.

8 |《電影雙周刊》1979 年出版，其前身為《大特寫》（由導演唐書璇創辦，出版約三年）。八十年代《電影雙周刊》有頗多業界訪問，惟 1990 年後有下降趨勢，到 2007 年則停刊。另影評人列孚於 1988 年創辦《大影畫》電影雜誌，亦有業內人士訪問，但只維持了一年多。

（Stanley Kubrick），指其在題材、影像及音樂方面的確很有個人視野，惟在音效及佈景上，其實卻非常依仗其他專業人材。[5] 第二方向是將不同技藝融入，豐富傳統文本分析，如 Emilio Audissino 就有力指出要解讀史提芬·史匹堡（Steven Spielberg）《第三類接觸》（*Close Encounters of the Third Kind*, 1977）及《ET 外星人》（*E.T. the Extra-Terrestrial*, 1982）兩齣電影，就不能忽略與片中外星人緊扣的無調性音樂，亦力陳作曲家的解說是強力的佐證。[6] 第三方向則連結文化工業研究，關注不同技藝在電影業界的發展過程，並研究有關技藝如何在常規生產下實踐創意的問題。[7] 惟上述這三個研究進路，多年來在香港從未成形。

說回來，香港電影文本研究忽略技藝一環，不一定是分析者不欲為之，更大機會是涉及各種「幕後」的技藝資料不足。事實上，有關香港電影的專業媒體長期處於低迷不景氣。七八十年代，《電影雙周刊》是本地報導及評論範圍最廣泛的專業電影雜誌，當中訪問導演及不同幕後電影工作者，諸如動作指導、編劇、剪接師、美術指導、攝影師乃至電影作曲家。[8] 惟雜誌停刊後，本地專業影評已由香港電影評論學會繼承至今；大抵基於人手缺乏，有關工業技藝的訪問較少在學會出版書籍見到。千禧後，或出於重振香港電影威望的心情，曾經出現一股回顧香港電影成就的出版小風潮，是故香港國際電影節、電影資料館乃至本地出版社也分別出版過數本回顧電影技藝的口述歷史／專著，可惜至今仍未能扭轉這種技藝研究不足的趨勢（下文再有詳論）。

上述回顧，初步勾畫了香港電影文本分析與技藝研究之間長期存在的隔閡（尤其和西方研究比較）。但我們想追問：這種隔閡有多嚴重？加強電影技藝研究對理解香港電影有何好處？在香港電影研究內，哪一種技藝最受冷落、和文本分析隔閡至深？造成此現象的原因又為何？ 2006年，時任香港國際電影節策劃的李焯桃在《向動作指導致敬》一書內的序言，可幫助思考這上述問題，值得細讀：

　　　　香港動作電影風行海外，早已有三十多年歷史。這類型的
　　　　人才紛紛被荷里活羅致，對一般人也不再是新聞……三十

多年來，海內外對香港動作片的興趣有增無減，從學術到
「粉絲」取向各適其適。但不知何故，總不見有從武術／動
作指導的角度來審視這個類型成功背後的故事。

事實上，動作指導和龍虎武師對動作電影的貢獻，正所謂
誰人不知，哪個不曉。香港電影金像獎早於二十三年前，
便有「最佳動作指導獎」之設（十年前易名「最佳動作設
計獎」）。但這一群幕後英雄，相對於動作巨星和大導們的
風光，長期的默默耕耘顯然未獲得應有的尊重和表揚。

這就是電影節藉慶祝三十周年的機會，舉辦「向動作指導
致敬」晚會的由來。比頒獎禮一晚的掌聲更富歷史意義的，
是這本《向動作指導致敬》特刊的出版。作為首次研究這
個題目的努力，我們充份明白時間、人手、資源等各方面
的不足，一早已決定以大量訪問得來的口述歷史資料為全
書的骨幹……美中不足的，是因時間不合，無法做到成
龍、元奎及甄子丹等重要的動作指導的訪問。但也同時提
醒了大家，本書只是一個起步，期望不久的將來有續篇的
出現。[9]

9｜李焯桃主編：《向動作指導
致敬》（香港：香港國際電影
節協會，2006），頁6。

這序言重新肯定並讓大家「看見」香港電影技藝工作者的背後努力。
《向動作指導致敬》一書，收入了動作指導大師如唐佳、劉家良、袁和
平、洪金寶、程小東、董瑋、梁小熊、馮克安、錢似鶯及楊菁菁的口述
歷史，還把動作指導這種技藝工作者視為動作電影中不容忽視的創意泉
源，其角色之關鍵性，甚至不亞於導演。能夠從此嶄新角度出發編輯而
成的「專書」，肯定動作技藝對香港電影製作的決定性，在當時來說的
確前無古人，難怪李焯桃說此書極具「歷史意義」。有趣的是，2000 年
後若干出版團體均對香港電影技藝發生興趣，不約而同地出版了其他極
具歷史價值的技藝專書。例子如 2001 年的《從手藝到科技——香港電
影的技術進程》、2005 年的《繁花盛放：香港電影美術 1979-2001》、
2006 年的《動‧感‧現場 @Location》（由美術指導角度出發）、以及

10｜羅卡、傅慧儀編：《從手藝到科技──香港電影的技術進程》（香港：康樂及文化事務署，2001）；香港電影美術學會：《繁花盛放：香港電影美術 1979-2001》（香港：三聯書店（香港）有限公司，2005）；傅慧儀編：《動・感・現場 @Location》（香港：香港電影資料館，2006）；王麗明、陳廣隆編：《佈景魔術師：陳其銳、陳景森父子的佈景美學》（香港：香港電影資料館，2013）。此外，2010年，香港電影資料館籌辦「捕光捉影：向兩位攝影大師致敬」活動，內容包括電影放映及《捕光獵影：香港電影的跨代攝影美學》展覽，同場更派發一本非賣品同名刊物《攝光獵影：香港電影的跨代攝影美學》，都是有關香港電影技藝的重要之作。電影技藝專書以外，個別導演或機構研究專著亦有技藝工作者訪問，如研究徐克的《劍嘯江湖》及《浪漫演義》，及研究新藝城的《娛樂本色》等。可見於何思穎、何慧玲編：《劍嘯江湖──徐克與香港電影》（香港：香港電影資料館，2002）；吳君玉、黃夏柏編：《娛樂本色──新藝城奮鬥歲月》（香港：香港電影資料館，2016）。

11｜片中動作總監為澳洲動作演員 Brad Allan，他是成家班首位非亞裔成員，曾參演成龍作品《一個好人》及《玻璃樽》。另一位動作指導為鄭國宗，同樣為成家班成員。二人多年來均在荷里活多次擔任電影動作指導。

12｜《九龍城寨》由谷垣健治擔任動作設計，而谷垣健治在香港跟隨甄子丹學習動作指導。可見：https://www.youtube.com/watch?v=DDhgHW2ByQs
https://archive.ph/20140815025440/http://news.searchina.ne.jp/disp.cgi?y=2006&d=0901&f=entertainment_0901_001.shtml（2024年6月5日瀏覽）。

2013 年的《佈景魔術師──陳其銳、陳景森父子的佈景美學》等。上述出版，肯定了特技、美術服裝、場景乃至佈景搭建等技藝對製作香港電影的意義。[10] 這些書籍，肯定了若干技藝在香港電影的價值。

技藝研究三大局限

但上文李焯桃的序言，也無意地揭露了歷年來香港電影技藝研究的三大局限。

第一個局限是技藝研究後繼無人。如前述，2006 年《向動作指導致敬》的確前無古人，而李焯桃更表示「本書只是一個起步，期望不久的將來有續篇的出現」，現實是，這希望至今尚未實現。千禧後香港動作片產量大幅下滑，動作指導的工作情況是如何？有人認定香港動作技藝已被全球學懂，整個「行頭」已全面萎縮，但另一方面亦不時見到動作指導在內地及海外發展的蹤影。如 2021 年上映的《尚氣與十環幫傳奇》（*Shang-Chi and the Legend of the Ten Rings*），中外媒體大肆報導片中聘請香港動作導演，[11] 再次令動作指導一職，受到注目。到 2024 年，《九龍城寨之圍城》（鄭保瑞）一片的動作設計又叫同業及各地影迷喝彩。[12] 今天回首，香港動作指導在合拍片及全球化下的技藝承傳及發展軌跡歷程，已變得異常複雜，惟《向動作指導致敬》一書出版十八年後的今天（2024 年），終究還沒有對這段歷史作進一步的記錄及思考，始終仍是一個大缺失。[13] 同樣情況發生在前文提過的各種技藝研究領域，如特技、美術服裝、場景乃至佈景的專書，亦是僅僅出版過一次，就「後繼無人」。從近年電影資料館展覽所見，其實資料館訪問過不少各個範疇的技藝工作者，但卻未能出版作更廣泛的流傳，相信是資源所限。電影雜誌沒落、研究人員及資源不足，是各種電影技藝資料嚴重欠缺的原因，在此情況下，研究者只能以「影像─敘事分析」進行電影分析是足可理解，然而，這並不等於電影技藝研究長期被忽略應被視為司空見慣，或能習以為常。

第二局限是香港電影技藝研究長期處於口述歷史階段，未能推前一步。

13｜反而近年網絡平台上的
專題節目，如由資料影迷袁永
康主持的《威哥會館》，近年
就邀請了不同的電影技藝工作
者作訪談，如配音員何錦華、
盧雄；製片、副導演藍靖及動
作指導董瑋、錢嘉樂及鄭繼宗
等，令人鼓舞。2022年起，
文雋主持「講呢啲　講嗰啲
Man's Talk」同樣邀請不少業界
朋友作訪談，當中多為導演、
編劇或出品人，相對邀請技藝
工作者訪談較少，例子暫只有
雜技魔術師江道海。

較全面的技藝研究，第一步是要離開「象牙塔」，對不同技藝工作者進行口述歷史工作。但更進一步的研究，是從搜集得來的豐富個人口述歷史中，整理出更宏觀的圖像，從而提昇到電影理論層次的討論。李焯桃在《向動作指導致敬》序言說：「充份明白時間、人手、資源等各方面的不足，一早已決定以大量訪問得來的口述歷史資料為全書的骨幹」，卻也是說明礙於資源，該書只能集中搜集口述歷史，而從口述歷史整合出理論層次頭緒的工作，只能擱置。李焯桃所言其實反映香港情況：在口述歷史工作層次已飽受資源限制，更遑論再深一層提升到理論層次發展。

惟我們要問：若技藝研究只停留在口述歷史層次，香港電影研究會錯過了什麼？要較全面回答這個問題，我們會採用現有香港電影技藝的口述資料，以文首提過西方電影技藝研究的三個方向重新歸納、推理及分析，藉此論證口述歷史可以為香港電影分析帶來的好處。

首先，口述歷史有助梳理香港電影中有關「多元作者」的問題（即現時西方技藝研究的一個方向，見上文）。早在1980年，石琪就提出香港動作片電影中「多元作者」的問題。他認為很多功夫電影導演根本不諳武術，某些時候，武術指導「不但設計動作，還調度鏡頭」，「甚至反客為主，比導演還重要」。[14] Mélanie Morrissette 同意此說，並指出倘若沒有了武指唐佳與劉家良，張徹的電影風格將迥然不同。[15] 但把以上說法一旦和後來的口述歷史對讀，前者似乎有修正空間。和張徹合作多年的武術指導唐佳，曾說張徹電影中很多武打場面如「盤腸大戰」、「五馬分屍」及「獨臂刀」的設計等，其實來自張導本人，而唐佳及另一位武指劉家良「只是跟著劇本走」。[16] 即使張徹的個案顯示導演其實比評論想像中更會凌駕技藝工作者，仔細閱讀《向動作指導致敬》中訪問，又會發現更微妙的關係：雖然眾多動作指導都認為其工作是為導演服務，但他們亦強調在某些情況下，導演和動作指導有著相輔相成的合作關係。如袁和平很強調和徐克的溝通，猶如共同創作夥伴，《黃飛鴻》（1991）及《黃飛鴻之二：男兒當自強》（1992）中採用具「柔軟度」的竹子作為武打元素，全為徐克主意，但有關「竹的長度、打鬥細節」

14｜石琪：〈香港電影的武打
發展〉，收入劉成漢編：《香港
功夫電影研究》（香港：香港
市政局，1980），頁19。

15｜Mélanie Morrissette：〈從
武術指導看功夫電影〉，收入
羅貴祥、文潔華主編：《雜嘜時
代：文化身份、性別、日常
生活實踐與香港電影1970s》
（香港：牛津大學出版社，
2005），頁50-64。

16｜唐佳訪問口述，朱順慈
訪問，盛安琪記錄，陳耀榮
整理：〈唐佳：刀劍以外的想
像〉，收入李焯桃主編：《向動
作指導致敬》（香港：香港國際
電影節協會，2006），頁46。

17 | 袁和平訪問口述，張志成、彭志銘、張偉雄、李焯桃訪問，周荔嬈、郭青峰記錄，陳耀榮整理：〈袁和平——謀定而後「動」〉收入李焯桃主編：《向動作指導致敬》（香港：香港國際電影節協會，2006），頁67。

18 | 蒲鋒：《電光影裡斬春風》（香港：香港電影評論學會，2010），頁60。

19 | 湯尼·雷恩：〈七十年代香港電影研究劉家良的韌力〉，收入李焯桃編：《七十年代香港電影研究》（香港：香港國際電影，1984），頁47。

20 | Leon Hunt, *Kung Fu Cult Masters* (London: Wallflower Press, 2003).

21 | 劉家良口述，朱順慈、朱虹、余慕雲、彭志銘、李焯桃、張偉雄、黃靜訪問，周荔嬈、彭志銘、李焯桃、黃靜記錄，彭志銘、李焯桃整理：〈劉家良——真功夫大片後繼無人〉，收入李焯桃主編：《向動作指導致敬》（香港：香港國際電影節協會，2006），頁55。

22 | 李焯桃編：《浪漫演義：電影工作室創意非凡廿五年》（香港：香港國際電影節協會，2009）。

23 | 見潘國靈主編：《銀河映像，難以想像：韋家輝、杜琪峯創作兵團（1996-2005）》（香港：三聯書店（香港）有限公司，2006）；李焯桃主編：《陳可辛 自己的路》（香港：三聯書店（香港）有限公司，2012）。

24 | 吳君玉、黃夏柏主編：《娛樂本色：新藝城奮鬥歲月》（香港：香港電影資料館，2016）。

俱由袁和平現場安排；可見從概念到執行，得經由二人緊密配合。[17]

其次，技藝工作者的第一身自述，有助和現有文本分析對話（即現時西方技藝研究的第二個方向）。如蒲鋒曾說徐克在《黃飛鴻》設計的竹梯大戰，是未有考慮黃飛鴻的南派背景，片中以威也炮製連環飛腳，只求「好看刺激」，甚至「無關宏旨」；[18] 袁和平對竹梯大戰設計的回憶，卻為蒲鋒的分析加上一個更具體的注腳——《黃飛鴻》當日的柔軟竹梯設計，是刻意擺脫昔日民初功夫片的南派功夫而為。1984 年，Tony Ryan 說劉家良電影最關注的是武術「傳統的存亡」，[19] Leon Hunt 後來也說劉家良代表著近乎記錄功夫文獻的真實派。[20] 劉家良的昔日訪問大致呼應了上述二人分析，但又不乏矛盾之處，如他自言：「《少林三十六房》（1978）……沒一個懂功夫的人，會將眼、耳分開（分房）來練……但我夠膽這樣告訴人，他們又信。」[21] 可見，要處理一個複雜如劉家良的電影作者，除電影文本閱讀外，還需要結合當事人口述歷史補足。

第三，口述歷史亦可幫助梳理工業下技藝創意如何發揮的問題（即現時西方技藝研究的第三個方向）。《劍嘯江湖》及《浪漫演義》兩本徐克研究著作，均有訪問九十年代長期跟徐克合作的幕後工作者：諸如編劇、美術指導、特技演員、武術指導、剪接師及作曲家，整體來說各人都認為徐克常常要求技藝工作者修改或重做被指派的工作，但依然欣賞徐克的獨立見解及不斷探索創意可能，某程度也會「放手」給技藝工作者自行施展。加上徐克愛好開會討論，其工作室長期處於「自出自入」狀態，令技藝工作者大都覺得跟徐克合作儘管並不容易，但仍可發揮創意，甚至挑戰極限。[22] 其實徐克的做法並非只此一家，從一班九十年代跟陳可辛及杜琪峯合作過的技藝工作者自述，不難發現也有相似工作經驗；[23] 這是否意味著「作者型電影公司」總能出現作者型導演與技藝工作者在創意上互相砥礪？如此說來，八十年代商業至上的新藝城，是否就只會抑制技藝創意，窒礙構想？惟回頭細看口述歷史，新藝城（尤其是中後期）其實並不曾多加理會當中作曲家泰迪羅賓的電影音樂創作過程，我們又如何理解這現象？[24]

以上三段文字想說，現存的口述歷史不多，但已足以提供線索，刺激思考多種香港電影的理論問題：多種作者、文本分析，及工業模式和技藝工作者的創意關係。若技藝研究可以超越口述歷史層次，作進一步理論歸納，將會大大豐富香港電影研究成果。

最後，讓我們回到討論香港電影技藝研究的第三局限，就是香港人如何「看見」自己電影的技藝，我們認為受著兩個邏輯的影響——「海外成就邏輯」及「影像先行邏輯」，結果是迄今僅有的電影技藝研究，呈現著關注不均的現象，無形將電影音樂技藝研究進一步邊緣化。回看《向動作指導致敬》序言，李焯桃文首就強調「香港動作電影風行海外」及「這類型的人才（動作指導）紛紛被荷里活羅致」，然後再說「海內外對香港動作片的興趣有增無減」，從而惋惜動作指導成就之前一直被忽略。動作指導被海外評論莫大肯定，從而受到香港評論重視，繼而動用資源開展研究，成就這趟出版計劃，並為香港電影打強心針，本屬好事。只是，假使只從海外認可方能取得研究資源分配，而本土意義卻被後置，無形就是當中弊端。

25 | Mélanie Morrissette：〈從武術指導看功夫電影〉，收入羅貴祥、文潔華編：《雜嘜時代：文化身份、性別、日常生活實踐與香港電影 1970s》（香港：牛津大學出版社，2005），頁 50-64。

26 | 香港電影不時出現即場改劇本的做法，例子如商業導演王晶到作者型導演如王家衛都有，甚至也有沒劇本就開戲的事例，要論述這種實踐，難度很高。當然亦有導演喜歡用完整劇本，此類型的編劇技藝專書有 2017 年出版的《岸西有話不好說》、2018 年的《異色經典：邱剛健電影劇本選集》、以及 2023 年的《形影．動　陳韻文電影劇本選輯》。其他較早時期的編劇實踐，最完整的編集有 2010 年出版的《張愛玲：電懋劇本集》，其他相關論文只散見於某些電影公司專書，如「國泰」及「光藝」。

27 |（見後頁）

若更宏觀地看《向動作指導致敬》出版後幾本面世的電影技藝專書，更會發覺它們其實離不開「影像先行」——《向動作指導致敬》是有關奪目的動作技藝工作者；2005 年的《繁花盛放：香港電影美術 1979-2001》和《動．感．現場 @Location》都是圖文並茂地探討電影美術設計；此外，《佈景魔術師——陳其銳、陳景森父子的佈景美學》及《攝光獵影：香港電影的跨代攝影美學》則收入兩位佈景師和攝影師的口述資料。[25] 上述幾本專著出版規模不一，但當中技藝仍能受到青睞，相信是「影像先行邏輯」的影響。動作指導、美指、佈景及攝影等都是相對容易「看見」的技藝，但編劇、聲音及音樂技藝像是電影最難「看見」的非視覺技藝，再加上長期缺乏海外評論及學界認同，[26] 本書的研究焦點——香港電影音樂，其技藝研究長年累月被無視忽略，只能變得理所當然。回顧戰後香港電影研究，大部份相關討論，只散見於學術文章及其他電影題材的專著之內，[27] 而完整的香港電影音樂研究專書，從來不曾出現。簡言之，香港電影音樂作為一種技藝，在評論界仍然只是處

27｜戰後至今，若以比例計算，有關香港電影音樂的文獻，和以「影像─敘事」為主的文本分析的出版比較，數量其實很少。再者，電影音樂文獻總是散落在不同專書、雜誌及期刊內，很難找尋。這裡把一些重要文獻列出，方便有心讀者找尋。西方學者對香港音樂研究的著作極少，差不多近十多年才出現，可參見同為電影作曲家的 Robert Jay Ellis-Geiger，其論文亦有提及跟導演杜琪峯及譚家明的合作過程，見 Robert Jay Ellis-Geiger, *Trends in Contemporary Hollywood Film Scoring: A Synthesised Approach for Hong Kong Cinema*, Ph.D. diss, (University of Leeds, 2007); Wing-Fai Leung, "Multi-Media Stardom, Performance and Theme Songs in Hong Kong Cinema", *Canadian Journal of Film Studies*, 20(1), (2011), pp.41-60; Katherine Spring, "Sounding Glocal: Synthesizer Scores in Hong Kong Action Cinema." in Lisa Funnell and Man Fung Yip, (eds.), *American and Chinese Language Cinema: Examining Cultural Flows*, (London: Routledge, 2015), pp.48–62; Colin P McGuire, " Unisonance in Kung Fu Film Music, or the Wong Fei-hung Theme Song as a Cantonese Transnational Anthem", *Ethnomusicology Forum*, 27(1), (2018), pp.48-67. 近年西方學者 Giorgio Biancorosso 則發表多篇關乎王家衛的學術論文，並公告即將出版有關王家衛的音樂專著。本地學界，有葉月瑜於 2000 年出版的《歌聲魅影──歌曲敘事與中文電影》，是首本討論華語電影歌曲的專書，惟書中有關香港電影只談及王家衛及陳可辛的《甜蜜蜜》。林鈞暉是極少數參與業界創作又繼續學術研究的香港電影作曲家，他於 2023 年完成博士論文，當中也有談及自己的兩部電影音樂作品《除暴》（劉浩良，2020）及《一級指控》（黃國輝，2021），參見 Lam Kwan Fai, *Scoring for Film and Theatre Play: Original Music Written with A Narrative Approach*, Ph.D. diss, (University of Hong Kong, 2023). 有關粵劇電影及國語歌舞片，可見羅卡編：《國語片與時代曲（四十至六十年代）》（香港：市政局，1993）；李焯桃編：《粵語戲曲片回顧》（修訂本）（香港：香港電影資料館，2003）；吳君玉編：《光影中的虎度門：香港粵劇電影研究》（香港：香港電影資料館，2019）。有關粵語歌唱片，可見吳月華：〈以歌唱喜劇窺探戰後粵語電影工業製作的模式〉，收入葉月瑜編：《華語電影工業：方法與歷史的新探索》（北京：北京大學出版社，2011），頁 223-258。另外可見吳月華：〈粵語青春歌舞片歌曲特色〉，收入吳月華、陳家樂、廖志強編《同窗光影：香港電影論文集》（香港：國際演藝評論家協會香港分會，2007）及張琬琪：《五十年代香港粵語歌唱片類型研究》，未出版碩士論文（香港：香港中文大學，2008）。其他本地電影音樂研究文章多散落不同書籍刊物，如李歐梵的〈通俗的古典：《野玫瑰之戀》的懷想〉，就是以類型歌舞片如何把四首西洋劇選曲通俗化與電影的互文性，收入黃愛玲編：《國泰故事》（香港：香港電影資料館，2002），頁 176-189。葉月瑜的〈無所不在　徐克的電影音樂〉，分析徐克電影的「鋪蓋式」音樂，收入何思穎、何慧玲編：《劍嘯江湖──徐克與香港電影》（香港：香港電影資料館，2002），頁 70-77。葉月瑜另有專文分析黃梅調的詞於〈從邵氏到國聯──黃梅調影片的在地化〉一文，收入黃愛玲編：《風花雪月李翰祥》（香港：香港電影資料館，2007），頁 98-107。學者余少華兩部音樂著作也有關於電影音樂與歌曲的研究，見余少華：《樂在顛錯中：香港雅俗音樂文化》（香港：牛津大學出版社，2001）；余少華：《樂猶如此》（香港：國際演藝評論家協會香港分會，2005）。有關黃霑的電影音樂創作，可見吳俊雄編：《黃霑書房──流行音樂物語 1941─2004》（香港：三聯書店（香港）有限公司，2021）。本書筆者之一羅靜鳳近十多年來亦有撰寫有關香港導演（如王家衛、關錦鵬、杜琪峯等）作品的電影音樂分析文章，以及多位電影音樂家（陳勳奇、林敏怡、泰迪羅賓、韋啟良等）訪談，散落於不同導演專書中及《看電影》雜誌。此外，香港流行曲研究也不時涉及電影歌曲，但多集中歌詞與曲式閱讀，鮮有結合電影語境討論，例子如：朱耀偉：《香港粵語流行歌詞研究》（香港：亮光文化有限公司，2011）；黃志華：《情迷粵語歌》（香港：非凡出版，2018）；此外，黃志華著作中不少涉及早年粵語片音樂或歌曲，如黃志華：《原創先鋒：粵曲人的流行曲調創作》（香港：三聯書店（香港）有限公司，2014）。最後是由作曲家自己撰述的散文集或傳記，如金培達：《一刻》（香港：Cup Magazine，2007）及胡偉立：《一起走過的日子》（上海：復旦大學出版社，2012），泰迪羅賓跟胡偉立同年出版傳記，由他人執筆，見林蕾：《羅賓．看：進入泰迪羅賓的影音世界》（香港：同窗文化工房，2012）。

28｜電影資料館近年在民間積極推動認識香港電影音樂，於2019年館舉辦《聽而不覺——電影配樂與音效》的展覽；2022年亦舉辦《影談系列——韋啟良》，介紹香港電影作曲家韋啟良的作品。惟兩個節目皆沒有出版任何研究刊物，實為可惜。

29｜可見羅卡編：《國語片與時代曲（四十至六十年代）》（香港：市政局，1993）；李焯桃編：《粵語戲曲片回顧》（修訂本）（香港：香港電影資料館，2003）；吳君玉編：《光影中的虎度門：香港粵劇電影研究》（香港：香港電影資料館，2019）。

30｜有關文獻罕有零散，可見吳月華：〈以歌唱喜劇窺探戰後粵語電影工業製作的模式〉，收入葉月瑜編：《華語電影工業：方法與歷史的新探索》（北京：北京大學出版社，2011），頁223-258、吳月華：〈粵語青春歌舞片歌曲特色〉，收入吳月華、陳家樂、廖志強編：《同窗光影：香港電影論文集》（香港：國際演藝評論家協會香港分會，2007）、張琬琪：《五十年代香港粵語歌唱片類型研究》，未出版碩士論文（香港：香港中文大學，2008）。

於一個邊緣化的位置。[28]

資深影迷或有疑問：過去不是有關於五六十年代的戲曲片及國語歌唱片的專書出版過，或許電影音樂在評論界並非那麼邊緣化？[29] 戰後香港電影研究中，戲曲片及國語歌唱片的確曾受到額外關注，但這種「例外」的關注，其實反映電影音樂研究的整體從屬地位。粵劇戲曲扎根於廣東省，屬於國家級非物質文化遺產，其特殊地位有助局部解釋戲曲片何以特別受到眷顧，然而，國語歌舞片並無此等背景優勢。要解釋有關現象，我們認為上述兩類型電影的研究都受到「影像邏輯」推動，皆因兩者的「歌唱」情節在眾多香港電影中，其視聽合一、密不可分的效果最為突出。戰後戲曲片流行近廿載，粗製濫造之作固然有，但製作精良，歌唱部份能同時顯示「唱做念打」各種精彩視聽元素的電影亦為數不少；至於國語歌舞片被投放資源較多，載歌載舞、視聽元素俱全的情節不計其數，不少更是票房大獲成功的賣座電影。反過來，和戲曲片與國語歌舞片相比，同期流行的粵語歌唱片雖然非常賣座，但很多時候是「齋唱」，視覺上根本不能跟前兩者同日而語，加上粵語片用的多是改編歌曲或罐頭音樂，原創作品欠奉，最終，粵語歌曲及罐頭音樂的採用研究，迄今被通盤輕視。[30] 總的而言，戲曲片及國語歌舞片的「音樂」曾受到局部關注是可喜現象，但這並沒有改變香港電影音樂技藝整體被忽視的事實。

西方評論的盲點與本地新方向

香港電影音樂技藝研究長年受到本土與海外冷待忽略，本書認為是嚴重積弊。主流西方評論認為港片動作才是技藝，音樂卻不值一提，間接造成上文說的「海外成就邏輯」。要各界人士正視香港電影音樂，有必要深入檢討西方對香港電影音樂評論的盲點。

如前言所述，香港電影音樂不時被西方評論忽略，乃至抨擊，弔詭的是香港不少電影卻曾「揚威」海外，當中包括最商業流行的功夫片、動作片、黑幫片及警匪片，又或者個別作者導演如杜琪峯及王家衛的作

品。前言的提問是：「作為『視聽共生』的電影藝術，倘若其聽覺部份如此不濟，甚至造成災難性破壞，何以香港電影多年來卻備受注目與賞識？」這種聲畫南轅北轍的評價，從現今西方電影音樂理論來看，是不可能發生的離奇景象。

要拆解這奇怪現象，我們認為可從「融匯」（synchresis）這概念入手。多得歷年不同電影作曲家的創意實踐，創／製作出不少具標誌性且令國際「聽得見」的電影音樂，諸如《2001太空漫遊》（*2001: A Space Odyssey*, 1968）、《獨行俠決鬥地獄門》（*The Good, The Bad & The Ugly*, 1968）、《教父》（*The Godfather*, 1972）、《星球大戰》（*Star Wars*, 1977）及《E.T. 外星人》（*E.T. the Extra-Terrestrial*, 1982）等。八十年代以降，西方學術界開始視電影音樂為電影不可忽視的元素，及至後來多年的理論辯證，慢慢更形成電影其實是「視聽共生」（audio-visual）的新共識——承認在完整出色的電影作品裡，音樂再不是和影像或敘事分裂派生（separatist）下的「外加」（added）元素，更不應止於「修飾」（modifying）作用；相反，音樂和影像是共同建構電影意義，要完整分析電影，就得聲畫俱備。Michel Chion 便提出「融匯」（synchresis）概念，形容電影無時無刻其實都是「特定聲音效果及視覺效果同步產生一種自發及不可避免的焊合」。[31] 如前述《E.T. 外星人》的例子，其無調性音樂根本是電影敘事的一部份，在創作過程中亦一早決定音樂在電影的重要性。[32]

「融匯」和「影音共生」等概念，是當今西方電影音樂研究共識。本書認同此概念之餘，更認為若能把社會及歷史角度連結「融匯」概念，能幫助拆解西方評論對香港電影音樂的盲點問題。不同歷史時空下社群的音樂經驗、知識及品味可以非常迥異，被某些社群認為影音融匯的電影，極可能是另一些社群的「毒藥」。荷里活業內早有先例：偏好古典音樂的作曲家 Elmer Bernstein，在荷里活電影大量引入流行音樂的七十年代初，就公開表示流行音樂把電影「從嚴肅藝術」轉化為「流行垃圾」（pop garbage）。[33] 如果只是荷里活業內已經可以有如此強烈的品味喜好之分，試問如何能把西方評論的主流看法，當成海外所有業界

31 | Michel Chion 是反對將「影音分隔」的重要提倡者。見 Michel Chion, trans. Claudia Gorbman, *Audio-vision: Sound on Screen*, 2nd ed., (NY: Columbia University Press, 2019), p.64. 另一位是 Rick Altman，可見 Rick Altman, McGraw Jones and Sonia Tatroe, "Inventing the Cinema Soundtrack: Hollywood's Multiplane Sound System" in James Buhler, Caryl Flinn, and David Neumeyer, (eds.), *Music and Cinema* (Hanover, NH: University Press of New England, 2000), pp.339-359.

32 | Emilio Audissino, *Film/Music Analysis: A Film Studies Approach* (Cham: Springer International Publishing AG, 2017), pp.191-221.

33 | Elmer Bernstein, "What Ever Happened to Great Movie Music? ", *High Fidelity*, 22(7), (July 1972), p.58.

甚至影迷的看法？

如果能認同這一點，就能拆解西方評論中對香港電影音樂的偏見。首先，西方的評論和西方及亞洲海外影迷對港片音樂的評價可以相背而行。不少功夫片影迷會把早期邵氏功夫片那種拼湊西方古典及流行音樂的做法，當成是有別荷里活的「邪典」（cult）創意，持正面看法，和專業影評和學者（如 David Bordwell）明顯出現偏差。[34] 西方功夫影迷對李小龍電影音樂的喜好，甚至驅使他們把從未完整出版過的《精武門》（羅維，1972）原聲（顧嘉煇作曲），自行從影碟逐一抽出當中音樂部份，在網絡平台公諸同好。[35] 此外，許冠文電影從不是西方評論的那杯茶，但卻一度「征服」日本觀眾及影評人，而成龍亦是早在七十年代瘋魔日本；許冠文喜劇及成龍警匪片的黑膠原聲（分別由許冠傑及黎小田主責音樂），現在仍在日本拍賣網站被長期抄賣。此外，八十年代揚名西方的《喋血雙雄》（吳宇森，1989）、風靡日韓的《英雄本色》，以及受歐美及日韓觀眾歡迎的非邪典電影如《刀馬旦》（徐克，1986）及《黃飛鴻》，其音樂及歌曲在亞洲特別受歡迎。

上述討論旨在指出，海外接收其實非鐵板一塊，不同海外評論及觀眾如何聆聽、接納及評價，會觸及不同社群的文化偏好。從這點來看，有些音樂其實難以被西方評論界甚至觀眾接受及喜歡。如《英雄本色》在日韓兩地也頗受當地影迷歡迎，[36] 當中電影主題曲是混雜中西樂風的廣東流行曲，對亞洲（非西方）觀眾來說是巨星張國榮唱著「鬼才」黃霑的歌詞，接收不俗，《當年情》一曲更在韓國當年唱到街知巷聞，[37] 惟美國觀眾以不愛看外語片字幕聞名，即使再專業的西方評論也難以領略到《英雄本色》主題曲在香港及亞洲的接收意義。再說到《麥兜故事》，片中大玩古典音樂改編歌曲，以廣東話俚語入詞，對西方聽眾來說，接收障礙自然更為嚴重。1987 年，《末代皇帝溥儀》（*The Last Emperor*）用上經廣泛弦樂化的中樂，成美國暢銷原聲，反映美國影迷的「西化中樂」品味；對比下，同年《倩女幽魂》的中國音樂傳統味道當然濃烈幾倍，很難廣泛受歐美觀眾喜愛。電影商其實一直深明上述道理，由於在海外發行放映，李小龍的《死亡遊戲》（*Robert Crause Baden-Powell*,

34 | 有關功夫迷熱愛功夫片拼湊使用西方音樂，可見 "Movie Soundtracks Used in Old-school KF Films", *Kung Fu Magazine Forums*, http://www.kungfumagazine.com/forum/archive/index.php/t-63823.html（2023 年 8 月 2 日瀏覽）。相反，西方專業影評對此做法卻表示差強人意，大感懊惱，見 "Running Out of Karma: Chang Cheh's The Duel", *The End of Cinema*, https://theendofcinema.net/2014/04/28/running-out-of-karma-chang-chehs-the-duel/（2023 年 8 月 2 日瀏覽）。

35 | "Soundtrack -*Fist of Fury*- The Complete Soundtrack (1972)", *Asian Film Fanatic*, https://www.youtube.com/watch?v=nL1Q8OU4Deo&list=PLvximGqB7FjEKwbyXTO5ARFiTXkqRYMEM&index=6&t=4s（2024 年 1 月 2 日瀏覽）。

36 | 顧嘉煇：《男たちの挽歌》CD（日本版），（日本：USE Corp. & TRIARROW Co. Ltd，2002）。Various Artists：《香港映畫音樂》唱片，（韓國：King Records，1993）。

37 | 見韓港報小編：〈Leslie 和韓國的不止二三事〉，《韓港報》，取自 https://www.khongkongdaily.com.hk/post/%E3%80%90%E9%9F%93%E5%9C%8B%E5%A8%9B%E6%A8%82%E3%80%91leslie%E5%92%8C%E9%9F%93%E5%9C%8B%E7%9A%84%E4%B8%8D%E6%AD%A2%E4%BA%8C%E4%B8%89%E4%BA%8B（2024 年 3 月 18 日瀏覽）。

1972）特意僱用西方作曲家以配合海外觀眾口味，跟港版顧嘉煇的原創音樂相比，儘管兩者皆為管弦樂，惟最大不同是海外版欠缺顧氏的中國風觸感。當年旨在為成龍開拓美國市場的《紅番區》（1995），其音樂由美國及香港作曲家分別創作，滿足兩地不同音樂偏好。

上述討論旨在指出，海外欣賞香港電影及其音樂，是絕對有地域及群族接收的差異與局限，如西方影迷喜歡的香港功夫片音樂，評論界卻不留情面，大肆抨擊。誠然，不少香港電影音樂製作馬虎粗糙，但這不足以把香港電影音樂視為一無是處。尤其是只要我們一旦擺脫西方評論界目光，把接收語境回歸本土，不難發現，香港民間應存在著與西方不一樣的電影音樂記憶。例如有觀眾可以因為一段電影樂曲，勾起自己的成長或失戀經歷，成為個人私密記憶；但更多時候是共有記憶，當中累積了普及文化經驗，是伴隨大家經歷的集體回憶，對電影音樂背後或相關事情都有著不一樣的解讀，以下是一些例證。

- 五六十年代許多家庭倫理粵語片，觸及傷感場面，同步出現古典音樂《沉思曲》（*Méditation from Thaïs*）。
- 粵語武俠片經常反覆出現如《東海漁歌》、《十面埋伏》、《將軍令》或《小刀會》等中樂選段，即使觀眾叫不出名字，已經在幾代港人心中留下記憶，後來不少香港電影如《功夫》都重用這些樂曲。
- 六十年代起，香港觀眾已習慣聽電影歌曲：包括來自戲曲片的粵劇戲曲、時裝片的詼諧曲、國語歌舞片，及至粵語片的電影原聲大碟。七十至九十年代中期，觀眾最常想起的還是家傳戶曉的電影主題曲，像《半斤八両》、《黎明不要來》、《胭脂扣》、《天若有情》、《一起走過的日子》等。
- 新浪潮電影當年儘管未算普及，但當中不少同名電影主題曲，都廣為其時港人熟悉，如《點指兵兵》、《名劍》及《彩雲曲》。
- 八十年代以真實樂器演奏又最為人熟悉的原創音樂旋律，要算是《最佳拍檔》及《警察故事》。
- 八十年代香港電影多了很多電子合成器製作的原創音樂，《英雄本色》及《賭神》是兩個經典例子，其主題旋律一旦揚起，看過的觀眾

定必能憶起兩齣電影畫面。

· 《倩女幽魂》、《黃飛鴻》及《笑傲江湖》的主題曲乃至原創音樂，令黃霑的創作大受東南亞注目。

· 盧冠廷為《西遊記大結局之仙履奇緣》創作的主題曲《一生所愛》紅遍內地和香港，意想不到是連片中的搞笑歌曲《Only You》的流行度也一直至今。

· 陳可辛的《甜蜜蜜》再帶動鄧麗君的歌曲在及後港片挪用的熱潮。

· 不少九十年代的賣座電影，都由當年台灣滾石唱片推出電影原聲帶，令這些電影音樂得以記錄，例子如《新不了情》、《笑傲江湖》及《東方不敗》等。

· 王家衛的電影愛挪用不同類型的既存音樂與歌曲，是當年觀眾甚少在香港電影聽到的音樂選擇，開拓影迷聆聽新經驗。

· 《麥兜故事》將古典音樂配上港式幽默歌詞，被認為是香港情懷滿瀉，創當年原聲 CD 銷售新高。《無間道》主題曲唱出港人「兩邊不是人」的兩難困境，成為當年卡拉 OK 點唱大熱歌曲。

· 金培達憑著《伊莎貝拉》一片音樂勇奪柏林國際影展「最佳電影音樂銀熊獎」，「為港爭光」之餘亦令外界對電影作曲家角色一度注目。

· 不少作品找來外國著名作曲家或演奏家參與，往往成為媒體話題，生宣傳之效，諸如《似水流年》與《宋家皇朝》找來喜多郎作曲，王家衛找馬友友重新錄製《東邪西毒》（終極版）電影原聲。

· 《打擂台》無論在影像及音樂上也本土味強，勇奪香港電影金像獎最佳電影與最佳原創電影音樂獎項，贏了當時賣座合拍片如《狄仁傑之通天帝國》及《葉問2》等提名作品，成為一時佳話。

· 《樹大招風》找來高少華重新演繹《讓一切隨風》，一句「你似北風吹走我夢」，引來坊間評論界不少政治閱讀。

· 近年《點五步》、《逆流大叔》及《一秒拳王》的主題曲《沙燕之歌》、《逆流之歌》及《時間的初衷》，令觀眾再次從主題曲中感受熱血。

· 兩度入圍台灣金馬獎的獨立音樂人黃衍仁，憑《窄路微塵》獲最佳原創電影音樂，令新一代影迷注目。

從上述共同電影音樂記憶，可看到三個「本地」有趣現象。第一，不少

香港電影音樂深受民間喜愛，當中不時流露著本土情懷；第二，能成為本土記憶的電影音樂／歌曲，大都是來自影音層面俱備創意的標誌性電影；第三，依以上這個點列式的共同記憶，隱約顯示出香港電影音樂發展軌跡迂迴——粵語片時代大量挪用罐頭音樂、七十年代開始粵語電影歌曲成為主導手法，及至八十年代，香港原創音樂才開始冒起。如此軌跡，和荷里活很早就認定以古典音樂編寫的管弦樂為主導電影音樂創作機制，以及許多學者深信只有度身訂造的原創音樂才稱得上標準的傾向，完全背道而馳。香港影迷，卻不大理會這些荷里活或西方評論的音樂品味區隔，各取所需，建築了自身本地的「影音融匯」共同記憶。

讓我們總結一下擺脫西方評論或海外邏輯的好處。電影音樂向來有地域及群族接收的差異與局限，西方評論對於香港電影音樂的評價，可以參考，但不該盲從。本地電影研究者，對上述民間音樂記憶相信不會陌生；我們著實不用被單一的海外邏輯或西方評論牽著鼻子走，反而可藉著電影音樂研究發掘更多香港電影工業、文本甚至流行文化的故事。

小結：本土故事的重大缺失

現在讓我們總結本章重點。打從八十年代香港電影研究開始，至今四十多年，無論是因為文化隔閡、「海外成就」及「影像先行」邏輯，香港電影音樂的獨特發展故事，依舊模糊不清。然而，戰後有關香港電影的本土論述，是一個電影音樂技藝幾乎空白的論述，這情況完全說不過去。沒有電影音樂的香港電影故事，既沒有回應西方有關電影音樂技藝理論，也把民間那牽動著千絲萬縷情懷的電影音樂記憶，狠狠拒諸門外；自然，更不必論及長年未有處理一眾被推薦為經典港片的音樂實踐。上述種種，說是香港電影本土故事的重大缺失，並不為過。

第三章　從荷里活到香港：兩地電影音樂實踐對讀

鑑於上章指出的「電影音樂長期缺席」狀況，本書旨在探討香港戰後電影音樂創作實踐（creative practice），包括探討當中戰後電影工業條件如何影響不同時期的電影音樂創作實踐，作曲家、導演和投資者等又如何協作等。

然而，要妥善書寫戰後電影音樂創作故事，就需擺脫前章所說的「海外成就」及「影像先行」邏輯。我們不能只著眼海外重視（如獲提名、得獎或注目）的香港電影音樂，也不能只留意視聽元素較突出的歌舞片；相反，這個故事，就是要把香港電影音樂創作歷史中獨特的人和事，作一次系統記錄。是故，儘管早年粵語片配樂動輒挪用罐頭音樂，但我們還得盡量記錄相關資料，包括箇中創作過程，絕不會因為港式罐頭音樂從未受到西方關注而摒棄研究。相反，我們必須了解這些基本資料，才談得上判斷罐頭配樂的缺點與成就。除了「記錄」，還得「說明」。很多論者已經指出，多年來香港電影工業和荷里活運作迥異，加上文化背景懸殊，對讀之下，便能進一步思考香港電影音樂的構成因素與獨特創作軌跡。

是故，在研究開端，我們先擬定一個香港電影音樂的「研究議程」——即建基在香港電影音樂創作與製作的基礎歷史事實，進而提出切合香港處境的關鍵研究問題，好幫助具方向性的資料搜集及分析。為建立這個研究議程，筆者二人在研究初期分別著手三項工作：

· 進行電影作曲家訪談：我們深入訪問十多位具二三十年經驗的電影作曲家（像陳勳奇、顧嘉煇、泰迪羅賓、林敏怡、羅永暉、林華全、胡偉立、金培達、韋啟良、鍾志榮等）。被訪作曲家在不設限的情況下，暢談他們經驗中的香港電影音樂製作趨勢（包括業界對電影音樂的看法及創作方向）、創作限制（如製作預算、完成期限、合作導演想法意向等）以及自身創作經驗（包括他們滿意及不滿意的作品）。即使各人創作生涯有異，惟他們對歷年來香港電影音樂的創作趨勢及限制描繪，幾近一致，確保了各人的口述歷史契合無誤。[1]

1 | 此外，我們亦參考了散落於不同電影文獻的電影音樂創作資料。

2｜這類著作甚多，諸如 Steven C Smith, *A Heart at Fire's Center: The Life and Music of Bernard Herrmann* (Berkeley: University of California Press, 2002); Mervyn Cooke, (ed.), *The Hollywood Film Music Reader* (New York: Oxford University Press, 2010); John Caps, *Henry Mancini: Reinventing Film Music* (Urbana: University of Illinois Press, 2012); Ennio Morricone & Alessandro De Rosa, trans. Maurizio Corbella, *Ennio Morricone: in His Own Words* (New York: Oxford University Press, 2019).

3｜電影音樂的文本分析，部份集中電影與音樂的協同效應，如 Peter Rothbart, *The Synergy of Film and Music: Sight and Sound in Five Hollywood Films* (Lanham, MD: The Rowman & Littlefield Publishing Group, 2013). 也有聚焦音樂在類型片種的研究，如 Kathryn Kalinak, (ed.), *Music in the Western: Notes from The Frontier* (New York: Routledge, 2012). 亦有集中分析個別音樂家在電影音樂「意義」，如 Jack Sullivan, *Hitchcock's Music* (New Haven: Yale University Press, 2006); Tristian Evans, *Shared Meanings in the Film Music of Philip Glass: Music, Multimedia and Postminimalism* (Farnham: Routledge, 2015).

4｜Kathryn Kalinak, *Settling the Score: Music and the Classical Hollywood Film* (Madison: University of Wisconsin Press, 1992)；另外，其他具影響力著有 Claudia Gorbman, *Unheard Melodies: Narrative Film Music* (London: BFI Pub; Bloomington: Indiana University Press, 1987); Carl Flinn, *Strains of Utopia: Gender, Nostalgia, and Hollywood Film Music* (Princeton: Princeton University Press, 1992); Royal S. Brown, *Overtones and Undertones:*

·**對讀荷里活及香港電影音樂實踐**：將上述訪問與荷里活電影音樂概況及理論對讀，即能彰顯彼此差異之大。香港電影音樂的歷史分期聚焦形式主導（如「罐頭」挪用、廣東電影歌曲主導、原創音樂的逐步發展）、製作條件長年匱乏、時低時高的創意空間、特別依仗導演及作曲家的直接協商來激發創意等；就上述特質，和荷里活以電影音樂風格分期、製作資源充裕、穩定的創作自主，及著重制度化的嚴謹分工，明顯天淵之別。換句話說，對讀兩地情況，有助確認香港電影音樂的本源與製作特徵，並為本書研究議程定下研究焦點。

·**借鑒西方文化工業理論**：我們另參照了西方文化工業理論，借用了幾個很少在荷里活音樂研究使用的概念，引入研究議程之內，藉此幫助我們適切地研究香港不同電影音樂製作場域，以及導演及作曲家之間的直接協商流程，從而理解香港電影音樂工業構成之獨特運作情況。

上述工作，堅實地幫助我們在研究早期，整合出一個情境化的香港電影音樂實踐研究議程。根據這議程的「在地化」研究焦點，我們便可進行餘下的資料搜集及分析工作。可以說，本書及接著出版的兩書分析，都是由這研究議程衍生出來。

接下，就是闡述這個研究議程的內容、其建立過程及所涉及的研究方法。這裡把研究議程及建立原委等一一闡述，是希望不同讀者在閱讀時能各取所需，有所裨益。我們相信，對本書有興趣的影迷及普羅讀者，少不免對荷里活電影已有一定認識，是故對讀荷里活與香港兩地工業語境的部份，更有助初步了解香港電影音樂製作的本源特色。至於西方文化理論的討論，側重找尋理論工具去梳理香港不同電影音樂製作場域，以及導演及作曲家之間的協商流程。這部份進一步為理解本書的「工業角度」打好基礎，希望能為不少傾向信奉「作者論」的影迷及普羅讀者，提供更廣闊的視野，而不是單一強調作品的好與壞，或個別作曲家的個人努力或成敗。至於對研究香港電影（音樂）的讀者，則可以審視我們建立研究議程的辯證過程，祈望有利於未來的學術對話及研究。

Reading Film Music (Berkeley: University of California Press, 1994). 戰後荷里活電影音樂討論亦可見於 Annette Davison, *Hollywood Theory, Non-Hollywood Practice: Cinema Soundtracks in the 1980s and 1990s* (Burlington: Ashgate, 2004)；Katherine Spring, *Saying It with Songs: Popular Music and the Coming of Sound to Hollywood Cinema* (New York: Oxford University Press, 2013) 等。

5｜最早研究可見於 Robert R. Faulkner, *Music on Demand: Composers and Careers in the Hollywood Film Industry* (New Brunswick: Transaction, 1983). 此書詳細討論電影作曲家及導演之間的矛盾，並嘗試理論化他們的關係；惟此書從社會學角度出發，當年未算有刺激相關電影研究討論。文化工業研究在千禧後冒起，部份電影學者開始借用這些理論去研究電影製作，但數量不多，請看下一節文化工業理論的討論。

6｜可參見 Kathryn Kalinak, *Settling the Score: Music and the Classical Hollywood Film* (Madison: University of Wisconsin Press, 1992); Jennifer Fleeger, *Sounding American: Hollywood, Opera, and Jazz* (New York: Oxford University Press, 2014) 及 Annette Davison, *Hollywood Theory, Non-Hollywood Practice: Cinema Soundtracks in the 1980s and 1990s* (Burlington: Ashgate, 2004).

本章首先由闡述對讀荷里活及香港電影音樂實踐的部份開始；接著解釋引入西方文化工業理論的幾個重要概念；繼而總結由前兩節建立起來的研究議程，闡釋本書衍生的研究方法。

歷史、常規與創意實踐

總的來說，荷里活電影音樂文獻大致分為三大類。首類是以個別作曲家為焦點，當中有學術分析、傳記及口述歷史。嚴格來說，後兩者不屬學術文獻，但它們卻提供了豐富的業界內幕資訊，涉及電影作曲家、導演和其他電影工作者之間的工作關係。[2] 第二類是電影音樂的文本分析（也是文獻中的最大類別），聚焦音樂跟畫面的協同作用。[3] 最後一類是有關電影音樂工業運作，又常涉及歷史分析。學者 Kathryn Kalinak 的 *Settling the Score: Music and the Classical Hollywood Film* 無疑是從這方面思辨前提的典範著作；[4] 部份來自社會學、文化產業等非音樂學科的研究（比例上較少）。[5] 上述三類文獻的側重點雖不同，但整體上已積累了大量關於「荷里活電影音樂如何運作」的見解。

遺憾的是，這些文獻不見得能直接挪用來解釋香港工業個案。如本章文首所述，把香港電影音樂工作者的口述歷史和荷里活電影音樂概況及理論一旦對讀，不難發現彼此音樂實踐情況懸殊，難以直接借用西方文獻或理論在香港語境作應用或解釋。縱使如此，採取比較閱讀角度，對認清及開掘香港獨特的電影音樂創作環境、製作常規乃至創意實踐等議題，卻甚具啟發。以下先逐一說明研究初期所發現的香港電影音樂實踐情況、跟荷里活做法的異同，以及隨之產生的研究問題。

在研究初期，我們發現的第一個重要分野，就是兩地電影音樂實踐歷史分期的不同。現有荷里活電影音樂文獻，都用音樂風格說以下歷史分期的故事：早在荷里活有聲電影開始不久，浪漫主義（romanticism）時期的古典音樂風格就成為三十至五十年代主流電影的音樂風格；戰後，不同類型音樂風格如搖滾、爵士及電子等在荷里活電影中此起彼落。[6] 這情況無疑跟香港狀況完全不同。不管從文本分析或香港作曲家訪問資

料，不難發現香港不同時期，都未能用上某種音樂風格類型區分。如必須要用上年代區別香港電影音樂的主流特色，那將會是上一章提及的三個階段及形式——即五六十年代的既存音樂挪用，七十至九十年代的電影歌曲時代，以及八十年代至今的原創音樂發展。當中以年代分類，特性上有一定重疊，如五六十年代電影主要用既存音樂，之後雖大為退減，但究其實，它們迄今在香港電影亦不時出現；電影歌曲是七十至九十年代香港電影的大氣候，踏入八十年代原創音樂創作冒起，此時原創音樂與電影歌曲並肩而行。撇除年代重疊問題，有趣的現象，仍然是香港從來沒有一種音樂風格能主導某個年代。[7] 我們認為，香港電影音樂自身的歷史分期特色，是理解香港電影音樂獨特發展軌跡的一把重要鑰匙，非常重要；我們要問：究竟是什麼歷史、工業及文化條件，致令香港電影音樂從沒有被某些音樂風格主導其製作，反而是由電影音樂的「形式」去劃分其歷史？

另一個重要分歧，是製作條件。荷里活電影從業員很早就意識到電影音樂的重要性。一個經常被引用的案例是《金剛》（*King Kong*, 1933）——此片非常依仗作曲家 Max Steiner 的電影音樂，旨在以其音樂讓當時用原始特技製作的金剛「模型」，感覺更為「真實」。[8] 其次，是電影音樂市場有利可圖，荷里活投放在電影音樂上的預算，絕大多數是合理與充份。相比下，香港情況大為不同。不論是根據文獻，或來自行內人士的口述歷史披露，香港電影音樂製作預算在前述的三個階段都極低，足見不獲投資者或電影人看重。[9] 事實上，預算不足似乎是早於上世紀五六十年代已顯示的現象。當年不少粵語片只挪用罐頭音樂，以音樂製作角度看是「零成本」，幾成了後來低預算的主因。七十年代好些導演在電影採用廣東歌，不純因為合適，更多是配合推廣唱片的商業策略。自七十年代末的一股新浪潮開始，更多電影工作者接受原創音樂，偏偏音樂在預算上仍然很少。我們從研究初期的作曲家訪問知悉，黃金時代港片基於需求殷切，製作時間超級緊迫，電影音樂不時意味著要在三數日至一週內趕成（荷里活可以有三到六個星期）。[10] 相對之下，荷里活導演自上世紀三十年代已表現出對電影音樂的尊重。

7 | 五六十年代戲曲片、國語歌舞片及黃梅調片曾流行一時，但談不上主導了香港電影音樂風格。

8 | Kathryn Kalinak, *Settling the Score: Music and the Classical Hollywood Film* (Madison: University of Wisconsin Press, 1992), pp.71-72.

9 | 關於香港電影音樂在資源投放上採取消極態度，均是多年來通過文獻與筆者們親身跟作曲家及導演等作口述歷史訪談中收集的；為了節省篇幅，暫不會在本章單獨引用。

10 | Kathryn Kalinak, *Film Music: A Very Short Introduction* (New York: Oxford University Press, 2010), p. 94.

11｜見 Kathryn Kalinak, *Settling the Score: Music and the Classical Hollywood Film* (Madison: University of Wisconsin Press, 1992), p.16; James Wierzbicki, *Film Music: A History* (New York: Routledge, 2009), p.166.

12｜此處沒篇幅詳細討論荷里活音樂常規，有興趣的讀者可參考註釋 11 兩書。

13｜有關荷里活作曲家創意實踐的書其實不少，如在古典音樂風格常規下發揮創意的作曲家例子，就已經有 Steven C Smith, *Music by Max Steiner: The Epic Life of Hollywood's Most Influential Composer* (New York: Oxford University Press, 2020); Ben Winters, *Erich Wolfgang Korngold's The Adventures of Robin Hood: A Film Score Guide* (Lanham: Scarecrow Press, 2007); David Neumeyer & Nathan Platte, *Franz Waxman's Rebecca: A Film Score Guide* (Lanham: Scarecrow Press, 2012); Emilio Audissino, *John Williams's Film Music: Jaws, Star Wars, Raiders of the Lost Ark, and The Return of The Classical Hollywood Music Style* (Madison: The University of Wisconsin Press, 2021).

14｜一直以來有人反對荷里活古典常規，提倡影音斷裂、不追求統一性等，Davison 稱為電影音樂的 'aesthetic radicalism'。可參看 Annette Davison, *Hollywood Theory, Non-Hollywood Practice: Cinema Soundtracks in the 1980s and 1990s* (Burlington: Ashgate, 2004), p.67。即使批評者打開了電影音樂進一步的可能性，這不能抹殺荷里活古典常規框架下，作曲家仍有相當創作自主這事實。

15｜Julie Hubbert, (ed.), *Celluloid Symphonies: Texts and Contexts in Film Music History* (Berkeley: University of California Press, 2011); Mervyn Cooke, (ed.), *The Hollywood Film Music Reader* (New York: Oxford University Press, 2010).

基於製作條件的不同，我們發覺荷里活音樂的「常規」（convention）概念，不能直接適用於香港。荷里活音樂文獻慣用「音樂常規」（musical convention）一詞，去指涉由古典荷里活時期發展出來，至今仍影響甚遠的慣常音樂使用手法，亦有人稱為「古典風格常規」（classical-style convention）。[11] 這些常規包括使用音樂去為電影情感定調、表達影像以外的情感、為不同角色度身定造其音樂、音樂與動作訊息的配合，乃至使用上佳旋律，再衍生成不同主題動機音樂（leitmotif），連結起不同地方、人物或事件，繼而強化荷里活直線敘事的統一性等等。[12] 荷里活文獻使用常規一詞，頗為正面。音樂常規手法，被反覆應用於當時電影之中，的確有其公式化一面，但歷史證明，荷里活音樂常規彈性極大；擅長不同音樂類型的作曲家都可以採用（古典、爵士、搖滾、電子及流行曲等），而且作曲家們仍可在固定的荷里活音樂常規框架中發揮超凡創意（如追求特別出色的旋律、樂器組合、類型曲式等），例子如使用古典音樂的 John Williams、爵士樂的 Henry Mancini、電子樂的 Vangelis 及流行樂的 Giorgio Moroder 等，多不勝數。[13] 學者們認為，荷里活有相對優越的製作條件，作曲家們才能發展出這套相當具創作空間的音樂常規。[14]

但一旦將目光移到香港，無論從作曲家訪問及口述歷史，我們都不能在香港電影中找到如荷里活般的「音樂常規」。從眾荷里活作曲家訪問所見，他們對上文所說的音樂常規實際運作侃侃而談，也會說出在常規框架下力求創意，是「創作日常」；[15] 相反，在港片黃金時代已開始參與電影音樂創作的作曲家，不約而同地談及的並非荷里活式的「正面創作日常」，而是曾令眾作曲家苦惱不堪的「負面創作日常」，當中包括低預算資源投放、電影音樂／作曲家的必然次等位置、強制性把流行歌曲鑲嵌於電影，與近年合拍大片的荷里活化「鋪蓋式音樂」處理等。我們發現，香港也有「音樂常規」，但這些常規都是「負面作業制約」。這些「負面條件」影響之大，哪怕像黃霑這樣在本地享有盛名，亦無例外——黃霑為徐克做《黃飛鴻》的音樂，要自掏荷包補貼製作才成事。我們認為，仔細把各種「港式」常規分門別類，釐清常規如何運作，理解是什麼香港獨特工業歷史因素構成這些與荷里活截然不同的負面常

規，並引申其他系統性歷史分析及解說，是本研究一大任務。

儘管面對「負面約束」，惟香港電影音樂好些極具意義的重要創作時刻，還是能夠從電影作曲家的口述歷史中看到。然而，從訪問資料觀察，香港電影作曲家的創作自主，時高時低，甚至大起大落，和荷里活文獻中於常規內擁有穩定創作自主的作曲家很不同。這些創造力時刻繁雜紛亂，例子如林敏怡，她在早年訪談中，常遇到上文所說「負面常規」處處的電影製作，而遇上不公與委屈的創作過程，她常常選擇拒絕和抵制某些導演或投資者的「不合理」要求，有時成功，有時失敗。[16] 失敗時，就要交出自己不滿意的作品，心中如何不忿，也只能「隻眼開隻眼閉」，期望下一次的製作條件好一些。就算是成功抗衡某些負面製作條件時，也可能是一次有得有失的妥協，如當年為改編張愛玲小說的《傾城之戀》做原創音樂時，投資者邵氏硬要在片內加入汪明荃唱的同名主題曲《傾城之戀》，林敏怡大感不悅，最後能把主題曲放在片末，是博弈下的妥協。然而，在上述失敗或妥協的經驗以外，作曲家也有不少愉快的創作經驗。我們留意到，這些愉快作曲經驗背後都有幾個共同點：負面製作條件減到最少，導演甚或投資者都看重電影音樂，而電影作曲家亦可以跟導演就所使用的電影音樂進行很好的交流，雙方合作非常愉快，陳光榮為《無間道》創作音樂便是一例。[17] 但所謂愉快，有時也是很複雜的創作經驗。曾為徐克多部電影作曲的黃霑就指出二人關係往往在拉扯間角力，弔詭的是，黃霑自言最好的電影音樂作品又來自跟徐克合作，甚至就是預算有限，也不惜自費補貼。能夠令黃霑甘心「冒險」跟徐克多次合作，是基於其欣賞徐克對電影的熱情與投放，還有音樂感，黃霑總結最終還是享受彼此工作關係。[18]

上述時高時低的創作自主經驗，和荷里活穩定創作自主的作曲情況大大不同，我們認為可以從此引申出最後三個攸關創意實踐的重要研究議題。第一個議題是關於製作條件。承接前文所說，負面常規曾充斥於香港電影音樂製作，但同一時間又有令作曲家滿意的創作時刻。我們要問，究竟是什麼歷史條件，致令香港曾經出現過如此背道而行的電影音樂創作環境？歷年來市場走勢、投資者方向，以及掌握創作大權的導演

16｜訪問林敏怡口述，2008年4月。

17｜不少口述歷史記載（包括本書作者訪談）中均可見上述情況，例子如〈MYO 拉闊電影音樂會：電影音樂人褚鎮東＆陳光榮對談〉，https://www.youtube.com/watch?v=RmgL0HnXxKY（2019 年 12 月 8 日瀏覽）；黃雅婷：〈金培達專訪——電影配樂大師：人心裡有渴望才有經歷〉，香港：《香港 01》，https://www.hk01.com/article/266569?utm_source=01articlecopy&utm_medium=referral（2019 年 12 月 26 日瀏覽）；黃霑口述歷史訪問（DVD），何思穎、何慧玲訪問，收入香港電影資料館數碼影碟典藏（索取號 DVD4955），2001 年 7 月 14 日。

18｜黃霑口述，何思穎、何慧玲訪問，衞靈整理：〈愛恨徐克〉，收入何思穎、何慧玲編：《劍嘯江湖——徐克與香港電影》（香港：香港電影資料館，2002），頁 116-121。

如何構成這些條件的一部份？第二個議題是有關港式電影音樂創意實踐下的協作經驗。在講求條理及制度化的荷里活，每個電影音樂項目均涉及不同工作者參與，諸如導演、音樂剪輯師／配樂師（music editor）、音樂監督（music supervisor）、電影作曲家及管弦樂隊等，也涉及較規行矩步的協作工作流程。[19] 然而從訪問資料看來，香港電影音樂製作卻大多只有導演與作曲家在工作環境進行微觀的「困獸鬥」——當中往往來來的直接商議，有別於荷里活的多人參與模式及按章辦事，反過來成就香港電影音樂實踐的主要創意來源。本書探討的是港式電影音樂創意實踐，如何梳理香港導演和作曲家之間靈活甚至天花亂墜的創作商議過程，攸關重要。

至於第三個議題，關乎香港電影創意實踐的特色問題。細閱初期訪問資料，會發現在大起大落的創作環境，香港作曲家表示沒強行發展某一種電影音樂風格；他們關心的，更多是如何懂得利用不同音樂風格，為不同電影做好其音樂，背後呈現的是「兼收並蓄」的取向，多過其他。我們可以怎樣理解香港那種沒有主導風格的電影音樂實踐，以及作曲家在音樂風格上的兼收並蓄取向？承接上文所說的香港電影音樂歷史分期，這種兼收並蓄取向如何體現於既存音樂、流行歌曲以至原創音樂的創意實踐？這些不同時期及領域的電影音樂創意實踐，有否借鑒荷里活的創作手法？還是把荷里活的手法轉化為具香港特色的創作手法？很大程度而言，這也是最令人興奮的研究領域之一，因為先天上這是一個甚少受到學界關注且鮮為人知的範疇，昔日根本未有對這議題的創意實踐作系統性描述及歸納。是故，識別這些不同歷史時期的香港電影音樂創意實踐，非常重要。

總括而言，上述的比較工作能清楚展示，研究香港電影音樂，一定要特別留意香港歷史脈絡如何影響種種相關現象。具體而言，研究要分兩方面進行，才能得出對香港電影音樂實踐較完整的理解。第一方面是工業取向的研究，即研究獨特的香港歷史軌跡，如何塑造了不同時期香港電影音樂製作的運作方式，繼而影響歷史分期、作曲家時高時低的創作經驗，以及作曲家及導演的直接協商過程。這個工業研究路向，是本書的

19｜當中音樂剪輯師會向導演推薦作曲家，是導演和作曲家的溝通橋樑，也是電影製作準備階段時設計暫時音軌的負責者（見第一章解釋），而音樂監督則是負責電影所有既存音樂（如果有用上的話）的重要決策者。可參考 Ronald Sadoff, "The Role of the Music Editor and the 'Temp Track' as Blueprint for the Score, Source Music, and Scource Music of Films", *Popular Music*, 25(2), (2006), pp.165–183; Bethany Klein and Leslie M. Meier, "In Sync? Music Supervisors, Music Placement Practices, and Industrial Change", in Miguel Mera, Ronald Sadoff, and Ben Winters, (eds.), *The Routledge Companion to Screen Music and Sound* (New York: Routledge, 2017), pp.281-290。

焦點。第二種是研究在種種歷史及工業情境下，作曲家如何運用各種音樂風格，在既存、流行及原創音樂的領域中進行創意實踐。這是之後出版兩本書的焦點。下一節，我們聚焦討論如何引用西方文化研究理論，研究本書的焦點——即香港電影音樂的工業實踐。

文化工業理論與香港電影音樂

近十多年，電影學者開始引入西方文化工業研究理論，去補足以往研究荷里活電影音樂工業的不足。這裡先作扼要的相關文獻回顧，然後會討論四個本研究將會引入的文化工業理論的重要概念。

20 | David Hesmondhalgh, *The Cultural Industries*, 4th ed., (Los Angeles: Sage, 2019).

21 | Mark Banks, *The Politics of Cultural Work* (Basingstoke: Palgrave Macmillan, 2007); Mark Banks, "Autonomy Guaranteed? Cultural Work and the 'Art-Commerce Relation'", *Journal for Cultural Research*, 14(3), (2010), pp.251-269.

22 | 九十年代，不少政治經濟媒介理論（political economy approach）均認為「媒體工作者創意發揮甚低」，此論述相當流行，惟 Kalinak 一書完全沒有觸及或討論。

23 | Alexander Ross, "Creative Decision Making within the Contemporary Hollywood Studios", *Journal of Screenwriting*, 2(1), (2011), pp.99-116.

24 | Ian Sapiro, *Scoring the Score: The Role of the Orchestrator in the Contemporary Film Industry* (New York: Routledge, 2017).

25 | Richard A. Peterson and N. Anand, "The Production of Culture Perspective", *Annual Review of Sociology*, 30, (2004), pp.311–334.

回望 2000 年，學者 David Hesmondhalgh 出版了具里程碑意義的著作《文化工業》（*The Cultural Industries*），並重新肯定文化產品具備創意。整合不同實證研究，Hesmondhalgh 得出結論，認為過去數十年裡，儘管市場化和國際化的趨勢，促使媒體機構重複生產「可預測」的產品，惟創造力依然存在。[20] 當中關鍵原因，是商業和創造力之間內藏矛盾弔詭的緊張關係，以電影為例——觀眾總是渴望看到一部除了熟悉元素以外，還要有「新」想法的作品。過度模仿昔日成功作品套路，只會讓觀眾感到厭煩，市場上大受歡迎的作品通常不乏革新創意。Mark Banks 更繼而擴展上述想法，認為商業媒體製作每每採用「工作室」模式運作。[21] Banks 的論點是，媒體老闆大都知道旗下生產必須具有某種形式的創新元素，方能取悅觀眾，而唯一方法就是讓媒體工作者在製作過程中（從構思到執行）能行使創意自由。由於電視和電影等媒體涉及綜合藝術技藝，關係繁複，需要百名以上的文化工作者協力辦事，因此命名為「工作室」。工作室內，電視或電影導演理論上擁有最終創意決策權，但他們也同樣需要向其他（原則上所謂「從屬」的）專業文化工作者進行諮詢、聆聽、交流、談判……甚至會做出讓步。

上述文化 / 媒體工業理論有力地挑戰傳統對文化工業過於悲觀的看法，如能適當地引入電影研究領域，誠為好事。然而由於早期電影理論一直忽視媒體工業理論的洞見，兩個研究專業的溝通障礙至今仍未完全消

26 | Helen Hanson, *Hollywood Soundscapes: Film Sound Style, Craft and Production in the Classical Era*, (London: British Film Institute, 2017).

27 | Howard Becker, *Art Worlds: 25th Anniversary Edition* (Berkeley: University of California Press, 2008).

28 | Gretchen Carlson, *Jazz Goes to the Movies: Contemporary Jazz Musicians' Work at the Intersections of the Jazz and Film Art Worlds*, Ph.D. diss, (University of Virginia, 2016).

29 | Ian Macdonald, *Screenwriting Poetics and The Screen Idea* (Basingstoke: Palgrave Macmillan, 2013); Bridget Conor, *Screenwriting: Creative Labour and Professional Practice* (New York: Routledge, 2014).

30 |「製作研究」理論內容可見 John Thornton Caldwell, *Production Culture: Industrial Reflexivity and Critical Practice in Film and Television* (Durham: Duke University Press, 2008); Vicki Mayer, Miranda Banks, and John Thornton Caldwell, *Production Studies: Cultural Studies of Media Industries* (New York: Routledge, 2009); Miranda Banks, Bridget Conor, Vicki Mayer, (eds.), *Production Studies, The Sequel! :Cultural Studies of Global Media Industries* (New York: Routledge, 2015)。Hesmondhalgh 曾批評「製作研究」，認為此取向常研究製作人如何藉「論述」不同行業故事（trade stories），證實自己存在價值，反過來會迴避真正研究工作經驗本身。可見 David Hesmondhalgh, "Cultural Studies, Production and Moral Economy", in *Réseaux*, 192(4), (2015), pp.169-202。亦可見於 https://www.cairn-int.info/journal-reseaux-2015-4-page-169.htm?WT.tsrc=cairnPdf

除。這是由於植根於社會科學，大多數媒體工業文獻均採用社會學理論，電影或電影音樂學者可能不太熟悉或不感興趣。就以本書研究焦點的電影音樂技藝為例，著名電影音樂學者 Kathryn Kalinak 在其重要著作 *Settling the Score: Music and the Classical Hollywood Film* 中，多以其個人觀察分析荷里活工業，除了大致提及知名文化工業理論家 Theodor W. Adorno 以外，別無參考任何媒體工業研究文獻。[22] 而這種對媒體工業文獻的選擇性忽視，至今仍然存在。近年 Ross 研究荷里活編劇寫作創意，[23] 或 Sapiro 研究管弦樂編曲家（orchestrators）在電影音樂製作中的創意角色，[24] 均完全未見參考媒體工業研究。綜合而言，上述因素，一定程度拖慢電影藝術技藝研究的發展。

縱然如是，近年有一些電影學者開始嘗試糅合不同文化工業理論，研究電影裡各種製作過程的「拉扯」合作關係，以了解箇中如何影響不同技藝工作者的創意自主。這裡強調要借用不同理論，是因為 Hesmondhalgh 及 Banks 等媒體工業理論學者雖然已整合出宏觀的創意自主理論，但基於不同媒體工種有別，至今仍未有一套全方位的工業製作理論，能夠融合各種文化工業內不同性質的創意工作者，包括當中複雜多變的協商關係，作完整探討。是故，有關電影技藝的研究者，迄今研究焦點及理論採用可謂各適其適，如 Hanson 就用 Peterson 及 Coser 的文化生產理論（production of culture）[25]，來研究聲效師在古典荷里活片廠制下實踐創意；[26] Carlson 用 Howard Becker 的 Art Worlds 概念 ，[27] 細看荷里活常規以外的即興爵士配樂實踐個案 [28]。更多學者根據研究主題需要，糅合不同理論，如 Macdonald 及 Conor 分別研究英美兩地編劇，並引入 Bourdieu 的文化資本理論、Hesmondhalgh 的創作自主理論，以及 Caldwell 的製作人身份理論去梳理英國編劇的創意實踐。[29] 事實上，研究的肌理複雜，方才提及的 Caldwell 與其他學者如 Hesmondhalgh 等，都傾向另闢途徑，開創所謂全面跨科際的「製作研究」（production studies），以糅合電影、傳播學、人類學、地理學及社會學等理論，集中研究不同電影工作者的自我「身份建構」，探討如何影響媒體（包括電影）製作。[30]

簡而言之，迄今為止，在引入了文化工業理論的電影研究中，研究者仍沒有發展出一種適用於所有電影技藝工作的通用理論，相反，他們都是採用多邊理論方法，以針對不同行業工種思量。本書也採取同樣理論立場，借鑒現有不同媒體製作理論與概念，以探究不同香港電影音樂的工業運作型態，及作曲家與導演之間的協商關係。縱觀現有的西方電影音樂工業文獻和香港電影音樂實踐的口述故事（包括本研究多年來對香港電影作曲家的採訪），本書將提出四個基本概念（借用 Pierre Bourdieu 和 Mark Banks），以幫助研究和了解香港電影音樂製作的動態過程。

第一個概念是「電影音樂製作場域」（film music production field）。Pierre Bourdieu 指出所有文化生產（cultural production）都是進行持續位置鬥爭的場域（field），場域中各能動者（agent）都有特定權力（由不同經濟、社會、象徵、文化資本構成，詳見下文），當中涉及各能動者在場域的位置（positioning，可分為主導及從屬位置）與各自佔位（position-taking，即場域中由從屬變成主導或相反），故每一場域均是衝突的地方，涉及權力行使、分配及重組。[31] Bourdieu 的場域理論原本有利於解釋文化生產過程中複雜的互動，可是，這種較開放性的場域動態想法，在 Bourdieu 的實證研究都沒有被充份應用。究其原因，是因為 Bourdieu 有關文化工業複雜互動的想法，最後都受限於他對大型場域的宏觀考量。Bourdieu 指出不同場域的運作邏輯，是根據該場域中兩個最具影響力的指標——政治及經濟——關係而決定。Bourdieu 認為整體而言，當代文化場域已不能獨立自主（autonomous），而是受制於他律性（heteronomous）的經濟場域邏輯。他進一步指出，文化場域可以劃分為完全受制經濟邏輯的大型生產場域（field of large-scale production），和刻意擺脫主導經濟邏輯的小型生產場域（field of small-scale production）。[32]

Bourdieu 及後研究法國新聞這個大型場域，就狠批經濟邏輯謀殺新聞工作者自主，催生低品味千篇一律的新聞。[33] 如果將 Bourdieu 的場域想法應用到香港電影（尤指合拍片時代前），不難論說香港電影因為長期服膺於市場邏輯，屬於大型生產場域。進一步將場域概念用在香港電

31 | Pierre Bourdieu and Loïc J. D.Wacquant, *An Invitation to Reflexive Sociology* (Cambridge: Polity Press, 1992).

32 | Pierre Bourdieu, Randal Johnson, (ed.), *The Field of Cultural Production: Essays on Art and Literature* (Cambridge: Polity Press, 1993), p.38; Pierre Bourdieu, trans. Susan Emanuel, *The Rules of Art: Genesis and Structure of the Literary Field* (California: Stanford University Press, 1996), pp.216-218.

33 | Pierre Bourdieu, trans. Priscilla Parkhurst Ferguson, *On Television* (Cambridge: Polity, 2011).

影音樂生產，即通過經濟邏輯決定來檢視導演及電影作曲家的權力分佈，輕易得出以下理論推論：在投資者授權下拍攝電影，導演無疑就是最高領導人，務求作品在市場中取得最大利潤；導演從電影開拍至後期製作，先天在場域中擁有全天候指揮權，所有決定均需得其首肯；相比下，大部份電影作曲家處於後期製作位置，多被視為從屬角色，容易受到忽視。交由作曲家手上的素材，就是早被視為賣座片的關鍵原材料，在面對最大利潤經濟邏輯下，作曲家乃至導演也只能重複舊有賣座片元素的必然保險套路，有利取悅最多觀眾。站在 Bourdieu 這角度，如此大型生產場域，導演的創意其實也只得靠邊站，作曲家更是雙重邊緣。

<div style="float:left; width:30%">

34 | Georgina Born, "The Social and the Aesthetic: For a Post-Bourdieuian Theory of Cultural Production", *Cultural Sociology*, 4(2), (2010), pp.178-179.

35 | 龍剛講座，香港演藝學院，2010 年 3 月 24 日。

36 | 張美君編：《尋找香港電影的獨立景觀》（香港：三聯書店（香港）有限公司，2010）。

</div>

惟回顧有關對 Bourdieu 的批評文獻，[34] 以及從香港電影昔日經驗及我們的口述訪問來看，香港電影無論在各方面製作──包括音樂，都不能單一採用上述論證闡述。首先，Bourdieu 動輒把商業媒體當成是個單一的大型生產場域，和香港（甚至世界大多電影業）現實不符。回望香港電影歷史，商業製片不只一種。曾幾何時，有人用「爛片」去形容很多投資額不高的馬虎港片製作，但無人能否認，香港還有很多投資額巨大的電影；這些電影雖以觀眾量最大化為目標，較強調重複以往賣座類型片元素，但仍有一定創意。此外，還有一種較為小眾品味的港片，投資額較小，即使有賣座元素，也能容納較多創意。形成這多種經濟邏輯局面的，不全是投資者意願，導演也是主要參與能動者。不少導演均懂得各出奇謀，和投資者斡旋，即拍攝不求最大利潤的電影，以便走出創意固定套路，讓作品發揮個性自主。早在六十年代，導演龍剛和投資者立約，每拍畢三套賣座片就要拍一套自己屬意的電影；[35] 許多如張美君所述的「獨立視野」導演（如許鞍華及邱禮濤等），常追隨「不蝕本」邏輯，讓自己可在類型片內創新，繼續在市場拍片。[36] Bourdieu 指出經濟邏輯影響文化生產場域，當有洞見，但其問題是即使在香港商業電影的場域，也可以有不同經濟規模的邏輯運作。近年鄭保瑞的三部作品，就顯示不同經濟邏輯──中型投資、主題暗黑與風格凌厲的《智齒》（2022）及《命案》（2023），與投資龐大、具賣座片動作元素但又創意滿溢的《九龍城寨之圍城》（2024）。基於上述討論，本研究旨在梳理香港電影歷史中不同（而不是一種）經濟邏輯，並思考不同經濟邏

輯如何塑造具不同性質的「電影音樂製作場域」——所謂不同電影音樂製作場域，應該由迥異的電影經濟邏輯所促成，並各自具有不同的投資者取向、製作資源、音樂創作自主程度等相關製作條件。只有這樣，才能解釋上一節所說的時高時低的作曲家創作經驗。

很多學者指出，限於 Bourdieu 對商業媒體的偏見，他不止簡化了大型商業媒體場域，也漠視商業生產媒體涉及不同崗位的文化工作者商議及談判過程。批評者亦指出，其實前述的場域理論分析概念如能動者、資本及習性等等，對分析生產互動甚有洞見，即使 Bourdieu 棄用，研究者仍可援用於複雜的文化生產情境中。我們對這些批評及建議，深表認同。早在訪問作曲家初期，我們已發覺電影音樂製作場域充滿各種複雜的較勁、商議及協作。受訪作曲家表示，如某些導演認為音樂對電影票房毫不重要，他們接到手中項目後，卻積極參與後續連串的協商交涉，務求做出較好的音樂；另外，我們也了解到，好些具獨立視野的導演由於重視音樂，更會打破前述的負面電影音樂創作常規，與作曲家共同開拓電影音樂新局面。這些例子，正好呼應上一節說過的：香港電影音樂創作，其實常涉及導演和作曲家之間直接的交流，尤其在後製階段，二人經常要在錄音室坐下來，就許多不同的創作決策即場進行談判，例如音樂選段的特定配置、持續時間與音量大小。某些情況下，有關音樂還需要進行重寫或增刪，例如配合畫面節奏、人物動作，又或來自主唱者（尤其巨星歌手）甚至作曲家等自身意願要求。除此以外，上述共同塑造電影音樂的創作流程裡，背後尚有許多因素都「潛伏」造成影響——諸如資金預算、時間進度、製片人及電影投資者對電影音樂的方針取向等。概括來說，香港電影音樂的實際操作，關涉電影作曲家、導演及不同背景因素，過程中不斷協商拉扯。縱觀而言，Bourdieu 的場域概念儘管在宏觀部份尚有缺失，惟在微觀考量上卻是最能捕捉到香港電影音樂製作的動態本質，不單持開放性，也有助闡釋生產過程中的複雜維度。是故，我們將借用 Bourdieu 理論中「文化資本」（cultural capital）及「習性」（habitus）的概念，去幫助梳理戰後電影音樂製作的工業動態。

37 | 在電影領域裡，「象徵資本」可理解為認受性高的團體給予電影工作者顯著聲望及隨之帶來的權力，如本地或海外各種電影獎項。「社會資本」可理解為製作人擁有持久合作而又一直拍出掙錢作品的業內同行，並可轉化為經濟資本的能動者社交網絡。本書會提及一些長期合作的導演及配樂人組合。對四種資本的解釋，可見 Pierre Bourdieu, "The Forms of Capital", in John G. Richardson, (ed.), *Handbook of Theory and Research for the Sociology of Education* (New York: Greenwood Press, 1986), pp. 241-58.

再說第二個有助本研究的「文化資本」概念。Bourdieu 先後把資本分為四種：經濟、社會、文化及象徵資本，而本書主要援用文化資本概念，偶爾旁及其他資本。[37] 從研究初期的訪問資料所見，電影音樂場域是否有協商，和協商過程是否有利電影音樂創意實踐，可看成兩種文化資本的互動——即導演及音樂文化資本（directing and music cultural capital）。電影場域裡，導演必須擁有電影知識及技藝基礎的文化資本，以有助持續拍攝票房符合投資者期望的電影，從而得到投資者（老闆）的信任與青睞。這不單能累積原有導演文化資本，更可轉化成自身經濟資本（金錢收益）。上文文化工業理論部份曾指出，商業電影常會重複以往電影賣座元素，但同一時間又會在賣座格局內再求不同程度的創新，最終奏效與否，只能藉著市場判定。按此情況，導演的文化資本可大致分成兩大類：一種是「常規型文化資本」（convention-oriented cultural capital），即為跟隨以往賣座片常規方式，加入極少創新元素也能拍出可觀票房的導演能力；另一種是「創意型文化資本」（creative-oriented cultural capital），即盡量減少遵循以往賣座片常規方式，並同時加入明顯創新主意的導演能力。上述的二元分類，很容易便把王晶及其導演班底歸入具豐厚的「常規型文化資本」導演群，而一班具有獨立視野的導演如王家衛、許鞍華及羅卓瑤等則可視為「創意型文化資本」導演群。

上述分類無疑是以理想類型（ideal type）劃分，惟現實中很多導演卻會處於兩個極端之間的某一個位置，甚至同樣俱備兩種文化資本，長久徘徊於兩極之間，例子如徐克、杜琪峯、韋家輝和邱禮濤，及前述的中生代導演如鄭保瑞及葉偉信等，他們多年來都曾經拍過公式化商業片，同樣亦不乏開發新類型片種。我們亦不能忽略以往好些大片導演如成龍及洪金寶等，長年抓緊動作笑料等賣座元素，但又堅持每次都有取悅大眾的動作設計及創新橋段，甚至化身為電影投資者。基於電影大前提及方向，當導演行使其常規型文化資本拍片時，其音樂製作也得向常規靠攏；相反，以創意型文化資本拍攝電影時，導演會有較大可能在音樂上追求創新、擺脫舊習。一般導演沒有創作音樂的能力，要其作品音樂上有創意，一定會挑選具「高音樂文化資本」（如專業認證、豐富音樂知

識、電影音樂技藝、業界名氣聲響等）的作曲家幫忙創作。然而導演和作曲家能否擺脫昔日創作模式，還有賴於二人在溝通過程順暢無阻，擦出創意火花。從口述訪問得知，欠缺基礎音樂文化資本的導演，電影作曲家在協作過程往往感到困難重重。相反，具備一定根底的音樂文化資本——如音樂感（musicality）——的導演，是影響電影音樂創作的決定性因素之一。整體而言，不同導演及音樂文化資本的較勁及合作，將會是梳理香港電影音樂場域複雜性的重要概念。

38 | 分別見於 David Swartz, *Culture & Power: The Sociology of Pierre Bourdieu* (Chicago: University of Chicago Press, 1997), pp.100-101; Mark Banks, *The Politics of Cultural Work* (Basingstoke: Palgrave Macmillan, 2007), pp.97-100.

最後兩個概念是 Bourdieu 的「習性」（habitus）及 Mark Banks 的「美學反身性」（aesthetic reflexivity）概念。[38] 將兩者放在一起討論，因為兩者可幫助思考電影工作者主體的二元性。習性不但指向社會能動者如何理解世界，亦指一種無意識地從各自成長環境沾染得來的身體行動傾向系統（bodily system of dispositions）。Bourdieu 用習性來解釋法國工人及中產階級的行動慣性作用，體現（embodied）於其從小處身的階級文化品味，是建構出來的身體表現，強調習性難以改變。不少學者認為，習性概念的確能反映能動者日常無意識重複的實踐，但卻認為習性不一定要自小影響；相反，只要在某個場域時間夠長，也可獲得相關習性。[39] 在香港電影音樂場域上，如果「常規」代表著經過業界有意識且慣常集體奉行的音樂製作通例；「習性」則是從業員從不質疑、無意識實踐，及深深體現「負面規範」的內化做事方法。

39 | Georgina Born, "The Social and the Aesthetic: For a Post-Bourdieuian Theory of Cultural Production", *Cultural Sociology*, 4(2), (2010), pp.178-179. 不論是幕前與幕後，香港好些電影工作者是從小感染工業場域習性，片廠時代尤甚，例子如張活游與兒子楚原、馮峰與女兒馮寶寶等；另外，動作指導程小東就是自小在邵氏片場「長大」，受其父親邵氏導演程剛影響甚深。

根據訪談，不少電影作曲家均感覺到業內不少欠缺音樂文化資本的電影投資者及導演，仍舊不假思索認為電影音樂並不重要，甚或把電影音樂等同為電影歌曲，及堅持音樂應該填滿畫面等。若只有習性充斥場域的話，電影音樂創意的故事將無從說起。惟不少學者也認為，習性概念未能完全解釋能動者實際上可以具有「反思常規和習性」的意向及能力。Banks 提出的「美學反身性」概念，泛指創意文化工作者有能力反思工業籠罩的常規及習性，並會主動吸收異於常規及習性的美學知識，付諸實踐。[40] 這些異質美學觀，有著非關市場道德倫理的考慮，如強調美學創作的內在滿足感、追求公平互相尊重的文化協作生產環境等。

40 | Mark Banks, *The Politics of Cultural Work* (Basingstoke: Palgrave Macmillan, 2007), p.101.

放在香港，這些原來早已發生。從訪問文獻可見，開始有較多投資者及
導演肯花較多資源做好電影音樂，而不只是一味節省成本；不少導演及
電影作曲家，經常向世界各地電影音樂取經，用以反思香港籠罩的常規
及習性，也增強音樂創作的資本；當中音樂文化資本原來較弱的導演，
更是不斷藉工作經驗中學習，增強其音樂文化資本。是故，我們認為
Banks 提出的「美學反身性」概念，可以彌補習性概念之不足，並幫助
研究「美學反身性」如何擺脫習性，促進創意電影音樂的製作。

情境化的研究議程及方法

綜合上述有關工業場域邏輯及協商的概念，再結合前文有關香港獨特電
影音樂製作的脈絡討論，我們可整合一個情境化的香港電影音樂實踐研
究議程，並分別由不同章節處理，具體議程如下：

1. 戰後香港音樂電影運用，可分為五十至六十年代罐頭音樂、七十至
 九十年代電影歌曲，及八十年代原創音樂冒起三個階段。是什麼歷
 史原因促成這些分期？
2. 不同時期形成了什麼電影音樂實踐「常規」？
3. 香港電影製作場域中不同經濟邏輯，如何塑造具迥異製作條件的電
 影音樂製作場域？
4. 在不同電影音樂場域中，投資者、導演及作曲家等人如何利用各種
 資本去執行或偏離電影音樂實踐常規，當中又涉及什麼形式的協
 商？
5. 罐頭音樂、電影歌曲以及原創音樂涉及不同處理的配樂手法。電影
 音樂工作者在這三個範疇中，作曲家如何運用不同音樂風格，又可
 有發展出各種獨特的電影音樂創意實踐？
6. 上述不同電影音樂創意實踐，如何協助建構香港電影獨特的本土
 文化？

上述問題，可分成稍前所述的工業及創意實踐兩大研究路向。本書處理
工業部份，而既存／罐頭音樂、電影歌曲以及電影原創音樂的各個範疇

的創作實踐，則留待另外兩本書分析。當然，工業運作與創意實踐其實互有關連，本書雖聚焦工業分析，但也會涉及創作實踐部份──雖然後者只能點到即止。為了達到充份、有效及準繩的分析，三本書需要三種不同的研究素材，即口述歷史、文本分析及歷史資料，並不時進行「交叉查證」（cross-checking）。以下精要描述三種資料的搜集。

首先說口述歷史搜集方法。如前文所分析，戰後香港電影音樂場域中，投資者（或片商）、導演及作曲家都是有具影響力的參與者。雖然三種參與者都能提供不同時期電影音樂運作的第一手資料，但由於資源所限，本研究選擇了集中深入訪問作曲家，其理由如下。首先，即使是同一電影創作項目，作曲家能從音樂專業知識角度提供相關資料；其次，作曲家是「落手落腳」創作音樂的人，他們長年應付不同導演要求，在電影音樂場域的實戰經驗最為豐富；第三，深入訪問能為本研究直接取得更適切的資料。由 2006 年開始至 2024 年本書出版為止，我們盡量找尋橫跨不同年代的作曲家進行深度採訪，每次訪問約兩至三小時，最後成功訪問逾二十名作曲家，當中包括五六十年代開始參與音樂製作的源漢華（東初）、陳勳奇及顧嘉煇、黃金時代出道的黎小田、林敏怡、羅永暉、泰迪羅賓、胡偉立、韋啟良、林華全、金培達、鍾志榮、大友良英、陳光榮及黎允文，乃至千禧後至今的新生代音樂人如翁瑋盈、黃艾倫、戴偉、林二汶、林鈞暉、陳玉彬及黃衍仁等。[41]

41｜另有三位被訪者為許鞍華、楊凡及林家棟，提供從導演及監製角度看電影音樂的資料。

對於未能訪問的作曲家，以及直接及間接影響音樂創作的導演及投資者，我們用以下渠道搜羅其口述歷史：已出版的中英文專書、雜誌及學術期刊（如早年《電影雙周刊》及多年來電影資料館與國際電影節的出版物）、公開的訪問及講座素材（親身參與，或 YouTube 及電影相關社群平台的記錄）、電影資料館可供借閱的口述歷史，乃至作曲家的親筆文字與學術論文等；從這些渠道我們進一步獲得兩種珍貴資料：我們一直未有機會訪問之作曲家的口述歷史（如王福齡、于粦、草田、黃霑、盧冠廷、胡大為、聶安達、鮑比達、包以正、劉以達、高世章、波多野裕介、黃英華、褚鎮東、Robert Jay Ellis-Geiger、朱芸編、區樂恆、廖頴琛及張戩仁等），[42] 逾三十名導演發表過有關電影音樂製作言論，

42｜胡大為是香港少數配樂家中亦精於電影剪接，更曾參與執導、編劇與演出等幕前幕後工作。

及影響歷年來電影（及音樂）製作方向的投資者及片商口述資料。第
二章曾說有關電影音樂技藝的關注嚴重不足，本研究進行的第一手訪
問，以及散落各處的相關資料整理成果，都是本書及未來研究的豐富
論證素材。

事實上，上述親身訪談或文獻回顧，的確讓筆者倆得以走出「象牙塔」，
仔細聆聽電影作曲家及導演的經驗，深入明瞭電影音樂的工業運作，絕
對是本研究的重要基石。例子如王福齡根據他在邵氏音樂部門的工作
歲月，談及七十年代採用既存音樂（罐頭音樂）的軼事；集導演、演
員、配樂等多面手的陳勳奇，以其豐富業界經驗，詳盡講述從七十年代
到 2000 年的電影音樂製作情況；林敏怡道出業界對音樂有欠尊重時的
荒誕事例；泰迪羅賓長年以作曲家又以監製等身份，提供對電影音樂豐
富立體的想法；韋啟良談及由來已久資源緊絀下的場域生態，還有一眾
作曲家旁及與導演的溝通相處難易。上述種種，構成了不同時期作曲家
的工作條件、傳統常規及發揮創意實踐的重要分析素材。當然還有導演
們對自身作品音樂的論說，如在不同訪問及講座，杜琪峯都說過自己對
音樂是非常執著，這和鍾志榮與他合作的經驗不謀而合——鍾志榮曾
表示要用上不同方法，說服杜琪峯放棄對其電影預設的音樂想法。事實
上，作曲家與導演的直接協商，就是本書一大關注。至於被訪者口述資
料能否準確有效反映事實真相，是研究中歷久不衰的思考問題，如作曲
家對香港各種電影音樂實踐所表達的看法，是否滲入了「有別於事實」
或「選擇性的描述」（例如上世紀八九十年代電影音樂是如何製作的）？
在接下來討論有關其他兩種採用方法時，將同時解釋如何解決此問題。

第二，文本分析方面，本論文將採用 Emilio Audissino 提出的「電
影 / 音樂分析」（Film/Music Analysis）[43] 來檢視特定的電影音樂實踐
（包括當中使用的音樂類型、風格、樂器及配置處理等），以了解當
中與影像的共生意義（即聚焦音樂與視覺元素的相互依存性）。正如
Audissino 所言：「電影 / 音樂分析中的斜線符號可被解釋為一個關係符
號（relational sign）：是電影分析的一種方法，當中特別關注音樂與電
影其他組成部份的相互作用。」[44] 從訪談所見，好些作曲家能夠清楚表

43 | Emilio Audissino, Film/
Music Analysis: A Film Studies
Approach (Cham: Springer
International Publishing AG,
2017).

44 | Ibid, pp. v- vi.

達不同電影項目所提供的工作條件，亦能夠明確闡述創作期間的一些創意或美學決定，但基於客觀的採訪時間有限，某些情況下，有些作曲家未能全盤解釋一部電影的整全創意策略。是故，仔細詳盡的「電影 / 音樂分析」，將有力重構特定音樂於電影裡的創意實踐；在將出版的另外兩書，「電影 / 音樂分析」則進一步幫助說明電影工作者在既存 / 罐頭音樂、電影歌曲以及電影原創音樂的實踐模式：例如王福齡及陳勳奇分別為張徹在其武俠電影中作大膽的音樂拼貼，是配合片中的反叛英雄形象；顧嘉煇在《英雄本色》中利用「英雄本色主題」與「親情主題」配合重複與變奏技藝，和戲中主角們的複雜關係呼應；黃霑亦於徐克多部作品如《刀馬旦》、《笑傲江湖》及《黃飛鴻》中採用「主題音樂」，為各電影故事定調及提供「統一性」。如此種種例子，可見「電影 / 音樂分析」與作曲家採訪素材（包括文獻材料），對了解工業裡的電影音樂實踐有著不可估量作用。

靈活地運用上述訪談及文本分析兩種方法，還有助對受訪作曲家對其電影音樂實踐的描述進行「交叉查證」。例如當作曲家林敏怡說八九十年代不重視音樂的電影業界常說「有響就得」（有聲音就可以）時，這種描繪可從其他受訪者得以考核，包括跟她同期活躍的作曲家如盧冠廷、羅永暉等口中。再者，不少作曲家指出當時產量甚高的導演王晶並不大理會電影音樂部份，[45] 如這裡如用上「電影 / 音樂分析」方法，檢視當時由王晶執導電影內的音樂處理，那林敏怡的「有響就得」描述，就能得到進一步的客觀驗證。同樣地，當戴偉提及他在《無雙》（莊文強，2018）一片用上主題與變奏（theme and variation）的手法處理時，「電影 / 文本分析」亦能夠很快證實戴偉的描述。本書大量運用這種「交叉查證」的手法，旨在得到扎實有效的分析。

最後，我們也參考大量社會及電影工業歷史文獻，藉此建立香港電影音樂實踐的歷史分析。如前所述，本研究從各種途徑搜集了大量電影音樂創作過程的口述歷史，提供了戰後至今電影業界如何處理音樂的微觀角度。然而，上述資料亦需要放在宏觀的歷史及工業語境，即如不同時期的社會經濟狀況、海外及本土市場、電影工業運作模式，以至不同類型

45 | 在第十屆香港電影金像獎，嘉賓盧冠廷就在台上直接說，王晶導演不理會自己導演電影的音樂。

音樂的流通狀態等等，藉此回答前述電影研究議題提過的種種問題。概括而言，中英文的社會及電影工業歷史文獻甚多，都是本書用以思考的素材，但當中有幾點值得一提。首先，前人不少研究，關乎海外及本地電影市場以及香港電影工業運作模式（如彈性製作）等，佳作甚多，但 David Bordwell 在 2000 年出版的 *Planet Hong Kong: Popular Cinema and the Art of Entertainment*（即中譯的《香港電影王國：娛樂的藝術》），卻做了非常出色的理論及資料整合工作，為發展本書論證方面提供不少靈感。一位外國學者如斯看得見香港電影獨特之處，實為難得。但若論到要找尋不同香港電影機構的運作資料，從而去發展香港電影音樂場域歷史的「中層」理論層次（middle-range theory）解釋，則非要依賴過去多年香港國際電影節及電影資料館所出版的專著。從早期中聯、光藝、邵氏、國泰乃至港片黃金時代的嘉禾、德寶及新藝城等電影機構，其本地歷史地位舉足輕重，但能獲國際學術界垂青的卻寥寥可數（如邵氏及國泰）。這些文獻能擺脫「海外成就」邏輯（見第二章），值得珍重，亦是本書重要參考資料。此外，在學術及嚴肅著作以外，只要能提供有用歷史資料的，無論是個人自傳或雜誌訪問，都是本書的素材。最後，搜集得來的歷史及工業資料，可以和受訪者有關行業實踐的訪談甚至文本分析，同時作交叉查證，從而得到更有效性驗證。最典型例子，就是許多接受採訪的作曲家提及，從八十年代至 2000 年後，投資者經常想插入一首與電影無關的流行歌曲，志在利用電影宣傳。這種說法，透過考核當時唱片公司與電影公司的合併趨勢或協同宣傳行為，以及對其時大賣電影作文本分析，將會看到三種資料有步調一致的互相支持。

最後，關於我們三本書所選取的電影例子：我們選取的電影，一部份為被推崇或公認為卓越出色導演的電影作品，這類電影大多數獲得本地和國際獎項榮譽，在主題與風格上有一定的影響力；另一部份則「叫好又叫座」，甚至只是非常賣座的電影。簡言之，本書論及的港片，多是觀眾和／或業界及評論界認可為優秀的標誌性香港電影；如論及筆者兩人認為被市場及評論忽略的電影，本書會特別聲明。此外，本書研究的另一個目的，是探索在不利條件下如何抑制具創意的電影音樂實踐——因此，我們亦將討論到一些不太受業界、學術界，乃至觀眾及

票房認可的作品，以指出何謂「粗劣」的創意實踐，並於每章節在必要時提出斟酌。

本章已把荷里活和香港電影音樂製作情況作初步比較，釐清了本研究採用的幾個重要文化工業概念，並根據以上討論定下研究議程，本書餘下章節（以及將出版的兩冊專著）的關鍵問題，就是梳理過去半世紀以降，場域中協商談判促成與未能促成電影音樂創作實踐，可有軌跡可尋，並如何展示香港電影音樂特色。

CONVENTION AND
INNOVATION

第四章　創作常規

1｜《金剛》首次發行時總票房約為 200 萬美元，全片成本預算為 67,2254 美元。見 Ray Morton, *King Kong: The History of a Movie Icon from Fay Wray to Peter Jackson* (New York: Applause Theatre & Cinema Books, 2005), pp.76-81. 有關本片音樂的美學問題，見 Kathryn Kalinak, *Settling the Score: Music and the Classical Hollywood Film* (Madison: University of Wisconsin Press, 1992), pp.71-72.

2｜在確立浪漫主義古典音樂為主導風格的古典荷里活時期前，曾有過一段以美學及市場考量的摸索期，例如流行音樂及音樂劇於上世紀二十年代末引入，便短暫成為主導電影的音樂類型。篇幅關係，本文未能詳談，可見 Katherine Spring, *Saying It with Songs: Popular Music and the Coming of Sound to Hollywood Cinema* (New York: Oxford University Press, 2013), pp.119-145.

3｜據報導，上世紀六十年代荷里活電影音樂佔所有專輯銷量的百分之二十。見 Jeff Smith, *The Sounds of Commerce: Marketing Popular Film Music* (New York: Columbia University Press, 1998), p. 24. 以數字來看，現時原聲銷售大幅下降，可見於 "Share of Total Music Album Consumption in the United States in 2018, by genre", Statista Research Department, 8 Jan 2021, https://www.statista.com/statistics/310746/share-music-album-sales-us-genre/（2023 年 12 月 12 日瀏覽）。從圖表所見，美國音樂市場仍然巨大，加上有關數字靈未說明其他收入金額，如國際銷售和版權收益，但已足見賣座鉅片的音樂投資仍然是荷里活的常態。

4｜見 Archie Thomas, "Anatomy of a Blockbuster", *The Guardian*, 11 Jun 2004, https://www.theguardian.com/film/2004/jun/11/3（2021 年 12 月 12 日瀏覽）。

先天所致，香港電影音樂的經濟邏輯運作有其獨特性，這一章先說明戰後香港電影業，如何因為其獨特歷史軌跡，催生業內不利於電影音樂創作的三種經濟邏輯，下半部份將討論從幾個經濟邏輯衍生出來的多個負面創作常規。現在，讓我們先闡述三種塑造香港電影音樂常規的經濟邏輯。

創作酬金偏低，製作預算少

第三章曾初步比較荷里活和香港電影音樂製作條件，這裡將進一步聚焦比較兩地在製作預算上的分別，以便更了解香港低預算的情況。商業電影製作場域內，音樂創作不能離開經濟資源，其製作預算大小的影響，涉及創作時能動用的資源（如是否運用真實樂器）、投放時間，甚至對音樂的製作方向；說製作預算乃電影音樂創作之本源，並無誇張。然而，就製作預算來說，香港和荷里活相比下實在難望其項背，相距甚遠。

先說荷里活情況。荷里活因其獨特歷史背景，很早已確立音樂在電影中美學及商業價值的重要性，故製作預算上相當寬裕。當中最標誌性的例子是《金剛》（*King Kong*, 1933）：導演 Merian C. Cooper 為電影自掏 5 萬美元（相當於現時的 100 萬美元），給作曲家 Max Steiner 找樂團度身訂造的原創音樂。影片及音樂在當時叫好叫座，為行業定下「影音融匯」的重要性，而奧斯卡亦於翌年正式加入最佳電影音樂（Best Scoring）獎項。[1]《金剛》的成功，促使荷里活片廠在上世紀三十年代紛紛建立起自己的作曲家及管弦樂團音樂部門。[2] 電影音樂也誘發商機：從有聲電影開始，電影音樂通過早年樂譜銷售、版權收益及不同音樂載體，長年帶來可觀的副收入；[3] 事實上，美國音樂工業於五十年代後急速發展，吸納不少精通古典與多元音樂文化的音樂專材，造成兩大工業以互惠互利的姿態存在。有著市場支持，人材資源雄厚，電影音樂的投資預算自然相對可觀。從《金剛》一片音樂的大灑金錢，預算佔總投資約 7%，實屬罕見。2004 年，英國《衛報》透露《蜘蛛俠 2》（*Spider-Man 2*）的製作預算為天價 2 億美元，當中電影音樂預算是總預算的 2%，已經是 400 多萬美元（約 3,200 萬港元）。[4] 同年就是非特技

為主的商業電影如《驚兆》（*The Signs*, 2004），總投資約 7,000 萬美元，音樂預算亦佔總預算 3.5%，即 240 萬美元。[5] 2015 年，剔除大製作，一般音樂預算由 30 萬至 70 萬美元（約 240 至 560 萬港元）不等，仍然可觀。[6]

如果荷里活電影音樂長期有一個「收益—製作資源—預算」的良性收支循環，香港業界情況卻是多年來相悖的「惡性循環」。戰後香港電影業百廢待舉，一部粵語片的預算僅為 5 至 10 萬港元（國語片則可以多一倍以上）；[7] 相比下，七十年代荷里活一部電影製作平均資金為 100 萬美元，李小龍第二部作品卻只需 12 萬美元。[8] 及至八十至九十年代初，海外票房大好的徐克，其電影工作室預算亦僅為 700 萬至 3,000 萬港元，[9] 一直至九十年代中至合拍片興起前，香港電影平均資金跌至 400 萬港元（有少至 150 萬），最高亦不會超過 1,000 萬，惟 David Bordwell 稱，1,000 萬的成本，只是當年美國大電影公司製作費用的二十甚至三十分之一而已。[10]

此經濟規模的香港影業，一開始卻要在本地及海外市場和荷里活競爭，很快，投資者在預算上就只集中在明星身上，其次就是導演。[11] 在整體投資大大落後於荷里活，明星及導演又佔去資金大部份的情況下，不少投資者甚至導演之間也形成了一種「原創音樂無用論」的想法，具體表現就是音樂的預算長年偏低。

陳勳奇自十五歲跟隨師父王福齡受僱於邵氏音樂部門，他形容當時大部份武俠功夫電影，即使很賣座，也是從來沒有原創音樂預算（都配上即開即用的「罐頭音樂」），只有以歌為主的國語片（如歌舞片及黃梅調電影）才有高預算。[12] 然而，礙於歌舞片的常規，創作主力放在創作國語時代曲上，而非其原創純音樂部份。[13] 究其實，邵氏很早就決定其電影主要使用罐頭音樂。[14] 尤甚者，五十年代末至六十年代中，國語片產量只及粵語片四分之一至三分之一，[15] 是故最主宰當時音樂家出路及創作處境的，是粵語片及邵氏國語片的「罐頭音樂」做法。即使七十年代末，新浪潮導演及往後個別導演對音樂尤其看重，要求為電影度身訂造

5 | 見 "Hollywood by The Numbers: Confidential Movie Budgets Show How Those Millions Are Spent", *The Smoking Gun*, 27 Feb 2006, http://www.thesmokinggun.com/documents/celebrity/hollywood-numbers（2021 年 12 月 12 日瀏覽）。

6 | Donald S. Passman, *All You Need to Know about The Music Business*, 10th ed., (New York; London: Simon & Schuster, 2019).

7 | 李焯桃：〈左几訪問〉，收入舒琪主編：《六十年代粵語電影回顧》修訂本（香港：市政局，1996），頁 50。

8 | 大衛・博維爾（David Bordwell）著，何慧玲、李焯桃譯，《香港電影王國：娛樂的藝術》（香港：香港電影評論學會，2020 增訂版），頁 51 及頁 55。

9 | 同上，頁 114。

10 | 同上，頁 99。

11 | 梁麗娟、陳韜文：〈海外市場與香港電影發展關係（1950-1995）〉，收入羅卡主編：《光影繽紛五十年》（香港：市政局，1997），頁 136-142；大衛・博維爾（David Bordwell）著，何慧玲、李焯桃譯，《香港電影王國：娛樂的藝術》（香港：香港電影評論學會，2020 增訂版），頁 60 及頁 55。

12 | 訪問陳勳奇口述，2008 年 5 月，九龍塘又一城 Page One 咖啡店。

13 | 見慕湘棠：〈我在電懋工作的回憶〉，收入黃愛玲編：《國泰故事》（香港：香港電影資料館，2002），頁 300-1。

14 | 同上，頁 303。

15｜羅卡，〈五、六十年代看香港電影的過渡〉，收入焦雄屏編，《香港電影傳奇——蕭芳芳和四十年電影風雲》（台北：萬象圖書，1995），頁175。

16｜泰迪羅賓又指《最佳拍擋》儘管往後兩集製作費大大添加，但都跟音樂無關，由於當時他是新藝城的七人小組成員之一，是故未有特別在意。泰迪羅賓訪問口述，2018年6月20日，又一村花園俱樂部地錦廳。

17｜根據陳勳奇所指，這批作品包括有《師弟出馬》（1980，成龍導演，嘉禾公司十周年紀念作，1980年香港電影賣座冠軍）、《敗家仔》（1981，洪金寶導演；票房紀錄HK$9,150,729）還有《龍少爺》（1982，成龍導演；票房紀錄HK$10,936,344）。訪問陳勳奇口述，2008年5月，九龍塘又一城Page One咖啡店。

18｜訪問羅永暉口述，2009年7月，太古城翰騰閣。

19｜林敏怡主講：〈與林倩而分享好音樂——電影音樂〉，康樂文化事務處主辦，香港太空館演講廳，2006年8月18日。其時林敏怡改名為林倩而。

20｜Suzanne：〈香港電影配樂的「新」趨勢、「新」感覺〉，《電影雙周刊》（香港：電影雙周刊出版社，1993）第373期，頁52。

21｜黃霑口述，何思穎、何慧玲訪問，衛靈整理：〈愛恨徐克〉，收入何思穎、何慧玲編：《劍嘯江湖——徐克與香港電影》（香港：香港電影資料館，2002），頁117。

22｜黃霑：〈為電影配樂荷包服卜卜 無師自通黃霑此不疲〉，收入吳俊雄編：《黃霑書房——流行音樂物語1941—2004》（香港：三聯書店（香港）有限公司，2021），頁212。

原創音樂，惟說到預算，還是過不了投資者那關。尤其是在八十至九十年代的「逢片必歌」年代——無論是什麼類型片種，都務求插入一首或多首廣東流行曲。故電影公司更著緊有哪位紅歌星唱電影主題曲，遠多於誰是電影作曲家。這部份解釋了另一個相輔相成的現象：因為院商輕視音樂，香港電影院的聲效與音響設備曾經長期落後，至九十年代才開始全面換上立體聲效裝置，是影響香港電影音樂發展的另一原因。

回看活躍於八十年代的資深或新銳作曲家的經驗，就可看到上述香港電影經濟邏輯下的作曲家待遇。1981年，許冠傑於新藝城的第一部作品《最佳拍擋》（1982）為200萬片酬（電影總製作費800萬），泰迪羅賓的電影作曲酬金不過是2,000元，屬許冠傑片酬的千分之一；離開新藝城前，泰迪羅賓的最高音樂酬金亦不過6,000元。[16] 同期，離開了邵氏的陳勳奇為嘉禾一系列由好友成龍及洪金寶執導、票房甚高的電影做音樂創作，他建議音樂原創，由樂隊演奏，換來是不被電影公司欣賞，把申請資金削弱一半，他直言為嘉禾冷待音樂失望，決定完成《龍少爺》（1982）後不再合作。[17] 羅永暉答應為《凶貓》（1987）做音樂時，換來是導演遊說他多做一部電影音樂，但收費只取一部半，多年後仍令他對此事大動肝火，感覺自己音樂如同貨品，不受尊重。[18] 從事電影作曲近二十年的林敏怡亦說，遺憾是從未有機會跟管弦樂團合作，只因遇上的投資者都不願投放資金。[19]

九十年代初，知名度高如黃霑，自言歷年來「創作費」是平均一部3至4萬，為了請專業一流的樂師演奏，更可能沒錢賺；[20] 1991年，黃霑以20萬「承包制」答允為徐克重新編寫《將軍令》，花了共兩個月時間，最終找樂師演奏混音，用上25.8萬多元，虧本完成。[21] 也就是說，投資嘉禾及徐克的電影工作室未有事後給他任何補助金。觀乎《黃飛鴻》（1991）總投資3,000萬，當年屬於高投資影片，但如果用前述的荷里活大片預算比例計算，黃霑的報酬應為60萬至90萬，跟實際的20萬遠非所及。預料之外是後來《黃飛鴻》原聲帶在港台大賣二十餘萬張，[22] 算是通過電影副產品，為黃霑賺回利潤，但一般而言，像《黃飛鴻》能夠如此銷售高的原聲帶例子，畢竟不多。1996年，劉以達接

23 | 韋素默：〈非常‧「正」
經‧劉以達〉，《東周刊》（香
港：東方報業集團，1996）第
180期，頁62。

24 | 程沛威：〈版權的意
義——振興本港電影業的另
一方向〉，《電影雙周刊》（香
港：電影雙周刊出版社，
2005）第673期，頁19。當
年先後退隱離場的知名電影作
曲家分別有林敏怡、盧冠廷、
袁卓繁及陳勳奇等。

25 | 跟許鞍華聊天口述，2019
年10月13日，港島海逸君綽
酒店 Harbour Grand Cafe。

26 | Robert Jay Ellis-Geiger,
*Trends in Contemporary Hollywood
Film Scoring: A Synthesised
Approach for Hong Kong Cinema*,
Ph.D. thesis, (University of Leeds,
2007), p.136.

27 | 林淑賢主講：〈電影音樂
與不同崗位的電影工作者的關
係——製作人〉，香港原創
電影音樂大師班，由香港電影
作曲家協會主辦，明愛白英奇專
業學校，2022年7月6日。
林淑賢為香港電影製作行政人
員協會會長，當日她以製片角
度，解說對電影音樂的考量與
其他相關議題。

受訪問，作為曾獲兩次香港電影金像獎原創音樂提名的「後晉」，坦言
自己收費是「公價」10萬元，多年並沒加價。[23]

1997年後，香港電影年產量大幅下落，在海外發行收益遞減與盜版影
響下，投放資金更少。2000年後，有電影當時只以低至兩三萬找專業
音樂人做音樂，換來是音樂質素下滑或新手入行，同期部份資深電影
作曲家決定退隱離場。[24] 時至今日，電影作曲家的收入依然升幅不大
（合拍片或知名外援作曲家另議）。四十年來一直活躍於電影拍攝的許
鞍華說，現今一般新人入行做音樂，或只需用 midi 軟件作曲，大概是
5萬至10萬的價錢。[25] 曾為杜琪峯《黑社會以和為貴》（2006）作曲的
Robert Jay Ellis-Geiger 在其2007年發表的博士論文提及，香港作曲家
平均一部劇情電影酬金約為7.5萬元，作曲家當中還要兼顧管弦樂編排
（orchestration）、編曲師（arranger）、配樂師（music editor）、音樂
混音（music mixer）、合約法律顧問及版權事宜，跟荷里活劃分不同
部門獨立處理的做法大相徑庭。[26] 由2013年開始到2022年期間，在
政府（香港電影發展局）資助的首部劇情片計劃中，公開組獲得的最高
預算約800萬，當中音樂預算如以1.5%計，即約12萬，當中已包括
製作費用，即如作曲家要求使用真實樂器及租用錄音室，費用也得在其
12萬中扣除。[27]

綜觀上述各人說法，不難察覺，過往數十年間，電影作曲酬金一直有
被壓抑情況，當中包括不乏名氣的作曲家，待遇上升幅度甚微，更遑
論他們背後更需學習或應用作曲以外的專門知識，如編曲乃至音樂行
政，一人身兼多職。以劉以達於1996年以 midi 軟件作曲獲10萬「公
價」酬金，又或黃霑於1991年的20萬「承包制」數字，對比 Robert
Jay Ellis-Geiger 與許鞍華最新的粗略描述下，只見二十年間，投資方對
電影音樂的預算一直採取保守做法，10萬元的「公價」向上流動速度
甚緩，按通脹調整，作曲家薪酬之貶值更為明顯。電影場域裡，電影工
作者薪金的不平等顯而易見，投資方對資金比例投放，反映他們認為幕
前明星才是商機所在，而作曲家們這班幕後創意人才，在市場力量下
待遇令人氣餒。電影音樂場域待遇懸殊，正如 Banks 所言之創意公義

28 | Mark Banks, *Creative Justice: Cultural Industries, Work and Inequality* (London: Rowman & Littlefield International Ltd, 2017), pp.1-12.

29 | 訪問韋啟良，2024 年 5 月 21 日，Whatsapp 訪談。

（creative justice）與美學價值被淹沒在經濟價值主導下，[28] 對創意、自主、士氣直接造成打擊。直到 2003 年合拍片時代開始，情況才有進一步改善，香港電影作曲家協會會長韋啟良說，視乎個別電影總體投資，合拍片給予香港作曲家的酬金由 20 萬到 80 萬不等，[29] 然而，這仍不能跟荷里活的投放資源比較，或下文將提及合拍片對外援作曲家的捨得花錢，仍有一段距離。這一點將在下文說明。

電影與音樂工業在協同效應

電影與音樂工業之協同運作，是另一種經濟邏輯，早見於五十年代。其時粵語片市場興旺，片商投資者眾多，分散而零碎，亦有「一片公司」之現象。基於賣埠與票房關係，當年不少投資者喜歡投資時裝歌唱片或戲曲片，並依據歌唱類型片種，或個別擅長歌唱電影的導演（像陳皮、龍圖及蔣偉光）作選擇，是「逢片必歌」的雛型。六十年代的邵氏、國泰時期，大量歌曲運用僅限於歌舞片或黃梅調，而且多為國語歌曲。但說到電影公司採用「企業化式」由上而下的商業策略，卻到七十年代中期後才成型（如邵氏）：隨著更大規模的資金投擲、音樂工業的興起以及更完善的作曲人才、宣傳策略及發行網絡，電影及唱片公司的協同運作，引致電影歌曲運用急速壯大，「逢片必（廣東）歌」真正成型。七十年代起，歌曲使用擴展到所有商業「港產片」，如是者由嘉禾的許氏兄弟通俗喜劇、新藝城的華麗娛樂喜劇，乃至八九十年代德寶與 UFO 的中產精英或西方小品喜劇路線，[30] 再一直至 2000 年後的金牌大風或英皇的「八九十後」青春片，無一不跟歌曲拉上關係，歌星充當演員的現象比比皆是。

30 | UFO 即 United Filmmakers Organization，電影人製作有限公司，由曾志偉於 1992 年創立，當時他找來一批新銳電影導演加盟，如陳可辛、李志毅、張之亮、陳德森、阮世生、馬偉豪及趙良駿等。

31 | 有關數字來源，見明報專題組：《明察天下：深度報導系列》（香港：明報出版社，2015），頁 203-204。黃湛森：《粵語流行曲的發展與興衰：香港流行音樂研究（1949-1997）》，未出版博士論文（香港：香港大學，2003），頁 169。陳清偉：《香港電影工業結構及市場分析》（香港：電影雙周刊出版社，2000）。

用 Bourdieu 的術語，香港電影製作場域其實深受流行音樂場域的經濟邏輯影響。在上世紀「逢片必（廣東）歌」最蓬勃的八十年代，唱片業是帶動電影收益的誘因，數字說得最明白。1989 年香港電影總票房為 8.8 億（海外收益為 1.2 億），而香港廣東流行音樂的零售值更去到歷年 25 億高峰；1995 年，電影及音樂工業已下滑，其票房及總零售值分別是 7.8 億（海外收益 6,800 萬）及 18.5 億。[31] 其實早於 1978 年，許

32 | 唱片總收入以當年每張《賣身契》港幣 18 元計算。見吳俊雄：《此時此處許冠傑》（香港：天窗出版，2007），頁 230。

33 | 見張九訪問，程程記錄：〈From Banana to Nuts：訪問梁普智〉，《電影雙周刊》（香港：電影雙周刊出版社，1984），第135 期，頁 23。

34 | 訪問林敏怡口述，2008 年4 月。

35 | 劉鎮偉訪問口述，約瑟夫‧K 訪問、曠曠整理：〈俗世拈花：劉鎮偉〉，《香港電影》（上海：大嘴傳媒，2009）第 39 期，頁 58。

36 |《92 黑玫瑰對黑玫瑰》上映翌年，就有《新難兄難弟》、《玫瑰玫瑰我愛你》及《情天霹靂之下集大結局》，及後亦有如《黑玫瑰之義結金蘭》（1997）及《精裝難兄難弟》（1997）。

37 | 多年來粵語賀歲電影於劇終均約定俗成有一首由主要演員大合唱的「齊歡唱」式賀歲歌，例子甚豐，遠至六十年代的《紅桃白雪賀新春》（1960）、《花月爭輝》（1969）、《恭喜發財》（1985）、《家有囍事》（1992）、《嚦咕嚦咕新年財》（2002），一直至《花田囍事2010》（2010）、《恭喜八婆》（2019）及《家有囍事 2020》（2020）亦無例外。黃百鳴在一次訪問談及，他小時候看賀歲粵語長片，片尾總有大老倌出來唱《齊歡唱》，是故就把這做法放於《家有囍事》結尾，認為很有過年與家庭氣氛。見〈狗眾要求再拍「家有囍事」黃百鳴：原汁原味香港賀歲片〉，娛樂訪談，《雅虎香港》網站，2020 年 3月 6 日，https://www.youtube.com/watch?v=p4HXNBbTOX4（2024 年 4 月 21 日瀏覽）。

冠文執導的《賣身契》就定下一個典範：電影在香港總收 780 多萬，其廣東歌「原聲大碟」連東南亞則賣出過五十五萬張，估計收入近千萬港元，比電影本地票房還要多。[32]

電影歌曲賺錢潛能之盛，投資者基本上沒可能抗拒。梁普智說八十年代冒起的新藝城電影一定要有主題曲，就是要保住名氣，不容市場有失。[33]林敏怡不時經歷電影公司「塞個歌星俾我」，又要求她集中力度寫主題曲給歌星唱。[34]八十年代末，劉鎮偉挾賣座的「猛鬼」及「賭片」系列作手上「皇牌」（文化資本），欲一轉戲路，開拍自己想拍的作品——向香港粵語片、懷舊老歌致敬的《92 黑玫瑰對黑玫瑰》（1992），換來是多年來的投資方嘉禾毫不客氣回絕，認為劉用舊歌是瘋了。[35]後來此片深受歡迎，大破 2,000 萬票房，從此充斥著懷舊歌曲的喜劇「跟風」、「濫拍」，成為一時局面。[36]九十年代中《古惑仔》電影系列，就是類型片加當紅歌星鄭伊健主唱主題曲的組合。至於多年來港產賀歲片必須有「群星齊歡唱」作片尾曲，[37]當中商業邏輯，就是確保觀眾統一地「開心」接收，群星「齊歡唱」早成了滿足觀眾臨離場前的「指定動作」。再次引證在老闆心中，以流行曲掛帥的電影製作模式才是他們深信的「萬靈丹」，永保不失。

總的而言，七十年代香港廣東流行曲（Cantopop）冒起，流行音樂工業起飛，催生電影和唱片公司緊密合作，形成歷時數十年的「逢片必（廣東）歌」現象——即無論什麼電影（即不再限於邵氏或國泰公司的歌舞片或黃梅調片），都務必插入一首或更多的粵語流行曲。惟此處想指出的是，香港電影逢片必歌規律下的歌曲使用，其動機不像荷里活般多為配合電影內容，而是為了刺激歌曲銷量（或借歌曲宣傳電影），故如前文所述，電影公司著緊哪個紅歌星主唱電影主題曲，遠多於作曲家是何許人。

港式逢片必歌對電影音樂造成的問題有二。第一，它無可避免地貶低了原創音樂的重要性。投資者相信電影歌曲是票房保證，在有限預算下，原創音樂只得靠邊站；第二，大部份時候，逢片必歌代表完全放棄電影

音樂美學考量。不少電影作曲家表示，選擇什麼歌星及風格歌曲，絕大多數是由電影老闆及唱片公司商議下決定，其考量是歌星知名度及新歌宣傳作用，而導演及作曲家只是「被知會」下採用。整個過程，更無考慮曲風及歌詞是否適合放於電影，猶如「嵌入式廣告」，只為增加歌曲注目度與銷售。也有時候，是作曲家被要求為某指定歌星創作電影歌曲，表面看來，起碼有一定創意空間（如選擇曲風及量身訂造歌詞），但很多歌星已具有原先形象，未必和電影配合。如林敏怡和許鞍華合作《傾城之戀》（1984），邵氏和姊妹公司華星唱片就下指令，要林敏怡創作同名主題曲，由汪明荃主唱，林敏怡認為兩者格格不入，但最後只得跟隨指令。[38] 再複雜的情況，可見於金培達在《星願》（1999）裡的例子，金為張柏芝寫主題曲《星語心願》，而另外兩位演員任賢齊與蘇永康的三首歌曲，都是電影公司應唱片公司要求而放。[39] 接過不少英皇電影音樂工作的韋啟良說，在《戀愛行星》（2002）、《異靈靈異》（2001）、《消失的子彈》（2012）及《救火英雄》（2014），英皇都派來謝霆鋒的歌。[40]

這種對電影歌曲與巨星的信奉迷思，到合拍片剛起飛時仍舊持續。這可見於安樂電影公司總裁江志強於一次訪問中，論及電影《霍元甲》（于仁泰，2006）周杰倫唱的主題曲：

> ……我認識他（周杰倫）源自《霍元甲》，那時候拍完了在準備上畫，時間已經很緊了，我們突然覺得應該為這部戲找一個年輕人的角度，所以找周杰倫，請他為電影寫一首歌。「好啊！」他二話不說一口答應，他說因為鍾意這部電影。幾天後，他就寫了一首歌，並且連 MV 都有了。大家都知道《霍元甲》這部戲，周杰倫那首歌幫了很多。我們看了 MV，覺得行得頂，仲精彩過部戲（笑）。[41]

江志強的說法儘管帶有幾分戲言，但無形亦顯示了幾個要點。第一，電影使用主題曲，可以是市場價值大於美學實踐。找周杰倫撰寫及主唱主題曲，應該是和他那中國式的饒舌風格在當年甚受年輕觀眾追捧有關，

38 | 林敏怡主講：〈與林倩而分享好音樂——電影音樂〉，康樂文化事務處主辦，香港太空館演講廳，2006 年 8 月 18 日。其時林敏怡改名為林倩而。

39 | 三首歌曲分別為任賢齊的《燭光》及《給你幸福》；蘇永康的《我不是一個愛過就算的人》。見 Ling Yan Cheung, *Hong Kong Film Music from the 1990s to the Present*, Master thesis, (The Chinese University of Hong Kong, 2004), pp.53-54.

40 | 韋啟良、戴偉主講：〈「聽電影」講座〉，香港浸會大學主辦，香港浸會大學 WLB205，2017 年 3 月 14 日。

41 | 江志強訪問口述，文雋訪問、楊不梅整理：〈指點江山：江志強〉，《香港電影》（上海：大嘴傳媒，2009）第 29 期，頁 99。

但說到和電影內「中年」民族英雄霍元甲拉上關係，就不免牽強；其
次，既無關電影要旨，那歌曲就是互惠互利的宣傳工具；第三，整段
投資者說話中，將一個歌手於電影主題曲的功勞，凌駕於作曲家梅林
茂的原創音樂，甚至一部電影的集體創作成果，那主題曲被放進電影
定不可違。

上述「植入」歌曲的做法，其實荷里活也曾經歷過。自 1927 年首部有
聲電影後，荷里活片廠有過一小段電影歌曲實驗期，具體表現為於劇情
片內大量插入歌曲。音樂界權威雜誌 *Billboard*，當年常有文章狠批劇情
片插入「過多」歌曲，手法雜亂無章，又稱「觀眾都被歌曲唱死」；自
此，這類劇情片票房亦越來越差。MGM 片廠銷售經理還要公開澄清，
說不會再胡亂在電影放歌曲。[42] 1931 年後，片廠很快發展出以浪漫主
義古典音樂來配合電影調性及意義的主流作曲風格。直到六十年代後，
搖滾及民歌等流行音樂大受歡迎，荷里活不得不再次使用流行曲做配
樂。Jeff Smith 在其重要作著作 *The Sounds of Commerce* 指出，經歷了
浪漫主義古典音樂的洗禮，作曲家理解到如果運用得宜，流行曲也可
以和電影達到「影音融匯」效果，如廣為人知的作曲家 John Barry，
就為電影《鐵金剛大戰金手指》（*Goldfinger*, 1964）作出旋律儷人的主
題歌曲，並從歌曲變奏出主題音樂。[43] 導演馬田・史高西斯（Martin
Scorsese）在傳記片《賭城風雲》（*Casino*, 1995）中，精心挪用不同年
代及類型音樂，貫穿黑幫分子一生，廣受評論讚賞，史高西斯示範了如
何利用音樂 / 歌曲表達歷史的內涵義（historical connotations），從選
曲、放在哪裡、長度如何、聲量大小，已是技藝的一種。香港電影作曲
家沒可能不知道，荷里活早已發展出把電影歌曲有機結合影像的各種技
巧。奈何歷年來香港電影不時被「植入式流行曲」做法窒礙或擾亂——
仍然糾結於荷里活三十年代已放棄的套路。

合拍片時代的兩極化資源投放

如前述，戰後香港電影音樂的預算，持續偏低。然而，二千年後合拍片
起飛後，電影業界出現另一截然不同現象，就是多了採用外國知名度高

42 | "Theme Songs within
Reason Or Producers Will Cut
'Em," *Billboard*, 24, (31 May
1930).

43 | Jeff Smith, *The Sounds of
Commerce: Marketing Popular
Film Music* (New York: Columbia
University Press, 1998), pp.110-
111.

的電影作曲家，最為人熟悉的，就如日本的久石讓、川井憲次、岩代太郎、坂本龍一等，當中又以投資龐大的內地合拍片居多，於是電影音樂預算上出現了兩極化的現象，從原來「斤斤計較」，變得願意「重金禮聘（外援作曲家）」。

以外援形式邀請電影作曲家其實早於八十年代已有發生，如嚴浩導演的《似水流年》（1984），鑒於片中兩位主要演員於香港觀眾陌生，於是挾日本紀錄片《絲綢之路》於國際之名氣，邀來為該片作曲的喜多郎（Kitaro）創作原創音樂，成電影最佳宣傳，[44] 同時亦有利於賣埠發行。當年馮禮慈在專欄指出，本片喜多郎的酬金達 20 萬港元，其名字更成了公映時電影廣告海報的注目點，排第一，字體最大，與監製夏夢與導演嚴浩鼎足而立，是少有以作曲家吸引觀眾的電影宣傳，他在文中更忍不住說：「香港好幾位配樂師，一直默默地工作，但一直只收那三幾萬的酬勞，名字也只有一小撮人認識。什麼時候，香港有配樂師可收十萬元呢？[45] 十多年後，電影《宋家皇朝》（1997）再次找來喜多郎合作，監製羅啟銳形容能夠邀請喜多郎這樣「世界級」的作曲家，是多得日本投資方與出版電影原聲的日本唱片公司達成音樂版權協議，方願承擔喜多郎的「世界級」薪酬，[46] 言外之意，同片另一投資方嘉禾卻不願投放這筆資金。

但上述例子在合拍片年代前畢竟較少。2003 年 CEPA（《內地與香港關於建立更緊密經貿關係的安排》）實施，未必明白影音融匯美學的內地電影投資者，卻清楚幕後「巨星」的名氣可提高電影賣點。以久石讓（Joe Hisaishi）為例，作為國際級知名音樂家，至今已多次獲邀參與與內地合拍片的電影原創音樂創作。[47] 華語觀眾對久石讓的熟悉，大都來自宮崎駿動畫，久石讓四次來港演出（2006、2010、2018 及 2023 年），其門券均在票房開售沒多久旋即售罄，被指一票難求。可見他的名字可以落在華語電影，極具宣傳效益。作為首作，有指吸引久石讓答應為劉鎮偉的《情癲大聖》（2005）創作音樂的原因，除劇本新穎吸引，還有是投資方的七位數字過百萬酬金，[48] 這比八十年代的外援音樂預算是大幅度上升。從久石讓之前未曾參與純香港投資製作，這次得力於合拍片背後雄

44｜片中兩位主要演員為當時乏人認識的內地演員斯琴高娃及新人顧美華。嚴浩主講：〈《似水流年》映後座談會 @ 百部不可不看的香港電影〉，香港：油麻地百老匯電影中心，2012 年 5 月 27 日。

45｜馮禮慈：〈喜多郎與《似水流年》〉，《電影雙周刊》（香港：電影雙周刊出版社，1984）第 145 期，頁 44。

46｜羅啟銳口述，鄺保威、老蕙兒訪問、整理：《雌雄大導——羅啟銳 x 張婉婷》（香港：天地圖書有限公司，2012），頁 93-94。

47｜《情癲大聖》以後，久石讓曾參與的華語電影作品還包括《姨媽的後現代生活》（2007）、《太陽照常升起》（2007）、《海洋天堂》（2010）、《讓子彈飛》（2010）、《明月幾時有》（2017）。

48｜見〈破天荒久石讓替港產片作曲〉，《壹周刊》網站，2005 年 7 月 13 日，https://hk.lifestyle.appledaily.com/nextplus/magazine/article/20050713/2_5041248/%E7%A0%B4-%E5%A4%A9-%E8%8D%92-%E4%B9%85-%E7%9F%B3-%E8%AE%93-%E6%9B%BF-%E6%B8%AF-%E7%94%A2-%E7%89%87-%E4%BD%9C-%E6%9B%B2（2018 年 6 月 17 日瀏覽）。

厚的內地資金作為「經濟資本」，應是促成背後合作的必備條件。

Sherwin Rosen 在〈超級巨星經濟學〉一文中，論及少數非凡巨星之所
以能夠取得高昂收入（當中包括獲得貼心的侍候），是因為他們在業界
中被認為表現出類拔萃；此外，再加上大量複製的發行，與消費者的追
星取向，超級巨星自然覆蓋最大的市場，並享有「勝者通吃」之態。[49]
以久石讓為例，與其說是片商的經濟資本優厚，不如說是他們更早計算
到超級巨星的吸金能力。如久石讓以超級巨星之名被邀請參與合拍片製
作團隊，是投資方多認為此舉可以得到預期利潤。所以好些時候，邀請
外國作曲家為電影譜樂的不是導演意願，反過來是投資方意思。許鞍華
的《姨媽的後現代生活》（2007）及《第一爐香》（2021）分別找來久
石讓與坂本龍一做音樂，就是例子。從她理解，以《姨媽》一片為例，
投資方能夠找來「超級巨星」久石讓的加盟，其實意欲吸引更多巨星級
演員參與演出，令他們對製作團隊更有信心。[50] 這種以召喚製造巨星的
「群聚效應」（clustering effect），在投資者立場，是強化利潤潛能。當
年《姨媽的後現代生活》在電影宣傳上，就是以周潤發、斯琴高娃與久
石讓的鼎盛陣容，形成具鑲嵌性的「超級巨星效應」宣傳攻勢，更是將
利潤推向最大化的市場導向。

可以說，這種「作曲家巨星經濟學」對合拍片的音樂取向，有著很大
影響。自從張藝謀的《英雄》（2002）在內地、香港及海外取得驚人的
票房之後，[51] 中國電影投資者紛紛以古裝動作片為首要投資目標，開
始了長達十年的古裝動作鉅片製作之路。為了票房保證，以 2004 至
2009 年算，十五部以武俠功夫為題材的高預算合拍片裡，十二部電影
請了外地電影作曲家，以增名氣。來自世界各地不同地域的作曲家如梅
林茂、川井憲次、岩代太郎、久石讓、Christopher Young、Nathaniel
Méchaly 和 Nicolas Errèra 等人。問題是，這種高投資同樣影響音樂的
創意實踐。「重金禮聘」式的預算，不是給予作曲家更大的創作自主，
而是要他們跟隨荷里活大型動作片的重型低音及管弦樂處理。以 2005
年為例，徐克的《七劍》就被當時的內地影評人認為川井憲次音樂像
極荷里活的《魔戒》（*The Lord of the Rings: The Fellowship of the Ring*,

49 | Sherwin Rosen, "The Economics of Superstars", *The American Economic Review*, 71(5), (1981), pp.845-858.

50 | 跟許鞍華聊天口述，2019 年 10 月 13 日，港島海逸君綽酒店 Harbour Grand Cafe。資深製作人崔寶珠亦曾說，明星通常會挑選班底，最重要是導演與其他幕後班底。曉文、祝熔：〈香港電影人在 SIFF〉，《香港電影》第 42 期（上海：大嘴傳媒，2011），頁 49。

51 |《英雄》是第一部內地票房過億的國產電影，達 2 億多，香港票房亦有 2,600 萬，其他海外票房，可詳見 Box Office Mojo by IMDbPro，https://www.boxofficemojo.com/title/tt0299977/?ref_=bo_rl_ti（2024 年 4 月 22 日瀏覽）。

52｜風眼夜語 @ 網易：〈風眼觀《七劍》：細節容易被忽略的徐克經典〉,《電影雙周刊》(香港：電影雙周刊出版社, 2005)第 687 期, 頁 58。

53｜見《無極》電影原聲帶之專輯資料, SONY BMG 網, http://www.hitoradio.com/newweb/2994album (2021 年 7 月 10 日瀏覽)。

54｜Hans Zimmer, 德國作曲家, 長年居住洛杉磯, 為不少荷里活鉅片主理音樂, 代表作包括《石破天驚》(The Rock, 1996)、《帝國驕雄》(The Gladiator, 2000)、《蝙蝠俠：黑夜之神》(The Dark Knight, 2008)、《潛行凶間》(Inception, 2010)、《星際啟示錄》(Interstellar, 2014)、《007：生死有時》(No Time to Die, 2021)、《沙丘瀚戰》(Dune, 2021)及《沙丘瀚戰：第二章》(Dune: Part Two, 2024)等。

55｜Christopher Nolan 形容 Hans Zimmer 是一位簡約主義音樂家, 卻懂得用上最大值的生產理念。例如利用簡單的音符配上越來越大的聲浪, 濃密的填滿畫面, 電影的氣場 (momentum) 全由音樂結構定義。Frank Lehman, "Manufacturing the Epic Score: Hans Zimmer and the Sounds of Significance", in Stephen C. Meyer, (ed.), Music in Epic Film: Listening to Spectacle (New York: Routledge, 2017), pp.27-28.

56｜Christopher Young 曾參與的荷里活作品眾多, 不少為驚慄電影, 為香港觀眾熟悉的包括《猛鬼追魂》(Hellraiser, 1987)、《恐怖靈訊》(The Exorcism of Emily Rose, 2005)、《蜘蛛俠 3》(Spider-Man 3, 2007)及《邪靈》(Sinister, 2012)等。

2001), 又指當中的西洋樂效果十足美國電影; [52] 同年, 陳凱歌的《無極》, 亦直接邀請荷里活作曲家 Klaus Badelt 創作音樂, 有關此片音樂, Klaus Badelt 巧妙形容:「(《無極》的)音樂風格並不特別側重於東方或西方, 而是在一個『全世界都能接受』的基礎上加入了一些中國傳統特色」。[53]

這種「全世界都能接受」的音樂, 正好說明近二十年來一眾商業大片愈加盛行的「荷里活化」風潮, 也是上文提及多以重型管弦音響鋪天蓋地姿態出現, 在動作爆破場景會將音量加大, 與畫面較勁, 複製味道濃郁, 不時令人聯想到荷里活近年最炙手可熱也是最具影響力的著名電影作曲家 Hans Zimmer 的標誌性處理, 而 Klaus Badelt 就是來自 Hans Zimmer 的團隊。[54] Frank Lehman 曾引用導演 Christopher Nolan 的說法, 形容 Zimmer 近十多年創作的電影音樂屬「最大化的簡約主義」(maximal minimalism), 即以簡約曲式配合最大規模生產製作。[55] 無疑, 這類型音樂製作打從 2004 年後, 已廣泛見於一眾史詩式的合拍片裡, 一旦資源充裕, 直接找來荷里活作曲家更是不二選擇。2014 及 2016 年, 鄭保瑞分別執導兩部合拍電影《西遊記之大鬧天宮》及《西遊記之孫悟空三打白骨》, 找來了擅長賣座商業片的作曲家 Christopher Young 參與, [56] 片中重型管樂弦音響排山倒海, 極盡「簡約主義最大化」。

電影音樂實踐常規

讓我們回顧荷里活及香港兩地的電影音樂製作差異：荷里活音樂及導演人材俱盛, 挾龐大投資, 音樂製作預算充裕; 即使商業主流片, 也很早發展出「影音融匯」的概念。然而, 戰後香港電影的獨特處境, 卻發展出自身的電影音樂經濟邏輯, 如戰後到合拍片時代前的「長期偏低電影預算下, 集中投資明星及導演」及「植入式歌曲較原創音樂其市場價值」, 還有合拍片時期「外來星級作曲家會提高賣座潛能」等。這些邏輯遇上香港電影音樂創作, 衍生了多種長期壓抑電影音樂創作的「負面」常規實踐, 在戰後不同歷史時期, 扼殺創意電影音樂的可能性。以

下分別分析這些不同時期的常規。

常規一：預算低、極短的製作時間。上文說香港電影音樂預算極低（除了合拍片），但預算低不等於必然壓抑創意。很多歐洲藝術電影導演深明此道——它們投資額小，但因不以利潤為製片主要目標，製作死線壓力大減，作曲家可以利用較長時間去探索如何在有限預算下做好音樂。法國作曲家 Gabriel Yared 在八十年代荷里活製作極揮霍的年頭，以少於 8 萬港元為電影《巴黎野玫瑰》（*Betty Blue*, 1986）做出其時在世界各地大獲好評的原創音樂，[57] 可見預算低和創意高低無必然關係。然而，在香港電影獨特商業處境下，音樂製作預算低和時間少兩者卻常常捆綁在一起，成為戰後至千禧後初期最共通的港片音樂製作「基礎」常規——作曲家常常要在三數日至一週內趕成音樂製作，而同樣是商業掛帥的荷里活卻可以有三到六個星期製作時間。所謂香港獨特處境，即是前文所說的經濟規模極小，再加上千禧前海外對港片需求甚大，大多數商業影片都要在極短時間內拍完，身處後期製作的電影音樂只能縮短時間完成。港片黃金時代最經典例子，莫過於林敏怡的一次經驗；據她憶述，某天早上六時電影製片登門造訪，要求她立刻為剛完成「粗剪」的影片做音樂，然後林敏怡不眠不休三十多小時把音樂完成 [58]——這是在荷里活及歐洲都不可能發生的事情。如前述，「預算低、極短的製作時間」是戰後至千禧的基礎音樂製作常規，但基於不同歷史時期的具體電影製作趨勢，五六十年代及港片黃金時代也各自衍生出兩個時期的獨特常規，以下會逐一闡述。

常規二：大量依仗既存音樂（罐頭音樂），在極短時間內完成「配樂」工作。上世紀五六十年代，除國語歌舞片、黃梅調片及早期左派公司的國／粵語電影有較高音樂預算，會聘請作曲家做原創音樂，大部份電影公司基於省錢理由，大都挪用來自世界各地的唱片——即「既存／罐頭音樂」作配樂，[59] 各地南來香港的音樂人材，即使參與為粵語戲曲片及國語歌舞片作曲，也會參與當時粵語片的罐頭音樂配樂工作。可以說，五六十時代雖然有原創音樂甚佳的粵語電影出現過，但大多數粵語片都是用罐頭音樂，而非原創音樂。此外，我們第一章曾說過罐頭音樂運用

57 | Ronald H. Sadoff, Gabriel Yared, "A Conversation with the Composer Gabriel Yared", *Music and the Moving Image*, 14(3), (2021), pp. 3-29.

58 | 訪問林敏怡口述，2008 年 4 月。

59 | 余少華：〈香港國語電影配樂經歷與見聞〉，《Hkinema》（香港：香港電影評論學會，2008）第 3 號，頁 4-5。

本來可以非常出色，而在粵語片時代亦有不少如此的例子，但即使如此，大量粵語片都在極短時間做音樂，此時就只能以王福齡所說的「一開即用」態度去極速完成配樂工作——而這就是五六十年代香港電影音樂的獨特常規，甚至延伸到七十年代（原因下述）。在此情況，使用罐頭音樂的美學考慮被後置，作為快省便捷的工具功能則成為首要考慮。根據當年曾參與粵語電影配樂的源東初所言，當時和他工作的導演不會在電影完成前和他有什麼音樂討論，大部份時候他只按自己理解，先自行找唱片，錄音那天在錄音室和導演、副導演、監製等逐段場景即席配置音樂。[60] 七十年代版權法還未嚴謹落實，尚有不少電影（尤其是邵氏電影）全片或局部挪用罐頭音樂，其原因當然是陳勳奇所說的「省錢、省時間」。[61] 一直至七十年代末，一眾新浪潮導演尤其鍾情度身訂造原創音樂，草率的罐頭音樂挪用更受質疑，八十年代本地版權法逐步落實執行後，港片才大幅減少使用罐頭音樂。

常規三：重歌輕樂，逢片必歌。上文論及，電影及音樂工業在廣東流行曲興起後產生顯著的協同效應，從此各取所需，唱片公司尤其想把宣傳歌曲放進電影。市場價值決定電影音樂實踐，自七十年代中興起，歷近三十年之久。流行歌曲強行植入電影的做法，認真觀察，的確肆無忌憚——唱片公司為求宣傳歌曲，歌星縱使多不情願，也要當演員。早至八十年代的鍾鎮濤，及至千禧後的陳奕迅與側田，都分別公開表現投訴或無奈；此外，也有要求演員唱主題曲出版電影原聲，經典例子之一應是周潤發為《大丈夫日記》（1988）與《我在黑社會的日子》（1989）唱主題曲。梁穎暉提出這種跨媒體明星現象是香港獨有，雖然日本及韓國也有相類做法，但從未如香港般「瘋狂」及氾濫，尤其像出版如《飛砂風中轉》般不按傳統歌唱水平去灌錄的唱片（當然很多人會覺得這是另類趣味）。[62] 美國對這種「跨界」現象尤其敏感，並煞有介事稱之為「演員變換歌手」（actor-turned-singer）或「歌手變換演員」（singer-turned-star），持保留、疑惑態度。論述以上現象，是想再三強調「重歌輕樂，逢片必歌」的運作曾經在香港電影工業內橫行猖獗，有其香港獨特性。

60｜訪問源東初（源漢華）口述，2009年5月15日，在其家中訪談。源先生為本地著名民族音樂家，亦是資深樂評家。跟他訪談是經朋友介紹，上世紀六十年代，他以「東初」之名，曾為不少香港國粵語片擔任配樂工作。

61｜菩農：〈專訪 PICKPOCKET 勳奇‧陳〉，《電影雙周刊》（香港：電影雙周刊出版社，1982）第83期，頁17。陳勳奇在同一訪問亦強調罐頭音樂也可以做得好，我們當然同意（見第一章相關討論），但本章討論是強調「草率」用法的普遍性。

62｜Wing-Fai Leung, *Multimedia Stardom in Hong Kong: Image, Performance and Identity* (New York: Routledge, 2015)。《飛砂風中轉》為《我在黑社會的日子》電影主題曲。

上述三大常規，在不同年代，主導了電影音樂的創意實踐。八十年代，原創音樂開始較多出現於港片（具體原因將在第五章交代），但因為上述三個常規——尤其是「重歌輕樂」與「逢片必歌」，致令八十年代的原創音樂依舊被好些導演及投資者視為剩餘元素，並引致以下四項「原創音樂常規」應運而生：

常規四：<u>令作曲家瞠目結舌的「有響就得」</u>。香港電影最高峰的八九十年代，業界內有不少導演在整個音樂配製期間，完全不監察音樂製作進度。這種於荷里活不可思議的做法，在香港確曾發生過。[63] 電影混音師聶基榮也曾聽導演親口跟他說：「得㗎啦！有聲得㗎啦！上到戲院唔會無聲就得喇！」[64] 九十年代初入行的金培達，曾經直至做好電影音樂，也「不曾見過該電影的導演一面」[65]，可見導演對音樂部份毫不在乎。不少早年電影音樂文獻研究發現，許多經典甚至技藝成熟的主流電影，導演都著緊音樂運用，甚至一開始就有基本概念，包括鏡頭活動、節奏、時間均納入音樂來作考量，深信電影藝術是影音互相依存而來。「有響就得」是遠離「影音融匯」的做法——某些導演相信影像已足夠構成電影，音樂全然不用理會，反正有聲音就可以。

常規五：<u>利用省便「情緒音樂」營造公式氣氛</u>。這個做法沿自七十年代流水作業式的電視劇集音樂，多見於七八十年代香港部份電影。當時歌手在錄音室灌錄電視劇集主題曲後離場，留下作曲家及樂師以不同情緒作主題，簡單演奏大概八條選段，如喜樂、興奮、哀傷、浪漫、驚訝、憤慨、追逐、懸念等，業界稱之為「情緒音樂」（mood music），好處是能經濟又省便地放在數十集的電視劇中重複採用——開心場面用開心選段，哀傷場面用哀傷選段，如此類推，方便做後期製作時套用於某種情節。這做法缺點有三：音樂只限於表達人物或氣氛情緒，如要表達時代，情緒音樂便不能派上用場；其次，情緒音樂用以表達人物情緒，亦較為單一，有欠層面；再者，情緒音樂缺乏為畫面度身訂造的功能，未能跟隨鏡頭運動或作情節變化過度，效果較機械性。情緒音樂原本設計簡單，以不同曲式或樂器演奏不同情緒，放在人物相對簡單的電視劇裡還可行，一旦遇上電影中較複雜的角色或處境，便應付不來。事實

63 | 訪問林敏怡口述，2008年4月。

64 | 見〈Cinedigit 聶基榮談港產片的「聲音」問題〉，《電影雙周刊》（香港：電影雙周刊出版社，2004）第647期，頁18。

65 | 金培達獲邀到演藝學院主講電影音樂，灣仔演藝學院校園，2006年5月。

上，港片黃金時代有部份電視台創作人轉職為電影導演，其音樂概念卻仍停留於情緒音樂，可見未有完全體會電影音樂的其他功能，作品水準難免不進則退。採用情緒音樂手法做電影音樂的一大好處，是省時省錢，亦較「有響就得」來得受重視。

常規六：緊隨賣座電影音樂（荷里活尤甚）或流行音樂風潮。市場觸覺強又有一點想法的導演，多要求超越「有響就得」及「情緒音樂」常規，轉為追趕時下賣座荷里活或外國電影音樂風潮，尤其採用某些標誌性音樂處理，要求作曲家在樂器、旋律、韻律乃至編曲上作仿傚。可以說，這種追趕潮流風氣亦由來已久。七十年代喜劇片多以荷里活「米奇老鼠式」（mickey mousing）作法，以量身音樂配合角色動作，設計較卡通化；也有在笑點位置加上喜劇或幽默音效，製造喜感。八十年代，與情慾相關場景多用上色士風或爵士樂。九十年代以降，新紀元音樂席捲全球，荷里活電影用上，港片亦旋即跟風，音樂裡常加入人聲，展現精神扭曲狀態。上述音樂上的「跟風」處理，可以在很多王晶的電影找到。九十年代中開始，外國電影如《情書》（*Love Letter*, 1995）、《石破天驚》（*The Rock*, 1996）、《蝙蝠俠——黑夜之神》（*The Dark Knight*, 2008）、《標殺令》（*Kill Bill*, 2003）等電影在港叫好叫座，不少香港導演直接要求作曲家模仿當中選段，幾近抄襲的模仿變成了一時的常規做法。當中以《蝙蝠俠——黑夜之神》與《標殺令》最為明顯。

常規七：務必製造鋪天蓋地重型管弦音響於合拍鉅片。千禧年後，與內地合拍武打、動作及戰爭片相繼冒起，鉅額投資更引來對荷里活動作片中有關音樂與音效的仿照，除了上文提及的重金禮聘外援作曲家的現象外，重型管弦樂成了這類電影的新寵兒，以鋪天蓋地之勢注入電影之中。有說合拍片時期的電影音樂終於可以跟荷里活比肩站，也有批評聲音直指這類電影音樂感覺多是千篇一律，放在任何一部豪華鉅片其實沒大分別，長久下來亦令觀眾產生聽覺疲勞。有作曲家在訪談中甚至直言，由於投資者及導演喜歡採用，他們只得聽命。

小結：常規的力量及限制

闡述了不同歷史時期電影音樂的負面常規後，這裡可進一步說明它們
的力量及限制。常規（convention）於文化工業內，是指業內有關文化
應該如何生產的共同理解，甚至可以稱為行內的日常意識（common
sense）。[66] 不同常規在具體香港電影音樂創作過程不同時期都甚具威
力，導演一句「有響就得」，在港片黃金時代，是所有創作人甚至投資
者都聽得明白，知道這是訴諸同行共識的做法。這些常規之所以具備力
量，是因為它們由強大的經驗邏輯所衍生出來。大部份投資者，只在乎
如何獲得利潤而非考慮美學。投資者相信壓低音樂預算，對票房無影
響，就形成一種不利電影音樂創作的經濟邏輯；相信不問理由植入歌
曲，或使用外援作曲家及重型交響樂，就定必刺激票房，又會形成另外
兩個有損電影音樂創意的經濟邏輯。這些宏觀經濟邏輯，就衍生出在微
觀工作處境（即導演及作曲家直接交鋒討論音樂創作時）的種種負面常
規。然而，香港電影製作市場變化多端，除了壓抑電影音樂創意的經濟
邏輯，市場其實還有兩個長期有利電影音樂創作的經濟邏輯——這兩
個邏輯相信要給予作曲家較多創作自主，才對票房有益。然而，微觀的
負面常規力量之大，不時干預所有電影及其音樂製作，是故在不同經濟
邏輯彼此拉鋸、較勁與博弈的狀況下，香港電影音樂的創作力量在重重
枷鎖下才可以得到釋放。以上種種，是之後兩章的重點。

66 | Howard Saul Becker,
*Art Worlds: 25th Anniversary
Edition* (Berkeley: University of
California Press, 2008), pp.40-
68.

第五章

創意力量 I：飄忽的投資者

香港電影雖然在不同歷史時期，各種負面電影音樂常規無處不在，但幸好還有幾個偏離常規的創作力量——本章及第六章，會聚焦分析這三種挑戰常規的電影音樂創意力量，即「多線投資者」、「彈性創意導演」及「兼收並蓄的作曲家」。正是因為這些創作力量和常規的交纏，才造就了戰後香港電影音樂獨特的兩面性：一方面粗製濫造的電影音樂曾經成行成市，另一方面又有不少電影音樂創意滿溢的時刻。

未進入具體分析前，必須說明兩點。本章主要分析七十年代中期至今的情況；五六十年代粵語片多涉及罐頭音樂使用，其創作背景繁雜迥殊，我們將在另一本著作討論。此外，本書一直強調電影音樂創作深受工業形態影響，是故，這一章會先由投資者說起，下一章再說明導演以及作曲家如何參與其中。在闡述過程中，我們亦梳理戰後香港電影音樂極端的兩面性現象，從中也會指出香港創意音樂實踐的獨特色彩。

三種經濟邏輯與創意兩極表現

前章指出投資者常常壓抑電影音樂創意，何以他們同時又是港片電影音樂的創作力量？實情是，投資者「開戲」，只在乎利潤而非美學，而對於如何獲利，可以有多種想法，及不同實踐形式。這裡，我們不妨先了解三個相關問題：投資者開戲，背後可有什麼經濟 / 市場邏輯？不同的邏輯，和電影音樂創作有著怎樣的關係？當中又如何塑造了香港電影音樂兩極化的創意及質素？

未進入說明這些邏輯之前，要特別聲明三點。本章頭兩部份，我們先了解港片黃金年代處境；千禧後情況有變，章末再作解說。其次，本章主要談及的是商業體系下容納到的創意電影，即備有一定賣座元素、又有著顯著創新的電影，至於脫離市場製作的獨立電影，非本章討論範圍。最後，為分析方便起見，我們亦會集中討論經驗邏輯的原有形態；現實運作中不同邏輯不時交纏一起，如原本躊躇滿志的創意電影製作，最後因失去預算而大減音樂創作時間，類似情況屢見不鮮，惟現實中各種邏輯互相滲透（尤其是常規干預創意電影製作）的情況，會隨後逐一解釋。

表 5.1

中小型及大型投資的電影製作費用（如無標註，皆為港元）（附參考例子）

	中小型製作的常規導向電影	大型製作的創意導向電影
1970 年代	《奪命客》（陳銅民，1973）：40 至 50 萬。[1] 《大懵成》（陳觀泰，1976）：40 多萬。[2] 1978 年，邵氏的小型製作「綽頭片」約 30 至 40 萬。[3]	《精武門》（羅維，1972）約 60 萬。[9] 李翰祥導演的《傾國傾城》（1975）和《瀛台泣血》（1976）：共 400 萬。[10] 《鐵馬騮》（陳觀泰，1977）：150 萬。[11] 1978 年邵氏大製作如張徹、李翰祥、劉家良等的電影要 100 萬製作成本以上。[12] 《林世榮》（袁和平，1979）：200 萬。[13]
1980 年代	八十年代初，一部普通製作片子平均 100 萬成本左右。[4] 1982 年，中等卡士時裝片成本約 100 萬。[5]	1980 年早期大片製作費用由 175 萬到 250 萬。[14] 《最佳拍擋》（曾志偉，1982）：800 萬。[15] 《星際鈍胎》（章國明，1983）：250 萬。[16] 《龍少爺》（成龍，1983）：1,600 萬。[17] 《最佳拍檔之女皇密令》（徐克，1984）：2,000 萬。[18] 《倩女幽魂》（程小東，1987）：1,000 萬。[19] 《中華戰士》（鍾志文，1987）：2,000 萬。[20] 《龍兄虎弟》（成龍，曾志偉，1987）：4,000 萬。[21] 《阿飛正傳》（王家衛，1990）：5,000 萬。[22]
1990 年代	九十年代初，只求歸本的影片（包括出售電視播映權及銷售影帶影碟），每部成本約 300 萬。[6] 《夜生活女王——霞姐傳奇》（王晶，1991）：600 萬。[7] 1998 年香港影市低迷，製作經費大幅削減，平均成本跌至 400 萬，有的更少至 150 萬。[8]	《笑傲江湖》（胡金銓；徐克、程小東、李惠民，1990）預算 1,500 萬，最後超支一倍。[23] 《玉蒲團之偷情寶鑑》（麥當傑，1991）：1,200 萬。[24] 《黑貓》（冼杞然，1991）：2,000 萬。[25] 《赤裸羔羊》（王晶，1992）：1,400 萬。[26] 《審死官》（杜琪峯，1992）：1,000 多萬。[27] 《嫲嫲帆帆》（陳可辛，1995）：2,000 萬。[28] 《黑俠》（李仁港，1996）：嚴重超支，達 5,000 萬成本。[29] 《宋家皇朝》（張婉婷，1997）：4,000 多萬。[30]

作者按｜投資額主要根據電影人憶述，與實際數字相信仍有一定差距。此表列之目的，在於展示不同電影邏輯下投資成本範圍，並非強求全沒誤差的數字。

中小型製作的創意導向電影

《跳灰》（梁普智，1976）：70 萬。[31]

《蛇型刁手》（袁和平，1978）：70 萬。[32]

《瘋劫》（許鞍華，1979）：預算 85 萬，超支少許。[33]

《點指兵兵》（章國明，1979）：60 萬。[34]

《再生人》（翁維銓，1981）：170 萬。[35]

《鬼馬智多星》（徐克，1981）：200 多萬。[36]

《神勇雙響炮》（張同祖，1984）：300 萬。[37]

《開心鬼》（高志森，1984）：290 萬。[38]

《上海之夜》（徐克，1984）：300 萬。[39]

《非法移民》（張婉婷，1985）：15 萬美元。[40]

《殭屍先生》（劉觀偉，1985）：預算 450 萬，後超支至 850 萬。[41]

《操行零分》（葉輝煌，1986）：100 多萬。[42]

《英雄本色》（吳宇森，1986）：700 萬。[43]

《秋天的童話》（張婉婷，1987）：預算 300 萬，後超支至 400 多萬。[44]

《龍虎風雲》（林嶺東，1987）：400 萬。[45]

《喋血街頭》（吳宇森，1990）：預算 800 萬（但超支到 2,800 萬）。[46]

《92 黑玫瑰對黑玫瑰》（陳善之／即劉鎮偉，1992）：600 多萬。[47]

《亞飛與亞基》（柯受良，1992）：300 多萬。[48]

《八仙飯店之人肉叉燒飽》（邱禮濤，1993）：200 萬。[49]

《紅玫瑰白玫瑰》（關錦鵬，1994）：多於 1,400 萬。[50]

《古惑仔之人在江湖》（王晶，1996）：600 萬。[51]

《愈快樂愈墮落》（關錦鵬，1998）：700 萬。[52]

《鎗火》（杜琪峯，1999）：200 萬。[53]

《朱麗葉與梁山伯》（葉偉信，2000）：約 300 萬。[54]

1｜翟浩然：《光與影的集體回憶 II》（香港：明報周刊，2012），頁 22。

2｜吳君玉編：《香港影人口述歷史叢書之七：風起潮湧——七十年代香港電影》（香港：香港電影資料館，2018），頁 120。

3｜鍾寶賢：《香港影視業百年》第一版（香港：三聯書店（香港）有限公司，2004），頁 289。

4｜黃百鳴：《舞台生涯幻亦真》第二版（香港：繁榮出版社有限公司，1990），頁 16。

5｜鍾寶賢：《香港影視業百年》第一版（香港：三聯書店（香港）有限公司，2004），頁 286。

6｜大衛・博維爾（David Bordwell）著，何慧玲、李焯桃譯：《香港電影王國：娛樂的藝術》（香港：香港電影評論學會出版，2020 增訂版），頁 97。

7｜王晶：《少年王晶》（香港：明報周刊，2011 第二版），頁 109。

8｜大衛・博維爾（David Bordwell）著，何慧玲、李焯桃譯：《香港電影王國：娛樂的藝術》（香港：香港電影評論學會出版，2020 增訂版），頁 99。

9｜同上，頁 55。

10｜黃愛玲編：《風花雪月李翰祥》（香港：香港電影資料館，2007），頁 155。

11｜吳君玉編：《香港影人口述歷史叢書之七：風起潮湧——七十年代香港電影》（香港：香港電影資料館，2018），頁 120。

12｜鍾寶賢：《香港影視業百年》第一版（香港：三聯書店（香港）有限公司，2004），頁 289。

13｜木木：〈功夫片萬歲的袁和平〉，《電影雙周刊》（香港：電影雙周刊出版社，1980），第 29 期，頁 6。

14｜吳君玉、黃夏柏合編：《娛樂本色：新藝城奮鬥歲月》（香港：香港電影資料館，2016），頁 183。

15｜同上，頁 169。

16｜翟浩然：《光與影的集體回憶 II》（香港：明報周刊，2012），頁 81。

17｜梁麗娟、陳韜文：〈海外市場與香港電影發展的關係（1950–1995）〉，載於《光影繽紛五十年：香港電影回顧專題》（香港：香港市政局第廿一屆國際電影節，1997），頁 139。

18｜吳君玉、黃夏柏合編：《娛樂本色：新藝城奮鬥歲月》（香港：香港電影資料館，2016），頁 186。

19｜李焯桃編：《浪漫演義：電影工作室創意非凡廿五年》（香港：香港國際電影節協會，2009），頁 107。

20｜郭靜寧、黃夏柏合編：《創意搖籃——德寶的童話》（香港：香港電影資料館，2020），頁 31。

21｜據蔡瀾憶述，成龍主演的《龍兄虎弟》投資達 4,000 萬，大大超出同期大片投資，是因為其時成龍的日本市場非常鞏固。紀二｜吳牆整理：〈八六電影回顧〉，《電影雙周刊》（香港：電影雙周刊出版社，1987），第 204 期，頁 3。

22｜大衛・博維爾（David Bordwell）著，何慧玲、李焯桃譯：《香港電影王國：娛樂的藝術》（香港：香港電影評論學會出版，2020 增訂版），頁 217。

23｜同上，頁 114。

24｜引用藍光影音光碟中導演麥當傑之訪談，見麥當傑：《玉蒲團之偷情寶鑑》（香港：星空傳媒發行製作有限公司；天勛企業有限公司，2010 年）。

25｜有關製作資金引用自當時廣告宣傳，見伊藤卓、德木吉春合編：《香港電影廣告大鑑 1990-1993》（東京：ワイズ出版，1995），頁 67。

26｜王晶：《少年王晶》（香港：明報周刊，2011 第二版），頁 111-112。

27｜吳君玉、黃夏柏合編：《娛樂本色：新藝城奮鬥歲月》（香港：香港電影資料館，2016），頁 173。

28｜翟浩然：《光與影的集體回憶 II》（香港：明報周刊，2012），頁 31。

29｜李焯桃編：《浪漫演義：電影工作室創意非凡廿五年》（香港：香港國際電影節協會，2009），頁 110。

30｜翟浩然：《光與影的集體回憶 IV》（香港：明報周刊，2014），頁 134。

31｜文雋、陳欣健〈跳灰狐蝠成新浪潮劃時代先驅作品 進軍電視拍大丈夫由主持歡樂今宵〉，收入《文雋 講呢啲 講嗰啲 Man's Talk》，https://

www.youtube.com/watch?v=elwYhw6VPR8&t=1s（2024 年 6 月 3 日瀏覽）。

32｜木木：〈功夫片萬歲的袁和平〉，《電影雙周刊》（香港：電影雙周刊出版社，1980），第 29 期，頁 6。

33｜李焯桃：〈Survival 最重要　訪問許鞍華〉，《電影雙周刊》（香港：電影雙周刊出版社，1982），第 96 期，頁 20。

34｜翟浩然：《光與影的集體回憶 II》（香港：明報周刊，2012），頁 72-73。

35｜郭靜寧編：《迷走四方：翁維銓的電影與攝影》（香港：香港電影資料館，2015），頁 35。

36｜吳君玉、黃夏柏合編：《娛樂本色：新藝城奮鬥歲月》（香港：香港電影資料館，2016），頁 211。

37｜紀二：〈洪金寶：還看今朝〉，《電影雙周刊》（香港：電影雙周刊出版社，1985），第 161 期，頁 15。

38｜吳君玉、黃夏柏合編：《娛樂本色：新藝城奮鬥歲月》（香港：香港電影資料館，2016），頁 171。

39｜文雋、舒琪：〈上海之夜四十年，康城推出修復版　楊凡認為徐克這部片是他的孩子？〉，收入《文雋　講呢啲　講嗰啲　Man's Talk——週末午夜場》，https://www.youtube.com/watch?v=rqMpSfdFxzo（2024 年 5 月 20 日瀏覽）。

40｜翟浩然：《光與影的集體回憶 IV》（香港：明報周刊，2014），頁 130。

41｜同上，頁 182-183。

42｜郭靜寧、黃夏柏合編：《創意搖籃——德寶的童話》（香港：香港電影資料館，2020），頁 49。

43｜翟浩然：《光與影的集體回憶 VIII》（香港：明報周刊，2018），頁 48。

44｜郭靜寧、黃夏柏合編：《創意搖籃——德寶的童話》（香港：香港電影資料館，2020），頁 121。

45｜吳君玉、黃夏柏合編：《娛樂本色：新藝城奮鬥歲月》（香港：香港電影資料館，2016），頁 183。

46｜翟浩然：《光與影的集體回憶 VIII》（香港：明報周刊，2018），頁 66。

47｜翟浩然：《光與影的集體回憶 II》（香港：明報周刊，2012），頁 46。

48｜陳耀榮、李焯桃合編：《焦點影人曾志偉》（香港：香港國際電影節協會，2008），頁 22。

49｜大衛．博維爾（David Bordwell）著，何慧玲、李焯桃譯：《香港電影王國：娛樂的藝術》（香港：香港電影評論學會出版，2020 增訂版），頁 62。

50｜張美君主編：《既近且遠、既遠且近：關錦鵬的光影記憶》（香港：三聯書店（香港）有限公司，2007），頁 256。

51｜王晶：《少年王晶》（香港：明報周刊，2011 第二版），頁 173。

52｜張美君主編：《既近且遠、既遠且近：關錦鵬的光影記憶》（香港：三聯書店（香港）有限公司，2007），頁 256。

53｜金成、Nic Wong 訪問，WAYNE.WONG 編輯：〈杜琪峯　暗黑作者〉，《美紙》，https://artandpiece.com/852/%e6%9d%9c%e7%90%aa%e5%b3%af-%e6%9a%97%e9%bb%91%e4%bd%9c%e8%80%85/（2024 年 3 月 5 日瀏覽）。

54｜葉偉信訪問口述，袁永康（威哥）訪問：〈「爆裂小念頭」葉偉信導演專訪（第三回）〉，收入《威哥會館》，https://www.youtube.com/watch?v=QFlUZfKM17I（2024 年 3 月 5 日瀏覽）。

第一種經濟邏輯的形成，來自投資「中小型製作的常規導向電影」（見表 5.1）。戰後很多香港電影製作馬虎、抄襲成風，就是因為這個具深遠歷史的開戲邏輯。[55] 然而，對比同期鄰近東南亞地區，香港電影人無疑更懂得製作具可觀性的娛樂電影，是故亞洲投資者及觀眾都對港片需求甚殷。由於戰後亞洲各地政局、電影入口政策及各地觀眾品味等不斷更迭，為了追趕這個風起雲湧的龐大亞洲市場，很多香港電影人均疲於奔命，盡量減低製作成本及拍攝時間，務求在最短時間內，製作最多電影，薄利多銷。「多快省」就是戰後至千禧港片大部份（中小型）電影的製作「常規」——有別於荷里活片般地獄式的劇本商議過程，此時香港電影人只要有演員名單及故事大綱，就可獲得本地及海外可觀的資金，迅速開戲，以「貨如輪轉」方式迅速製作，難免會有不斷重複以往電影公式（減少創作時間）的陋習，成品不時只能得過且過。這亦解釋了 1990 年，因為供不應求，香港曾一度有一百七十家電影製作公司同時存在，包括一些希望盡快結算投資收益的「一片公司」出現。[56] 行內簡稱這種中小型製作的常規導向電影為「小本製作」，亦有稱之為「七日鮮」，泛指極快速下拍竣的電影，於七天左右拍成。[57]

第二種邏輯可見於「大型製作的創意導向電影」。電影對很多投資者來說，只是一盤生意。市道興旺時，中小型製作的常規導向電影能保持資金流動，賺取一定盈利，有助長期經營管理。同一道理，對大型製作的投資者來說，儘管投放資金較多，但只要抓緊時機，如能壓倒同期上映的荷里活鉅片，票房大賣，利潤就非常可觀，收入可以幾何級數上升。這一營商策略，早期邵氏已經採用，巨額投資如《梁山伯與祝英台》（李翰祥，1963）等黃梅調片就是一例。後起的嘉禾亦深明此道，與邵氏爭持的七八十年代，嘉禾比邵氏更著重具「創意」大製作，平均票房更高。[58] 七八十年代為嘉禾主力拍攝主流精品的時代，有李小龍、許冠文、成龍及洪金寶幾位能自編自導自演的創意電影人——他們都是力求突破、具個人風格的大眾電影導演，各自的作品既有取悅大眾的賣座元素，卻不落窠臼，要求每部新作均加入新鮮元素，在常規與創新之間，取得極微妙的平衡。及至九十年代，嘉禾投資於後起導演身上，像徐克、潘文傑、麥當傑及張婉婷等，分別製作大型主流精品如《黃飛

55｜五六十年代香港中小型投資電影粗製濫造成因，可見羅卡：〈戰後通俗娛樂電影的發展形態：從上海到香港（1950-1995）〉，葉月瑜編：《華語電影工業：方法與歷史的新探索》（北京：北京大學出版社，2011），頁 203-222。1970 年末，小型公司拍片情況，可見吳君玉、黃夏柏合編：《娛樂本色——新藝城奮鬥歲月》（香港：香港電影資料館，2016），頁 39-42。綜觀分析，可見大衛‧博維爾（David Bordwell）〈香港製造〉一文，載於大衛‧博維爾著，何慧玲、李焯桃譯：《香港電影王國：娛樂的藝術》（香港：香港電影評論學會，2020 增訂版），頁 96-111。

56｜梁麗娟、陳韜文：〈海外市場與香港電影發展的關係（1950-1995）〉，羅卡主編：《光影繽紛五十年：香港電影回顧專題》（香港：香港市政局第廿一屆國際電影節，1997），頁 139。

57｜「七日鮮」一詞，在粵語片時代已被用來形容當時濫拍成風的現象。

58｜嘉禾走的是「主流精品」路線，非純追求產量。蒲鋒為此曾作精確的描述：「以 1979 年（的票房紀錄）作參考，嘉禾發行了十部新舊影片，總票房 2,220 萬，邵氏出品了四十二部新舊影片，總票房 4,634 萬港元。邵氏總收入超過嘉禾一倍，但平均一部戲的收入嘉禾卻是邵氏的兩倍。」見蒲鋒：〈嘉禾創立之架構及發展〉，蒲鋒、劉嶔編：《乘風變化——嘉禾電影研究》（香港：香港電影資料館，2013），頁 23。

鴻》（1991）、《跛豪》（1991）、《玉蒲團之偷情寶鑑》（1991）及《宋家皇朝》（1997）。回望八十年代初，新藝城也是大型主流精品路線的重要推手。1982 年的《最佳拍檔》，以當時的天價片酬 200 萬港元邀得許冠傑演出，又動用龐大資金於特技與動作設計，將港產大製作的慣常預算及觀眾期望，大幅提高。[59] 相較之下，同期德寶投資較為審慎，但仍有耗費巨大財力、人力完成的《中華戰士》（1987）及《黑貓》（1991）。行內簡稱上述電影為「大片」、「大投資」或「大製作」，本書稱為「主流精品」。

第三種邏輯形成自「中小型製作的創意導向電影」。這類創意電影邏輯始於七十年代後期到八十年代中期的新浪潮電影實驗。此期間，第一代（如徐克、許鞍華、譚家明、嚴浩、方育平、章國明及單慧珠等）及第二代新浪潮導演（方令正、張婉婷、關錦鵬、爾冬陞、羅啟銳及羅卓瑤等），均以中小型經費，嘗試拍攝另類甚至較偏鋒的題材，幾年實驗，得片商慢慢確認。這類題材及風格迥異於商業片的作品，只要成本控制得宜，有明星出演，虧損機會大減，有時甚至有可觀利潤，並且獲得外國影展及影評人的青睞。章國明的《點指兵兵》（1979）、許鞍華的《胡越的故事》（1981）、嚴浩的《似水流年》（1984）、梁普智的《等待黎明》（1984）、張婉婷的《秋天的童話》（1987）及關錦鵬的《胭脂扣》（1988）等電影，公映前沒獲老闆看好，但最後相當賣座，甚至獲得多個本地或海外專業電影獎，為老闆「爭光」。自此以後，片商們開始意識到八十年代香港以及東南亞觀眾對電影的喜好龐雜多變，各地新一代以及中產觀眾品味逐步精緻化，要求題材更有深度，對電影更有藝術性追求；而隨著歐美精緻電影在港普及，小型戲院數量漸多，市場分眾成新趨勢。[60] 種種新形勢下，新一代創意導演及其中小型製作的創意導向路線，終被投資者肯定。比起大型製作的創意導向電影，此路線的觀眾層面較窄，投資額較少，上映檔期略差（很少排在聖誕、新年、復活節或暑假），但仍有利可圖，甚至爆冷成為賣座片。行內稱這種中小型創意導向電影為「小品」、「藝術片」或「精緻電影」，更通俗的稱呼是「小眾嘢」或「另類嘢」，本書將簡稱之為「另類精品」。

59｜張徹：《回顧香港電影三十年》（香港：三聯書店（香港）有限公司，1989），頁129。另見麥嘉訪問口述，吳君玉、王麗明、傅慧儀、黃夏柏訪問，吳君玉整理：〈麥嘉：「奮鬥加英雄心就是取勝之道」〉，收入吳君玉、黃夏柏編：《娛樂本色——新藝城奮鬥歲月》（香港：香港電影資料館，2016），頁183-184。

60｜見羅卡：〈八十年代香港電影市場狀況與潮流走勢〉，《八十年代香港電影：與西方電影比較研究》修訂本（第十五屆香港國際電影節回顧特刊）（香港：香港臨時市政局，1999），頁32。

從上述黃金時代三種電影製作邏輯的分析出發，我們可以逐步解釋戰後香港電影音樂身處於非常獨特的極端兩面性——粗製濫造與創意盎然的港產片電影音樂，曾「平行時空」般同時存在。

先談電影音樂粗製濫造的那一面。戰後到千禧前後，小本製作成為香港電影業界的製作主力，放在世界電影史來看，實為罕見。上世紀三四十年代，荷里活製作大量低成本 B 級片，拍攝期可短至七日，多使用非原創既存音樂，經費只及 A 級大片的七分一或更少，[61] 其製作條件，和多年來低成本、採用罐頭音樂的港產片甚為相似。五十年代以降，荷里活聚焦製作利潤更高的 A 級大片，多用原創音樂，而 B 級片則轉化成獨立小眾市場。反觀，戰後到千禧前後，香港中小型電影製作卻持續居高不下，其音樂部份亦多遵循前章所說的常規。如五六十年代粵語片時代，為求「多快省」，催生了低音樂預算及使用罐頭音樂等常規。七十年代中粵語歌興起，很多電影會在使用罐頭音樂之餘，例行加入一兩首粵語流行曲。如 1979 年小本之作《油脂甲由》就用了一堆當年歐西的士高音樂，配上同名主題曲，但影音的配合並不嚴謹。八十年代原創音樂漸漸取締罐頭音樂，但由於音樂預算極為微薄，多使用電子合成器，為不同場口配上公式化情緒音樂，神采欠奉。當中例子可見於王晶不少中小型作品，如《最佳損友》（1988）及《神勇雙妹嘜》（1989）。事實上，各種不利於創意的電影音樂製作常規，廣泛地存在於歷年來產量甚高的香港小本電影之中，而因為這些常規自戰後已開始穩定運作，直到黃金時代，已成為行業看待電影音樂的一種意識型態。說港片音樂製作特別馬虎，有一定事實根據。

惟以上論述只觸及事實的一半。自七八十年代起，創意市場邏輯日漸壯大，催生了大量主流及另類精品電影，其音樂質素也大有躍升。如前述，創意電影並非靠薄利多銷，故不論規模，其成敗取決於電影是否有其新意。是故，大片的創意導演們，只要在作品中能貫徹其吸引大眾的賣座元素，投資者便會給予頗大的創作自由，如以個人喜劇風格見稱的許冠文，首部作品《鬼馬雙星》（1974）以貼地的賭博為題材，但隨後《天才與白痴》（1975）卻以觀眾較陌生的精神病院作處境，嘉禾老闆卻

61｜荷里活 B 級片歷史，可看 Blair Davis, *The Battle for the Bs: 1950s Hollywood and the Rebirth of Low-Budget Cinema* (New York: Rutgers University Press, 2012), pp.1-18. 音樂方面，可看 Jeff Smith, "The fine art of repurposing: a look at scores for Hollywood B films in the 1930s", in Miguel Mera, Ronald Sadoff and Ben Winters, (eds.), *The Routledge Companion to Screen Music and Sound* (London: Routledge, 2017), pp.228–239.

62｜許冠文訪問口述，蒲鋒、劉嶔、王麗明、傅慧儀訪問，柳家媛、蒲鋒整理：〈許冠文：沒有簽約卻有簽了長約的感覺〉，收入蒲鋒、劉嶔編：《乘風變化──嘉禾電影研究》（香港：香港電影資料館，2013），頁171。

63｜王晶當年開玩笑地評價正在開拍的《客途秋恨》：「誰會有興趣看一個胖女人的自傳呢？」見王樽：〈許鞍華：新浪潮的進行時〉，收入許鞍華、陳可辛等著：《一個人的電影：2008-2009》（上海：上海文藝出版社，2010），頁16。即便如此，許譽能爭取開拍到此齣另類精品電影，創作過程相當自由，見鄺保威：《許鞍華說許鞍華（增訂本）》（香港：香港藝術發展局，2009），頁35-44。

64｜當時日本唱片商把許冠文導演的《賣身契》電影歌曲，與其時極流行的《超人》（Superman, 1978）電影音樂，編彙在同一張雜錦原聲唱片內，許導與《賣身契》的影響力可見一斑。見Various Artists：《Superman‧Cavatina‧The Contract》電影原聲大碟，（日本：Polydor Records，1979）。

是「放手不管」。[62] 另類精品導演許鞍華開拍半自傳式的母女故事《客途秋恨》（1990），有張曼玉參與即順利開戲，而一旦開拍，製作過程亦相當自由。[63] 這種下放的創作自由，延伸到電影音樂創作。即使大部份創意電影的音樂預算仍然緊絀，但對音樂有要求的導演，可選擇和不同作曲家合作，擺脫過往電影音樂常規的陋習，逐漸把電影音樂提升為值得投資金錢與時間發展的一門「美學技藝」：諸如讓音樂與畫面在敘事上更嚴密配合、需要時使用真實樂器、邀請技藝精湛的樂手演奏、給予作曲家更多創作時間、精心考量如何把電影歌曲融入故事、與作曲家實驗不同音樂風格等。

以上分析，旨在從宏觀工業及歷史角度，指出認為港片黃金時代只有粗製濫造電影音樂的說法，其實以偏概全；但這不等於我們想跳到另一極端，變成浪漫化了黃金年代港片的音樂創作處境和實踐成果。相反，我們想進一步指出，即使八九十年代創意電影的音樂大有進步，但搖擺不定的投資者意向，以及歷史沉澱出來陰魂不散的電影音樂常規，依然不時干擾創意電影的音樂實踐。

搖擺不定的創意邏輯

黃金時代最活躍的本地製片商，是嘉禾、新藝城、德寶及邵氏。我們先看看四大製片商的投資取向，如何影響創意電影及其音樂實踐。

先說嘉禾。整個黃金年代，無論是主流或另類精品電影，嘉禾都是投資最積極的製片商。說嘉禾為港產片電影音樂寫下重要的一頁，並不為過。七八十年代，邵氏大製作還在使用罐頭音樂，嘉禾已支持旗下拍主流精品的主將李小龍、許冠文及成龍，請來知名作曲家，使用原創音樂、真實樂器甚至小型管弦樂團，為其每套電影創作度身訂做的音樂，多部電影如《唐山大兄》（1971）、《精武門》（1972）、《猛龍過江》（1972）、《鬼馬雙星》（1974）、《A計劃》（1983）及《警察故事》（1985）等，已成為香港經典喜劇或功夫片，揚威東南亞甚至國際，其度身訂造的音樂部份實在功不可沒。[64] 黎小田曾憶述1983年時，他和成龍一起

構思《A計劃》音樂的「奇景」——沒有負面音樂製作常規，取而代之是當時鮮見的充裕預算、導演與作曲家互有溝通、深入向荷里活學習、現場樂隊錄音、精確的音樂配置（spotting）等創意實踐：

> 成龍和我也會看看，哪裡應該放點音樂⋯⋯《A計劃》是關於海盜的⋯⋯我們必須研究大量的荷里活電影。聽船駛出去的聲音是什麼，怎麼樣的水聲可以做出感官上非常宏大⋯⋯成龍在音樂製作上有很多預算，我們使用的所有管弦樂都是真實現場樂隊⋯⋯聲音很渾厚⋯⋯我們會把所有的配樂樂譜都寫下來，然後去錄音棚錄製。我們要提前檢查場景的時長。比如說一個場景動作精確到30秒，我們就要做30秒或31秒的動作配樂，接著把它放進電影裡，在第31秒的時候，我們會淡出一點，這樣觀眾會感覺音樂聽起來更柔和。[65]

踏入九十年代，徐克的電影工作室和黃霑及胡偉立等作曲家，參與了嘉禾出品的幾部影音融匯主流精品，為香港電影音樂帶進新高點，當中包括《黃飛鴻》系列（1991-1994）及《梁祝》（1994）等，相關電影原聲在華人社會享負盛名，亦受評論讚賞，成為佳話。

此外，八九十年代，嘉禾和不少第一二代新浪潮導演，以獨立製片方式，合作甚為頻密，創作出題材多元的另類精品。當中以張堅庭、陳友及UFO電影公司旗下導演的合作最多，主題大多為中產都會愛情輕喜劇。至於題材較冷門的另類精品電影提案，嘉禾都會比較謹慎，多會和導演商議一番，而成果則按乎情況而定；[66] 如當年愛取材小眾文藝的羅卓瑤，和嘉禾合作拍過三部電影，[67] 當中《愛在別鄉的季節》（1990）講述中國農村小夫妻移民紐約的辛酸生活，據方令正憶述，是經過一輪協商才得以開拍：

> ⋯⋯我們寫好（《愛在別鄉的季節》）劇本⋯⋯鄒文懷——即是嘉禾的大老闆——他約我們見面，很努力地想游說我

65 | 文中黎小田之訪談引用自雙藍光影碟，見 Michael Lai：〈Interview with Composer Michael Lai〉，收入《Project A and Project A Part II》，（英國：Eureka Classics，2019，Blu-ray）。訪問以英文進行，作者再將其翻譯與攝寫。

66 | 嘉禾投資另類精品時有商業考量，例子可見於胡金銓。據先後主演《迎春閣之風波》（1973）和《忠烈圖》（1975）的白鷹憶述：「《忠烈圖》是屬於金銓公司的，《迎春閣之風波》是一半一半。這是鄒文懷的要求，他認為《迎春閣之風波》是商業片，所以他要一半，當然也投資一半，他認為《忠烈圖》不是商業片，所以他就不要了」。見白鷹訪問口述，王麗明、吳君玉、郭靜寧、吳君玉訪問，單識君、吳君玉整理：〈白鷹：港、台影人赴韓國拍片，對當地人才的養成起一定作用〉，收入吳君玉編：《香港影人口述歷史叢書之七：風起潮湧——七十年代香港電影》（香港：香港電影資料館，2018），頁159。

67 | 除文中的《愛在別鄉的季節》，另兩部為《潘金蓮之前世今生》及《Yes一族》。

們不要拍這部戲。他說，羅是一個好導演，拍這些戲浪費了她，因為這戲不會賣錢。他是一番好意⋯⋯這種現實題材在香港是沒有人要看的⋯⋯因為題材真的很想拍，所以我們唯有把這個題材寫得比較有娛樂性，drama（戲劇感）強一點，故事性強一點⋯⋯最後嘉禾讓我們照拍⋯⋯（預算很低）大概七百萬港幣。[68]

實情是，即使時有市場的計算考量，當年的嘉禾依然是與創意導演合作最多的片商。由於高層下放創作自由，對音樂執著又有要求的另類精品導演，都愛尋找出色作曲家，創作過程更追求精益求精。是故，嘉禾留下多部影音融匯的出色之作，至今仍可叫人重溫細味，當中例子如譚家明的《名劍》（1980）、嚴浩的《夜車》（1980）、梁普智的《等待黎明》（1984）、楊凡的《海上花》（1986）、羅啟銳的《七小福》（1988）、關錦鵬的《胭脂扣》（1988）、《阮玲玉》（1992）及《愈快樂愈墮落》（1997），羅卓瑤的《潘金蓮之前世今生》（1989）及《愛在別鄉的季節》（1990）、張婉婷的《八両金》（1989）、方令正的《川島芳子》（1990）、許鞍華的《女人四十》（1995）、劉偉強的《古惑仔》（1996）、舒琪的《虎度門》（1996）以及陳可辛的《甜蜜蜜》（1996）等。上述電影題材廣泛多元，音樂均視乎電影風格用心經營，當中不乏大膽、奔放或實驗之作，類型多樣，囊括新紀元、爵士、南音、粵劇、古典、前衛、另類等等，各色各樣。當中過半數獲香港電影金像獎最佳原創音樂提名甚或獲獎。

黃金時代另一取徑創意電影製作路線的知名片商，少不了德寶。德寶製片自 1986 年開始，歷時九年，論大型製作較嘉禾少，但也有像《中華戰士》的大手投資，[69] 片中找來懂得為管弦樂撰譜的陳永良主責原創音樂，主題屬交響樂風，惟整體發揮欠靈活神采，似受後期配置時間所限。[70] 相反，在另類精品電影範疇，德寶卻曾一度比嘉禾「去得更盡」，毫無保留。據當時創意主腦岑建勳憶述，德寶於 1984 至 1987年採取獨門「兩條腿走路」開戲策略。德寶一方面製作岑所謂的「A category（類別）」片，是依賴叫座演員及賣座類型片元素的大投資電

68｜陳智廷訪問：〈達至精神實體的呈現，電影作為追尋真理的旅程——訪羅卓瑤、方令正〉，收入陳志華、黃珍盈編：《Hkinema》（香港：香港電影評論學會出版，2022 年 5月）第 57 號，頁 15-17。

69｜岑建勳說，《中華戰士》的投資等同於四、五部《秋天的童話》。見岑建勳訪問口述，周荔嬈、陳彩玉、郭靜寧訪問，曾肇弘整理：〈岑建勳——強勢監製定位創作多元化〉，收入郭靜寧、黃夏柏主編：《創意搖籃——德寶的童話》（香港：香港電影資料館，2020），頁 51。

70｜岑建勳形容陳永良了不起的地方是「懂得 orchestration（管弦樂編曲），有些很大型整隊 symphony（交響樂）的譜，他也能寫出來，（而）這並不是那麼多音樂人懂的。」是故，德寶後來有些電影的音樂都交由他做。同上，頁 47。

影（如《皇家師姐》，1985），但也主力製作非迎合主流市場的「quality film」（「有質素的電影」）。岑建勳如此形容：

> 成立德寶時，已以多元化定位，要「兩條腿走路」，一方面必須照顧商業元素，要賣埠便一定要有「卡士」（叫座的演員）加類型的電影，如《雙龍出海》（1984）、《皇家師姐》（1985）……另一方面，我也要拍一些創作人想做的題材，並非純粹以票房為考慮的電影，英文叫做 quality film（有質素的電影）……這些片較另類，不是因為要符合市場需要而產生的。[71]

71｜同上。

岑接著解釋，德寶「高質素電影」當中又可再細分成為中型投資的「B片」及低成本（百多萬）的「C片」。B片通常要用知名明星，但C片成本很低，沒叫座明星、新導演都可開拍——這無疑跟嘉禾做法大相徑庭。回望德寶這批非主流的B片及C片，題材新鮮，亦敢用首次執導之導演、新演員及發掘作曲家，並給予頗大的創作自主。可以說，德寶另類精品電影最盛的年代是1984至1987年，其電影音樂也百花齊放。1986年，《操行零分》（葉輝煌）及《戀愛季節》（潘源良）分別找來凡風樂隊及達明一派的劉以達做原創音樂，當時兩者都是新人，為電影注入清新嘗試；同一年，也有和新浪潮導演持續合作的羅永暉參與《夢中人》，音樂屬新派浪漫，林敏怡則負責《地下情》；其實早兩年前，林敏怡的《等待黎明》（梁普智，與嘉禾合拍，1984）已懂得將現代音樂與聲效考量，兩者結合充滿夢幻。甘國亮的《神奇兩女俠》（1987）及譚家明的《最後勝利》（1987），和張艾嘉的《最愛》（1986）及張婉婷的《秋天的童話》（1987），則分別由擅長遊走常規與創新的鍾定一及盧冠廷負責，四部電影音樂，帶出不一樣的都會激情與浪漫。[72] 當中，《秋天的童話》超額完成，票房大收，音樂也是當時討論的亮點。[73] 這批電影儘管也有主題曲（即有逢片必歌常規運作），惟當中歌曲可不是胡亂「植入」，而是細緻配合角色、劇情出場，為電影敘事補白。[74]

72｜其時鍾定一頗受一班「後/新浪潮」導演喜愛，參與作品包括《今夜星光燦爛》（許鞍華，1988）、《流金歲月》（楊凡，1988）、《殺手蝴蝶夢》（譚家明，1989）及《基佬40》（舒琪，1997）等。

73｜盧冠廷在《秋天的童話》的音樂，獲提名第七屆香港電影金像獎最佳音樂。

74｜羅展鳳：〈娛樂與創意——從德寶電影歌曲實踐兼看香港八十年代電影音樂發展〉，收入郭靜寧、黃夏柏主編：《創意搖籃——德寶的童話》（香港：香港電影資料館，2020），頁188-194。此文談及德寶時代電影歌曲的娛樂與創意所在。

如此看來，德寶確為當時港產電影音樂帶進新氣象，但此風來得快去得快，只能維持四年，遺憾未能更進一步發展。德寶老闆潘迪生在 1988 年後一改投資大方向，聚焦製作主流精品，另類精品從此絕跡。回首嘉禾，雖較少像德寶支持全新導演，但嘉禾活躍近三十年，對主流及另類精品（及其音樂創作）的支持，整體上更具韌力，更持之以恆。

通過嘉禾及德寶的比較分析，顯示不同片商的創意電影投資取向，以及其電影音樂創作實踐成果，可以截然不同。同樣道理，片商新藝城又是另一個故事。1980 年崛起的新藝城，一直主力製作主流精品電影，旗下《最佳拍檔》（1982）、《我愛夜來香》（1983）、《刀馬旦》（1986）及《倩女幽魂》（1987），在泰迪羅賓、鮑比達與黃霑的「加持」下，音樂都是創意奔騰之作。自 1984 年起至 1990 年，新藝城加入多元化的經營方針，下放創作權力，意外地出品了一些音樂極出色的小本創意電影，如當時被視為題材冷門的黑幫英雄片《英雄本色》（1986），其主題曲及音樂就瘋魔東南亞；[75] 1987 年《龍虎風雲》採用藍調音樂，起用酒廊歌手新人 Mario Cordero，成為同業佳話。[76] 然而，新藝城的另類出品，常見主流元素，如《英雄本色》及《龍虎風雲》有大量槍戰場面；《搭錯車》（1983）及《歌舞昇平》（1985）的原創歌曲搶耳動聽，兩片均採用通俗劇敘事模式。再看新浪潮導演如于仁泰、黃志強及余允抗，在新藝城都紛紛改拍熱鬧喜劇，其音樂亦流於一般，欠缺驚喜。[77] 反觀與嘉禾合作的新浪潮導演作品，題材多元甚至偶爾偏鋒，又大膽採用多種音樂曲風。比照下，新藝城運作近十年，儘管有為黃金年代港產片音樂留下重要印記（多為主題歌曲），但主流精品意識很強，欠缺擁抱另類精品電影的決心，整體成績難及嘉禾平均及持久。

至於曾於六七十年代叱咤一時的邵氏片商，八十年代嘗試以多元化籌劃，追上市場步伐，惟很快便露出疲憊，被嘉禾、德寶及新藝城跑過了頭，八十年代尾已全面減產。七十年代邵氏以長期合約制僱用穩定生產班底，大導演們如張徹及劉家良可長時期專注拍攝一兩種類型片，而年輕導演如桂治洪、牟敦希和藍乃才等多拍另類社會議題電影，如《成記茶樓》（1974）、《撈過界》（1978）、《打蛇》（1980）及《城寨出來者》

75｜張志偉、羅展鳳：〈電影幕後英雄　顧嘉煇的音樂本色〉，香港：《明報》（星期日生活），2013 年 1 月 8 日。

76｜泰迪羅賓訪問口述，何思穎、傅慧儀、黃夏柏、吳君玉訪問，黃夏柏、吳君玉整理：〈泰迪羅賓：「新藝城是開心的年代，是奮鬥的年代」〉，收入吳君玉、黃夏柏編：《娛樂本色──新藝城奮鬥歲月》（香港：香港電影資料館，2016），頁 222。

77｜有關新浪潮導演和新藝城關係，可參考劉嶔：〈城裡的浪花〉，收入吳君玉、黃夏柏編：《娛樂本色──新藝城奮鬥歲月》（香港：香港電影資料館，2016），頁 80-91。文中有精彩分析。

（1981）等，但在票房壓力下多加色情或暴力綽頭，使用罐頭音樂的手法也因循輕率。進入八十年代，邵氏開始以獨立製片方式招攬新浪潮及其他年輕導演，並也下放音樂創作主權，但縱觀而言，和邵氏合作的新導演作品，像章國明的《星際鈍胎》（1983）、陳安琪的《花街時代》（1985）或蔡繼光的《檸檬可樂》（1982）等，都欠缺其他片商和新導演合作時的創意火花，即使是原創音樂，表現也像綁手綁腳。[78] 音樂最突出的異數只有《唐朝豪放女》（方令正，1984），由沈聖德構思現代化了的唐朝音樂，成績斐然。以電影音樂表現而論，四大片商中，邵氏的貢獻確實稍遜一籌。

從上述黃金時代的宏觀回顧，我們想帶出兩點有關當時港式創意邏輯運作的獨特辯證個性。首先，四大片商其實都同時涉獵主流及另類精品製作，惟各片商的投資步伐迥異，有著不同投資軌跡。嘉禾屬最穩健，同時看重主流及另類精品長達二十年；德寶最落力投資另類創意電影，可惜只能維持四年；新藝城和邵氏同樣都重「主流」而輕「另類」。和荷里活比較，香港片商們對創意電影的投資意向從不穩定。荷里活各大片廠自六十年代末至今，就一直以不同方式營運美國的另類精品市場，其歷史進程非常複雜，此處不贅，如借用 Yannis Tzioumakis 的宏觀分析，就是荷里活片廠一直以龐大的財力，以各種方式把另類精品市場製作制度化（如確立藝術片市場），穩定片源。[79] 東南亞市場由於變化太大，香港片商對另類精品投資不時三心兩意，終究也未能發展出具制度化的作業系統，拍攝另類精品。

雖然片商們的創意邏輯運作如此不穩定，弔詭的是，香港電影（音樂）的創意，在創意邏輯未能制度化的黃金年代，仍然顯眼，甚至色彩奪目。即使片商投資方向變幻莫測，但整體創意邏輯運作依舊頑強。部份原因是嘉禾的雙線投資政策相當頑強，撐起了香港創意電影的半邊天。同樣重要的是，由於競爭劇烈，縱然某片商的創意電影變弱，其他大小電影公司又會冒起積極生產，不同規模的創意電影在市場裡此起彼落，循環往復。事實上，在九十年代，填補德寶及新藝城等創作力量消逝的大小片商，一直挾持著不同資金來源，交替出現——如 1988 至 1993

78｜和邵氏合作的年輕導演作品，還有蔡繼光的《男與女》（1983）、霍耀良的《毀滅號地車》（1983）、許鞍華的《傾城之戀》（1984）、陳安琪的《窺情》（1984）、黃泰來的《緣份》（1984）及張婉婷的《非法移民》（1985）等。

79｜荷里活長年有系統地吸納獨立電影製作，製作較另類品味、風格的電影。Yannis Tzioumakis 稱這個歷史進程為「獨立電影的制度化」（Institutionalisation of American independent cinema），詳情見 Yannis Tzioumakis, *American Independent Cinema* (Edinburgh: Edinburgh University Press, 2017), pp.224-256.

年湧現的台灣投資者、永盛電影及後來的永盛娛樂、支持獨立製片的新
寶院線，短暫交戰的永高及東方，以及九十年代中後期前仆後繼地出現
的寰亞、美亞、寰宇、安樂、中國星及英皇娛樂等。面對不明朗的電影
市道，這些新片商的創意電影投資方向仍然欠制度，左搖右擺，卻不乏
精品之作。難怪荷里活會驚訝香港電影工業如此沒長線計劃的投資行
為，但香港電影工作者早已習慣。

這個時期，即使各片商投資路線飄忽不定，但不少另類精品卻以繼往開
來之態出現，多元故事題材以外，音樂與影像上也不拘一格，個性風
格更為明顯，例子如《阿飛正傳》（1990）、《浮世戀曲》（1992）、《誘
僧》（1993）、《我和春天有個約會》（1994）、《天國逆子》（1995）、《黑
俠》（1996）、《野獸刑警》（1998）、《愈快樂愈墮落》（1998）、《半支煙》
（1999）、《爆裂刑警》（1999）、《目露凶光》（1999）、《朱麗葉與梁山伯》
（2000）、《無人駕駛》（2000）及《愛與誠》（2000）等。從上述例子，
我們進一步觀察到，不少導演沒有因為片商飄忽不定的投資營運而選擇
離場，反而繼續合作，拍攝過程中既磨煉了導演技藝，也發展自身駕
馭音樂的資本，例子如周星馳。永盛電影初期，周星馳拍過不少主流精
品，像《賭聖》（1990）、《武狀元蘇乞兒》（1992）及《鹿鼎記》（1992），
原創音樂分別由盧冠廷、顧嘉煇及胡偉立主理，各具神采；九十年代
末，周星馳已成長為獨當一面、對電影音樂有自己一套與要求的導演
新星，胡偉立就曾在回憶錄中提及周星馳如何著緊電影音樂，包括會
出席音樂的錄音現場。[80] 往後，永盛娛樂亦不時支持對音樂極有要求的
獨立製片拍片，如銀河映像的《恐怖雞》（1997）及《暗戰》（1999）、
麥當雄製作公司的《黑金》（1997）。[81] 有些導演如爾冬陞，自 1985 至
2000 年間，就和不同片商合共拍攝了七部電影，從執導作品所見，其
對音樂的處理明顯日益提升。

從上述可見，投資香港創意電影的資金，常處於不穩狀態，故論片源數
量及拍攝水準的穩定程度，難以和制度化的荷里活相比。弔詭的是，富
冒險精神的片商，又會被這個風險甚高的電影投資樂園吸引，前仆後繼
地加入戰場，無意中成為拉闊香港電影音樂創意的重要力量。然而，即

80｜見胡偉立：《一起走過的
日子》（上海：復旦大學出版
社，2012）。

81｜早期永盛電影公司由向
華勝主理，集中製作大片。
1994 年後轉為永盛娛樂，改
由兄長向華強執掌，走多元路
線，主流及另類精品電影均有
涉獵，合作過的製片人包括王
晶、陳嘉上、徐克、爾冬陞、
麥當雄及杜琪峯。

使是創意電影製作，仍不時受「多快省」邏輯及電影音樂負面常規干擾，當中牽涉的是戰後直至合拍片時期，電影音樂常規及創作力量交纏的故事，也是本章最後部份的重點。

千禧前後：常規與創作力量的較勁

前述「多快省」製作模式，由五六十年代到黃金時代，投資者及港片從業員均曾參與，甚至更成為一種業內意識型態，「干預」創意電影製作──即原本開拍主流或另類精品電影，本應有合理預算及創意自主（上層下放權力），但因為老闆和導演常受「多快省」行業思維影響，致令創意電影的構思及執行過程，經常出現（莫須有的）矛盾及混亂；而這些矛盾狀態，就不時引來電影音樂負面常規，陰魂不散地干擾創意電影的音樂實踐。

例如明明開拍大片就該有巨額投資，製作人卻會把應有預算調侃為「天文數字」；[82] 又或常以節約成本思維來制定大片預算，引至拍攝中途變成嚴重「超支」。[83] 荷里活的大中小型製作，開拍前按規模制定，精準合理，從來沒有像港式「多快省」的想法左右其構思及實踐。對比之下，曾推助香港打造「東方荷里活」稱號的邵氏電影王國，就不時想著如何省錢。六十年代末，蔡瀾向邵逸夫主動提出更便宜的拍片方案，並得其首肯，最後使用比平日便宜一半的 20 萬港幣製作費、並在二十日內（即一般製作時間的三分一），完成當時有紅星陳厚及丁佩演出的電影《裸屍痕》（1969）。[84] 上文提到進入八十年代，邵氏開始製作另類精品電影，但其過度慳儉和管理的作風，就常打擊創意導演士氣，致令其整體評價及票房表現，遠遜嘉禾。許鞍華早期和邵氏合作拍攝《傾城之戀》，就曾為此吐過苦水：

> 我習慣的創作方式，是……一齊做，team work，並非似大公司（般）計算利害……（邵氏）同我所追求的東西和價值觀念完全不同……我想到日本做 research……方小姐（方逸華）即刻問我去幾多日……講一輪申請 overseas

82｜如 1984 年新藝城用 2,000 萬開拍主流精品《女皇密令》，據當時不斷上升的製作費情況來看，頗為合理，但麥嘉卻聲稱為「天文數字」。見麥嘉訪問口述，吳君玉、王麗明、傅慧儀、黃夏柏訪問，吳君玉整理：〈麥嘉：「奮鬥加英雄心，就是致勝之道」〉，收入吳君玉、黃夏柏編：《娛樂本色──新藝城奮鬥歲月》（香港：香港電影資料館，2016），頁 186。

83｜超支情況很多，如吳宇森的《喋血街頭》超支三倍影才完成，見翟浩然：《光與影的集體回憶 VIII》（香港：明報周刊，2018），頁 66。

84｜見蔡瀾：《在邵逸夫身邊的那些年》（香港：天地圖書有限公司，2021），頁 105-109。

allowance 要依公司的制度，好難批准……我答話其實可以好便宜，解釋一大輪，她才比較放心，肯放人到日本。總之她覺得你分分鐘想佔便宜……[85]

85｜見鄺保威：《許鞍華說許鞍華（增訂本）》（香港：香港藝術發展局，2009），頁 31。

上述種種為求省錢省時的思維手段，一旦在創意電影製作過程中出現，就會招來各種負面音樂常規，干預創意電影的音樂製作。究其實，前章所說的多個負面常規（即低預算及極短製作時間、可省下原創音樂費用的強迫性挪用罐頭音樂、大量插入電影歌曲、「有響就得」等常規以省下創作時間），都和省錢省時大法一拍即合。最經典的例子，莫過於七十年代邵氏仍然向英國音樂出版商 De Wolfe Music 購入大量罐頭音樂，為其整體製作費其實不低的功夫電影，以節約用錢方式作配樂，[86] 而同一時期，邵氏的對手嘉禾其實已開始逐步花錢在主流精品做原創音樂，李小龍電影就是明顯一例。李翰祥曾表示，其重本製作《傾國傾城》（1975）及《瀛台泣血》（1976），總投資達四百萬，更要邵氏破例打通兩個佈景長棚，如此大製作，卻只能用自己舊片的音樂，足見邵氏音樂預算上的極端省錢大法：

86｜可參考 Various Artists：《Kung Fu Super Sounds》電影原聲大碟，（英國：De Wolfe Music，2008）。

我覺得很奇怪，我們的製片人，他可以花三十萬請明星，可以花十幾二十萬搭一個佈景，但是他們不肯花十萬、二十萬錢找人寫個好的劇本。花了一百萬來拍戲、拍好了，不肯花十幾二十萬來配樂。我不明白他們為甚麼對這兩環認為不重要，事實上一個電影劇本很重要，音樂也很重要，每個戲有不同的格調。但是我們沒有，《傾國傾城》的音樂就是拿以前舊的聲帶配上去，如果有了它自己的音樂，《傾國傾城》的成就可能不止這樣。[87]

87｜黃愛玲編：《風花雪月李翰祥》（香港：香港電影資料館，2007），頁 148。

88｜第 10 屆香港電影金像獎頒獎典禮網上片段，https://www.youtube.com/watch?v=BGxjvRRDAFM&t=3593s（2024年 5 月 4 日瀏覽）。

89｜昆頓‧塔倫天奴（Quentin Tarantino）的兩部《標殺令》（Kill Bill: Volume 1 & Volume 2，2003 & 2004），無疑就有採用邵氏時期配樂師的處理手法，充滿神采。

踏入九十年代的典型例子是王晶。王晶其實拍了不少主流精品（即以大明星、官能刺激或新穎題材吸引普羅大眾），其《賭神》系列、《赤裸羔羊》（1992）及《鹿鼎記》等就因應八十年代後的大勢所趨拍攝，這些主流精品也有用上原創音樂，但王晶的處理方法極為「省時」──他絕少花時間和作曲家溝通，把電影交給作曲家後，就直接等待音樂完

90｜盧冠廷訪問口述：〈《賭神》配樂十分鐘就煉成？！盧冠廷用 12 音就造出霸氣！〉，《歌手・門》預告片，Viu TV，2021 年 1 月 28 日，https://www.facebook.com/ViuTV/videos/104298974906456（2024 年 5 月 4 日瀏覽）。

91｜電影拍了近兩年，音樂是邊拍邊（分時期）做。作者邀請韋啟良到公開大學「電影、音樂與歌詞」課堂主講香港電影音樂，香港公開大學校園，2013 年 3 月 28 日。

92｜李焯桃：〈Survival 最重要　訪問許鞍華〉，《電影雙周刊》（香港：電影雙周刊出版社，1982）第 96 期，頁 20。

93｜第 10 屆香港電影金像獎頒獎典禮網上片段，https://www.youtube.com/watch?v=BGxjvRRDAFM&t=3593s（2024 年 5 月 4 日瀏覽）。另見盧冠廷口述，李焯桃、謝偉烈訪問：〈愛恨徐克〉，收入李焯桃主編：《浪漫演義——電影工作室創意非凡廿五年》（香港：香港國際電影節協會，2009），頁 154-6。另外，個別電影工作室的電影音樂創作時間有不同，據黃霑最具體的描述，《黃飛鴻》（1991）創作時間可長達一兩個月，是邊拍邊作曲，而《倩女幽魂》（1987）是監製徐克和黃霑共處在錄音室十二晚趕工出來，可見黃霑口述，何思穎、何慧玲訪問，衛靈整理：〈愛恨徐克〉，收入何思穎、何慧玲編：《劍嘯江湖——徐克與香港電影》（香港：香港電影資料館，2002），頁 116-121。但據黃霑其他憶述，八十年代末至 1993 年間，他參與過的幾部電影音樂創作，曾只有三至七天時間，據年份期間估計，當中或有電影工作室的電影。見黃霑：〈在等待的電影配樂人〉，《壹周刊》（香港：壹傳媒，1995）第 301 期，頁 252-253。及黃霑：〈趕的紀錄〉，「滄海一聲笑」專欄，香港：《東方日報》，1993 年 1 月 25 日。

成。盧冠廷在第十屆香港電影金像獎中曾調侃地說：「如果每個導演像王晶，掂喇，佢情願看跑馬，也不去看音樂。」[88]

話說回來，並非所有主流及另類精品都受到負面音樂常規干預。在港片黃金時代，一眾冒起的新浪潮（及後新浪潮）導演，並不需要跟隨「多快省」步伐，其電影音樂創意自主度大大提升。同樣地，不容忽視的，是即使創意電影的音樂製作過程受到常規干預，不少作曲家還可以作出不同程度抗衡，減少常規窒礙，甚至反其道做出好的音樂。如邵氏自六十年代即使奉行罐頭音樂做法（歌舞及黃梅調片例外），其專用配樂師王福齡及陳勳奇卻苦心鑽研罐頭音樂的使用方式；邵氏功夫片曾揚威海外，其罐頭音樂的使用有其獨特精彩之處（另一本書會詳述），甚至影響後世導演。[89] 也有導演不理會音樂，製作又只有幾天時間，好些作曲家會反過來看成是難得專注的時刻，如盧冠廷回憶為《賭神》創作其主題音樂時，便說：「沒有時間想，你的專注力就要有 100%。」[90] 有些另類精品的音樂預算少，但創作時間長，如韋啟良說《誘僧》（1993）就可以用上兩年時間做音樂。[91] 許鞍華的早期創作，即使是拍攝另類題材，也不免隨常規加入主題曲，如《撞到正》（1982）中鍾鎮濤唱《閃閃星辰》，是因為「他能賣埠」，但音樂創作部份則頗為自由。[92]

整體來說，主流及另類精品電影的製作場域，很多時成為常規和創作力量的博弈空間。種種博弈處境中，最常見的是製作大投資主流精品時，給予極短時間（如僅僅三天）做後期音樂創作，卻又期待音樂有極高水平——最常「製造」這種處境的，非徐克主理的電影工作室莫屬。盧冠廷曾說，徐克要的音樂「根本在這世界上是不存在的，（要求）極高」，但工作時間永遠不足。[93] 事實上，電影工作室由 1989 到 1993 的僅五年內，和各大片商合作推出了二十二套電影；以小型電影公司而言，要應付如此驚人產量，常常會選擇壓縮音樂製作時間（但又要保持水準）。電影工作室黃英華這樣回憶徐克做音樂的催促情況：

> ⋯⋯做《刀》（1995）的時候，我們通宵跟徐克在錄音棚一直到天亮，出錄音棚我就要去修改導演提出的音樂意

見，然後當天下午接著去錄音棚，每天都是這樣子⋯⋯到了第二天的時候，我就有點崩潰⋯⋯畢竟兩天沒有睡覺了，我就說：「我真的頂不住了」，這時候徐克就過來講：「你看看旁邊的副導演，你問問他幾天沒睡覺，三四天！你再看看我幾天沒睡覺，七天！你還有什麼話要說麼？」我就沒話說了，繼續幹活⋯⋯[94]

94｜孫新愷：〈專訪黃英華 × 與周星馳 20 年《喜劇之王》音樂路〉，收入影樂志 https://kknews.cc/entertainment/pykx688.html（2024 年 5 月 4 日瀏覽）。

八九十年代電影工作室的電影，往往在不合理的追趕情況下催生，惟其出版的原聲鐳射唱片卻叫好又叫座。究其實，是因為很多作曲家都能自我調節，適應這種「逆境」——既能不眠不休工作，也懂得力抗常規限制。胡偉立憶述三天內為《東方不敗之風雲再起》（1993）作曲，其「渾身解數」經驗就是最好的說明：

> 回家洗了個澡就接到要我去工作室看樣片的電話⋯⋯是一部要在即將到來的星期六上映午夜場的《東方不敗之風雲再起》⋯⋯另外還告訴我台灣的滾石唱片公司要出版這部電影的原聲帶⋯⋯出一張電影原聲帶的 CD，起碼要有五十分鐘以上的音樂，要做完這一切給我的時間僅僅只有三天！⋯⋯接受，還是逃避，擺在我的面前等著我抉擇。這是部重頭戲，我在香港的電影事業正處於上升的階段，尤其這還是我的第一張電影原聲帶的 CD，純粹的音樂在沒有對白和音響效果的遮掩下，哪怕有一點點瑕疵都無可遁形，不能馬虎，更不容有失。再有，這可以說是我和徐克之間合作的第一部即將正式公演的電影，他能如此地把這個通常人們認為不可能完成的重任交給我，這裡面有著他無可奈何的原因，也有著對我這個初識之人孤注一擲的極大信任，這樣這部片子就把我和徐克的命運戲劇性地緊緊地綁在一起了。士為知己者死，惺惺相惜之心油然而起，我清楚地知道只要簽了合同就再也沒有任何退路了，但我還是毫不猶豫地接受了挑戰，承擔了這個責任，毅然地簽下了我的名字。⋯⋯在巨大的壓力下，我的唯一出路

就只有開足馬力動腦筋，發揮天馬行想像力，挖掘出自身
和設備的所有潛力，無眠無休地玩命幹活兒了……有一丁
點兒不滿意就馬上推翻重新來過，不能投機取巧更不能草
率從事……使出渾身解數，昏天黑地的七十二個小時連續
拼命工作……（隨後）週末的午夜場空前成功，和公演同時
推出的電影原聲帶 CD 也在各地賣得相當好，再版了好幾
次……不過我自己心裡非常清楚，畢竟是因為時間倉促，
沒有時間去沉澱去反覆推敲，不乏不足之處，有的地方自
己聽了都汗顏不已，深深體會到「電影是遺憾的藝術」這
句話的真正意義。不過我的確是盡了我的最大努力了，是
非功過由大家來評論吧。[95]

95｜胡偉立著：《一起走過的日子》（上海：復旦大學出版社，2012），頁 86-88。

96｜黃霑曾撰文表達 1995 年後不再做電影音樂，明言創作時間不夠是一大主因。見黃霑：〈在等待的電影配樂人〉，《壹周刊》（香港：壹傳媒，1995）第 301 期，頁 252-253。

97｜有人聲的音樂要受審查，另外，所有音樂的最後版本會作技術審查，但不涉及內容。千禧前香港電影有用過文革時期的音樂，但千禧後卻未見，但這和電影內容不再觸及這些題材有關。

不少作曲家如胡偉立般，曾以挑戰「不可能的任務」的態度面對，才挽回不少音樂創作，但不能否認，這種長期透支的工作方式並不健康。[96] 然而，值得安慰的是，千禧後，以省錢思維製作創意電影的情況已經逐漸消失。雖然很多評論指千禧後的香港電影，為遷就內地審查及市場口味而「港味」盡失，但合拍片時代港片及其音樂創作軌跡其實非常複雜（本書及另外兩書亦分別談及），這裡只想提出一個重點：合拍時代發展逾廿年，電影音樂的創作自主，意外地也提高了不少。一來這是因為音樂較少涉及審查，[97] 但更大原因是電影市場產生極大變化——隨著全球（包括內地及香港）觀眾水平與要求都有顯著提升，站在經濟市場而言，荷里活片一直是競爭／學習對手，必須與之拉近，昔日的多快省製作再無市場，港片不得不走向更認真及精良的製作（而這方向和政治因素無關）。的確，合拍片時期仍有電影音樂負面常規運作，但這些常規卻要從新時代經濟邏輯釋放出來的創意力量幹旋。

以近年一直活躍的片商英皇電影為例，就可以看到千禧後常規與創意力量的較勁，如何此消彼長。由九十年代末開始，縱使唱片工業已下滑，英皇同時擁有電影與唱片公司，仍抱緊逢片必歌的常規不放，當中的佼佼者，是要在旗下藝人謝霆鋒的電影放入其歌曲（表 5.2）。但與此常規同時並存的，卻是英皇逐漸引入另類創意電影及音樂處理。早在英

皇電影《魂魄唔齊》（2002）中，經典粵曲《樓臺會》多次貫穿劇情，改由陳奕迅與容祖兒演繹，帶來曲折敘事，並非「硬植入」。英皇出品《DIVA 華麗之後》（2012）講樂壇風光背後故事，當年影評人石琪如此評價：「……（電影）奇怪地沒有讓容祖兒正式大展歌舞，只有演唱會零碎鏡頭，還故意使她臨場失聲。這種拍法可說不落俗套，然而歌迷可能有些失望。」[98] 另一部作品《雛妓》（2015）由歌手蔡卓妍主演，惟電影裡卻未有注入其歌曲。[99] 有曾參與英皇電影的導演對筆者兩人說，英皇不少中小型製作，都讓年輕導演自由發揮，在不影響成本與主角人選下，可隨心選用其他幕前幕後班底，甚至容許不放置旗下藝人歌曲，接受較偏離主流的風格化拍攝等。[100]

無疑，我們也不能忘記英皇投放鉅額資金來合拍《紅海行動》（2018）這樣的主旋律動作巨片，其電影音樂也沿用重型管弦樂。這正好呼應上一章所提及，合拍片時代，武俠、戰爭及科幻動作巨片相繼冒起，而這些類型片大量使用重型低音管弦樂更成為一時常規。惟整體發展顯示，這種挾持重型管弦的動作片不能長年興旺，因為香港及內地觀眾口味也漸趨多元。[101] 是故，過去十多年，參與合拍片的香港導演，繼續發掘多元化議題作實驗，例如把內地導演較少觸及的貪污、災難、偽鈔、器官販賣、警匪鬥智，甚至電影工作者等題材，引入到警匪及其他類型片之中，例子如《毒戰》（2013）、《掃毒》（2013）、《救火英雄》（2014）、《竊聽風雲3》（2014）、《衝鋒車》（2015）、《殺破狼 II》（2015）、《追龍》（2017）、《無雙》（2018）、《新喜劇之王》（2019）、《拆彈專家 2》（2020）及《怒火》（2021）等。再觀察近兩年大型合拍片如《風再起時》（2023）、《明日戰記》（2022）、《毒舌大狀》（2023）、《金手指》（2023）及《九龍城寨之圍城》（2024）等，題材廣泛，擺脫了昔日一窩蜂北上拍攝武俠片的情況。這些電影一方面符合審查框架，另一方面可見電影人的努力，嘗試平衡兩地口味的多元化市場，當中不乏注入香港情懷。以製作規模說，這些電影都是合拍時代的主流精品，但已較少受省時省錢思維影響，其音樂創作大都有較充裕的時間，預算亦相對足夠，能邀得樂團樂師演奏真實樂器。最難得的是，當中不少作品也能偏離重型管弦的常規，而且不少屬趣味盎然之作。例如高投資的《救火英雄》，捨

98｜石琪：〈三部歌唱片 三個經理人〉，「石琪說戲」專欄，香港：《明報》，2012年8月19日。

99｜片中有一首重要歌曲《Que Sera, Sera》，也並非由蔡卓妍主唱。

100｜另一部同以蔡卓妍主演的 2019 年電影《非分熟女》，由獨立導演曾翠珊執導，幕後班底主要由導演自己揀選，片中也沒有放入蔡卓妍歌曲。

101｜合拍武俠片在香港票房並不突出。在內地，合拍武俠片曾領導潮流，佔據票房，但近年大幅減產。新興的戰爭或科幻動作如「戰狼」系列（2015/2017）、《紅海行動》（2015）或《流浪地球》（2023），縱使成為賣座片，但沒有引發如當年的武俠片潮流。近年，喜劇、犯罪及社會議題的內地片成票房新寵。上述趨勢，可見於過去多年中國票房紀錄，單看內地歷年總票房，動作片和其他類型片其實各領風騷，參考中國電影票房總榜，貓眼專業版，https://piaofang.maoyan.com/rankings/year

易取難，刻意少用「大路」的重型弦樂貫穿影片，反而著力追求多層次的火場恐怖感覺。郭子健導演當日向作曲家韋啟良說：

> 不要當作是動作片去做，你要當它是恐怖片……發電廠華哥死去的那一場……有 20 分鐘……我跟韋啟良研究……整場戲就算全部拿走音樂也可以的，只要人聲也可以，每一個人聲，不論是高音、低音都代表濃煙的厚度，還有不同的個性，這個煙出來如果是具有殺傷力或一種強大的恐怖感，令人覺得這就是哥斯拉……那時候（韋啟良）嘗試了一個很低音的男聲……能夠做出人聲的起承轉合，這個是很好玩的。[102]

102 | 韋啟良、郭子健：〈《救火英雄》映後談〉，香港電影資料館，2023 年 1 月 7 日。

這種音樂上破格的創作精神，並不限於主流精品。事實上，近十年還有不少純本地製作的中小型另類精品，單就 2023 年公映的就有《命案》、《1 人婚禮》、《白日之下》、《白日青春》、《燈火闌珊》、《年少日記》、《流水落花》、《全個世界都有電話》、《不日成婚 2》、《填詞 L》及《4 拍 4 家族》等；這些電影的導演都明白音樂的重要性，並大量下放音樂創作權力，做到各有佳績。作曲家林鈞暉和陳玉彬說過，和他們合作的本地新導演，都「跟（他）們說不需要參考」重型管弦的音樂常規，可見本地創作人越來越在意尋求常規以外的可能性。[103] 上述影片的投

103 | 訪問陳玉彬及林鈞暉口述，2022 年 6 月 29 日，Zoom 訪談。

資者，部份資金雄厚，又或是身經百戰，當中有天下一、英皇、銀河映像、無限動力及 MakerVille，但也不乏導演自己成立的新電影公司（部份涉及政府的首部劇情片計劃資金）——這些幕後玩家一如既往，不分資歷，兼備冒險精神，參與了新時代港片的投資樂園。總的而言，2000 年後除了武俠類型合拍片一度充斥，無論是合拍或本地製作的香港電影，總體趨勢更加強調創意導向。上述變化是漸進轉移，絕不是一下子發生，過程中有時進時退的現象，而本地與外援作曲家的薪酬仍相距甚大。但整體可以說，創意電影邏輯越來越被投資者及電影人接受，為電影作曲家帶來了比八九十年代更大的創作自由度。

表 5.2

謝霆鋒歷年領銜主演電影作品及參與電影歌曲列表

電影（導演）	年份	電影公司	歌曲
《新古惑仔之少年激鬥篇》（劉偉強）	1998	飛圖	主題曲及插曲
《中華英雄》（劉偉強）	1999	嘉禾；先濤；最佳拍檔	插曲
《半支煙》（葉錦鴻）	1999	寰亞	主題曲 *
《特警新人類》（陳木勝）	1999	寰亞	主題曲
《大贏家》（高志森）	2000	東方	主題曲
《順流逆流》（徐克）	2000	哥倫比亞電影製作（亞洲）；電影工作室	主題曲
《我的野蠻同學》（王晶、鍾少雄）	2001	電影動力	主題曲
《2002》（葉偉信）	2001	嘉禾	主題曲及插曲
《戀愛起義》（謝霆鋒、馮德倫、芝 See 菇 Bi、夏永康）	2001	盈科天馬動力；英皇多媒體	主題曲及插曲
《漫畫風雲》（柯星沛）	2001	星藝映畫	主題曲
《老夫子 2001》（邱禮濤）	2001	一百年電影	主題曲
《戀愛行星》（林超賢）	2002	寰宇	主題曲
《玉觀音》（許鞍華）	2004	中國電影集團；北京誠成影聯；世紀英雄	主題曲
《2004 新紮師兄》（王晶）	2004	電影動力有限公司；寰宇	主題曲
《情癲大聖》（劉鎮偉）	2005	英皇；西部電影；西影；華誼兄弟	主題曲
《証人》（林超賢）	2008	英皇；銀都	主題曲
《消失的子彈》（羅志良）	2012	樂視影業；英皇	主題曲
《救火英雄》（郭子健）	2014	英皇；寰亞；廣東珠江	主題曲 *
《情劍》（陳詠歌）	2015	北京宇際星海；北京藝德環球文化；上海裕隆文化傳媒；中盟盛世（北京）國際	主題曲
《驚心破》（吳品儒）	2016	銀都	主題曲
《怒火》（陳木勝）	2020	英皇；銀都；騰訊影業	主題曲

＊ 獲提名香港金像獎最佳原創電影歌曲

第六章

創意力量 II：彈性創意導演 × 兼收並蓄作曲家

上一章解釋了黃金時代至今，一個常被忽視卻舉足輕重的香港電影音樂創作力量——三心兩意的投資者。基於本地及海外投資市場具備獨特的動盪性，比起荷里活長年運作並坐擁電影製作中心地位的片商，香港投資創意電影（及音樂）的路線明顯搖擺不定，時強時弱。但從宏觀角度回望，歷年來這些此起彼落的港式投資者，卻是拉闊香港電影音樂創意光譜的重要力量，即使他們大部份下放音樂創作權是出於經濟動機，而非美學，但這正是商業電影和文化的弔詭關係所在。在香港語境，與其一刀切批評電影投資者扼殺香港電影（及音樂）文化，不如仔細觀察什麼投資者在比較下更有「膽色」去支持創意電影（及音樂）。

承接分析港片投資者的特性，本章續談另外兩個港片音樂上獨特的創作力量：導演及作曲家。的確，在所有荷里活電影音樂文獻中討論得最多的，就是導演及作曲家的角色，但這樣的焦點對理解荷里活情況，其實尚有兩大盲點。如第三章已指出，有學者認為荷里活音樂製作分工複雜，忽略其他同樣重要的角色如音樂監督及音樂剪輯師／配樂師，會簡化荷里活音樂創作。更重要的是，荷里活音樂文獻較少思量荷里活的情況和世界各地影業之不同，好些放在全球比較的角度看來會是有趣的現象，荷里活音樂文獻卻視為理所當然、不須解釋。譬如我們認為荷里活作曲家風格有高度混雜性，但基於美國及其電影工業的特殊歷史，這種荷里活式混雜其實有其自身特色與發展，和香港（乃至世界各地）的情況大為不同——但此議題的討論，在荷里活音樂文獻幾近絕無僅有。簡言之，荷里活音樂文獻很少從比較分析的視野，指出其導演及作曲家在音樂實踐上和其他地方的異同。

這一章，我們探討港片黃金時代至今，兩個港片音樂上獨特的創作力量——即港式彈性創意導演，及兼收並蓄的作曲家。由於香港的獨特工業形態及文化處境，香港電影導演及作曲家這兩種創作力量，其主要運作特色和荷里活同業有著明顯分野，而這亦形成了香港電影音樂實踐的自身獨特特色。

港式彈性創意導演

片商或老闆投放資金開戲，並非請客食飯，他們都希望減低風險，找有戰績的導演合作，甚至從中獲利。換言之，開拍創意電影並非單靠投資方，也涉及老闆揀人、不同電影人說服老闆開戲的商議過程，當中又涉及眾導演建立聲望、爭取被片商信任的奮鬥過程。是故，能了解上述導演為求爭取開戲的各種創意勞動（及妥協），才能更全面理解創意電影音樂實踐。當然，電影音樂創作非依靠作曲家不可，但導演的音樂取向也相當重要。這部份會先談導演角色，下部份才說作曲家。

要理解導演如何建立其創意導演地位，繼而影響港片音樂創作，要先由兩種製片模式說起：首先是片廠模式，七十年代曾一時興旺的邵氏（八十年代初則開始式微），長期僱用幕前幕後的工作班底，當中大導演如李翰祥、張徹、楚原及劉家良等，懂得利用片廠的資源優勢，拍賣座片之餘也能成功建立其個人導演風格，絕對是片廠模式下的創意導演，[1] 問題是邵氏創意導演絕少能直接影響音樂創作，因為他們的電影都得交由邵氏配樂師以罐頭音樂處理。[2] 雖然對某些配樂師而言，使用罐頭音樂仍可有創意發揮，但本章關注的是創意導演如何影響音樂使用，故邵氏的特殊情況暫且擱下，其時的罐頭音樂使用會在另一本書《眾聲喧嘩》探討。

至於第二種製片模式，就是八十年代至今仍然盛行的獨立製片制度。[3] 獨立製片制度由嘉禾在七八十年代大力推行，其時導演開戲不一定限於長期受僱於片廠，而是可以與嘉禾合組衛星公司，又或以個人或自組製作公司，採用部頭方式和嘉禾合作（合約期間拍一套或以上的電影不等）。這種彈性自由的合作模式，很快為其他片商採納，主導了黃金時代乃至今天的製片方式。張徹大半生效力邵氏，卻認為此制度更能釋放創作自由，並曾在八十年代末，為此模式寫下精要的解釋：

> （獨立製片人）制度的要點，是由一個獨立製片人（名義是「監製」、「出品人」或「導演」都不重要），在一家有發行

1 | 一般認為，邵氏片廠制有其優劣。有些情況它會減低導演作品的創意，可是創意導演如張徹、李翰祥、楚原及劉家良明顯懂得取長補短，發展到自己個人風格。然而，張徹、李翰祥及楚原也承認，常要拍攝不少較為公式化的作品。關於幾位邵氏大導在常規與創新之間的掙扎歷程，可看張徹著，黃愛玲編：《張徹——回憶錄‧影評集》（香港：香港電影資料館，2002）；李翰祥口述，劉成漢、余為政訪問，劉成漢整理：〈與李翰祥的對話〉，收入黃愛玲編：《風花雪月李翰祥》（香港：香港電影資料館，2007），頁 140-162；楚原口述，羅維明、黃愛玲、羅卡、石琪訪問，盛安琪、黃愛玲整理：〈楚原談楚原〉，收入郭靜寧、藍天雲編：《香港影人口述歷史叢書之三：楚原》（香港：香港電影資料館，2006），頁 11-45。

2 | 邵氏除了五六十年代拍黃梅調及時裝歌舞片用上原創音樂外，其他影片一律罐頭音樂政策。如第五章述，即使投資四百萬的《傾國傾城》（1975）及《瀛台泣血》（1976），仍要用罐頭音樂。

3 | 獨立製片一詞涵意很廣（也是引起爭論之問題所在），可指沒有任何資助下的製作，也可指接受外來資金，但保持一定創作自主的商業電影（即張美君所說商業下具獨立視野的電影），本書採用後者的觀點。見張美君編：《尋找香港獨立電影景觀》（香港：三聯書店（香港）有限公司，2010）。

網（以香港範圍來說，是一條院線），有企業組織的公司，在有限度的財政支持下拍攝影片，事先在題材、劇本和主要演職員方面取得同意，事後則由該公司控制其發行權。財務支持的程度，對題材、劇本、人事上的干預程度，利潤的如何分配，各因雙方合同而異。主要的一點是自負盈虧則同。這比工場式的製作一是減低了財務的負擔（酬勞和製作費永遠是在上升，越來越高），至少也不用付出越來越是天文數字的高薪；二是對各組戲的控制減弱，獨立製片人常按照本身的性格和觀念發揮。就第一點說，是減少了利潤（因為是雙方分配），但也可以吸收有才能的人投入，因為若影片成功，利益不受固定的薪酬限制。就第二點來說，是工場制度的破毀，但也造成了多姿多彩，易於打破框框發展。故最後來說，究竟是否減少了利潤？也是不一定的事。[4]

4｜張徹：《回顧香港電影三十年》（香港：三聯書店（香港）有限公司，1989），頁106-107。

上述張徹的話道出了黃金時代至今，創意電影那種「在一定框架下創新」的主要製作特色，即投資者會下放一定權力，讓導演「按照本身的性格和觀念發揮」；但為了確保有賣座元素，投資者會和導演「事先在題材、劇本和主要演職員方面」設限或拍攝途中酌情干預。進入合拍年代，上述某些細節已更新：如現時一部電影常有多個投資者、很多片商也沒有院線，以及電影需要較嚴格的內地及本地審查……即使加上這些新考慮，張徹所說的獨立製片創作原則，至今仍然適用；即任何導演均有機會和不同投資者合作，開拍合拍片或純港產片，而開戲前，會盡量把投資者對市場，以及內地和本地審查一併考慮（拍攝途中仍有可能修改種種考慮），然後在此框框下，絞盡腦汁發揮創意。我們理解有論者對各種審查的憂慮，但同樣不能否認，由黃金時代走到合拍片時代的多位創意導向導演——如徐克、周星馳、許鞍華、杜琪峯、韋家輝、張艾嘉、張婉婷、林嶺東、爾冬陞、邱禮濤、葉偉信、陳可辛、陳木勝、林超賢、劉偉強、陳嘉上、陳果、麥兆輝、莊文強及鄭保瑞等，都是在上述框架下完成他們一部又一部創意電影。

5｜香港導演的額外彈性，也
可比見於八九十年代荷里活及香
港賣座導演的創作軌跡對比。
其時幾位荷里活大導演有凌
駕明星的號召力。史提芬・史
匹堡多次嘗試不用巨星，如
1977 年第二套商業大片《第
三類接觸》（Close Encounters
of the Third Kind, 1977），之後
的《ET 外星人》（E.T. the Extra-
Terrestrial, 1982）、《紫色》（The
Color Purple, 1985）及《太陽帝
國》（Empire of the Sun, 1987）。
馬田・史高西斯拍《的士司
機》（Taxi Driver, 1976）時，羅
拔・迪尼路（Robert De Niro）
及 Jodie Foster 還未成名，之後
在《狂牛》（Raging Bull, 1980）
也起用新秀 Joe Pesci。法蘭西
斯・哥普拉在 1983 年的《局
外人》（The Outsiders, 1983），
也大膽全用起壇新人如麥狄
倫（Matt Dillon）及湯告魯斯
（Tom Cruise）。同期香港是另
一回事。八九十年代，外埠片
商只愛投資當紅明星演出的電
影，導演及劇本變成次要，香
港業界當年多番批評此風扼殺
電影創意，連當時價拍商業片
的華勝也說：「為了開戲給
卡士演員，使到投資者不敢冒
險開拍新類型題材。」當年批
評，可見張徹：《回顧香港電
影三十年》（香港：三聯書店
（香港）有限公司，1989），
頁 141-142；麥聖希：《誰謀殺
了香港電影》，《電影雙周刊》
（香港：電影雙周刊出版社，
1995），第 429 期，頁 64。有
趣的是，連串批評過後，不少
導演無意「棄陣」，繼續發揮
其變通精神，很快就接受使用
大明星，然後努力不懈地在框
框內尋求創意。

6｜見大衛・博維爾（David
Bordwell）著，何慧玲、李焯
桃譯《香港電影王國：娛樂
的藝術》（香港：香港電影評論
學會，2020 增版），頁 108。

7｜見張美君編：《尋找香港獨立
電影景觀》（香港：三聯書店（香
港）有限公司，2010），頁 163。

有了上述背景，我們可以討論歷年來的主流及另類精品導演，如何在獨立製片模式下，建立其創意導演地位，並能夠持續開戲，又同時克服不同負面音樂常規（見前章），激發港片音樂創意。香港創意導演開戲所作的「妥協」，有其香港特色的一面，下文也會探討當中利弊。

讓我們先看在競爭劇烈的黃金時代，大片導演的創意電影及音樂實踐——這裡以李小龍、許冠文、成龍、徐克及周星馳為例。事實上，在黃金時代當拍攝大製作的創意導演殊不容易，他們首先要緊隨片商重視的幾個恆常賣座元素：大明星、類型片，及個別導演吸引大眾的獨特賣點，如成龍是玩命個人英雄、洪金寶是亦武亦文手足情、許冠文是挖苦式行業笑料、周星馳是「無厘頭」風格、徐克是武俠片 / 類型片改革先鋒等等，不一而足。然而片商及導演們都知道，觀眾看大製作，一邊要看到熟悉的元素，另一方面又要求有明顯的新點子。故在賣座元素框框之內，大片導演的每部新電影都會埋頭苦幹，刻意加入一些創新元素。處於創作高峰期的大導演，能把創新元素玩得出神入化，如周星馳幾部合導及個人執導的作品《國產凌凌漆》（1994）、《食神》（1996）、《大內密探零零發》（1996）、《喜劇之王》（1999）、《少林足球》（2001）及《功夫》（2004）等，在公認的賣座元素之外，均能在主題、場景、時空、特技、演員組合，甚至音樂等元素上屢次創新。徐克的電影工作室亦不在話下，當年手持賣埠價甚高的許冠傑、李連杰、林青霞及王祖賢等幾個大明星，幾年之內發揮其非凡想像力，拍下多套題材不一的武俠 / 功夫片大片如《倩女幽魂》（1987）、《笑傲江湖》（1990）、《黃飛鴻》（1991）及《青蛇》（1993）等，現今都被公認為黃金時代具標誌性的主流作品。市道容許時，好些大片更由遊走不同創作路線的導演執導，如元奎的《方世玉》（1993）及張婉婷的《宋家皇朝》（1997）等。

既然片商一定會堅持保留賣座元素，不如索性接受這些賣座框架，然後埋頭苦幹去想電影其他創作面向的各種可能性，務求拍出好作品——這種靈活應對的彈性思維及做法，普遍存在於香港大片導演，故我們稱這些導演為「彈性創意導演」。誠然，世界各地的商業電影都有諸多框架，故所有商業導演都有不同程度的「彈性」，[5] 但 Bordwell 認為，相

8 | 同上，頁 61。

9 | 見鍾寶賢：《香港影視業百年》第一版（香港：三聯書店（香港）有限公司，2004），頁 366。另外，九十年代末，張家振見識過美國開戲的繁瑣過程，重新認識香港的彈性：「換了在香港，我只需找老闆，向他說：『嗨，我有這個導演、這個明星，又有這個預算，如果你肯拍這影片，我保證你有這個回報。』不到半天，他們也許已拍板開戲。」見 David Cohen, "Introducing HK's Talent to the World" in *South China Morning Post*, 19 March 1997, p.19；引自大衛・博維爾（David Bordwell）著，何慧玲、李焯桃譯：《香港電影王國：娛樂的藝術》（香港：香港電影評論學會，2020 增版），頁 99。

10 | Bordwell 對香港商業電影的彈性拍片做法，有生動的描寫：「香港電影業在類型、演員、資金、減省成本等要求上，限制極大，但也正因其規模小，框框之內，便出現既刺激又寬鬆的彈性：可透過集體腦力激盪，或臨場即興構思劇情，可在剪接與配音的最後衝刺階段，仍加入新意念，外景拍攝的開放方式，容讓突發事情出現。場面設計與拍攝成規方面，可另闢蹊徑，劇情與類型，可修改得更刺激⋯⋯也許是這兒競爭激烈。推出市面的影片種多，創作人惟有在熟悉題材上各出奇謀⋯⋯以極快的速度定期生產電影，源於經濟上的需要，但轉眼之間卻成為不為別的，只為追逐速度的一場遊戲，為勝出而加入戰團的一場集體競賽⋯⋯香港電影散發出拍片時的那種一心一意、戰戰兢兢的歡愉，其他電影是望塵莫及的——荷里活固然不能，大部分歐洲片也不可以。」見大衛・博維爾（David Bordwell）著，何慧玲、李焯桃譯：《香港電影王國：娛樂的藝術》（香港：香港電影評論學會，2020 增訂版），頁 108-109。

對荷里活，香港影業在類型、演員、資金、成本等層面上，限制極大，但香港導演（及電影工作者）卻更懂得在限制內，全神貫注地尋找創作自由的可能性。他甚至認為，香港的大眾娛樂導演相比荷里活，「更生動地道出了大眾電影在限制與自由之間辯證的特點。」[6]

拍港式大片，要身心全情投入那種彈性大片思維，並不是每位導演都願意如此做。許鞍華說過：「我完全懂得拍商業片，但實在不喜歡拍商業片，我不能迫自己。」[7] 陳果拍完《香港製造》（1997）後幾年，曾說「選材方面⋯⋯會比較執著⋯⋯如果我只是隨波逐流⋯⋯早就開戲了。」[8] 香港有不少導演，是極少染指大製作的另類精品導演（下文會再談）。然而，對於那些願意投入主流精品的人來說，創意上的回報也可以非常吸引。事實上，黃金時代瘋狂期，片商只會在演員、片種及導演等賣座元素上有不讓步的堅持，有時製作人沒有劇本，只以林青霞或李連杰的名字，就能預支近一千萬港元開戲，[9] 是故投資方往往毫不關心賣座元素以外的創作細節，而劇本、美術、實際拍攝、剪接及音樂等創作方向，多是下放權力給導演自己斟酌。[10] 片商這種對創作細節的忽視，造成弔詭的創意處境。拍攝時間太倉猝，又或者導演懶惰的話，有時大片也會拍得很差，更遑論其音樂。但遇上較好的製作條件，加上全心投入「主流框架」的創意導演，所有片商不理會的創作環節，都會驟然變成導演發揮創意的樂園。

電影音樂，就是當中一個可供大片導演發揮創意的重要環節。當然，黃金時代不少片商要求強加和電影無關的歌曲，但原創音樂的部份片商其實極少干預。雖有主流精品導演不重視音樂（如認為「有響就得」或「抄襲其他賣座片的電影音樂」等），糟蹋了電影本身（見第四、五章），這其實是這些導演的（壞）創意決定。我們所見，多數大片導演們都知道，由於其作品往往行銷海外市場，和荷里活電影競爭，音樂上不能過於山寨或小家子氣，資源許可的話，會找來作曲家量身訂造其電影音樂，如《方世玉》的音樂找來黃霑、戴樂民及雷頌德的強勢組合，《宋家皇朝》更重金邀請日本作曲家喜多郎。

倘若再進一步，遇上大片導演對音樂益發執著，則甚至可以在自己作品中發展出使用音樂的獨特風格。以下我們就幾位大片導演作為個案，歸納出三個黃金時代（及前期的七十年代）具標誌性的、出色的主流精品音樂特色：

· 各領風騷：李小龍的《龍爭虎鬥》（1973）及《死亡遊戲》（1978）分別禮聘兩位知名外國電影作曲家 Lalo Schifrin 及 John Barry，以具旋律性的 Funk、騷靈及輕爵士風格注入兩部電影，藉此營造李氏的國際形象。[11] 許冠文則以許冠傑的原創廣東搖滾主題歌，為其每部電影作簽署式定調（再加上顧嘉輝譜曲）；成龍八十年代多套動作片，都請來黎小田以真實樂器打造雄赳赳的英雄曲風；徐克一系列武俠古裝片則交由黃霑、戴樂民及胡偉立主理，盡展現代化民樂風範；而周星馳千禧前後作品的音樂，則慢慢匯聚成一種周氏獨有的懷舊混雜傾向，充滿市井小人物情懷。可以說，上述各大導演作品的音樂全部量身訂做，各領風騷。

· 大眾口味的音樂精品：基於面向大眾市場，幾位大導演作品的音樂風格均貼近普羅觀眾口味，未有走上偏鋒路線——輕爵士、Funk、廣東搖滾、中樂及懷舊老歌等，都是大眾熟悉的類型音樂。然而，即使採用大眾取向，有關音樂也能做到精益求精、影音俱優及高製作水平，部份更推出原聲唱片，瘋魔亞洲於一時。這些電影的音樂水平在眾港產片中脫穎而出，整體上提升主流港片的音樂質素，眾導演的視野要記一功。

· 願意投放較高音樂預算：開拍主流精品的優勢是，若有本地及海外市場可預期的回報，會大大提升音樂製作預算。許冠文有嘉禾提供資金做音樂，也有紅遍日本及東南亞的許冠傑做廣東歌，資源上如虎添翼；李小龍電影找來當時美國知名作曲家 Lalo Schifrin 及 John Barry 譜曲，出手不可能低；其時徐克武俠電影暢銷台灣及東南亞，令《黃飛鴻》音樂預算可去到二十萬，已高於一般經費；[12] 周星馳進入個人執導期，對音樂投資不會吝嗇，早是行內皆知。

11｜顧嘉輝的角色也不能抹殺。李小龍初執導的《猛龍過江》（1972）找來顧嘉輝作曲，表層注入男性堅實叫聲，底層主旋律不乏感性，令人不免繫到李小龍的剛陽背後夾雜人情故事；後來 Lalo Schifrin 在《龍爭虎鬥》的主題音樂則加強咆哮男聲，配合 Funk 及爵士，無疑多了一份聽覺上的奇觀式的處理，官能刺激更強，採取角度明顯不一，可以肯定的是，人聲採用的處理顧嘉輝更早於 Schifrin，各具特色。

12｜雖說黃霑以 20 萬「承包制」為《黃飛鴻》重新編寫《將軍令》，但他自行找來樂師演奏混音，最終用上 25.8 萬多元，虧本完成。見黃霑口述，何思穎、何慧玲訪問，衛靈整理：〈愛恨徐克〉，收入何思穎、何慧玲編：《劍嘯江湖——徐克與香港電影》（香港：香港電影資料館，2002），頁 117。

我們不妨以由黃金時代執導到千禧後的成龍及周星馳作為個案，進一步理解大導演音樂資本的不同影響方式。成龍電影的意識相當主流，較少被學術界視為「作者」，但我們認為，成龍在香港電影音樂史上應記一筆。成龍的個案顯示了兩個重點。首先，成龍示範了一個看來簡單，但又非常重要的導演音樂文化資本基本要求——非常重視音樂。早年負責成龍動作片音樂的黎小田指出，成龍儘管不諳音樂，但卻重視音樂，肯大灑金錢：「成龍手上有錢，《警察故事》全片音樂都是真人樂器。」[13] 事實上，嘉禾初期和成龍合作時，總在成龍作品的音樂預算上作出阻撓，[14] 但成龍自成立威禾公司（嘉禾衛星公司，其前身為「拳威」）後，身兼出品人的他，就執意片中音樂必須由樂師真人演奏，願意投放更多音樂預算於當年評論不重視的動作片：例子如他自導自演的《A 計劃》（1982）、《警察故事》（1985）、《A 計劃續集》（1987）、《警察故事續集》（1988）等。[15] 其次，成龍個案亦顯示，即使是主流電影導演，也可以對音樂風格有所執著——成龍由始至終都執愛荷里活古典弦樂的大片風格。據黎小田憶述，當年他和成龍喜歡一起觀摩荷里活大片的音樂做研究（詳情見第五章），而當時荷里活正流行宏偉熱情的新浪漫主義（Neo-Romanticism）音樂。[16] 事實上，即使威禾自九十年代初停運，在成龍之後陸續參與演出的電影中，從來不乏斥資邀請真人樂師與管弦樂團演奏。[17] 2004 年，韋啟良首次擔任成龍主演（也是出品人）的《新警察故事》音樂，他直認成龍肯多花三倍資金找樂團演奏全片音樂，是當時港片低谷期一次令人振奮的舉動。[18] 香港資深影迷或會記得，九十年代開始，成龍每套電影都會推出原聲鐳射唱片，但其實自 1980 年的《師弟出馬》開始，成龍每部電影在日本都會推出黑膠唱片，而自《A 計劃》開始，成龍電影原聲的封面設計更美輪美奐，明顯為求配合其大片風範。

至於九十年代末才開始執導生涯的周星馳，和前輩成龍相比有一共同之處，就是都非常重視音樂。周氏執著音樂之程度，可用「熱愛」形容。第五章提及胡偉立之憶述，當周星馳仍在演員階段，就已頻頻出席電影音樂錄音現場。自九十年代末周星馳創立「星輝海外」後，他亦成為有強烈音樂喜好與要求的導演新星。《喜劇之王》找來當時日劇作曲家日

13｜訪問黎小田口述，2018年 3 月 17 日，銅鑼灣利園Cova Cafe。

14｜離開了邵氏的陳勳奇，為嘉禾八十年代初由成龍及洪金寶執導的電影做音樂，他建議用原創音樂及樂隊演奏，嘉禾卻把申請資金削弱一半，陳氏大感失望，完成《龍少爺》（1982）後不再合作。訪問陳勳奇口述，2008 年 5 月，九龍塘又一城 Page One 咖啡店。

15｜訪問黎小田口述，2018年 3 月 17 日，銅鑼灣利園Cova Cafe。

16｜七十年代中至八十年代初，荷里活電影音樂出現的新浪漫主義風潮，主要由作曲家約翰·威廉斯（John Williams）幾部作品帶動：《大白鯊》（Jaws, 1975）、《星球大戰》（Star Wars, 1977）及《超人》（Superman, 1978）。近年有學者認為用 neoclassicism 去理解 John Williams 的音樂風格更合適，見 Emilio Audissino, The Film Music of John Williams: Reviving Hollywood's Classical Style (University of Wisconsin Press, 2021).

17｜以下為三個例子：《霹靂火》（1995）電影作曲為日籍朝鮮人梁邦彥，全片音樂由日本樂師演奏；《新警察故事》（2004）電影作曲家為韋啟良，全片音樂找來中國愛樂樂團及中國國家交響樂團到北京錄音。至於由成龍自編自導自演的《十二生肖》（2012），亦找來內地著名作曲家阿鯤參與，全片音樂糅合電子音樂與真人樂師的管弦樂演奏。

18｜訪問韋啟良口述，2006年 5 月。

19｜當年為本片統籌的田啟文在一次訪問透露，周星馳甚喜歡日劇《悠長假期》的音樂，於是便誠邀此劇車曲家日向大介為《喜劇之王》做原創音樂設計，當時日向大介身在美國，更專程飛來香港看片。最後，日向大介還送了《悠長假期》其中一節音樂，免費讓周放在《喜劇之王》裡。取自青育民：〈《喜劇之王》20年公開製作秘聞　周星馳為乜想回收馬來西亞版？〉，《香港01》，https://www.hk01.com/article/295796?utm_source=01articlecopy&utm_medium=referral（2019年11月16日瀏覽）。

20｜周星馳在電影《美人魚》（2016）更為主題曲《無敵》充當作曲與填詞。

21｜部份導演也會遊走於大片及另類精品之間，如許鞍華、鄭保瑞。有些導演千禧前以拍小品電影為主，但合拍時代逐漸轉為拍攝大片，如陳可辛、邱禮濤。

22｜說回來，當年沒有當紅明星擔任主角的電影如《中國最後一個太監》（1988），背後其實是因為找到洪金寶及劉德華客串「助攻」，才可開戲。洪金寶口述，王志輝、謝偉烈及陳志華訪問，朱小豐整理：〈洪金寶：我拍電影是為了娛樂觀眾〉，收入王志輝、陳志華編：《焦點影人洪金寶》（香港：香港國際電影節協會，2019），頁30。

向大介，就是周星馳的主意。[19]《功夫》當年涉及內地及美國資金，周氏最後成功游說各方投資者，用上他心目中的經典——即《小刀會組曲》、《東海漁歌》、《闖軍令》等粵語武俠片常用的中樂名曲，並請來由閻惠昌指揮的香港中樂團演奏，重新編曲以配合《功夫》畫面細節。作曲家黃英華與周星馳合作多年，直言周氏對音樂的緊張程度是用什麼樂器、什麼時候開始、停止、提升、減弱及轉折，都會參與。[20] 周星馳並不如成龍般執愛荷里活管弦樂，反而多年來發展了一種我們稱之為市井混雜主義的音樂取向。評論常稱王家衛電影具混雜音樂風格，但周星馳電影的音樂混雜程度其實不相伯仲，由粵劇小曲、諧趣歌、廣東流行曲、武俠中樂、古典音樂、芭蕾舞曲、英語老歌、的士高音樂等都處處可聞，只是周星馳沒有像王氏般用音樂營造藝術氛圍，反而處處流露一種草根、破格、不拘小節、打破嚴肅流行界限的風格，而這些做法其實可追溯到粵語片罐頭音樂的使用特色（《眾聲喧嘩》一書會再深入討論），例子如《武狀元蘇乞兒》（1992）的抄家一幕，周星馳哼唱粵劇小曲《紅燭淚》、《少林足球》有他與黃一飛大唱西曲中詞惡搞歌《少林功夫好嘢》、《功夫》裡追逐場面用上芭蕾舞劇《馬刀舞曲》，至於整部有關落魄跑龍套的《新喜劇之王》（2019），以《天鵝湖》貫穿全片。

香港大導演們能在大片框框下拍出具創意元素的電影，甚至把執愛的音樂風格刻印在作品中，要歸功於眾導演們的彈性拍片策略。我們認為，大片導演的音樂取向雖貼近大眾口味，但個別饒有趣味，整體來說更是提升了普及電影的音樂水平。篇幅所限，更多千禧後的大片音樂處理，在之後的專著會闡述。

如果大片導演有助提升普及電影的音樂水平，那另類精品電影的導演們就是促進港產片音樂多元化的火車頭及中堅分子。讓我們先看另類精品導演如何開戲，又怎樣建立其電影「作者」風格。評論及學術界一般認為，香港有眾多極少參與主流大片的導演們，他們儘管處身於商業電影範疇內，卻仍能保持獨立視野，甚至發展出個人風格，如許鞍華的人文關懷、關錦鵬的女性觸覺、楊凡的異色唯美、王家衛的拼湊美學、杜琪峯的顛覆黑幫類型、邱禮濤的殘酷現實邪典、陳果的勞動階級荒誕、鄭

23｜如林奕華曾批評王家衛作品過度依賴明星制度，見林奕華：〈發花癲〉，收入潘國靈、李照興主編：《王家衛的映畫世界》初版（香港：三聯書店（香港）有限公司，2004），頁166-189。為王家衛配音樂的陳勳奇也曾這樣說過：「他拍戲的組合⋯⋯一定要張國榮、梁朝偉和林青霞、張曼玉這些名牌搭配，才會有安全感⋯⋯」見藍祖蔚：《聲與影——20 位作曲家談華語電影音樂創作》（台北：麥田出版，2002），頁225。

24｜很多荷里活大明星及大導演，都有自己的製片公司，當中參與很多另類／藝術電影精品的拍攝，並不必然使用大明星。這裡舉一例：成立於2001年的 Plan B Entertainment，以拍攝小眾另類電影題材為人熟悉，作為行政總裁的畢比特（Brad Pitt），一直看重劇本，他投資的電影不依仗大明星效應，或以奇觀式吸引眼球，反過來接連以低成本製作以種族、同志、性別或親情為議題的題材，又屢獲奧斯卡獎項及外界好評。最為人熟悉作品包括《被奪走的 12 年》（12 Years a Slave, 2013）、《月亮喜歡藍》（Moonlight, 2016）及投資韓國電影《農情家園》（Minari, 2021），三部電影均在奧斯卡金像獎及其他影展獲得注目。以《月亮喜歡藍》為例，電影總預算為 400 萬美元，最後奪得外界一致好評，全球總票房達 6,500 萬美元，並奪得第 89 屆奧斯卡金像獎最佳電影。參考 https://www.boxofficemojo.com/title/tt4975722/?ref_=bo_se_r_1（2024年6月30日瀏覽）。

25｜Guy Austin, Contemporary French Cinema: An Introduction 2nd ed. (Manchester: Manchester University Press, 2008), p.12.

26｜如嚴浩的《夜車》（1979）、章國明的《點指兵兵》（1979）、《邊緣人》（1981）及單慧珠的《忌廉溝鮮奶》（1981）。方育平的《父子情》（1981）及《半邊人》（1983）甚至使用非職業演員。

保瑞的暗黑病態，乃至彭浩翔的小品輕喜劇等創作路線，不一而足。[21] 千禧前後，這班導演的不少作品即使借助類型片格局，題材上無疑比大片導演路線更為小眾，邱禮濤《的士判官》（1993）拍的士司機的職場惡行、杜琪峯《文雀》（2008）拍職業扒手的浪漫故事、許鞍華《桃姐》（2011）拍年老家傭的晚年生活、彭浩翔《低俗喜劇》（2012）從電影監製視點看電影圈荒誕生態等。上述電影，沒有大片常見的刺激動作，題材上偏離主流趣味，有時甚至顛覆一般敘事風格；可以說，當中本地及海外觀眾熟悉的唯一賣點，就是明星——對片商來說，能用一線明星做主角開戲固然最好，否則邀得二線明星，也是開戲的最低要求（上述電影就有黃秋生、任達華、劉德華、葉德嫻、杜汶澤及鄭中基等參與演出）。[22]

即使另類電影導演被不少學者及論述視為商業電影界的一股清泉，可是，在某些評論者甚至電影人心目中，導演們這種彈性地接受明星演出的做法，還是有欠獨立的妥協表現，甚至有出賣另類電影的罪名。[23] 無疑，這類觀點可被理解，精打細算如荷里活的另類精品電影，也不必然使用大明星；[24] 六十年代末享譽全球的法國新浪潮電影（「香港電影新浪潮」名字的由來），更是以棄用大明星為榮。[25] 另類題材電影少不了明星——這其實是非常「港式」的做法。誠然，能夠事事以劇本為中心，不用硬性使用大牌，甚至聘用非職業或新演員，的確是很好的做法。但是這裡我們想為另類導演這種加入明星的彈性做法，作兩點「情境化」的辯護。

首先，在香港處境裡，大多時候明星演出是另類導演能成功開戲的惟一方法。這做法的確立，有一段歷史。1978 至 1983 年，以拍攝另類題材見稱的第一波新浪潮導演剛冒起，當中嚴浩、徐克、許鞍華、譚家明、章國明、單慧珠、方育平、翁維銓、劉成漢、唐基明、余允抗及梁普智等人，在眾獨立片商支持下，題材另類甚至偏鋒也可開拍，如涉及「六七」及放炸彈情節的徐克《第一類型危險》（1980）就是；當時部份導演即使不用大明星，也可以開戲。[26] 但幾年下來，經驗告訴片商們，若開拍冷門電影題材，先不論劇本，只要找到明星壓陣，已能減低

27 | 如《英雄本色》(1986)
及《秋天的童話》(1987)，原
為中小型投資的創感電影，後
來爆冷成為賣座片。

28 | 歷史上當然有另類精品
電影使用新人及非職業演員
做主角，如上述說方育平的
電影、麥當雄的《省港旗兵》
(1984)、劉國昌的《無人駕
駛》(2000)、陳果於 2000 年
後的「妓女三部曲」等，但這
類作品數量上的確偏少。

29 | 岑建勳訪問口述，周荔
嬈、陳彩玉、郭靜寧訪問，
曾肇弘整理：〈岑建勳——強
勢監製定位創作多元化〉，
收入郭靜寧、黃夏柏主編：
《創意搖籃——德寶的童話》
(香港：香港電影資料館，
2020)，頁 50。

30 | 許鞍華口述，王樽訪問：
〈許鞍華，新浪潮的進行時〉，
收入許鞍華、陳可辛等著：
《一個人的電影 2008-2009》
(上海：上海文藝出版社，
2010)，頁 15。

31 | 明星制度的利弊明顯，
才華橫溢的導演如方育平、羅
卓瑤及方令正等，不想融入這
種規則，慢慢離開這個商業系
統；選擇留下來的，就要挖空
心思如何在限制下，加上個人
的作者印記。

32 | 陳智廷訪問：〈達至精神
實體的呈現，電影作為追尋真
理的旅程——訪羅卓瑤、方
令正〉，收入陳志華、黃珍盈
編：《Hkinema》(香港：香港
電影評論學會出版，2022 年 5
月) 第 57 號，頁 15-17。

33 | 翟浩然：《光與影的集體
回憶 VI》(香港：明窗出版
社，2016)，頁 154。

風險，避免虧蝕；甚至一旦賣座，另類精品電影利潤可以非常可觀。[27]
八十年代中後，無論是第一波或及後所謂第二波新浪潮導演如方令正、
張婉婷、關錦鵬、爾冬陞、羅啟銳及羅卓瑤等人，都要跟隨這明星路
線。[28] 有些導演會偶爾嘗試擺脫這規則，但沒有明星就開不到戲，故常
要妥協：爾冬陞自編自導《癲佬正傳》(1986) 想用新人，就被要求得
起用周潤發及梁朝偉才能開拍；[29] 許鞍華的《客途秋恨》(1990)，自
構思起等上五年，加入張曼玉才可開拍。[30] 電影畢竟為商業投資，一旦
題材過於偏鋒，沒有明星，投資者也會卻步，如許鞍華的《千言萬語》
(1999) 涉及七八十年代社運分子生活，就沒有片商投資，最後得靠友
人投資開拍，也用上李麗珍。[31]

其次，即使願意使用明星，另類精品的開戲過程，比主流大片更荊棘滿
途，當中包括改劇本、削減經費、經年的游說過程等。這是因為片商投
資題材小眾的電影，往往比投資大片更小心翼翼。不少導演為執愛的
題材，四出游說片商，被要求改劇本，如羅卓瑤為求開拍《愛在別鄉
的季節》(1990)，和嘉禾老闆討論後便把劇本「寫得比較有娛樂性，
drama（戲劇感）強一點，故事性強一點。」[32] 後來電影開拍成功，但
成本壓得很低。關錦鵬準備開拍《愈快樂愈墮落》(1998)，遇上市道
不好，另類精品首當其衝，比往日資金削減一半。可以說，另類題材作
品被片商拒諸門外已是常態。爾冬陞開拍《新不了情》(1993)，有明
星在手但也找不到投資者，最終要自資開拍。[33] 可見若導演們堅持尋覓
投資者，就要花上很長時間，也不保證成功。爾冬陞多年後執導《旺
角黑夜》(2004)，前後找了五位投資者才能開拍；爾氏近年監製《白
日之下》(2023)，命運相同。[34] 以上談的都是成功開拍的例子，更多
時候，沒有明星，計劃隨時胎死腹中。關錦鵬說拍完《紅玫瑰白玫瑰》
(1992) 後兩年，所有商談中的投資項目都沒有結果。[35] 2010 年，邱禮
濤曾撰文說，他很想拍一個關於居港權的電影，但和片商洽談六年，最
終也沒結果。[36]

上述的情境化辯護，並非旨在維護明星制度本身，而是為了確認在極端
商業系統下，另類精品導演建立「港式作者風格」的獨立精神、努力

34｜許育民：〈《白日之下》關冬陞感慨難覓投資：而家開戲故仔唔緊要，最緊要古仔〉，香港：《香港 01》，https://www.hk01.com/article/956999?utm_source=01articlecopy&utm_medium=referral（2024 年 6 月 26 日瀏覽）。

35｜關錦鵬訪問口述，張美君、何家珩、魏家欣訪問，魏家欣整理：〈在夾縫中織夢——專訪關錦鵬〉，收於張美君主編：《既近且遠、既遠且近：關錦鵬的光影記憶》（香港：三聯書店（香港）有限公司，2007），頁 256。

36｜邱禮濤：《一個電影導演的文化思考與實踐》（香港：進一步出版社，2010），頁 14。

37｜焦雄屏：〈關錦鵬的早期電影世界：作者的養成〉，收入王志輝、謝偉烈、陳志華編：《焦點影人 關錦鵬》（香港：香港國際電影節協會，2021），頁 107。

38｜見張美君編：《尋找香港電影的獨立景觀》（香港：三聯書店（香港）有限公司，2010），頁 165。八十年代後，仍活躍的新浪潮導演多有以下經驗：票房偶爾失手，但因為拍的電影實在出色，而「失手」以外也有不少賺錢的電影，故一旦堅持下來，也繼續有片商支持開戲，故最後亦能在行業留下來，甚至有更大發展。

及苦心。[37] 導演關錦鵬的自白，正好說明當中涉及限制和解放的辯證關係——彈性地接受明星制度，就能獲得相當程度的創作自由，並發展出自己的非主流獨特風格：

> （我的）「獨立精神」更多是源於我自己的個性……同時亦因應老闆的要求，加入大明星出演……我離不開這制度下的包裝形式……一開始也許我從某部電影起步，建立了某種個性化的題材風格，當拍下一部電影時，就朝向更個性化的道路發展，於是我慢慢變得有自信把自己的個性投進電影當中……慢慢連投資人也認為我這樣走吧，不強行拉我進主流了……這並非全然只是我的選擇，別人同時也在選擇我，這是一種相互的選擇。[38]

和主流精品一樣，任何另類精品電影，只要投資方開了綠燈，導演實際創作時多享有相當大的自主權——另類題材難得可以開戲，導演們當然不會放過行使這些自主權，包括電影音樂這個環節。另類精品導演對香港電影音樂的影響，比大片導演來得複雜，一大原因是七十年代末起，另類精品導演數量比大片導演多，彼此間又會相互觀摩影響，在此情況下，若要著眼個別導演的音樂處理（如前文成龍及周星馳較詳細的討論），又或分析導演之間的互動，恐怕非本章可以處理。故我們在這先用較宏觀的角度，去論說另類精品導演對港片音樂的兩種重大影響，一是確立原創音樂地位，二是擴闊香港電影音樂的光譜。

香港新浪潮開始後約十年間（1978-1988），我們歸納為原創音樂的確立期。前文所述，有主流精品導演發展自己音樂風格，整體提高大眾電影音樂水平，但這些大片數量畢竟有限，亦甚少僱用新晉作曲家。說來，在港片完全進入黃金時代前的七十年代，邵氏及部份嘉禾電影仍採用罐頭音樂，是故，使用原創音樂的大片導演寥寥可數（最突出為李小龍及許冠文），原創音樂地位仍然低落。然而，進入七十年代末，第一批另類精品導演——即第一代新浪潮導演剛加入戰場，他們用盡了片商下放的創作權力，在其多部電影作品中大玩實驗，除了在敘事、剪

接、美術、特技及音效等方面創新外，音樂上亦大有革新——他們引入不同背景的新晉作曲家如林敏怡、泰迪羅賓、羅永暉、鍾定一、鮑比達及沈聖德等，為其每部電影量身定做其音樂。如許鞍華的《投奔怒海》（1982）有羅永暉初試啼聲，管弦古典音樂加強了電影的厚實感，開場與結尾也為電影注入了不一樣的悲壯氣度；林敏怡為方育平的《半邊人》（1983）做原創音樂，質樸動人，切合電影半紀錄片式的寫實拍攝，林又邀來樂師演繹音樂，片中一場張松柏在課室表演的吐煙圈戲，刻意用上傳統樂器仿傚電子音樂音色，虛無縹緲感重；黃志強的《打擂台》（1983）請來了沈聖德，為其未來反烏托邦的科技功夫世界，寫下詭異的迷幻電音——新浪潮眾人雖然未能為投資者帶來龐大利潤，但上述種種量身定做的影音融匯藝技運用，吸引了後來入行的新另類精品導演的注目，當中包括一班緊接而來的後新浪潮電影導演。麥當雄的《靚妹仔》（1982）就曾強調要保留電影寫實感，現場收音以外，更找來鮑比達作曲，避用罐頭音樂，提高製作水準。[39] 區丁平首作《花城》（1983）找來羅永暉作曲，配合片中色彩絢麗的巴黎場景，絲絲入扣的室樂，弦樂或琴音都不失恬淡細膩，是當日港片少見的歐陸情調。及至八十年代中後期，一群另類創意導演陸續湧現，吳宇森、林嶺東、關錦鵬、嚴浩、方令正、張婉婷、爾冬陞甚至後期的王家衛及杜琪峯，他們不單在電影上求新，音樂上也繼承了新浪潮高質素的原創音樂精神，當年作品如《似水流年》（1984），還有 1987 年的《胭脂扣》、《秋天的童話》及《龍虎風雲》，簡中音樂均叫評論及觀眾刮目相看，也吸納更多作曲家正式入行（如盧冠廷、劉以達、袁卓繁及羅大佑等）。雖然負面常規仍繼續纏繞往後的電影音樂創作（見第四章），但整體可以說，這群另類精品導演（以及合作的作曲家），令原創電影音樂創作在香港電影史上第一次匯聚成有力的力量，地位也首度被確立。

八十年代末至千禧年後，同期經歷港產片的黃金時代，一班另類精品導演承接了新浪潮的音樂精神，藉著一部又一部電影作品，無論是透過個人端詳與思量，或和作曲家共同協力，建立出一套屬於自己的電影音樂概念及採用手法，進一步開拓出混種、多元及打破昔日界限的音樂版圖。這些導演，不少更在千禧後依然活躍，以下嘗試選取部份導演，並

39｜李焯桃：〈與麥當雄談《靚妹仔》〉，《電影雙周刊》（香港：電影雙周刊出版社，1982），第 83 期，頁 18。

勾勒他們在電影中使用音樂的主要特色，道出這班導演如何擴闊香港電影音樂光譜：

· 許鞍華作品以人文關懷見稱，惟其作品類型多變，喜跟風格迥異的音樂人合作，至今一直未變。另外，她對其音樂講求克制，看重靜默，早在八十年代，許於訪談中已有論及電影音樂，而且對箇中得失屢見反省。[40] 另配合她喜愛文藝的個性，作品中又不時有詩詞入戲，與音樂構築與別不同的文學氛圍。

· 關錦鵬擅長利用電影歌曲（原創或罐頭）隱喻華人身份的迷惘問題，不時借角色開口歌唱，說漂泊不安的異鄉客故事，如《人在紐約》（1990）中三地女子在寒夜紐約街頭醉酒後，分別以《踏浪》、《綠島小夜曲》及《祝福》來表達思鄉情懷，就是神來之筆，其他電影也有相似做法。[41]

· 羅卓瑤、方令正：長年合作的夫妻檔，不諱言只愛藝術電影。二人題材多為另類或偏鋒之作，音樂中不乏傳統與實驗的混合或較勁，寫實作《愛在別鄉的季節》利用台灣古民謠恆春調與藍調結他對比，哀樂人生與別不同。兩人的音樂多跳出旋律框框，不著痕跡，甚少煽惑情緒，具獨立視野。

· 張婉婷、羅啟銳：二人對懷舊歌曲特別鍾情，陸續為多部具生活實感的小品之作注入半唐番式浪漫情懷，《秋天的童話》有兒歌《在森林和原野》、《玻璃之城》（1998）是老歌《Try to Remember》，一直到《歲月神偷》（2010）的《I Wanna Be Free》及《給十九歲的我》（2022）的《Those Were the Days》，均喚起港人的昔日回憶。

· 嚴浩：其多部作品都從小人物觀看大歷史，足見野心之大。打從《似水流年》得監製夏夢支持，邀來喜多郎擔任原創音樂，嚴浩在音樂上更為用心，當中少不了管弦樂的史詩式壯闊，從《滾滾紅塵》（1990）一直到《天國逆子》（1995），呈現人物在天地間的生命力，與微妙

40｜可參考徐克訪問，李焯桃整理：〈徐克訪問許鞍華〉，《電影雙周刊》（香港：電影雙周刊出版社，1982），第58期，頁10。李焯桃訪問：〈Survival 最重要——訪問許鞍華〉，《電影雙周刊》（香港：電影雙周刊出版社，1982），第96期，頁19-23。

41｜羅展鳳：〈「聽聽」關錦鵬：流行歌曲埋在電影裡的政治暗碼〉，《端傳媒》，2021年4月3日。

複雜的人性。

· 林嶺東：擅長以藍調怨曲，配以黑人豪邁飆高音腔唱的主題曲，以電影向現實不公怒吼宣洩。[42]《龍虎風雲》的《嘥氣》一語道破「追尋快樂」換來「徒勞無功」；《監獄風雲》（1987）的《充滿希望》由藍調結他鼓聲道出求生心聲，二胡亂入後更是受盡委屈；《學校風雲》（1988）的《同志！世界在你手！》先以天真童聲哼唱，迎向是成人偽善世界的複雜計算。三首歌在編曲上原創性甚高。

· 楊凡：整個八十年代，楊凡的電影主題曲絕對是影迷與樂迷的心頭好。從《少女日記》（1984）到《祝福》（1990），多由女聲主唱，以歌聲打開了女性迥異的情感世界。[43]千禧年後，楊凡的電影音樂想像發展出另一條路，漂亮旋律再不是他所追求的，而是利用不同類型音樂以節拍相互碰撞，像《桃色》（2004）及《繼園臺七號》（2019），讓音樂與電影同步解放。

· 杜琪峯：杜氏電影多番被兩岸評論視為「港味」始祖及守護者；[44]他的電影音樂卻大異其趣。早年杜琪峯愛把心儀的中英文老歌給作曲家作思考，揣摸其背後心意，打從 2006 年，其電影音樂幾乎全部採用來自法國、加拿大或澳洲等地的作曲家，音樂上反過來滲著濃郁的歐陸情調，簡約旋律，間中注入東方風情點綴，以契合他心目中斑駁紛雜的香港。

承先啟後，可以說，上述導演及千禧前後冒起的另類精品導演，其實一起構築了香港電影音樂複雜多變又豐富多彩的聲景圖象，篇幅所限，更詳盡的音樂使用分析，要留在另外兩書再作細談。

兼收並蓄的電影作曲家：多面手 · 個人風格

本部份旨在說明，在戰後香港電影獨特的語境裡，和荷里活同業相比，本地電影作曲家無論在創作類型及風格上，都更具靈活彈性，猶如跨音

42 |「風雲三部曲」的藍調音樂，兩位作曲家泰迪羅賓與盧冠廷，不約而同說是跟著導演林嶺東的想法執行，包括貫徹選用 Maria Cordero 演繹。

43 | 以下為楊凡首六部電影的主題曲與歌唱者：《少女日記》（林志美《偶遇》）、《玫瑰的故事》（甄妮《最後的玫瑰》）、《海上花》（甄妮《海上花》）、《意亂情迷》（張學友《迷情》）、《流金歲月》（葉蒨文《流金歲月》）、《祝福》（葉蒨文《諾言》）。

44 | 有關杜琪峯電影的「港味」討論，可見於學術期刊與網絡文章，現舉兩個例子：Yiu-Wai Chu, "Johnnie To's 'Northern Expedition': from Milkyway Image to Drug War" *Inter-Asia Cultural Studies*, Vol.16, Issue 2, (UK: Routledge, 2015 April 3), pp.192-205；能能：〈杜琪峯：恪守港味的人〉，廣州：《南方周末專欄》，2011 年 12 月 6 日，https://www.infzm.com/contents/65764（2023 年 10 月 5 日瀏覽）。

樂類型的作曲多面手。我們認為，這種兼收並蓄的港式作曲家，既是因著香港電影音樂創意實踐而來，亦是多年來被形容為「盡是癲狂」的香港電影之一大幕後功臣。從這一點出發，我們亦會論及香港電影作曲家歷來採用的音樂類型及特色所在，以及其不尋常的職場文化與生態。

上述的討論，我們大可從以下的提問開始：戰後至今，經常跟香港導演合作的電影作曲家，究竟是怎樣的一班人？也許，這方面先從荷里活說起。觀乎上世紀三十年代始，荷里活的作曲家大多受學院（古典）音樂訓練，即使近二三十年由流行音樂界轉戰電影音樂界的作曲家越來越多（如 Danny Elfman、Hans Zimmer、Jonny Greenwood 及 Trent Reznor），受傳統音專訓練的作曲家仍然有著認受性的學歷支持，具備專業地位。反觀，香港電影作曲家是否也多數持有本地或海外的專業音樂資格？甚至因而備受業界重視？現實所見，明顯有異。由於香港獨特的歷史因素，畢業於本地或海外知名音樂學府的作曲家，不見得有超然優勢，甚至反過來要適應種種創作常規。是故學院派從未在行業裡成為主流文化，相反，不少電影作曲家是從基層「紅褲子」學習做起，又或者原為音樂人，「中途出家」加入。

幾十年來香港電影作曲家背景，可分成三類：

1. 「紅褲子」型，泛指自學音樂，進入業界後與不同前輩切磋，甚至「拜師」學習，邊學邊做，以成績闖出名堂。早年最為人熟悉的有陳勳奇，陳自十五歲入職邵氏，師從南來香港的著名音樂家王福齡學習配樂，以月薪受聘於大型片廠，通過流水作業工作模式，有助在職培訓。八十年代片廠式微，「紅褲子」由月薪受聘制變為專案企業（project based）的自由工作者，像陳斐烈、韋啟良、鍾志榮及林華全可歸納此類；[45]

2. 「中途出家」型，多為先組織樂隊或參與其他音樂類型創作後，再半路轉換專業。如泰迪羅賓從小熱愛音樂並組織搖滾樂隊成名，後來碰上電影並「中途出家」，參與電影音樂製作。黃霑、顧嘉煇、[46] 黎

<div style="font-size:small">

45 | 有關「紅褲子」說法，可見樂人谷編輯部：〈樂人專訪：資深電影音樂人韋啟良——尋找香港電影配樂傳承者〉，2015 年 12 月 4 日，https://www.musicvalley.com.hk/2015/12/05（2023 年 10 月 29 日瀏覽）。

46 | 顧嘉煇自五十年代末已參與電影音樂作曲，到六七十年代卻兩度前往美國進修電影音樂課程。考慮到他入行時的確沒有正式音樂訓練，故仍把他歸類為「中途出家」而不是「學院派」。

</div>

47 ｜ 羅大佑原為台灣音樂歌手，1986 年起轉至香港發展，參與香港流行音樂及電影音樂創作，並創辦了唱片公司「音樂工廠」，發行了多張港台電影原聲專輯。

48 ｜ 當中的音樂人，有以部頭客串形式參與，也有全身投入業界，各人參與程度不一。

小田、聶安達、盧冠廷、鮑比達、包以正、劉以達、羅大佑、[47] 周啟生、趙增熹、陳光榮、黃英華、黎允文、麥振鴻、雷頌德、于逸堯、黃艾倫、戴偉、王建威、林二汶、張戩仁、黃衍仁、江逸天及區樂恆（即 Hanz）等也是當中例子。當中不少未曾接受正統音樂訓練，紅褲子成份很高；但亦有工作多年後重返校園攻讀音樂專科，如顧嘉煇及鮑比達。[48]

3.「學院派」，接受傳統學院的正統音樂或作曲訓練，在學期間學習不同專業，像作曲、編曲、樂器演奏、音樂劇創作、音響工程及混音等。七八十年代的林敏怡、羅永暉、袁卓繁、陳永良、許願、黃丹儀、黃嘉倩、林慕德，及至九十年代加入的胡偉立、金培達、羅堅、褚鎮東、李端嫻、張兆鴻，乃至千禧年後參與工業的高世章、翁瑋盈、波多野裕介、林鈞暉、陳玉彬、廖頴琛（即 iii）、朱芸編、馮之行等當屬此例。

上述分類，旨在幫助理解作曲家的混雜背景，實際情況更為複雜。好些作曲家是學院派背景（如許願及李端嫻），但卻先在流行音樂界或其他藝術崗位工作多年，再「中途出家」參與電影音樂創作。可以說，這種難以完全清晰分類的情況，正好反映作曲家們的混雜背景及跨界別工作情況。從不同作曲家的口述歷史可知，部份接受西方傳統音樂教育的作曲家，多表示喜歡創作西方管弦樂，「紅褲子」及「中途出家」的則較多表示喜用搖滾或流行樂創作，然而，上述喜好並無損他們整體上的多面手創作方向。所謂多面手方向，就是戰後至今，香港電影作曲家們都會參與多種跨音樂類型的創作，當中更不乏向跨地域的類型音樂取材。近年荷里活甚至不同國家，越來越著重跨類型及地域電影音樂創作，但香港卻是戰後開始已出現這種創作方向，到八九十年代更發揮至高峰，其情況延續至今，而當中大部份作曲家均是多面手的情況，是其他地方的電影工業未有所聞的。

總的來說，歷年來香港電影作曲家，都異常兼收並蓄，音樂上做到多方面吸收兼容，又適時採用。以下四種類型音樂或曲風，都是在香港電影

作曲家創作中常見的。第一種是西方音樂。戰後香港是東南亞最西化的城市，其時荷里活電影在香港甚受歡迎，其採用古典音樂及流行音樂作電影音樂的手法，是香港電影音樂工作者的學習對象。不同的是，荷里活業內對古典及流行音樂的看法，存在品味區隔，若然流行或搖滾歌手參與電影音樂，業界會專稱他們為流行／搖滾樂手轉型的電影作曲家（pop／rock musicians turned film composers）」，此稱謂至今依然沿用；相對下，香港卻從來沒有這種分野或標籤。[49] 舉例如西方古典訓練出身的林敏怡、羅永暉及金培達，創作上可輕鬆遊走於古典、實驗、民謠、探戈甚至搖滾；顧嘉煇是西方音樂的跨界別專家，其創作由古典、無調性音樂到電子及搖滾皆備；[50] 盧冠廷及韋啟良分別玩民謠及搖滾出身，但二人在《秋天的童話》（1987）及《男人四十》（2002），均融會了西洋古典，旋律浪漫細膩。多年玩搖滾樂的戴偉，在出道電影音樂作品《狂舞派》（2013）中，已主動建議導演在電影尾段以古典方式演繹大提琴。[51] 還有熟悉中樂的黃霑，在《鐵甲無敵瑪利亞》（1988）大玩洋式電子搖擺；也有中樂專家如胡偉立，在《至尊無上 II 之永霸天下》（1991）、《天若有情 II 之天長地久》（1993）及《新上海灘》（1996）玩現代西洋弦樂及電子樂。可以說，香港電影作曲家，不問出身，無不涉獵過西洋古典及流行曲式的音樂創作。

第二種是中國風音樂。為了配合電影中的相關歷史背景、地域傳統乃至中國人心理，香港作曲家不單懂得利用傳統中國樂器或地方音樂曲風，必要時更會為傳統中樂注入現代感。中樂愛好者如黃霑及胡偉立，就分別為電影《倩女幽魂》（1987）、《黃飛鴻》（1991）、《審死官》（1992）及《東方不敗之風雲再起》（1993），編寫出極富現代感的中樂作品。令人意想不到的是，連給外界感覺洋化的紅褲子作曲家陳勳奇，竟能為《東邪西毒》（1994）寫出具蒼茫大漠氛圍的主題音樂，配以中式樂器洞簫與高胡，就是一次驚艷的跨界示範。的確，上述不少玩西洋古典及流行樂出身的電影作曲家，早也遊刃有餘地懂得運用中式樂器想像，如盧冠廷在《賭神》（1989）一片，以銅管樂仿嗩吶吹出中國人（賭神）出場時的「巴閉」、林敏怡在《西藏小子》（1992）大量使用鑼鼓、袁卓繁於《白髮魔女傳》（1993）更挪用梵音詠唱等。千禧後的作曲

49｜這種「界別意識」，可見於 Pauline Reay, *Music in Film: Soundtracks and Synergy* (London: Wallflower, 2004), pp.74-88.

50｜可見於《精武門》（1972）及《英雄本色》（1986）。

51｜戴偉、韋啟良、胡偉立主講：〈「數碼化與電影音樂」講座〉，香港公開大學，2016 年 7 月 6 日。

家，都不時以中樂主導或點綴作品，如黃英華的《功夫》（管弦中樂，2004）、金培達的《旺角黑夜》（中國敲擊樂和笛子，2004）、陳光榮的《傷城》（16 分音符拉奏二胡，2006）及黎允文的《四大名捕》（洞簫、古琴及手搖鈴，2012），連原來玩即興實驗音樂的黃衍仁，也在《濁水漂流》（2021）中採用椰胡，為角色平添質感。

第三種是全球混種（Global Mix）音樂。作曲家陳光榮說得好：「香港電影音樂的特色是 fusion（融合），意指夾雜了很多不同地方的音樂。」[52] 的確，香港電影作曲家不只在個別電影採用西樂或中樂，而是在一套電影中使用跨地域（及類型）音樂，配置於電影的不同位置。盧冠廷在《1/2 段情》（1985）以藍調作主題音樂，但又用上以二胡拉奏的中式小調粵語歌；聶安達在《殭屍先生》（1985）內把中式民謠、管弦樂及迷幻跳舞電子等共冶一爐；陳勳奇在《重慶森林》（1994）及《墮落天使》（1995）分別採用橫跨五十年的歐美及港台跨類型流行音樂，有罐頭有原創，是張狂的拼湊混種。也有作曲家們把擅長的跨地域音樂，糅合成不同的獨立樂段或歌曲，黎小田早在《警察故事》已把古典音樂加入京劇打擊樂；[53] 胡偉立在《東方三俠》（1993）把羅大佑創作的主題曲作變奏，當中的中東及搖滾音樂碰撞效果最為突出；沈聖德在《愛在別鄉的季節》直接把南音歌唱和藍調結他交織成一首充滿鄉愁的樂章。[54] 上述作曲手法，千禧後有增無減，陳光榮、黎允文、黃英華及戴偉都是好此道者；新晉作曲家區樂恆及廖頴琛，也說《毒舌大狀》（2023）的音樂是刻意的混合跨類型。[55]

最後一種是粵語電影歌曲。粵語歌曲核心元素是廣東話入詞，音樂卻可以是來自世界各地的類型曲風。深諳跨文化曲風的電影作曲家，參與創作具質素的粵語電影歌曲並不難，亦可增加收入，但他們這樣做還有額外動機。第四章曾提及，為求電影與唱片互相宣傳，片商要求電影插入歌曲已成常規，但片商指定的歌曲經常未能配合電影內容，變相拖低電影質素──是故很多作曲家都樂意自己創作可配合電影的歌曲。港片黃金時代，很多「半途出家」的電影作曲家原本就擅長創作廣東歌，寫過不少膾炙人口的電影歌曲，如鮑比達寫《白金升降機》（《星

52｜訪問陳光榮口述，2022 年 8 月 30 日，Click Music 公司。

53｜見 Michael Lai：〈Interview with Composer Michael Lai〉，收入《Project A and Project A Part II》，（英國：Eureka Classics，2019，Blu-ray）。

54｜沈聖德：《愛在別鄉的季節》電影原聲大碟，（台北：角色音樂 NEO Music，1993），內頁說明。

55｜hkmasquerade：〈iii (Iris Liu) ─ 歌手、音樂人、電影配樂〉，2023 年 5 月 27 日，https://www.youtube.com/watch?v=3d0hQ2YbeLo（2024 年 4 月 23 日瀏覽）。

際鈍胎》，1983）、聶安達寫《鬼新娘》（《殭屍先生》）、盧冠廷寫《最
愛是誰》（《最愛》，1986）、泰迪羅賓寫《嘥氣》（《龍虎風雲》）、黃
霑寫《黎明不要來》（《倩女幽魂》）及《滄海一聲笑》（《笑傲江湖》）
等。同樣是傳統音樂訓練的學院派，也未有把電影歌曲創作拒於門外，
如林敏怡寫《幻影》（《陰陽錯》，1983）及《誰可相依》（《龍的心》，
1985）、羅永暉寫《夜溫柔》（《群鶯亂舞》，1988）、胡偉立寫《一起
走過的日子》（《至尊無上 II 之永霸天下》）；林敏怡就曾說自己：「有
很多電影主題曲都可以獨立來聽」，並為此感到「驕傲」。[56] 千禧後
香港流行音樂業倒退，但不同背景的電影作曲家都繼續創作粵語電影
歌曲。

56｜訪問林敏怡口述，2008年 4 月。

上述情況，帶來兩個重要問題：為什麼香港電影音樂作曲家會有這種混
雜多面手取向？此種取向，和香港電影音樂的創意有什麼關係？2009
年一次詳盡訪談中，作曲家金培達曾談到這個議題。他直言對同一部電
影內有「不同（音樂）的風格出現」（尤其是喜劇）作法，表示保留。[57]
反之，金培達較欣賞有強烈個人風格的歐美作曲家，是那種「一聽就能
知道這是誰的作品」，又說香港作曲家「個人的風格都不夠強烈，因為
（大家）變通能力都太強了」。[58] 金認為上述特色背後有著工業因素：
電影音樂行業不夠規模，作曲家在業內好像只是「一個附體」，常在趕
忙中工作，於吸收荷里活音樂新趨勢之餘，又要為導演們多元風格的作
品創作音樂，根本沒時間發展自己的個人風格。[59] 這種雜亂無章欠個人
風格的論述，無疑是指香港電影音樂未夠創意的另一種說法。

57｜金培達訪談，孫揚、曾笑鳴、呂甍、孫小禹訪問，收入姚國強主編：《銀幕寫意：與中國當代電影作曲家對話》（北京：中國電影出版社，2009），頁 157。

58｜同上。

59｜同上，頁 156。

事實上，金培達的觀點並非獨有，筆者兩人從學界甚至影迷間都聽過類
此看法。我們研究期間，深入思考此問題，此處想提出不盡一樣的看
法。我們認為，荷里活音樂同樣有一定混雜性，而過去百多年，荷里活
又能孕育出多位具個人風格及世界知名的電影作曲家，其實有其獨特歷
史背景。我們要先理解這些荷里活背景，才能更準確掌握香港電影作曲
家有何創意特性，及是否具個人風格等問題。我們重申：香港作曲家是
本書的重要主角，多年來並未受到合理關注。了解荷里活相關情況，對
我們了解香港作曲家創作處境，相信大有裨益。

首先，荷里活電影音樂其實也相當混雜，作曲家亦具備兼收並蓄特性，只是相比之下，香港電影音樂的混雜性顯然更肆無忌憚，作曲家吸納的音樂文化無遠弗屆，接近無孔不入。換句話說，荷里活和香港有不同的兼收並蓄取向。先看荷里活的情況。荷里活電影音樂界有很多被公認的大師，其實都能巧手混合各種音樂類型如古典、搖滾、爵士及電子等，從而糅合成個人風格，如早年的 Henry Mancini（爵士樂團、流行曲、輕古典）、Lalo Schifrin（爵士、拉丁、搖滾、當代古典）、John Barry（爵士搖滾、前衛音樂、古典），再到近年 Hans Zimmer（敲擊樂、重型管弦、民族音樂、電子音樂、持續重低音、取樣音樂）等，都是例子。John Williams 被廣泛稱為荷里活的新浪漫主義（Neo Romanticism）大師，但其實他在古典音樂以外，也為電影《捉智雙雄》（*Catch Me If You Can*, 2002）寫過非常出色的爵士樂。上述現象，反映上世紀三十至五十年代，歐洲、非洲及拉丁美洲等不同地域的音樂在美國民間流通，成為荷里活電影音樂創作的豐厚資源。然而，荷里活作曲家的兼收並蓄是有限制的。美國電影音樂的根源來自歐洲、非洲、拉丁音樂等源流，有相當程度的多樣化，但所涉曲風僅限流行於美國的音樂類型，以東方音樂風格做主導的美國電影音樂極為罕見，猶如邊緣文化；即使東方音樂有被應用，亦常被簡化成具東方主義的「他者」音樂。[60]

其次，是不同音樂流派之間存在品味區隔。以情感豐富而奔放見稱的浪漫主義能夠長期主導古典荷里活音樂風格，一大主因是由於古典音樂在西方地位崇高，導致其時荷里活片廠放緩吸納甚至迴避以流行音樂創作的電影音樂，強化早已存在的古典口味，與流行品味區隔。[61] 五十年代後期以降，各種流行音樂勢不可擋，荷里活遂增設唱片部門，電影原聲變成大生意，自此各種流行音樂類型如搖滾、爵士及電子音樂被應用在電影中。但這並非等於品味區隔完全退場，古典音樂作為正統的想法，仍左右業內實踐。有古典音樂背景的作曲家如 Elmer Bernstein 曾公開表示，流行音樂把電影「從嚴肅藝術」轉化為「流行垃圾」（pop garbage）；[62] 流行音樂界在品味區隔邏輯下，認為成為電影音樂作曲家是地位的提升，[63] 但每次荷里活採用一種新的流行音樂元素，都會

60 | Ann Ho, 'Everybody Is Not Kungfu Fighting - The Role of Hollywood Film Music in Reinforcing Asian Otherness Onscreen', in *Medium*, https://medium.com/@holediepanh/everybody-is-not-kungfu-fighting-the-role-of-hollywood-film-music-in-reinforcing-asian-otherness-c7cad217a1c7（2024年4月23日瀏覽）。

61 | Royal Brown, *Overtones and Undertones: Reading Film Music* (Berkeley: University of California Press, 1994), p.96; Tim Anderson, 'Reforming "Jackass Music": The Problematic Aesthetics of Early American Film Music Accompaniment', in *Cinema Journal*, 1997, 37(1), pp. 3-22.

62 | Elmer Bernstein, "Whatever Happened to Great Movie Music?" *High Fidelity* (July 1972): p.58.

63 | Pauline Reay, *Music in Film: Soundtracks and Synergy* (London: Wallflower, 2004), p.79.

引來業界爭論及疑惑，如當年《午夜快車》（*Midnight Express*, 1978）及《烈火戰車》（*Chariots of Fire*, 1981）全以電子合成器創作，其電影監製 David Puttman 在古典音樂傳統陰霾下，會憂慮電子合成器以後可能會被「濫用」。[64] 事實上，近年被視為最具氣魄的作曲大師 Hans Zimmer，其混雜的電影音樂風格中就離不開古典管弦基調——那依舊是荷里活的正統。有研究指出，由 1980 至 2009 年，整體超過 80% 賣座電影的音樂是以古典管弦樂為主，一反坊間常聽到古典管弦樂在荷里活沒落多年的輕率說法。[65] 品味區隔亦見於奧斯卡金像獎偏好於原創音樂，視電影歌曲及既存音樂為次等應用音樂，本書第一章已詳述，此處不贅。

了解荷里活的混雜音樂風格特性及限制，我們就更能理解香港作曲家兼收並蓄的獨特之處。首先，五六十年代的香港，文化上進入極壓縮的吸收時期：無論粵劇、京劇、上海時代曲、國粵語時代曲、亞洲音樂（如日本、印度）、歐洲古典音樂，以及經美國音樂工業傳播的各種流行歌謠（如鄉謠、民歌、搖滾樂、爵士、各種拉丁舞曲等），都一時湧現及流通於民間——一個中國南北及全球東西音樂匯流之地。其時電影作曲界吸納來自內地的南來作曲家，部份或有較強烈音樂偏好，但為市場而拍的國粵語片，其音樂都以民間來者不拒的口味為依歸，並沒有其時荷里活片廠的古典音樂偏好，亦未有跟隨同期內地歌頌革命音樂的使命。由於沒有強大的文化品味階層左右文化生產及消費，故其時不少粵語片配樂家在使用罐頭音樂時，都肆無忌憚地使用不同風格的音樂，沒有任何地域或民族包袱，甚至不時大膽拼湊各種類型。簡言之，五六十年代的電影音樂界，只要「手到拿來」，所有音樂都可被利用，同時也意味著沒有一種音樂是主導方針。這種氛圍，可見於其時作曲 / 配樂家的多重工作角色。五六十年代，南來的音樂家如草田（黎草田）、于粦、葉純之、源東初（源漢華）及王福齡等，都曾參與電影音樂的不同崗位，包括創作原創音樂、寫流行曲（國語或粵語時代曲）及（以罐頭音樂）配樂。據陳勳奇憶述，王福齡對不同音樂異常開放，在邵氏任職期間，挑選沒有音樂背景的陳勳奇教授配樂及寫歌，是因為王福齡看重陳勳奇對電影音樂的熱忱，而非音樂專業知識。[66] 當中或有個別作曲家

64｜Terry Atkinson 'Scoring with Synthesizers', in Julie Hubbert (ed.), *Celluloid Symphonies: Texts and Contexts in Film Music History* (Berkeley: University of California Press, 2011), pp.423-429.

65｜此數字參考 Vasco Hexel 博士論文，他從 1980 到 2009 年，每年從五十部票房最高的荷里活電影中，隨機選出十部作音樂風格分析。見 Vasco Hexel, *Understanding Contextual Agents and Their Impact on Recent Hollywood Film Music Practice*, Ph.D. thesis, (UK: Royal College of Music, 2014), pp.1-6.

66｜據陳勳奇憶述，不少修讀音樂的人曾想跟隨王福齡學配樂，遭王拒絕。見訪問陳勳奇口述，2008 年 5 月，九龍塘又一城 Page One 咖啡店。王福齡是�型作曲 / 配樂家，參與大量邵氏電影配樂工作，曾為電影《不了情》（1961）、《姐己》（1964）及《金燕子》等（1968）等擔任作曲，也寫過不少經典電影歌曲，如《不了情》、《藍與黑》、《凝矓地》等及《船》等。

67 | 早期「長鳳新」公司的國語電影是少有用原創音樂及真實錄音製作。見傅月美主編：《大時代的黎草田──一個香港本土音樂家的道路》（香港：黎草田紀念音樂協進會出版，1998），頁176。

68 | 可見周光蓁編：《香港音樂的前世今生──香港早期音樂發展歷程（1930s-1950s）》（香港：三聯書店（香港）有限公司，2017），頁244-258。

69 | 傅月美主編：《大時代的黎草田──一個香港本土音樂家的道路》（香港：黎草田紀念音樂協進會出版，1998），頁175。

70 | 黃霑：〈兼收並蓄地聽〉，收入吳俊雄編：《黃霑書房──黃霑與港式流行 1977－2004》（香港：三聯書店（香港）有限公司，2021），頁57。

抗拒西方流行樂，但其時因工作需要，他們都需要不同程度地了解跨類型電影音樂創作。例子如作曲家草田，五十年代早期曾參與長城、鳳凰、新聯等電影公司的原創音樂製作，涉及傳統中樂及西方交響樂。[67] 草田雖明言不喜歡兒子黎小田玩西方搖滾樂，[68] 但因工作需要，他自言要什麼風格都學，更為了寫一首流行曲，和另一位作曲家于粦走進舞廳「觀摩」：

> 電影裡涉及的題材是很廣泛的，因此電影音樂的體裁，首先是插曲的類型，就有許多種。譬如說：什麼國語、粵語的時代曲啦，什麼越曲、黃梅調啦，還有各種流行的跳舞節奏的曲子，如過去的慢步、查查……現在的阿哥哥、靈魂……等等。而搞電影音樂的人，一般都被電影公司認為是萬能的。這就夠慘啦！反正電影裡需要什麼曲，你都要硬著頭皮寫出來，不管你有沒有學過……記得有一次要寫一兩首流行舞節奏的插曲。怎麼辦？學校裡學的都是正規的作曲法，無論和聲、節奏、配器……全都不適合這種舞曲的需要。當時想找書本來學，可又沒有。最後只得硬著頭皮，和于粦兄走進一家舞廳去，那是有生以來第一次。我們選了一個接近音樂台的位子，坐下來，全神地去記住音樂節奏的特點、旋律的風格。而且還走出舞池，探頭去樂隊那兒，暗記他們用的是哪幾種樂器。這樣做，當然引起了人們的注意。我們管不了啦，反正我們是醉翁之意不在舞，而在音樂。任務完成了，就實行撤退。臨走時，隱約聽見幾個人的聲音：「佢哋神經嘅！」[69]

若說五六十年代香港個別第一代作曲家對混雜電影音樂還有點欲拒還迎，到了六十年代末，第二代在香港成長及相繼冒起的電影作曲家如黃霑、顧嘉煇及黎小田，對電影音樂創作的態度，已變成「來者不拒」，無論採用流行或古典、中外或古今的音樂，都悠然自得地接受甚至喜愛。黃霑在九十年代初曾說自己兼收並蓄地聽音樂，並揚言「古今中外、爵士樂、印度歌、粵曲京劇、民歌山歌，全在欣賞之列」，[70] 但究

其實，1966 年，黃霑還未正式參與電影音樂創作前，早已在一場電影音樂講座中，明確表示他在電影音樂形式上來者不拒的態度：無論是古典或流行、中樂或西樂、原創音樂、電影歌曲或是罐頭音樂，只要作曲 /配樂家擁有「巧手自然」的技藝，都可以做到出色的影音融匯效果：

> ……有時一套片子選用一首現成的樂曲來做配樂，也有成功的例子，譬如《和平萬歲》（註：即 One the Beach，1959），用《Waltzing Matilda》（註：片中用上管弦樂配器法編曲），效果就很好……利用現成的音樂來製造出新的味道，這全靠修養與工夫。本來只是一支流行曲，變來變去，就可以產生不同的 Mood（情緒）。有時是 March（進行曲），有時是在那裡胡亂唱，有時是正正式式的合唱，有時改得很慢很慢，又另有一種 Melancholy（哀傷）的味道。可見另外寫配樂也好，用現成的音樂也好，只要是巧手自然就恰到好處……香港的影片也不是都不注重配樂的。姚敏為《倩女幽魂》用的，就很好。《梁祝》長亭送別，用三拍子的音樂，也別有味道。《七仙女》個人唱，洞簫伴奏，又節省又有氣氛，何樂而不為！[71]

71｜盧景文、李英豪、林樂培、黃霑、韓志勳主講，簡而清主持，陸離紀錄，〈每月電影座談會第五次座談：片頭設計與電影配樂〉，《香港影畫》，1966 年 6 月號，頁 68-69。

72｜參看吳俊雄編：《黃霑書房──流行音樂物語 1941─2004》（香港：三聯書店（香港）有限公司，2021），頁268-310。

事實上，黃霑一生電影原創音樂作品中，的確囊括眾多音樂類型風格（他在電影《東成西就》原聲上甚至改編既存音樂），[72] 同期顧嘉煇及黎小田亦然（參考前文）。至於往後由黃金時代走到今天的香港電影作曲家，其兼收並蓄的做法，似乎已走得更遠。現時資深作曲家如金培達、韋啟良、陳光榮、黃英華、黎允文到中生代的黃艾倫、翁瑋盈、戴偉、陳玉彬及林鈞暉，再及新晉作曲家如區樂恆、廖頴琛及張戩仁等，都對港式混雜曲風有高度自覺。即使金培達對做法有保留，他為《買兇殺人》（2001）所做的音樂其實是前文所說的「全球混種」做法，當中音樂亦為電影生色不少。其他例子如黃英華及黎允文，分別在《功夫》（2004）及《三國之見龍卸甲》（2008），把黃霑現代化中樂路線作了新時代的演繹。陳光榮在《殺破狼 II》（2016，與 Ken Chan 合作），也是糅合中樂、古典、民謠、punk、工業噪音等多種類型的大混雜，

效果搶耳精彩。韋啟良在《殺出個黃昏》（2021）大玩 funk 加懷舊廣
東歌，為電影的長者主題注入無窮活力，但其實他的混雜風格取向早
在《誘僧》（1993，與劉以達合作）中的「實驗音樂混合中樂」可見。
說到近年，戴偉在《金手指》（2023）原聲唱片大碟的宣傳文案，更直
接指出在創作中一手包辦了「古典樂、爵士樂、雷鬼音樂、電子音樂、
Hip Hop 及 Trip Hop」等音樂類型。[73] 我們認為，本地電影作曲家這
種格外跨界、兼收並蓄的創意表達，是香港電影值得驕傲的獨特視野，
這種精神早於五六十年代已有其雛形，到了六七十年代其基本個性逐漸
成形，直至黃金時代更得以盡情發揮，是成就 Bordwell 所說「盡皆過
火，盡是癲狂」港產電影的一大幕後功臣，即使千禧後電影業萎縮，這
種音樂上的多元奔放特質仍然頑強不息。

73 |「金手指電影原聲大碟欣
賞會」宣傳文案，戴偉個人臉
書網頁，https://www.facebook.
com/photo?fbid=859927569480
360&set=pcb.859929979480119
（2024 年 5 月 9 日瀏覽）。

倘若兼收並蓄是香港電影作曲家的普遍個性，這是否意味著他們的個人
風格不夠突出？要較全面回答這個問題，需要拆解「荷里活作曲家具
備個人風格」的論述。具體而言，我們認為，荷里活許多著名作曲家
都具有顯著個人風格的說法，一半是事實，一半難免是建構出來。一
般而言，荷里活為了確保每項工序達到優秀的製作水平，作曲家會獲
得較優厚的製作條件及工作機會，自然有時間與空間發展個人作曲風
格。John Williams 就是受惠於上述條件，藉《大白鯊》、《星球大戰》
及《超人》等電影的音樂創作，發展出具個人色彩的新浪漫主義音樂風
格，然而，John Williams 的電影音樂創作風格，並非新浪漫主義一詞
所能簡單囊括。成名前是爵士鋼琴樂手的 John Williams，早於 1972 至
1975 年，為電影《愛的真諦》（*Pete 'n' Tillie*, 1972）、《撲朔迷離》（*The
Long Goodbye*, 1973）、《騷婦與大賊》（*The Man Who Loved Cat Dancing*,
1973）、《平步青雲》（*The Paper Chase*, 1973）、《沖天大火災》（*The
Towering Inferno*, 1974）及《大地震》（*Earthquake*, 1974）創作有顯著爵
士元素的音樂，都在《大白鯊》獲得全球性成功後被完全遺忘。隨後，
公眾、媒體及電影業界的討論中，慢慢凝聚成一個「John Williams 的
個人風格，就是《大白鯊》及《星球大戰》內的音樂風格」的刻板共識。
多年後 John Williams 為《捉智雙雄》再譜上爵士樂味極濃的音樂，但
卻未有改變有關其個人風格論述。

簡言之，荷里活作曲家個人風格的論述，往往是選擇性地放大顯示其最成功的音樂風格（多以市場上考慮），並（有意或無意）忽視其他較不成功或難以歸類的音樂風格。舉例如 Hans Zimmer 的重型管弦樂對全球動作片音樂影響深遠，但喜愛他的樂迷會辯解，Hans Zimmer 由出道到現在，其實也會玩重型管弦樂以外的音樂風格，如近年《鄧寇克大行動》（*Dunkirk*, 2017）。[74] 總的來說，荷里活作曲家個人風格的說法得以流行，受助於最少三個條件：第一是荷里活能提供持續工作機會及優厚資源，讓作曲家在其作曲生涯的某段期間，可以藉著連串電影的音樂作品，發展出具一致性的個人音樂風格，並取得商業及評論上的成功；其次，荷里活電影原聲市場的潛在利潤，有助荷里活願意投放更多資源給作曲家創作；三，評論界有強大的論述力量，在不同媒體中反覆討論作曲家賴以成名的個人風格。

如果有關荷里活作曲家具個人風格的說法有其偏頗，說香港作曲家從來沒有個人風格，其實也有盲點。我們認為，一些香港電影作曲家其實發展過亮眼但短暫的個人風格，但礙於電影市場的不斷變化、電影原聲市場的缺乏，以及電影音樂普遍缺乏評論話語建構（discursive construction）的支持，香港作曲家的個人風格無法持續或辨認。前文已提及，八十年代末至九十年代中期，海外華語市場大盛，催生了一段武俠／功夫片熱潮，此時黃霑（及後來胡偉立）為徐克寫過多套電影音樂，風格上俱屬於有相當一致性的現代化民樂，遇上當時滾石唱片公司大力推廣華語電影原聲，黃霑其時的電影音樂，幾近成為一種港式現代中國風的品牌。但黃霑完成《梁祝》（1994）之後，隱退電影音樂界別，同期滾石原聲市場的聲勢也逐步下滑。與黃霑並肩合作多年的戰友顧嘉煇，也曾表示過非常喜歡做電影音樂，認為較他做電視音樂更具挑戰，事實上，顧氏也曾為超過一百部電影撰寫原創音樂；[75] 然而，即使顧嘉煇在《精武門》（1972）以無調性音樂混合中樂寫下出色不凡的樂段，又或曾為《英雄本色》（1986）創作瘋魔日韓的兩大主題旋律，[76] 頗有個人色彩，奈何顧氏也未有如黃霑般遇上如武俠片熱潮下的工作機遇，由始至終未能在電影作品中沉澱出更具一致性的個人風格來。九十年代至千禧前後，香港媒體談的「煇黃時代」，是顧嘉煇和黃霑兩人的粵語

74 | 有關 Hans Zimmer 多元風格的探討，可見 Claire Parkinson and Isabelle Labrouillre, *A Critical Companion to Christopher Nolan* (London: Rowman & Littlefield, 2023); Emilio Audissino, 'From Separation to Integration. Strengths and Weaknesses of Sound-design Film Music', in *Filigrane - Musique, Aesthetics, Sciences*, Société 27, 2022 (December), https://revues.mshparisnord.fr/filigrane/index.php?id=1328（2024 年 6 月 30 日瀏覽）。

75 | 張志偉、羅展鳳：〈電影的幕後英雄　顧嘉煇的音樂本色〉，香港：《明報》，2023 年 1 月 8 日。

76 | 事實上，《英雄本色》音樂雖然精彩，但受限於資源（當時電影只屬於中小型投資），音色被當時技術有限的電子合成器限制。

流行曲作品，而甚少談及二人的電影音樂。倘若連最受普羅大眾認識的
「輝黃」兩人，其電影音樂作品也未能享有更多的掌聲或認受，其他作
曲家的境況可以想像——八九十年代，像沈聖德與劉以達這類擅長以
實驗性曲式創作中西混合音樂的作曲家，可以大展所長的有限於幾套較
冷門的另類精品，其音樂自然未能普及，其個人風格亮眼但卻短暫。是
故，縱然金培達可以憑《伊莎貝拉》（2006）在柏林影展奪得最佳電影
音樂「銀熊獎」，陳光榮寫下令觀眾與業界同樣讚嘆的《無間道》（2002）
原聲……還有一眾香港電影音樂曾經在大銀幕發放過各種大大小小的
光芒，惟始終未有得到合乎比例的討論和注目。上述個案顯示，很多作
曲家原本有機會做到具個人色彩的作品，只是缺乏製作條件的長年支
持，未能最終轉化為更被廣泛討論及認可的個人風格，但這不應掩飾及
漠視香港作曲家曾發出的光芒。

分析至此，我們可以說，電影音樂的混雜性和作曲家的個人風格並無一
定關係：荷里活電影音樂風格在其高度混雜性下（雖比不上香港），他
們的作曲家仍然可以建立出獨特風格來。可見，能否建立個人風格，關
鍵在於穩定持續的工作機會、創作資源的多寡，及論述的支持。就這幾
點，香港電影在黃金時代早已難望其項背，未來也不見得會有典範式的
轉移。但我們還想就這製作條件差距所帶來的創作實踐後果，提出不一
樣的看法。前文說過，荷里活能對電影整體製作水平有相當高的要求，
再加上電影原聲利潤的潛力，令作曲家有優厚的製作條件去建立個人風
格，惟「凡事也有兩面」。荷里活行政高層其實不關心作曲家的個人風
格為何物，他們只關心作曲家的音樂是否受歡迎，其原聲是否能賣錢。
在這商業思維中，個人風格成為了雙刃劍，它原本是用來指涉個別作曲
家的個人創意所在，但在荷里活商業運作中，作曲家有時會被自身個
人風格「定型」。早至六十年代，以糅合爵士樂、流行曲及輕古典見稱
的 Henry Mancini，其電影原聲熱賣，隨後參與的音樂創作，他坦言常
常考慮新曲能否像以往般賣錢。[77] 以上壓力在市場全球化時代，越加重
大。Hans Zimmer 作品風格有其多樣性，但隨著其史詩式重低音弦樂
大受歡迎後，他便要急劇擴充其工作室 Remote Control Productions，
邀請十多位作曲家，處理大量類似電影音樂製作的邀請，其中一個工作

77 | Jeff Smith, *The Sounds of
Commerce: Marketing Popular
Film Music* (New York: Columbia
University Press, 1998), p. 68.

方式，是要旗下作曲家利用 Hans Zimmer 公司建立的預先設定聲音樣本去做「創作」，因為電影公司期待完成品中要有他們心目中的 Hans Zimmer「個人簽署」。這種複製個人風格的做法，有業界人士質疑還算不算作曲。[78] 這也解釋了為何活躍於 1980 至 2009 年的一成「具個人風格」的作曲家，佔了頭五十位票房的荷里活電影的五成工作機會——參與得越多賣座電影的作曲家，就越有機會繼續被聘用。[79]

78 | Vasco Hexel, *Understanding Contextual Agents and Their Impact on Recent Hollywood Film Music Practice*, Ph.D. thesis, (UK: Royal College of Music, 2014), pp.32-33.

79 | Ibid, pp.23-28.

回望香港電影音樂的製作處境，一直是不利於發展標誌性的個人風格，弔詭地，卻在特定情況下，有利於較自由的音樂創作——這是港式電影音樂創作模式中「限制與自由並存」的悖論。無疑，投放於音樂創作的資源少、原聲市場疲弱、觀眾及評論冷待電影音樂等種種因素，會令電影音樂創作在極商業化的體系下，成為一個邊緣創作場域（creative field at the margin）。然而，什麼導演進入這個場域，將決定及改變場域的氛圍。當導演不重視音樂，向作曲家表明放什麼也沒所謂時，場域在沒指引下自然變得了無生氣；反之，有些導演硬性要求作曲家模仿賣座片或某荷里活作曲家的音樂，又會令這個場域突然變得高度商業掛帥，創意盡失。[80] 最理想的情況，是對音樂有要求、又會下放創作權力的導演進入此場域，遇上既具鬥志又有野心的作曲家，這個邊緣場域的限制，就會即時被瓦解或轉化成充滿創意及可能性的空間。剛才說的悖論，創作資源少，導演將要更依仗作曲家在死線前迫出創意火花；[81] 原聲市場疲弱，作曲家創作時就不用為此考慮任何商業因素；觀眾及評論冷待電影音樂，音樂創作過程就更沒有包袱，不用顧及（有時無理的）輿論。在此情況下，港片音樂創作正好和荷里活走相反方向，免受商業壓力和目光影響，結果是，這個創作場域縱使邊緣，但卻可以容得下荷里活無法接受的天馬行空創造力。

80 | 可參考第四章常規部份；也可參考第五章。

81 | 可參考第五章。

讓我們用「小規模文化生產」的角度，再進一步說明港片音樂創作限制與自由並存的悖論。荷里活電影音樂常涉及行政高層或音樂總監（及音樂剪輯師）等人的參與，由上而下以商業角度影響作曲家的創作方向；荷里活高層可以一句「不喜歡 B Minor（B 小和弦）」，便要求作曲家立即修改之前花了六星期的作品；音樂剪輯師 / 配樂師收到作曲家

82｜因為高層不喜歡 B 小和
弦，而要大幅修改音樂，是
知名作曲家 Carter Burwell 製
作《吸血新世紀》（*Twilight*,
2008）的真實經驗，見 Vasco
Hexel, *Understanding Contextual
Agents and Their Impact on Recent
Hollywood Film Music Practice*,
Ph.D. thesis, (UK: Royal College
of Music, 2014), pp.129-130. 音
樂剪輯師大幅修改 Radiohead
成員 Jonny Greenwood 為《黑
金風雲》（*There Will Be Blood*,
2007）創作的音樂，亦可見
於上述 Vasco Hexel 的論文
P.133. 更多荷里活高層及音
樂剪輯師干預作曲過程的例
子，可在此論文找到。另外，
六七十年代的干預情況，可見
André Previn, *No Minor Chords-
My Days in Hollywood* (New York:
Doubleday, 1991).

83｜林錦波對這種山寨方式
有此描述：「這種製作方式也
是八十年代香港電影的特色，
不管是為了製作賣座電影，以
計算精確的笑點取悅觀眾的電
影人（如曾志偉、王晶、麥當
雄等），或是為了拍攝心中理
想電影的新浪潮導演（如徐
克、譚家明，以及後來的王家
衛等），都缺乏周詳的製作計
劃，忽略制度的建立，欠缺
長遠籌劃。」見林錦波：〈電
影創業家〉，收入李焯桃編：
《焦點影人曾志偉》（香港：
香港國際電影節，2008），頁
78-81；相似觀點可見李焯桃
編：《浪漫演義：電影工作室
創意非凡廿五年》（香港：香
港國際電影協會，2009），
頁 38；紀陶：〈可愛的大佬〉，
收入李焯桃編：《焦點影人曾
志偉》，（香港：香港國際電影
節，2008），頁 70.

音樂，同樣有權把音樂再加剪輯、調整拍子速度、改動配置，類似例
子，荷里活不勝枚舉。[82] 相對下，港片音樂製作則較像小品歐洲藝術片
的做法：選擇作曲家多由導演決定，導演和作曲家之間常常可以直接進
行溝通，直至最終拍板定案。黃金時代的港片導演及老闆看午夜場，常
根據觀眾反應立刻改動剪接，但卻甚少要求大改音樂，可見音樂比故事
/ 影像較獨立於商業壓力。有說黃金時代的港片像個山寨工場，有很多
新銳導演成立小型電影公司（如麥當雄製作有限公司、好朋友、編導製
作社、影之傑、藝能、友禾、泰影軒、電影工作室、UFO），打著創意
旗號和大片商幹旋，開發了很多新電影題材；當中好些公司由於以「想
做就做」的態度開業，欠缺長遠企業化計劃，現今多已結業（故取名山
寨）。[83] 但從歷史角度看，山寨公司也有其好處，這類公司制度鬆散，
若作曲家對音樂創作有熱忱、肯邊做邊研究推敲，身處山寨場域中最邊
緣的位置，往往是最不受商業壓力影響的創意空間。在這情況下，港片
音樂欠缺標誌性個人風格，反而變成優勢，每次音樂創作，作曲家可免
除參考本地音樂的負擔，只需發揮其兼收並蓄的特質，靈感來時，不時
會創作出天馬行空、不受拘束的創意作品。最後，當要說大唱片公司沒
興趣出版本地電影原聲（九十年代的滾石唱片是個例外）的問題，香港
電影原聲不少由作曲家自掏腰包出版，很多時和獨立音樂出版模式沒有
兩樣，由決定是否出版、封面設計方向、如何混音等，都由作曲家一手
包辦，然後再在沒宣傳下流出市面，儘管欠缺主流市場聲勢，但能夠在
如此獨立下完成整個音樂出版流程，作曲家還是有莫大滿足感的，這是
邊緣、小型生產的魅力，叫有心的電影音樂迷更珍而重之。

能夠在高度商業化的電影工業中，作不盡商業的音樂創作，並保持兼收
並蓄、不受既定音樂風格限制的創意精神，創作出絢爛奪目、風格迥異
的作品，是歷年香港電影音樂獨有的珍貴之處。邊緣創作場域的代價，
是較難建立荷里活式的作曲家個人風格。未來日子，作曲家如何保住港
片音樂創作上的兼收並蓄及混雜性格，又能否建立音樂上的個人風格，
將會是挑戰所在。下一部份「走入創作現場」，將會剖釋香港電影音樂
在這邊緣創作場域內，如何體現限制與創意並存的兩面性。

第七章

作曲家異化下的助手式勞動

本書開始時，先從宏觀歷史工業角度，把荷里活和香港的電影音樂工業實踐作了比較分析，然後我們把分析拉近至電影工業中間層次（middle-range），闡述了港片黃金時代至今電影音樂常規及創作力量的較勁過程。本章往後的分析，將會進入黃金時代至合拍時期，重構不同電影音樂製作時的創作現場，以更微觀、更有「血肉」的角度去探討導演與作曲家的「關係」及「互動」。

具體而言，本章及下一章將分析導演與作曲家的兩種工作關係：「助手模式」（assistant mode）及「夥伴模式」（partnership mode）。簡單說，就是當導演最不理會音樂時，作曲家如何屈居副手位置，而這種關係又如何限制創意的發生（助手模式）；又或是當導演和作曲家非常重視音樂創作時，又會形成什麼工作關係，從而可以催生怎樣的創作火花（夥伴模式）。無可否認，本書核心關注乃怎樣的工作環境，才更有利催生電影音樂創意，因此下一章討論的夥伴模式，篇幅會較長。然而，助手模式仍然值得抽取討論，是因為它讓我們更了解常規電影音樂工作情景的惡劣與糟透，並詳實提供一個分明的比較點，加深了解夥伴模式對港片音樂創作的貢獻。把焦點放在微觀創作的工作關係現場，有助進一步解釋前兩章所說的港片音樂兩極性，是如何經音樂創作的實際過程及細節中「建造」出來，而這亦有助理解香港作曲家如何同時經歷文化工業理論所說的「壞的文化工作」（bad cultural work）與「好的文化工作」（good cultural work）。

閱讀助手模式的分析，還有兩點要留意。前三章有談及實際創作過程非常複雜，如有時導演想強行執行負面音樂創作常規，作曲家還可以作不同程度的商議，但這些實際商議情況，並非本章分析重點——本章重點在於分析助手模式如何限制創意實踐。其次，在接下來的部份，我們會引述更多參與電影音樂創作的口述歷史，其目的是讓讀者能夠更直接「重返」昔日創作現場，更貼身地體驗作曲家的思想、情感及創作決定過程。

港式助手模式

助手模式意指電影作曲家跟導演的合作關係裡，前者的音樂文化資本價值常被輕視或貶低，淪為導演眼中的純技術人員，擔任輔助角色，當中作曲家的創意不被看重，甚或嚴重忽略，從而構成懸殊及不平等的權力關係。這顯然是打從戰後直至黃金時代一種常見的電影音樂創作模式；它常見於第五章所述的中小型常規製作，但也會「入侵」主流及另類精品製作過程。就如第五章所言，千禧年後，創意導向電影及原創音樂地位都有所提升，惟在大型投資的合拍巨片，導演會刻意要求作曲家跟隨荷里活重型管弦音樂常規，此時作曲家創作仍然處於從屬位置。

在這種關係裡，導演的音樂文化資本大多偏低（有關音樂資本概念，請看第三章）。音樂資本偏低的導演，泛指對電影音樂不重視、不敏感，甚至音樂經驗狹窄、只想盲從某種市場風潮處理、對電影和音樂的關係認知膚淺皮毛的導演。可以說，上述形容卻正是一眾經歷八九十年代的香港作曲家在訪談中不時遇上的香港導演。用宏觀角度看，他們也是場域內香港電影「音樂常規的再生產能動者」（agent of reproducing film music convention）──他們有 Bourdieu 所說的「習性」（見第三章討論），幫助常規持續運作。電影作曲家在這關係中，只得淪為導演的「助手」，被視為純技術執行人員。

我們要指出，低音樂資本導演的概念，和西方文獻常說的導演乏缺音樂詞彙和作曲家溝通的情況，有顯著不同。早於七十年代，Robert Faulkner 曾走訪荷里活七十位電影作曲家，他歸納指出，最常見有關導演與電影作曲家的最大衝突，來自溝通──導演對電影音樂知識不足、誤解作曲家角色、無法指出真正需要，以及兩者難有共同詞彙（common term）。[1] Faulkner 似乎暗示所有導演──即使是對音樂都有要求的荷里活導演──都不能有效說出自己要求，而所有合作都有顯著語言溝通問題。對此，我們有幾個不同看法。首先，Faulkner 較強調作曲家和導演音樂知識上的溝通的難處，我們較想強調由於導

1 | Robert R. Faulkner, *Music on Demand: Composers and Careers in the Hollywood Film* (NJ: Transaction Books, 1983), pp.120-147.

演音樂資本的差異，當中語言及溝通擔當的角色有所不同。縱使一般而言，語言溝通問題確實存在（畢竟大多數導演都不是音樂家），但也不見得一定是致命爭端。不少作曲家都認為徐克音樂敏感度高，但徐克從來卻說不出自己想要什麼，最終，他卻能和多位作曲家在創作上擦出火花，部份甚至取得很好效果，可見語言並不是導演和作曲家的惟一溝通途徑。事實上，語言之外，導演及作曲家可以靠暫時音軌（temp tracks）溝通，達成初步了解；更多情況，是導演與作曲家熟稔，早已建立音樂上的默契（下一章會談及）。最後，從香港個案所見，最多語言爭執發生於助手模式下的導演行使「語言暴力」（即粗暴式直接下達指令），而這多發生於作曲家與音樂文化資本較低，及只願跟隨常規導向的導演之間。整體來看，在不同導演及作曲家的工作關係下，語言擔當的角色迥異。這節要說的是，具強制性執行常規的導演，碰上跟抗拒常規導向的作曲家合作，才是語言溝通問題的箇中弊端，以下將闡述這情況的具體運作。

冷待・語言鴻溝

從作曲家眼光來看，跟音樂文化資本低的導演合作，過程充滿苦難。林敏怡形容她不時遇上某些導演，從頭至尾不知道自己想要什麼，給對方音樂樣本（music samples）時，也沒有回答好與不好，只是支吾以對。如此情況，她形容是「對牛彈琴」：「你請他先選音樂再拍攝某場指揮家指揮樂團戲，他根本不聽，不在意。你給他談用哪種樂器，他要你用歌星……」[2] 林華全也直言面對「不理會音樂」的導演，語言上出現鴻溝，合作關係存在隔膜：

> 面對不太理會（音樂）的那些導演，他們大多是憑感覺或直覺，當你完成音樂後，給他聽聽，他會給予意見，說說他覺得好、或是覺得不好，但他們未必可以說出為什麼不好。並不是每個人都對音樂有那麼強的主見……亦不表示我需要跟他談音樂……因為談都沒有用，要知道有時候談過一番後，才發覺最終做出來的並不是這樣……[3]

2｜訪問林敏怡口述，2008 年 4 月。

3｜林華全電影音樂講座，伯大尼演藝學院古蹟校園，2010 年 6 月。

當語言阻礙加上權力場域，其實是不對稱的宰制關係。導演可以在宰制體制下暢所欲言，但其實詞不達意；但因為權力，導演做什麼也可以。羅永暉參與八十年代末一套古裝電影時，曾有這樣的經歷：

> 在合作⋯⋯過程中，導演的確跟我開了一個很大的玩笑。跟他坐下傾談如何處理片裡的音樂時，他從來不會說明我知道他的要求，後來也沒有因為我的音樂不對，而開除我。他選擇折磨人，坐在一起時，他會逐段音樂點評，例如說：「這段音樂好像懂得說話的，我不要懂得說話的音樂，換過罷，不要了！」下一段又會說：「這段音樂我感覺得有點『鬼聲鬼氣』的，我不要那鬼聲，原來的音樂很正氣，拿走！」他會用一些奇怪的藉口，然後刪去你的音樂，這對一個配樂的人來說，沒癮頭。[4]

對於擁有絕對權力的導演，的確可以在創作過程及對製成品「為所欲為」。羅永暉為上述電影做的音樂，最終作品被全盤否決，但銀幕上卻仍標明他的名字：「裡面沒有一段音樂是我的，根本不知是誰做的音樂。」[5] 反過來，林敏怡的經驗是九十年代其中一套賀歲片被刪走其作曲名字：「除第一集外，音樂再沒有標上我的名字，卻一直重複用我的音樂。」[6] 對音樂的無視，還包括對生產過程的忽略——常見還有音樂被全部剪掉、被搬移到其他場口、被中段切走（sharp cut）、被淡出（fade out），突然炒人、換人、沒出尾期薪酬，比比皆是。2000 年頭，韋啟良曾擔任某部時裝喜劇做原創音樂，最終不歡而散，被突然換走：

> 背後有很多人為因素影響，事前導演沒有和我溝通他想要什麼，我就依自己感覺與觀點去做，完成八成音樂以後，導演才坐下來聽，然後跟我說：「那不是我想要的東西。」最痛苦是他連改善的空間也不給我，立即換人⋯⋯[7]

從上述例子，可見橫跨三十年間，電影作曲家仍然有被異化或剝削

4 | 訪問羅永暉口述，2009 年 10 月，太古城翰騰閣。

5 | 同上。

6 | 訪問林敏怡口述，2008 年 4 月。

7 | 此片音樂最終交由另一位作曲家主理，惟當中仍有保留部份韋啟良的音樂選段。韋啟良、林二汶主講：〈配樂不是配角〉講座，香港銅鑼灣誠品書店九樓，2015 年 2 月 28 日。

的情況。餘下部份，將繼續檢視電影場域中的導演們，如何運用職權，對作曲家行使各種不尊重行為——諸如冷待、忽略，甚至語言暴力——重現各種在第四章談及的電影音樂常規，諸如常規中最普遍的「有響就得」指令。具體見於導演全程對音樂處理極為馬虎，甚至執行「不聞不問」的「離開場域」權力。林華全說：「有一種導演拍完電影收工便離開，他們甚至連後期、剪接都不想跟進，只待工作人員完成後給他看看就可以了⋯⋯對他（這種導演）來說，倒不如開始拍第二齣電影，賺錢去了。」[8] 韋啟良跟一位著名主流導演合作十多次，當中只有一部電影這位導演會跟他「坐下來」傾談音樂方向。韋進一步說，不少導演電影開拍前從來沒有想過音樂由誰去做，只看最後餘下多少資源才決定人選。[9] 九十年代初入行的金培達，凌晨三時被老闆要求到剪片室看片，整個流程馬虎，導演全場缺席：

> 只見剪片師把剪好了的數盒的卷片拿到我面前⋯⋯方發現，原來那些不過都是「毛片」，有些地方更有重複的部份，零零碎碎的，幸好有聲音，還知道電影的故事說什麼，就這樣，我看了整部電影一次。之後，對方又跟我說：「看罷就好，過兩天把剪好的再給你看」，這回，我知道他說的是 final cut（終剪）。隔了數天，對方再找我上剪片室去看「終剪」。可是當我在看片時，發現很不對勁，因為只見影像，沒有對白，於是我跟剪片師說，怎可以沒有對白呢？怎知對方竟說：「上回你上來這裡的時候不就看了嗎？」那刻，我簡直呆了，我在想，前人就是這樣做電影音樂嗎？實在原始得很。更重要是，這段時間裡，我不曾見過該電影的導演一面。[10]

面對完全不理會音樂的導演，是否代表作曲家可以充份行使自由，能超越「有響就得」常規？事實上，大部份情況不能。當中牽連這類導演多為常規導向，且長期「趕戲」，對電影音樂質素懶得理會，預留給音樂創作的時間也多數少得可憐。八九十年代活躍的作曲家，很多只有「三天」趕做一部電影音樂的經驗，此時能夠做出精彩作品來，

是因為電影本身水準相當高，而作曲家和導演又早已認識及具一定默契，並可以作基本溝通，作曲家起碼在極短時間內知道電影的主題（見第五章胡偉立個案）。但對於一般常規電影，在導演完全抽離情況下，時間又如此倉促，作曲家極難發揮。這種事前沒周詳考慮音樂的做法，正好強烈表現「有響就得」精神。林敏怡談及當年製片忽然造訪，要求立即開工，在第一次接觸該電影的情況下，經歷了三十六個小時完全不睡要做好一套電影音樂：

> 八十年代香港電影業真的可以很「離譜」（過份），一邊拍攝就是趕呀趕，不斷的趕，曾經試過早上六時，有一個製片上我家拍門，說他們剛剛完成粗剪，要我立即給他們著手做配樂的事情，就是為了當晚已經開始要放音樂錄音，於是，我可以為了這樣而三十幾個小時沒有睡覺，就是全速的給他們趕工，香港就是這樣吧！[11]

11｜訪問林敏怡口述，2008年4月。

電影作曲家聶安達（Anders Nelsson），在九十年代初就點出：「我覺得最大問題是沒有時間，次次也沒有，亦沒有時間同導演交流、商量，沒有時間錄音作曲都可以捱通宵，但沒時間跟他們傾，就真的很擔心。」[12] 然而，陳玉彬及林鈞暉的經驗是，這種情況在千禧後某些電影仍然存在：「莫說是 spotting，連溝通都沒有，只是找後期人員跟我們去談，而缺乏溝通真的很難做到音樂。」[13]

12｜第 10 屆香港電影金像獎頒獎典禮網上片段，https://www.youtube.com/watch?v=BGxjvRRDAFM&t=3593s（2024年 5 月 4 日瀏覽）。

13｜訪問陳玉彬及林鈞暉口述，2022 年 6 月 29 日，Zoom訪談。

忽視作曲家專業知識的重要性，有時會出現相當大的技術錯誤，即使合拍時代的大片也會發生。高世章為《大上海》（2012）寫了一首具氣勢的片尾歌《定風波》，幾個版本交出去之後，就沒有回音。公司後來告知高世章，已經採用其中一個版本（但高沒參與決策過程），並說混音時候會再找高氏。豈料公司再找高世章時，已是邀請他出席電影首映。高世章說自己首映時「坐在戲院看的時候就嚇傻了」，發覺銅管樂部份丟掉了，定音鼓則嚴重錯拍子，但片子已送去各大戲院，不能修改。[14] 整件事由忽視作曲家及其專業知識而起，顯然不過。

14｜高世章主講：〈"Movie Music Ups and Downs" 分享會〉，灣仔香港藝術中心麥高利小劇場，2021 年 8 月 31 日。

下達常規指令

一旦進入助手模式的場域，作曲家深明其音樂及自身專業，都不獲尊重。但進一步令作曲家擔心的，是遇上欠缺音樂資本的導演「下達」常規指令。本書在「創作常規」一章曾提及情緒音樂用以營造公式氣氛。「情緒音樂」來自七十年代起的香港電視劇音樂做法，音樂人先創作電視劇的主題歌曲與插曲，然後，情緒音樂就是按照電視劇的主題曲，再由樂師依照若干情緒／處境演奏八至十個段落（如喜樂、興奮、哀傷、浪漫、追逐等），並根據情節氣氛，讓配樂師靈活地放到數十集的電視劇中。理論而言，倘若電影鏡頭調度節奏較多變化，角色的情感更為細膩，刻板而未加變通的情緒音樂做法並不適用電影。有些導演只懂得情緒音樂的做法，但也有導演未必真正想要簡單的情緒音樂，但卻深受電視台情緒音樂的詞彙影響，並用來形容他們想要的音樂，令作曲家深感困擾。我們多年來訪問不同電影作曲家，發現不少導演每次給作曲家的創意指引（creative brief）多出現「空洞」字眼，夾雜不少情緒音樂的詞彙要求：「要有點特別」、「優美的」、「浪漫的」、「要蕩氣迴腸」、「能令人陶醉」、「要有激情」、「要人人記得」、「令人可以跟著唱」……頓使作曲家哭笑不得，背後，亦反映著導演對電影音樂的理解不足，只著眼氣氛詞彙。

韋啟良說最令他不知如何反應的，是有導演說他做的音樂「不夠有型」。[15] 有時片子也未拍好，也沒有完整劇本，就只靠導演口述劇情及音樂要求。金培達則認為，一度最難應付的要求是音樂要「蕩氣迴腸」：

15｜韋啟良、林二汶主講：〈配樂不是配角〉講座，香港銅鑼灣誠品書店九樓，2015 年 2 月 28 日。

> 我不明白為何那麼多導演喜歡用這個字眼。每次導演一肉緊地說到「蕩氣迴腸」四個字，通常換來是我很冷淡的回應……不同人看「蕩氣迴腸」可以是兩碼子事，畢竟人人品味不同。有人認為用二胡拉段音樂已經可以很「蕩氣迴腸」，只要拉奏的人懂得「蕩氣迴腸」的拉，也有人認為整隊管弦樂團合奏才叫「蕩氣迴腸」……這怎能說明得清楚？[16]

16｜金培達獲邀到演藝學院主講電影音樂，灣仔演藝學院校園，2006 年 5 月。

可見，不少導演的音樂詞彙仍停留在類近情緒音樂的刻板層次，千篇一律。當中不時趕拍主流常規電影的導演，更在拍片時令演員的情緒也趨向單一，後來又想到要作曲家利用音樂提升情緒，韋啟良對此有深刻體驗：

> 其實做這類導演的戲，真的可以學到很多東西，因為他們在拍攝上實在有太多的缺憾了，比如說女主角的表情還沒有做到位他就叫 cut（停），或者一些事情根本都還沒有完成就跳到另一件事情上了，於是，會有很多突然的跳躍，或演員的情緒還沒到位的地方。由於這些導演的電影拍攝進度真的太快了，十天八天就完成一部戲，說實的，演員怎麼可能完全投入其中呢？[17]

17｜韋啟良香港演藝學院主講電影音樂，灣仔演藝學院，2011 年 4 月。

可以想像，當在時間緊迫的情況下，作曲家又要處理質量不佳的公式化電影時，只能產生單一和生硬的音樂，林敏怡直認這種電影其實「沒得救」：

> 某導演把某場感情戲拍爛了，就找我用音樂「補鑊」（補救）。我當然盡人事，不過，這些導演早把電影拍得不倫不類，叫我怎樣化腐朽為神奇？不過，既然答應了跟人家工作，總要放音樂進去，感覺其實好痛苦。[18]

18｜訪問林敏怡口述，2008 年 4 月。

此外，也有強勢的投資者及導演，要求作曲家執行逢片必歌的常規實踐，千禧年頭的某部靈異電影，韋啟良遇上如下經驗：

> 某電影這次又交來一些歌，還是英文歌，導演說是片中主角寫的，叫我放入片中。我問：「放在哪裡？」導演說：「你想一下，例如，放在主角對打那段可以嗎？」我問：「吓？在打，怎樣放歌進去？」導演回答說：「放吧。」[19]

19｜韋啟良、戴偉主講：〈「聽電影」講座〉，浸會大學主辦，2017 年 3 月 14 日。

不少電影公司開拍前和歌星達成協議（甚至簽約），答應把歌手的歌

曲放入電影，無論派來的歌星與歌曲合適與否，都得接受。林敏怡曾
為小型製作公司參與為許鞍華執導的《瘋劫》（1979）及《胡越的故事》
（1981）做音樂，都沒有硬植入主題曲，但林敏怡第三次跟許導演合
作的《傾城之戀》，投資者轉為大片商邵氏。場域轉變，再不是家庭
式的獨立公司，而是變成滿有掣肘的大公司，無疑令這新浪潮創意人
才銳氣消減，[20] 林敏怡不得不妥協：

> 當初接這部電影時，公司有一個附帶條件，就是片中的主
> 題曲得由當時華星唱片公司旗下的汪明荃主唱，不得抗
> 命。於是就有了汪明荃的《傾城之戀》，幸好此曲只在片尾
> 出場。我想，由汪明荃唱這首歌多少有種牽強，我跟她的
> 音樂世界大不同。[21]

當年就有評論指出，張愛玲的胡琴方是《傾城之戀》小說裡的悲涼主
調，換來電影結尾的流行曲是大煞風景，罔顧作品的文學性，又直指
但願此舉是電影公司的主意。[22] 給評論人言中，《傾城之戀》是邵氏
出品，唱片公司華星是其姊妹公司，在商言商，宣傳上的雙贏與協同
效益是必然了。九十年代入行的金培達，很快也就領悟什麼是逢片
必歌：「是商業上的考慮，也經常出現，習慣了，也是無可厚非的
了。」[23]

再進一步對原創音樂的權力行使，就是導演直接要求作曲家模仿外國
流行電影音樂。受訪的不同作曲家分別表示，九十年代末，香港最流
行的常規做法是仿效荷里活動作巨片的「鋪蓋式音樂」（wall-to-wall
music），配以交響化的重型管弦（即使用電腦模擬），讓音樂（尤
如音效般）密不透風式充斥畫面及故事時間。陳勳奇形容這類導演把
音樂視作「還魂丹」，令業界一度持續了一段不健康現象。[24] 九十年
代末，金培達為某部警匪動作電影作曲，並應導演要求，把音樂做
了 100 分鐘之多，當時片長 118 分鐘（公映時 114 分鐘），他自覺音
樂太多，畫面沒呼吸空間。數年後，金培達又為同一導演的另一部賀
歲動作片做音樂，片末整整十五分鐘的音樂，同樣令金相當煩惱：

<div style="font-size:smaller">

20｜許鞍華亦在訪問中指，當
年接拍邵氏方逸華小姐邀請的
《傾城之戀》，是嚴重錯誤的決
定。見鄺保威編：《許鞍華說許
鞍華》修訂版（香港：自資，
2009），頁 31。

21｜林敏怡主講：〈與林倩而
分享好音樂——電影音樂〉，
康樂文化事務處主辦，香港太
空館演講廳，2006 年 8 月 18
日。其時林敏怡改名為林倩而。

22｜羅健明：〈從小說到電
影〉，《電影雙周刊》（香港：
電影雙周刊出版社，1984）第
143 期，頁 34-35。

23｜訪問金培達口述，2004 年
夏天。

24｜訪問陳勳奇口述，2008 年
5 月，九龍塘又一城 Page One
咖啡店。

</div>

25 | 訪問金培達口述，2004 年
夏天。

「mixing（混音）階段時，我跟監製說音樂會否太多，他強行說不多，
我也沒辦法。」[25] 金把這個經驗追溯到 Hans Zimmer 同年對動作片
電影音樂影響力甚大的電影：

> 我記得早年為一部香港警匪動作片叫《衝鋒隊：怒火街
> 頭》（陳木勝，1996）的電影做音樂，那時候，導演要求
> 的音樂多得叫我頭痛，那多少受美國荷里活配樂家 Hans
> Zimmer 的影響，那時他有一部叫 *The Rock*（《石破天
> 驚》，1996）的電影，導演 Michael Bay 就把電影拍成音
> 樂錄像似的，現在想起來，要不斷為影像填滿音樂，很痛
> 苦。[26]（有關陳木勝的電影音樂處理有所改善與成長，可見
> 下章。）

26 | 同上。

參與杜琪峯電影音樂創作的鍾志榮，也做過其他常規電影，並就此表示：

> 我遇到很多香港導演，他們往往怕電影中太少音樂出現，
> 一部電影要用上四五十個 cues（段落）甚至七十個 cues 也
> 試過，這明顯是主客調轉，以《PTU》（杜琪峯，2003）為
> 例，整部電影中的音樂不過是九個 cues 而已。音樂是點
> 睛，而不是借它來煽情的。[27]

27 | 訪問鍾志榮口述，2006 年
1 月 12 日，鍾志榮私人錄音室。

上述權力行使，在千禧年前後仍盛行，當時有些作曲家如金培達會作
抵抗，但效果甚微：

> 我已到了一個地步，就是我仍然會先依照導演的要求做音
> 樂。但完成後，我會把音樂配置畫面給導演看，遊說他，
> 這裡還是不要音樂比較好吧，期望他會接受我的意見。他
> 如果不肯，我也沒法子。[28]

28 | 訪問金培達口述，2004 年
夏天。

以上幾個常規，儘管對作曲家的創意自主大大削弱，但作曲家還可嘗
試在極有限的空間作出抗衡——如把歌曲放到電影結尾、向導演提供

有呼吸空間的音樂版本以供選擇等，當然成功與否，要看天時地利人和。然而，有關香港導演權力及指令最極端粗暴的作法，要說是導演要求作曲家把某部流行電影音樂的樂風、旋律或其他標桿性特徵，「移植」到其電影當中。在不少作曲家心底裡，這和抄襲分別不大。作為追求創意導向的作曲家，對這種做法亦最為反感；一旦被要求「仿傚／抄襲」，就是一次「創意死亡」（death of creativity）的直接宣判，背後涉及違反創意倫理以及公平正義原則，令作曲家被迫蒙上「偷竊」、「侵權」的指控。韋啟良多次經歷上述經驗，並這樣形容：「是的。我當時像是被導演『強姦』了，他差點要求我要抄 reference music（參考音樂）抄足十成。」[29]

29｜韋啟良香港演藝學院主講電影音樂，灣仔演藝學院，2011年4月。

泰迪羅賓形容有些導演一旦迷上某段音樂，便要求電影作曲家完全配合，如同「中毒」，那是發生在八十年代初：「有導演要我抄人家的東西……我做了很多（旋律）他也不收貨（接納），他只會回我說：『我要的是那一種。』」[30] 同樣是電影百花齊放的八十年代，林慕德曾替不少電影、廣告及流行樂作曲，他自言「極端資本主義」無疑害人不淺：

30｜訪問泰迪羅賓口述，2018年6月20日，又一村花園俱樂部地錦廳。

> 一開始我是非常清高的，後來到了一個地步，突然間工作量很多，又「發錢寒」（貪錢），要交貨時又不知如何是好。……有時對方要求作一首類似什麼的：「林慕德，類似就得㗎啦！」因為這緣故，突然間做出來的音樂自己也不會察覺，原來跟人家的音樂很相似……不過我模仿的是編曲，不是旋律……即控告的是包裝，而不是內容。要控告包裝抄襲，很少成功。[31]

31｜林慕德訪問口述，車淑梅主持，張璧賢監製：《舊日的足跡》，香港電台第一台，2017年7月23日。

林慕德的說法，無奈地道出作曲家在模仿其他作品時，有意或無意運用了創意上的灰色地帶。泰迪羅賓直認這種風氣不應助長：「當去到某個位置的時候，很多 artists（藝術家）都會 subconsciously（無意識地）出賣了自己靈魂，所以才有《浮士德》這個故事吧！當魔鬼收買你的靈魂時，自己把靈魂出賣了都不知道。」[32] 金培達九十年代入行，也有著同樣經驗：

32｜訪問泰迪羅賓口述，2008年6月。

有些導演覺得自己很懂得音樂，於是他們不斷給你 reference music，很煩擾。他們就是要你依足參考音樂。我說：「大哥，如果給人告發我觸犯版權，你可要負責任呀。」……一般聽完導演給我的 reference，我會先創作一個版本，原創性很重要嘛。但有些導演會跟你說，你這個（音樂）不感人，要修改。此時，我就解釋說，其實這個音樂可以，只是你先入為主，認為 reference 的音樂才具感染力。其實我想說，不要經常用一些 reference 來強迫香港的音樂人跟隨吧，那是沒意思的。誰不知道 Jerry Goldsmith 的作品是大師級呢？但也要看你的電影是否承受得起，好些導演令我氣結就是這回事了。[33]

33｜訪問金培達口述，2004 年夏天。

韋啟良說了一些外國電影作曲家與電影名字，都是打從九十年代後到千禧年早期，來自他與其他業界朋友的經驗，有關香港導演意欲電影作曲家仿照的「參考音軌」名單——例子如前面所述的荷里活電影作曲家 Hans Zimmer 作品《石破天驚》（*The Rock*，1996）、新紀元音樂組合 Secret Garden 作品、日劇《神探伽利略》（2004）、電影《情書》（*Love Letter*, 1995）、《無痛失戀》（*Eternal Sunshine of the Spotless Mind*, 2004）、《標殺令》（*Kill Bill*, 2004）中布袋寅泰（Tomoyasu Hotei）的電結他音樂……韋啟良多次要求導演購買原裝版權，但因成本太高而被導演拒絕，故他只能次按導演的「建議」，嘗試以自己手法做類同氛圍的原創旋律，希望從中協商，但常被導演責難。[34]

34｜韋啟良香港演藝學院主講電影音樂，灣仔演藝學院，2013 年 3 月 28 日。

從歷史角度看，九十年代這種刻意模仿賣座外語片風潮，和其時港產片票房開始下滑、荷里活電影卻迅速興旺不無關係——部份港產片投資者或導演為了推高票房，以為硬植入賣座外語片的音樂會有幫助。這種心態後來在合拍片時代，被與內地合拍的武俠及動作片承接，模仿焦點收窄為荷里活動作大片中的重型交響樂，當中又以 Hans Zimmer 的動作片音樂為主要模仿對象。據幾位作曲家憶述，有一段長時期，幾乎所有大型動作片，都以《蝙蝠俠—黑夜之神》（*The Dark Knight*, 2008）及《潛行凶間》（*Inception*, 2010）作暫時音軌。

35｜黎允文口述，2022 年 5
月 18 日，Zoom 訪談。

黎允文就如是說：「這麼說吧。他的影響力是大到，製作人給我的電
影 temp track 上面全都是 Hans Zimmer（的音樂）。」[35]

近十多年，電影製作全面數碼化，把幾十段重型管弦放進影片作暫時
音軌，工作比以前輕鬆得多。然而，每一次作曲家接到這些初剪，並
被告知要遵從荷里活大片的音樂方向，其實就是一次「助手模式」工
作關係的建立。雖然不少作曲家各有妙法，在這種框架中盡量做出有
自己印記的音樂，但這個框框一旦確立，就定下很多基本音樂元素，
說沒有限制創意是絕無可能。[36] 在此議題上，導演郭子健的《救火英
雄》是個有趣的個案。在最後要老闆批准電影終剪時，導演深知投資
者對動作片音樂的愛好，故把連串荷里活動作片音樂放在片中，期望
通過。郭導如此形容：

36｜近年參與合拍武俠及動
作片音樂創作的金培達、韋啟
良、陳光榮、黃英華及黎允文
等，都有在重型管弦的框架下
作個人突破，這些情況，會在
另一本專著《光影魅音》討論。

> 有《Batman》，也有《Captain America》，因為這些都是
> 最傳統的動作音樂，只要你放在裡面，看片的人都會知道
> 你是動作片，因為當我們還沒有把音樂創作放進去時，必
> 須要先過一關，就是剪完後，交給音樂（創作）步驟前，
> 必須先給老闆看看，看他覺得是否可行，他只有一個要
> 求，就是如果是動作片，就要看出來像一個動作片…… 如
> 果沒有音樂的話，他可能不知道是緊張，不知道是這個效
> 果，因為特效還未做出來，所以你必須要用音樂，最好用
> 的就是荷里活的動作片，《Captain America》、《The Dark
> Knight》，還有……《Mission Impossible》，瘋狂地放進
> 去……我必須這樣做，我不這樣做的話，他們看完就會覺
> 得我剪得不行、拍得不行……[37]

37｜韋啟良、郭子健：〈《救
火英雄》映後談〉，香港電影
資料館，2023 年 1 月 7 日。

《救火英雄》有趣的地方是，真正做音樂的時候，郭子健告訴韋啟良
不要完全跟隨英雄動作片的音樂去做，而是要呈現消防員感到火災的
恐怖感。郭導明顯了解投資者都愛荷里活重型管弦樂，但他又會在
後期創作尋找灰色地帶，擺脫常規，甚至尋求突破。韋啟良說《救火
英雄》的做法是絕對少數，他常見的是，導演拿著滿佈重型交響的片

38 | 同上。

子，然後問他「你可以做到跟它一樣嗎？」[38]

總的來說，上述香港電影音樂場域的助手模式，橫跨香港電影四十多年，大部份早年入行的電影作曲家都經歷過。作者兩人訪問多名作曲家，其中最大體驗，就是作曲家們憶述自己工作經驗時，常常流露出在電影音樂負面常規下工作的強烈厭惡感，但卻因生計問題不得不做。連林敏怡也說：「人家的戲好與不好我也要食飯（餬口）嘛，如果揀來揀去豈不是自尋死路。」更直言：「當工作一旦是生計與餬口時，就只得『隻眼開隻眼閉』（睜一隻眼閉一隻眼）。」[39] 盧冠廷在流行音樂場域被視為出色的唱作歌手，但在電影音樂場域，他卻說：「做電影音樂，要滿足導演的要求。他的要求無論怎樣差，怎樣壞品味，你想為生就要跟他一起壞品味，你就有工作了。」[40] 就連殿堂級作曲家顧嘉煇也如是說：「他們總會說哪場戲很悶，要我多放一點音樂。其實這樣是不對的，他的戲拍得悶就悶，我的音樂救不到它。但出來工作，不能得罪這個、得罪那個，對方既然這樣說，我盡量吧……我不敢得罪他們吧。」[41]

39 | 訪問林敏怡口述，2008 年 4 月。

40 | 盧冠廷訪問口述，廖嘉輝主持，陳榮昌監製：《Interviu》，第 89 集，Viu TV，2018 年 3 月 4 日。

41 | 訪問顧嘉煇口述，2010 年 6 月，上環文娛中心康文署辦公室。

事實上，顧嘉煇、盧冠廷、林敏怡及很多早年入行的作曲家，在訴說自己助手模式的時候，常出現 Hesmondhalgh 等人所說的「壞的文化工作」（bad cultural work）種種特徵：收入欠佳、強制性工作、苦悶、無力、怨懟、沮喪、感覺在做無意義的事等。[42] 但如上文所言，電影作曲家就是「踏著常規與創意兩條腿走路」的技藝工作者。上述的作曲家，一旦遇上創意導向導演和能夠堅持創意自主的時候，其實可以有非常美好的創作回憶。最後一章，我們將討論電影音樂作曲家和導演的夥伴工作模式，如何協同生產電影音樂，發揮創意實踐。

42 | David Hesmondhalgh and Sarah Baker, *Creative Labour: Media Work in Three Cultural Industries* (London: Routledge, 2011).

第八章

導演和作曲家的夥伴協作關係

上一章所述的助手模式工作關係，自戰後「多快省」的港片製作模式催生而成，曾一度主宰香港電影音樂創作實踐。在此模式下的導演不重視電影音樂，也不尊重作曲家的專業知識，而身處這種工作關係中的作曲家無不覺得苦不堪言，其音樂作品亦未能發揮水準，甚至慘不忍睹。這種模式於千禧後縱使大大減少，但在某些製作中仍陰魂不散地存在。

本書來到最後一章，將會詳盡闡述與前章截然不同的導演及作曲家合作模式——即「夥伴模式」（partnership mode）。夥伴模式最簡潔的解釋，可以理解為：對音樂創作有要求的作曲家，遇上相信影音融匯概念的創意導演，並於創作過程中緊密交流及較勁，令協作之電影水準有所提升，達至雙贏局面。和助手模式的「多快省」製作背景不同，夥伴模式是孕育自七十年代中之後，開始慢慢成形的創意電影製作環境（見第五章）——即是有投資者覺得創意電影有利可圖，在此類投資的電影製作中，向導演及音樂創作下放權力；導演於是扭盡六壬，在賣座與創新元素之間尋求平衡，開拍不同的主流或另類精品電影；對音樂要求越來越高的導演，也四出尋覓長期吸收世界各地音樂風格的香港作曲家，形成合作夥伴，共同協作，盡量把電影做到出色的影音融匯境界。可以說，夥伴模式，是香港創意電影音樂實踐的堅實根基。

本章重點，就是透過搜羅及梳理大量口述歷史資料，有系統地展示夥伴模式中現場創作過程的種種特色，讓讀者走進電影音樂實踐世界中更為微觀的關鍵創作現場，當中涉及多套主流及另類精品電影的音樂創作，也有不同作曲家的自我剖白及創作經驗，這些細節常不為外人所知，卻是創意電影音樂實踐的泉源。是故，本章會直接引述一眾導演及作曲家的語言，務求能更生動描述創作過程中各人有關電影音樂創意的考量，甚至其實際較勁情況。對很多讀者及影迷來說，本章的故事與分析，可能是令大家最感趣味與興奮的部份。

倘若以用學術角度剖析夥伴模式，此模式可更精確地分成五個特徵：

1. 創意導向導演（持一定水平音樂文化資本）對音樂有要求，並物色
 認為符合其電影的作曲家（持高級音樂文化資本）；
2. 由開拍到終剪甚至混音階段，導演和作曲家會適時溝通，並能在多
 種創作的細節上交流及較勁；
3. 儘管溝通上不是一拍即合，甚至有衝突的情況出現，但過程中，導
 演和作曲家都能作出具建設性的「反身性」（reflexive）思考，彼此
 不斷修正自己對該電影音樂的創意實踐看法；
4. 上述過程，最終令協作的電影做到更出色的影音融匯；
5. 資深創意導向的導演以及作曲家，透過多年來的協作經驗，雙方都
 獲得音樂文化資本的提升。

1｜反身性協作的概念，是由
Mark Banks 提出的美學反身性
（aesthetic reflexivity）概念所啟
發。可見第三章相關的討論，
也可見 Mark Banks, *The Politics
of Cultural Work* (Basingstoke:
Palgrave Macmillan, 2007),
p.101.

為了增加本章閱讀的流暢性，下文先精要解釋何謂夥伴關係中的反身
性協作（reflexive collaboration），[1] 此協作又如何在香港電影音樂場
域運作多年（即特徵 1 及 5）。緊隨的各小節，將會窺探夥伴關係中，
導演和作曲家不同的創作過程細節，這包括不同的互動方法（如挑選
夥伴、交流、說服、較勁、各種語言及非語言的溝通等）、多種電影
音樂元素的商議（如定調、樂器搭配、音樂風格、視點及節奏、選段
配置等），及不同音樂形式的考量（既存音樂、原創歌曲、原創音樂
等）（即特徵 2，3 及 4）。篇幅所限，我們會挑選當中較重要的創作
過程細節，詳加討論。

簡而言之，本章的微觀創作現場角度，正是提供理解香港創意音樂實
踐得以發展的鎖鑰。現在，我們可以開始步入夥伴關係中的電影音樂
創作現場。

導演及作曲家的反身性協作

對音樂非常重視的創意導向導演，深明眾多經典電影之所以誕生，實
有賴劇本、攝影、美術、燈光、佈景、特技、動作乃至音樂等技藝水
平都相當卓越，才可達至渾然天成，構成獨特的作者風格。極少數導
演如差利·卓別靈（Charlie Chaplin）可以自編自導自演，甚至為自

2｜另外自編自導又能做音樂的有 Clint Eastwood 及 John Carpenter，但評論界一般認為 Charlie Chaplin 的電影音樂成就最高。可見 William Weir: Clint Eastwood Is a Great Director. Is He a Good Composer? 收入 Slate，2011 年 11 月 9 日。https://slate.com/culture/2011/11/clint-eastwood-john-carpenter-and-other-director-composers.html（2024 年 2 月 26 日瀏覽）。

3｜韋啟良香港演藝學院主講電影音樂，灣仔演藝學院，2011 年 4 月。

4｜杜琪峯的電影首作為 1980 年的《碧水寒山奪命金》，後來他有一段長日子在電視圈拍攝劇集，歷時六年，及至 1986 年，再正式進入電影圈，拍攝第二部電影《開心鬼撞鬼》，中間再經歷十多年，及至《鎗火》（1999）一片，正式確立作者地位。

5｜除杜琪峯外，此段話同樣指向徐克，見胡偉立：《一起走過的日子》（上海：復旦大學出版社，2012），頁 90。

6｜同上，頁 152。

7｜Robert Jay Ellis-Geiger, "Trends in Contemporary Hollywood Film Scoring: A Synthesised Approach for Hong Kong Cinema" (Ph.D. thesis, Leeds: University of Leeds, 2007), p.135.

己電影作曲，但一個導演可以對各種技藝都掌握自如，甚為罕見。[2] 現實中，大部份導演都得依靠作曲家為他們的作品譜上音樂。即便如此，導演的音樂素養，同樣可隨著年月，通過和不同作曲家合作，藉著自我反省，有著明顯改進。好些導演，進步提升之大，甚至可以反過來提點後起的作曲家。

以下以五位備受尊重的導演為例證說明一二。導演陳木勝影像動作凌厲，但金培達卻不認同陳木勝在早年作品《衝鋒隊：怒火街頭》（1996）要求全片充塞重型音樂的處理，這在上一章已談及。事隔八年，陳木勝執導《新警察故事》（2004），韋啟良認為陳木勝「不是一個音樂 sense（意識）很強的人」，偏好大片的管弦樂格局，惟在這次訪談，韋啟良卻特別提及陳木勝在片中一場「富後盜賊」場景，陳指定要採用「人聲古典音樂」伴隨，以呈現這班自覺高人一等的年輕盜賊的主觀世界，音樂處理明顯細緻。[3] 換言之，陳木勝在《衝鋒隊：怒火街頭》後，累積更多執導經驗，音樂上也已有一定的躍進。

業界都知道杜琪峯喜愛音樂，但杜琪峯的音樂素養並非一朝達成，這就如他電影的成就一樣——杜琪峯從離開電視台，過渡到電影場域確立者導演地位，歷時十數年。[4] 作曲家胡偉立曾如此形容早期杜琪峯對電影音樂的認知：「永遠不知道自己想要的是什麼，但特別清楚自己不要的是什麼。」[5] 一度，杜琪峯更師從胡偉立學習鋼琴。[6] 八十年代中，TVB 時期的杜琪峯已對胡偉立甚為欣賞，其執導的電視劇到後來電影《審死官》（1992）等，都主動邀請胡合作，可見兩人稔熟。從作品可見，杜琪峯早年對電影音樂處理，仍處於摸索期。1999 年，他大膽採用舞台 / 音樂劇作曲家鍾志榮，以佻脫不失型格的音樂配上極低成本的《鎗火》，同片更獲香港電影金像獎最佳原創音樂提名。參與《黑社會 2 以和為貴》（2006）時，杜氏又曾給予作曲家 Robert Jay Ellis-Geiger 聆聽 Bartók Béla 的弦樂四重奏四號第三樂章（String Quartet No.4 Movement 3），期待作曲家在電影音樂裡注入類似氛圍，以反映主角對後九七前景不明朗的想法，[7] 可見杜氏音樂喜好之廣闊與考量。此外，杜琪峯另一獨特之處，是他甚懂得利用音樂在電

影中注入香港情懷（詳見《光影魅音》一書）。可見經多年磨煉，杜氏無論是音樂品味與想法也大大躍升，其音樂涵養不斷增長。

另一位資深導演如爾冬陞，據陳勳奇憶述，曾經在電影音樂上出現兩次失誤事故。爾冬陞拍畢《新不了情》（1993）後，發覺費盡心思配置的原創音樂及懷舊改編歌曲並不妥當，找來陳勳奇給予意見，後來陳將不同音樂在畫面重置，問題解決。兩年後爾冬陞完成《烈火戰車》，又找陳勳奇給予意見，陳認為此次失誤更大，電影該是勵志類型，卻錯配警匪片音樂。[8] 事隔十五年，金培達為爾導的《門徒》（2007）創作音樂，當中一幕張靜初與吳彥祖吵架，張邊哭邊訴說，希望吳相信自己，金培達在此幕放入傷感旋律，隨即被爾冬陞狠狠否決，最終金培達被爾冬陞說服，自言從中學習。金憶述背後，也引證了爾冬陞對音樂的敏感度進步之大：

8｜訪問陳勳奇口述，2008 年 5 月，九龍塘又一城 Page One 咖啡店。

> （爾冬陞）說那一段不應該用悲傷的音樂，我覺得沒有錯啊，那些傷感的音樂沒有破壞電影的氣氛⋯⋯但爾冬陞說，不是這樣的，《門徒》的主題是吸毒，裡面沒有價值的判斷，每一個角色都是一樣的，沒有一個大壞蛋，就算是可憐的角色，她好慘，但也不可以評價它。他對我說：「你只是目睹一件很慘的事，但你不可以指出它，你道破了它，那就是為我下了結論。」我聽完，一時間糊塗了，後來他叫我在那場戲寫一段「經過見到」的音樂，我於是加了一段緩慢，沒有特別情感的調子，效果很好，後來我明白了，也同意，電影其實就是這樣。[9]

9｜黃雅婷：〈金培達專訪──電影配樂大師：人心裡有渴望才有經歷〉，香港：《香港 01》，https://www.hk01.com/article/266569?utm_source=01articlecopy&utm_medium=referral（2019 年 12 月 26 日瀏覽）。

王家衛的電影雖有找來作曲家做原創音樂，但最為人津津樂道的，卻是由他自己揀選、來自世界各地的既存音樂，及這些音樂的精準配置。根據陳勳奇憶述，同樣指出王的音樂成就並非一日建成。《東邪西毒》（1994）剪畢，王家衛對台灣作曲家寫的音樂不甚滿意，遂徵詢陳勳奇意見。陳指出電影裡充斥太多音樂，而且清一色只有電子合成器。及後，陳正式接手此片，音樂大大減少，除電子合成器外，更

注入真實的洞簫、笛子，又以彈奏琵琶方法演繹結他，製造出收放自如、既宜古卻又帶前衛的飄逸氣勢。王家衛和陳勳奇各自在電影音樂上有不同理念，協作上多次離合，但《東邪西毒》的個案，有助道出王家衛也有一個音樂鑑賞的成長期。

陳可辛一直對電影音樂有所偏愛與堅執，但作曲家陳光榮亦令他重新審視自己的想法。拍攝《武俠》（2011）時，他感覺不能只停留在一種類型音樂裡，於是除金培達外，再找來陳光榮合作。他憶述說：

> Punk 仔（陳光榮）寫了一首給我看看可不可以，我與陳光榮，我與監製，都爭論了很久，我就覺得是不行的，要他再寫過很多其他的，因為沒有更好，最後用了 Punk 仔最早寫的，成了整個戲的 theme（主題）。後來我們去到康城行紅地毯的時候都是播這個 theme，我再聽一下，我覺得我第一個判斷是錯的，陳光榮那個 theme 可能是我這麼多電影中，最強的一個 theme。[10]

10｜陳可辛在當時訪問中表示從影生涯最好的兩部電影主旋律，一部是《甜蜜蜜》，另一部就是《武俠》。TL 訪問：〈THE INTERVIEW：feature Peter Chan 陳可辛〉，香港：ARISE facebook 頻道，2017 年 9 月 1 日，https://www.facebook.com/watch/?v=1590217984362764（2019 年 12 月 23 日瀏覽）。

從上述例子可見，幾位知名導演在拍攝生涯中學習，通過和作曲家切磋及自身反省，從而在電影音樂想法及實踐上有所進步成長，甚至反過來促成作曲家的成長（如金培達就受到爾冬陞啟發）。可見，場域裡尚有其他互動的可能。以下，再舉三位知名作曲家被導演啟發的事例：

· 七十年代在歐洲接受古典音樂訓練的林敏怡，吸引不少新浪潮導演邀請她做音樂。她的教育背景與資歷，正是她多時批評香港電影音樂不夠專業的原因。但在一次分享中，林敏怡坦言出道時亦曾被其他導演啟蒙：

> 《等待黎明》（1984）是一部有關日本侵華香港淪陷的故事，我最初不大清楚音樂應該怎樣，另一方面，又想自己的音樂在這部電影會有突破。當時導演梁普智就鼓勵我試一些新意思，嘗試棄用時代音樂、樂器及風格，反而鼓勵我聽一些

11 | 林敏怡主講：〈與林倩而分享好音樂——電影音樂〉，香港太空館演講廳，2006 年 8 月 18 日。其時林敏怡改名為林倩而。

坂本龍一的作品，那次啟發很深遠，最重是啟發性，令思維可以走得更遠。不過，大家別誤會，梁不是叫我抄襲，他只是說，音樂可以是這樣的，為我開一片新土地。[11]

· 陳勳奇是華人電影音樂圈中配置音樂經驗最豐富的一人，由邵氏功夫片到早期王家衛電影的音樂處理，足見其配樂及創作功力，但陳氏亦坦言吳宇森早年讓他上了重要的一課。為吳宇森的《大煞星與小妹頭》（1978）作曲時，吳宇森鄭重地跟他說：「唔好再做『嘩－嘩』（指笑料聲效）」，並說：「我要的那種能夠帶動劇情的音樂就成了，我這場戲本身已經很好笑，不用『嘩－嘩』，觀眾都會懂得笑。」[12] 這番話，讓陳領略到「有信心」的完整電影作品，根本不用音樂已是一個重要技巧。此舉也極呼應上文陳勳奇為其他導演解決電影音樂問題，可見每次合作，彼此均帶來相互影響，又從中學習。

12 | 訪問陳勳奇口述，2008 年 5 月，九龍塘又一城 Page One 咖啡店。

· 也許最極端的一個例子是黎允文。原在大學修讀建築的黎允文，雖有參與樂隊演出，但對電影音樂卻一無所知。不止一次，黎允文自言對電影音樂的知識，全靠跟導演李仁港在合作多年中汲取而來：「李仁港導演自己本身是對音樂很熟悉，很有意見、很執著。早年我做出來的音樂，是還未夠質素，或者風格不對，他會很用心地跟我說，又會給我聽一些 reference（參考樣本），所以和他一起製作，其實我是在上課的……大家一直合作下去，我也摸清了他想要怎樣的音樂，大家合作得很開心，所以一直維持這樣的關係。」[13]

13 | 訪問黎允文口述，2022 年 5 月 18 日，Zoom 訪談。也見 LP Hugo: An Interview with Composer Henry Lai, Asian Film Strike: *Asian Film Reviews & Interviews*, https://asianfilmstrike.com/2015/11/27/an-interview-with-henry-lai/（2021 年 7 月 21 日瀏覽）。

我們想知道的是，同時擁有創意導向及反身性協作能力的導演及電影作曲家，走在同一個場域時（無論是製作主流或另類精品電影），可以怎樣在電影音樂創作過程中互相交流及切磋，從而共同協作出精彩的影音融匯作品？

挑選合作夥伴及交流

對看重音樂的電影導演來說，找「對」的作曲家是頭號重任，相反亦

然。在作曲家的口述經驗裡，都指出在助手模式（見上一章）裡感到沮喪，但一說到和「對」的導演工作，並可以發展出有充分溝通或默契的「夥伴」關係時，作曲家都表現得甚為興奮。事實上，不同年代，每一個作曲家都有過這樣的經驗。劉以達認為跟「哪個導演」合作非常重要，當中跟羅卓瑤與方令正的合作最易溝通，即使賺的錢很少，但自己仍願意不惜工本。[14] 羅永暉盛讚許鞍華是個「有心」導演，大家合作是有商有量，並肩作戰；[15] 二人從《投奔怒海》（1982）到《桃姐》（2011）的合作，一直相敬如賓。沈聖德既喜歡方令正的妥善策劃，但也極欣賞邱剛健的開放自由；實情是邱剛健只拋下一句「不要任何他聽過的音樂」，就任由沈聖德自由發揮。[16] 當溝通出現障礙，只要找到溝通方法，也能及時解決。日本實驗作曲家大友良英曾參與不同導演的作品，自言跟嚴浩合作《天國逆子》（1994）並不容易，原因是嚴浩懂音樂樂理，會用音符記下喜歡的旋律：「嚴浩曾修讀音樂，他對音樂有自己一套看法……我們有很長時間放在討論上，大家不斷表達意見以找得最終共通點。」[17] 近年有趣的例子有許鞍華的《第一爐香》（2021），許鞍華稱全程只和作曲家坂本龍一討論過45 分鐘，之後再沒溝通，起初難免憂心，最後收到作曲家配上音樂成品，卻很是滿意，深感作曲家非常明白她這部作品。[18] 事實上，即使是《第一爐香》也涉及一定難度的溝通，許氏透過借用坂本龍一昔日作品作暫時音軌，傳遞自己偏好的風格。但許鞍華和坂本龍一的合作，建立於對夥伴極大的專業信任及美學修養認同，已屬語言以外的溝通。

作曲家們會為找到可以交流的工作夥伴而興奮，是因為他們都了解，他們的電影作曲專業技藝會受到尊重，並且會和導演一起「共謀」，思考如何做到影音融匯的作品。韋啟良把這點說得很透徹：「（我）在電影中，不是要將自己所想的最好東西放進去……是要去為這部電影去做出最好的東西放進去，才是電影人的工作……我不單是一個音樂創作人，其實我是一個電影人。」[19] 高世章說一定要投入導演的電影世界，否則「寫不了那些音樂出來的」。[20] 麥振鴻說：「我是一個難題解決者，幫（導演）解決任何音樂與畫面結合的化學作用。」[21] 金培達也說，在芸芸音樂表現形式中，他「特別鍾情於畫面和音樂在完美

14 | Suzanne：〈香港電影配樂的「新」趨勢、「新」感覺〉，《電影雙周刊》（香港：電影雙周刊出版社，1993）第 373 期，頁 53。

15 | 訪問羅永暉口述，2009 年 7 月，太古城翰騰閣。

16 |《沈聖德的電影音樂》原聲帶，（台北：角色音樂 NEO Music，1993），內頁說明。

17 | 羅展鳳：《必要的靜默：世界電影音樂創作談》（香港：Kubrick，2010），頁 254。

18 | 跟許鞍華聊天口述，2021 年 11 月 21 日，NOC Coffee Co.。

19 | 韋啟良、戴偉主講：〈聽電影〉，浸會大學，2017 年 3 月 14 日。

20 | 高世章訪問口述，《今日 VIP》，第 139 集，TVB，2018 年 7 月 13 日。

21 | 馮之行、麥振鴻對談，張偉雄主持：〈電影文化沙龍 II 電影中的另一種語言〉，電影文化中心主辦，2017 年 7 月 9 日，https://www.youtube.com/watch?v=T_V_mAHyf70（2024 年 5 月 23 日瀏覽）。

22｜金培達：《一刻》（香港：Cup Magazine Publishing Limited，2007），頁 17。

結合底下所產生出來的剎那感動」。[22]

要做到影音融匯的作品，作曲家和導演不能閉門造車，他們都得依仗彼此的專業知識。林華全把作曲家和導演之間交流的精粹如此形容：

> 我其實一開始就要求自己在聽取導演的意見前先做一次，因為只有這樣，我才可以反映到自己對這部電影有多了解。如果導演說哪個位置要放音樂你才放……這樣就淪為一部執行的工具而已……（所以）我會先依從自己想法放音樂……做多一點點，起碼先有一個屬於自己想法的版本……導演可能認為是不對勁的……要用另一種……始終導演的感覺跟音樂人的角度未必會一樣，絕對難有百分百相同，是故大多數會有所調整。[23]

23｜林華全電影音樂講座，伯大尼演藝學院古蹟校園，2010 年 6 月。

褚鎮東和導演陳木勝合作，亦領略到導演與作曲家交流的魔力：

> （有一場戲）夜晚黑，有海有船，有年青人喝酒，然後有個人從遠處拍攝、偷窺他們，那我就做了些很 mysterious（神秘）的 strings（弦樂），跟著還有開鎗，那我音樂就變緊張一點……導演陳木勝第一次來看，就說不要立刻有音樂，然後他說，其實還沒有事發生，你突然做得那麼 mysterious，你就是預先說給觀眾知道，有事會發生……就是這些判斷，作曲家要和導演一起，要導演 input（提供意見）……導演想到的東西我們不一定想到……他們是從整套戲的角度看，但我們只做音樂，導演有些意念作曲家未必捕捉到，當然作曲家會想第一次（見導演時）已想捕捉到（導演的意念）……但有時呢，有時導演原本沒有某些意念，但他們聽了我稍前做的音樂，之後又會覺得，咦，這段音樂放在另一段也可以的！他們也可能是先聽了我的音樂，才想到原來可以這樣，即是，大家都會影響到大家。[24]

24｜褚鎮東、陳光榮：〈電影音樂人褚鎮東 & 陳光榮對談〉https://www.youtube.com/watch?v=RmgL0HnXxKY（2023 年 7 月 2 日瀏覽）

實情是，如第三章所言，香港作曲家和導演交流的情況，和荷里活多重分工的制度比較的話，是更直接和緊密的，而香港地小及交通便利，更加強這種直接溝通的密度。黎小田就說八十年代初為成龍電影創作音樂時，常和成龍到酒吧流連，交流工作。[25] 監製林家棟靈感一到，就會直接上韋啟良家中的「家庭錄音室」進行音樂交流及創作，韋啟良笑說即使農曆年三十林氏也不放過他。[26] 歌舞片如《如果‧愛》（2005）要預早籌備音樂，導演陳可辛盡用香港地利，一年內每星期都會和作曲家金培達及高世章開會，反覆討論音樂。高世章說：「我們看的只是劇本，沒有看過畫面，只有每星期開會。開了一年的會⋯⋯在開拍之前。每個星期也上去陳可辛那裡，討論一下這個音樂如何呢？」[27] 近年《4拍4家族》（2023）也有類似經驗，作曲家戴偉直言因為音樂帶動整套片子，「前期討論了很長時間。」[28]

稍前說過，交流不限於語言，有時出外考察及感受拍攝地方的氛圍，算是最「浪漫」的一種交流方法，以陳光榮為例：

> 《一見鍾情》（2000），拍攝的時候，（劉偉強）帶我去 San Francisco，做什麼呢？他不是要我看他拍戲，他要我感受這個城市。這麼浪漫嗎？對⋯⋯晚上去聽音樂，白天在走，晚上又在走，去感受這個城市是怎樣，這個方法其實我覺得很好，反而看他拍戲的話，其實你遲早都可以看到，反而是去感受這件事。多少天呢？幾天吧⋯⋯幾天也很多了⋯⋯《一見鍾情》就是我未做配樂之前就先去感受，回來就開始做了⋯⋯是（劉偉強）提議的，我覺得這個方法挺好。[29]

暫時音軌的起點與轉化

眾多交流工具中（開會、傾談、喝酒、共同考察等），暫時音軌佔著一個重要位置。如前文所述，在助手模式內，導演用暫時音軌的目的就是要求作曲家模仿音樂風格甚至具體旋律。但在夥伴模式內，暫時

25｜見 Michael Lai：〈Interview with Composer Michael Lai〉，收入《Project A and Project A Part II》Dir: Jackie Chan，（英國：Eureka Classics，2019，Blu-ray）。

26｜韋啟良、林家棟：〈《殺出個黃昏》映後談〉，香港電影資料館，2023 年 1 月 8 日，https://www.youtube.com/watch?v=XprEiCexIcM（2023 年 8 月 2 日瀏覽）。

27｜高世章：〈"Movie Music Ups and Downs" 分享會〉，灣仔香港藝術中心麥高利小劇場，2021 年 8 月 31 日。

28｜區新明、戴偉：〈結他的心〉（戴偉專訪 Part 3），收入《區新明音樂生活頻道》，https://www.youtube.com/watch?v=79E1huFksMk（2024 年 4 月 23 日瀏覽）。

29｜訪問陳光榮口述，2022 年 8 月 30 日，Click Music 公司。

音軌並非為下達指令，而是導演和作曲家溝通的重要橋樑。金培達就說過，有些導演跟作曲家開會時，常帶著大量鐳射唱片，以方便跟作曲家溝通。在夥伴模式中，金認為這是「好事」，因為「大家可以抓住一個起點再創作，討論上來也會堅實得多」[30]，尤其是導演——甚至作曲家——有時未必能用語言說出想要的音樂。

重點在於，暫時音軌只是溝通的起點，過程中還會不斷再作討論修正。做《鎗火》音樂時，鍾志榮認為杜琪峯給他一首非常浪漫的國語老歌，正正反映導演想要歌曲裡一種特定的男人浪漫情懷，是故，只要作曲家的原創音樂能夠傳遞同樣情懷，就不一定要用那首歌曲。鍾志榮就把這個「起點—轉化」的創作過程說得很具體：

> 記得做《鎗火》時，導演用了一首國語老歌給我作 reference（參考），也不記得是〈恰似你的溫柔〉還是〈往事只能回味〉……我想撞擊出一些新點子，最後，就想到用 Cha Cha 這種 beat（節拍）。……我自覺《鎗火》裡的「江湖」……其實導演拍得頗浪漫，當中有關男人與男人之間那種無需多費唇舌的關係與感情，我自己看的時候，感覺那像一支舞曲。譬如當他們殺死敵人完成任務後，無論是一起走出來或一起喝啤酒，得得得得……（鍾開始哼起那段主題音樂），那種感覺就出來了，也不知怎樣形容，就是男人之間的舞曲吧。其實反過來想，我也可以把《鎗火》的音樂做得很緊張，很有張力，很警匪片的，但那是另一種作法，出來又是另一回事了……其實當導演選了一首國語老歌做 reference，就知道他並不是只要求純粹的緊張刺激，他要拍的是「情懷」，一種男人與男人之間的「情懷」。[31]

另一種方法也和暫時音軌的「起點—轉化」有異曲同工之妙。泰迪羅賓第一次為郭子健的《野·良犬》（2007）作曲，就邀請郭導提供其最喜歡的音樂清單，泰迪羅賓才發現郭非常愛日本音樂；泰氏強調這清單能讓他明瞭郭導的音樂「感覺」，放入實際做音樂時的考慮中。[32]

30｜金培達獲邀到演藝學院主講電影音樂，灣仔演藝學院校園，2006 年 5 月。

31｜訪問鍾志榮口述，2006 年 1 月 12 日，鍾志榮私人錄音室。

32｜泰迪羅賓主講：〈話劇、電視、電影配樂〉講座，梅廣釗博士主持，香港太空館演講廳，2008 年 7 月 18 日。

這種暫時音軌的「起點—轉化」做法，幾近成為香港電影音樂創作的常用做法（其實荷里活也是）。但也有導演不一定用暫時音軌。為彭浩翔做過多部電影音樂的黃艾倫及翁瑋盈說，彭導給他倆看的電影終剪，大都沒有暫時音軌——這或可能跟黃艾倫認識彭導多年、知道其音樂品味有關。[33] 同樣為彭導作品，金培達憶述《伊莎貝拉》（2006）開鏡前已和他討論音樂，而用葡萄牙音樂為主調則是金氏的建議。說到另一位合作的導演爾冬陞，金培達認為：「最大特點就是他對配樂方向不會有太既定的想法」，[34] 其具體表現為：「如我跟爾冬陞合作，譬如他剪的時候是有 reference music（參考音樂）的，到跟他開完會，他剪完之後，給我的版本是沒有 reference music 的，他說，你們這些人（即作曲家）每個都是這樣，不放 reference 阻你，讓你自己發揮。」[35] 可見暫時音軌的用法雖普遍，但也因人而異。

夥伴間的彼此說服

在夥伴關係中，對音樂有要求的導演，很多時由拍攝初期到音樂最後配置，都有自己看法。廣義來說，導演早期告訴作曲家自己對音樂的想法，其實就是一種說服；即使前文說爾冬陞很少放暫時音軌，但一旦進入配置階段，就會有其意見，又是一種說服。是故，作曲家理解導演對音樂要求（如透過交談或暫時音軌）之後，如和導演持不同看法，便會進入夥伴模式的「彼此說服」過程。要知道助手模式並不容納游說，再者，很多作曲家都知道荷里活音樂創作其實牽涉太多人，反而香港作曲家能直接面對導演，是故很多作曲家對此過程珍而重之。如在美國曾參與過電影音樂創作的林鈞暉就如此說：

> （在荷里活）我不能控制這麼多個 department（部門）……多個人其實會有多一種想法，這是必然的……香港甚少由電影公司主導（音樂），這是事實來的，我覺得很多時候除非不能出街、可能是政治原因或其他什麼原因，以我所見，大部份在藝術創作上都是由導演決定。[36]

33 ｜訪問黃艾倫及翁瑋盈口述，2024 年 5 月 1 日，Zoom 訪談。

34 ｜金培達：《一刻》（香港：Cup Magazine Publishing Limited，2007），頁 38。

35 ｜金培達主講：〈聲・光・一刻——影視音樂世界〉講座，浸會大學電影學院主辦，2024 年 1 月 26 日。

36 ｜訪問陳玉彬及林鈞暉口述，2022 年 6 月 29 日，Zoom 訪談。

簡單說，作曲家最要直接說服的就是導演，而面對各種各樣導演，作曲家通常依賴三件說服「工具」：語言溝通、音樂「實作」及心理戰術。韋啟良說：「音樂畢竟是抽象的，於是往往只看你能夠給（導演）什麼，你要不斷給他灌輸你的想法，好讓他知道是否行得通，有時候甚至不惜一切，要很用力的推銷給他們（笑），其實殊不容易。」[37]韋啟良說得好：音樂很抽象；是故一旦進入彼此遊說階段，作曲家除了語言解釋外，更仗賴的說服工具，便是「實作」。林華全說，溝通是好的，但不能只是「聊呀聊，就變成了神交，那就沒意思。」[38]《向左走·向右走》（2003）中，鍾志榮曾用了兩星期創作不同音樂樣本，成功地說服導演杜琪峯及韋家輝用小提琴做電影主旋律：

> 我記得導演當時希望我們以結他作為片中的主導樂器……認為結他可以帶出一種很清新的感覺，有民歌味道，然而，對我來說，我看幾米的漫畫又覺得他的漫畫理應是屬性小提琴的，於是，這次我死也咬緊自己的意見，不肯給他想要的（笑），我認為，既然金城武在電影中是拉小提琴的，為什麼主題音樂不是以小提琴拉奏的呢？那次，跟導演僵持了兩個星期以後，我就再多做幾個 demo（樣本）給他聽，夾著畫面的，譬如開場，眾人手持雨傘走來走去，男女主角擦身而過，我的主題音樂就在當中出現，那次，終於幸運地說服了導演，令他不再堅持用結他。[39]

作曲家適當地運用（有水準的）實作，再加一定心理戰術，有時遊說就能成功。鍾志榮面對強勢導演如杜琪峯就用上有趣的心理戰：「導演實在很強，他就是大哥；但另一方面，如果我全部都聽他說，又會沒有自己。我有時會跟他『包拗頸』，但未必每次也可以說服他，有時候，對付他的方法就是死也不要給他（笑）。」[40] 高世章自言其語言說服技巧差勁，有時也要用「實作」並配以「不停的轟炸」來推銷：

> 說服導演這方面，我其實是很差勁的，其實我不懂得用口去說出來。通常我做了一個 music 出來，我會覺得，那「好

37｜訪問韋啟良口述，2006 年 5 月。

38｜林華全電影音樂講座，伯大尼演藝學院古蹟校園，2010 年 6 月。

39｜訪問鍾志榮口述，2006 年 1 月 12 日，鍾志榮私人錄音室。

40｜鍾志榮口述，羅展鳳訪問：〈鍾志榮談《鎗火》〉收入《銀河映像，難以想像：韋家輝＋杜琪峯＋創作兵團》（香港：三聯書店（香港）有限公司，2006），頁 187。

喐喇」（「很適合了」）。我就會用很多不同的方式編曲，因為一個 theme（主題）通常都會有很多不同的變化，可能是很開心的，但同時間用同一個 melody（旋律）要將它變得很憂傷也可以。我通常會做很多這些功夫，告訴導演這個 theme 其實有很多變化，你覺得這個不適合，可以試聽那個。令導演感覺到，聽得很熟悉了，會覺得那也不錯。用一個「不停的轟炸」的方式令到他們喜歡。[41]

41｜高世章訪問口述，《今日 VIP》，第 139 集，TVB，2018 年 7 月 13 日。

表面看來，一旦進入音樂創作階段，作曲家始終掌握音樂創作的資本，貌似是說服過程中稍佔上風的一方。但即使在夥伴關係中，導演說到底也是最後的決策人，音樂人稍一不慎，或會出現連作曲家自己也哭笑不得的情況來，如黎允文曾同時做了兩個版本的音樂給導演揀選，卻令自己「疲於奔命」：

> 就如我幫張婉婷做《三城記》（2015）（的音樂）時，我做了那個主題給她聽，其實我自己很壞，我做了兩個，打算讓她選擇。一個是比較漂亮的，另一個我覺得很有性格很棒。我讓她選擇，她選擇了較漂亮的那個，但我自己其實是喜歡較有性格的那個。那就糟糕了！我就要說服她這個實在不行的，只是較好聽，不過不行的；但是她不認同，我便要做很多 demo 一直說服她。接著我又找來她的助手，問助手「是不是這一首（有性格那首）比較好聽」，想問大家的意見，逼她轉回我喜歡的那首（笑）……[42]

42｜黎允文口述，2022 年 5 月 18 日，Zoom 訪談。

但話說回來，依靠精彩的音樂實作，仍舊是作曲家說服導演的最佳工具。一般而言，樣本因時間及成本所限，不能精益求精，但有時為了說服導演，對自己意念有信心的作曲家會不惜工本，把樣本做到最好，然後作一次「終極遊說」。《狂舞派》（2013）導演黃修平給了作曲家戴偉一段剪片，尋求音樂意見。片段描寫男女主角依靠舞蹈而互生情愫──前半部氣氛較為「搞笑」，女主角在送外賣途中街上起舞；後半部則較為「溫馨」，描寫晚上店內女主角暗暗偷望跳舞的男

主角。戴偉覺得這段戲非常精彩，在很短時間內，做了一個製作較為粗疏的歌曲樣本，去連接氣氛欠連貫的兩段戲。但畢竟音樂太過粗疏，未能即時說服監製，導演甚至說會剪掉部份片段。戴偉知道事態嚴重，立刻趕緊錄製那首歌的精美版本，作最後遊說。戴偉形容這次經驗為「力挽狂瀾」：

> ……因為我沒真正擺那個（完成版的）音樂在片段裡，放上去的其實是 demo 來，是我唱的……導演就說：「那一段，不用了，已經剪走了。」我就說：「什麼？為什麼剪走了？」我覺得那段片是最棒……有時候真要靠你力挽狂瀾，跟著我就馬上錄好那首歌（的最後版本）……「喂，不行啊，導演，有一樣很重要的東西，你一定要上來（錄音室）看。」接著他看了，就說：「好棒啊！」然後我跟他說：「不行，你一定要保留這個（片段），這是整套戲的神髓來的。」……接著他自己也覺得：「是，這樣做很棒。」……之後導演是直接向監製說：「不行，我要轉用（戴偉全新音樂下的新剪接）！」[43]

43 │ 區新明、戴偉：〈結他的心（戴偉專訪 Part 2）〉，收入《區新明音樂生活頻道》，https://www.youtube.com/watch?v=rDw-fkPcv0k（2024 年 4 月 23 日瀏覽）

然而所謂說服，既會成功，也有失敗。沒有作曲人希望這些事情發生，但即使作曲家有多大名氣，說服也可能失敗。胡偉立在九十年代已是行內公認高手，但為陳木勝《嘩！英雄》（1992）寫的主題曲，胡「稱費盡了口舌，最後也沒有說服導演」，只有重寫，但他最後都認為「創作過程中有不同意見是非常正常。」[44]

44 │ 胡偉立：《一起走過的日子》（上海：復旦大學出版社，2012），頁 74-6。

弔詭的是，作曲家作品被拒，有時又會激發潛能。黃霑在八十年代中到九十年代初，為徐克電影寫過不少電影音樂，當中有非常順利的時候，如《倩女幽魂》（1987），但也有非常「折騰」的過程。黃霑形容徐克要求極高，自己最好的電影音樂，「幾乎都是和他吵鬧、給他迫、給他蹂躪才跑出來的」。黃霑就因為六次被徐克「打回頭」，在音樂創作技藝這問題作出很大的反思，才得以成就今日被譽為經典的《笑傲江湖》主題曲及音樂作品：

《笑傲江湖》的〈滄海一聲笑〉，他（指徐克）六次打回頭，⋯⋯（我）又看書又思索：究竟怎樣寫一首講三個高手一起，其中老的兩個金盤洗手的曲子。我覺得那有兩個可能，一個是難到全世界沒人懂得彈奏的，只他們三個高手懂得；一個是簡單得像兒歌那樣，但沒有那技術就彈得不好。難與易之間怎取捨？想了很長時間。夜，看了黃友棣教授的《中國音樂史》，看到他引述《宋書・樂志》的四個字，說「大樂必易」──偉大的音樂必定是容易的。最容易的就是中國音樂的音階，即「宮商角徵羽」，那我便反其道而行，「羽徵角商宮」，用鋼琴一彈──嘩，好好聽。那音階存在了千百年，從沒有人想過這樣子可以做旋律。我寫了三句，填了詞，告訴徐，那是最後一次，第七次。然後在譜上畫了個亢奮的男性生殖器，傳真給他：「要便要，XXXXXX，你不要，請另聘高明。」他喜歡。他若不要，便翻臉的了。[45]

45｜黃霑口述，何思穎、何慧玲訪問，衛靈整理：〈愛恨徐克〉，收入何思穎、何慧玲編：《劍嘯江湖──徐克與香港電影》（香港：香港電影資料館，2002），頁117-118。

拒絕又不放棄，又能最終轉敗為勝，靠的是作曲家的堅持及技藝。下面續談導演和作曲家在各種音樂類型及細節上的互相較勁過程。

既存音樂的考量

作曲家一大職責固然是為電影度身訂造原創音樂，但導演基於各種原因，有時仍會想在原創音樂以外，使用既存音樂。歌曲可以是既存音樂的一種，深受不同導演熱愛；好些導演像昔日的唱片騎師（disc jockey），把自己過往喜歡的歌曲，放在不同的作品之內，用來寄語從前某個時代。杜琪峯、周星馳、張婉婷、陳可辛、關錦鵬等等都是好此道者。當中，杜琪峯對昔日在香港風行一時的流行歌尤其執著，《無味神探》（1995）用《To Love Somebody》及《I'm Easy》、《真心英雄》（1998）再用日本老歌《Sukiyaki》、《柔道龍虎榜》（2004）用日劇主題曲《姿三四郎》、到《七人樂隊》（2022）中的《遍地黃金》，再用上《似是故人來》及《倩女幽魂》等。杜氏曾這樣解釋《遍地黃金》

中使用的既存歌曲：「其實（影片中）那一年呢，梅艷芳死了，張國榮死了，我覺得他們是那個時代最重要的兩個人……我是想提醒大家曾經有過這麼偉大的殿堂級人。」[46]

導演們這種「既存歌曲情意結」，荷里活也大不乏人，馬田・史高西斯（Martin Scorsese）就是其中表表者。但購買既存歌曲版權費用實在驚人，如近年曾有港片想挪用英國樂隊 Pet Shop Boys 的歌曲，叫價高達數十萬，結果計劃告吹；[47] 泰迪羅賓說八九十年代買廣東歌的版權費很便宜，現在卻已升價到不能接受的水平。[48] 陳可辛談到為何用幾百萬人民幣為《中國合伙人》（2013）購買音樂版權時，就如此解釋其「舊歌情意結」及版權費飆升問題：

> 用新歌就不如不用歌，其實歌的理由是它能把你帶回到一個年代。如果《甜蜜蜜》（1996）不用鄧麗君的歌那還就不是《甜蜜蜜》了……電影的歌版權越來越貴，其實我用歌是從第一部電影《雙城故事》（1991）就已經用了，包括《Moon River》很多老歌都用了。英文歌，其實那個時候沒有那麼貴。《金雞》（2002）也用了十幾二十首歌。《甜蜜蜜》也用了七、八首歌。其實對我來講，用歌把觀眾帶進一個年代的狀態，一個回憶是非常重要的……歌一出來觀眾就會明白你要講什麼，那個年代代表什麼，而且跟觀眾有一個共鳴，這個共鳴海外的觀眾可能不懂。但是內地、港台的觀眾就會完全明白……所以花幾百萬，甚至比演員費更貴都值得。[49]

基於極高的版權費，中小型電影製作有時只能負擔買一首歌。作曲家有時會被導演「說服」，如泰迪羅賓為《野・良犬》做音樂時，用了一首很出名的流行歌曲《You Light up My Life》，因為「與導演商量時，是導演極力想用的，他很喜歡，覺得這首歌與他的電影有關係，很困難才買到版權，最後放在片中最重要的位置，李麗珍與林子祥的愛情關係。」[50]

46｜杜琪峯：〈《七人樂隊》杜琪峯映後分享〉，尖沙咀英皇iSquare，https://www.youtube.com/watch?v=NOwexakBceY&t=1784s（2023 年 3 月 15 日瀏覽）。

47｜林淑賢主講：〈電影製作人講座〉，香港原創電影音樂大師班，香港電影作曲家協會主辦，明愛白英奇專業學校，2022 年 7 月 6 日。

48｜訪問泰迪羅賓口述，又一村花園俱樂部地錦廳，2018 年 6 月 20 日。

49｜陳可辛：〈陳可辛花百萬購買音樂版權　認為這樣做很值得〉，http://yue.ifeng.com/news/detail_2013_05/20/25490114_0.shtml?_from_ralated（2023 年 3 月 15 日瀏覽）。

50｜泰迪羅賓主講：〈話劇、電視、電影配樂〉講座，梅廣釗博士主持，香港太空館演講廳，2008 年 7 月 18 日。

回到核心問題——當作曲家遇上極喜愛或堅持用既存歌曲的導演，還可以有怎樣的夥伴合作關係？第一種是「起點─轉化」的做法——即以導演交來的既存音樂或歌曲為基礎，繼而「轉化」為新的原創音樂。前文論述暫時音軌時，其實已提出這種創意可能，此處不贅。另一個創作可能性，是作曲家投入導演的電影世界，與其一起討論選擇什麼既存音樂，王家衛是最好例子。不少人以為導演全權選擇既存音樂，作曲家不用理會參與，事實不然。陳勳奇以下一番話，說明即使是既存音樂，在夥伴模式中，作曲家也會參與提供想法：

> 儘管我跟王家衛不時有意見上不同的時候，可是，有關王家衛電影裡的優秀的音樂運用，有時候還得歸功於他自己，好像《重慶森林》（1994）就是一個好例子……電影裡用上的 California Dreaming 這首歌是他的功勞，拍攝期間，他已經想著這首歌放在那幾場戲；另外，他又喜歡玩 jukebox（音樂點唱機），於是電影裡那些舊歌，主要都是他揀選的，王家衛喜歡舊歌，他有自己的品味與愛好。電影裡也有我的選擇，那首台語（閩南語）歌就是了，當時我給他聽這首歌，他一聽就喜歡，於是他買了版權放在電影裡。[51]

51｜訪問陳勳奇口述，2008 年 5 月，九龍塘又一城 Page One 咖啡店。

周星馳是另一位特別愛用既存音樂的導演，在《星專輯之周星馳電影配樂大全》（2008）鐳射唱片，就收入多首在其電影出現的音樂或歌曲，包括 Richard Strauss 的《查拉圖斯特拉如是說》、馬聖龍、顧冠仁的《東海漁歌》、Pablo de Sarasate 的《流浪者之歌》、Aram Khachaturian 的《劍舞》、古曲《十面埋伏》、葛利格的《索爾維琪之歌》、The Platters 的《Only You》、Rachmaninov 的《第二號鋼琴協奏曲》等。雖然這些選擇一定經周星馳首肯，但作曲家也不一定沒有參與，和周星馳合作多年的作曲家黃英華就表示過，《新喜劇之王》（2019）中選擇《天鵝湖》其實是他的提議，是經過一番討論和「折騰」才決定使用：

《天鵝湖》貫徹整部影片的，從開場上車免費跑龍套吃盒飯，到跌到最低點想尋死的時候也是，到最後人生高峰終於成功了同樣是《天鵝湖》……（電影）用什麼音樂其實都是大家一起討論決定的，《天鵝湖》是我提出用它。在此之前這裡的音樂已經有很多想法，已經經過了很多折騰跟嘗試，大概試了二三十首，我也寫了很多原創音樂去試，也試過其他經典的電影音樂，爵士，古典的。試過那麼多之後《天鵝湖》覺得這個的效果才是最好的。因為這一首音樂不僅僅是一場戲用，而是開心得意、失落、成功三場戲都能適用的，出來的效果很好。因為這部作品本身就很豐富，很悲劇，很華麗。[52]

52 ｜ 黃英華：〈專訪黃英華 × 與周星馳 20 年「喜劇之王」音樂路〉，影樂志，https://kknews.cc/entertainment/pykx688.html（2021 年 7 月 29 日瀏覽）。

然而，很多電影即使大量使用既存音樂，也會使用原創音樂，此時就涉及整套電影在音樂調子（tone）上的創作問題。如黃英華說，由於《新喜劇之王》用了多首知名舊曲，原創音樂就要配合，不能彼此互相「搶風頭」。[53] 有關整套電影的音樂調子問題，下文再述。

53 ｜同上。

量身訂做的電影歌曲

上文已談既存歌曲的創意問題，此處聚焦談及原創電影歌曲。最理想的情況是，導演和作曲家共同交流，定下原創歌曲的創作方向（即如曲風、歌詞、節奏、基調及歌手等等），以及所作歌曲配置於電影時所擔當的功能。簡言之，是為電影「量身定做」的電影歌曲。港片黃金時代，不少作曲家如顧嘉煇、黃霑、黎小田、林敏怡、盧冠廷及羅大佑等，都寫過膾炙人口的電影歌曲。惟值得留意的是，很多曾在香港流行一時的電影歌曲，未必是量身定做的電影歌曲，林敏怡是很好的例子。林氏為不少電影寫過不少知名的電影主題歌曲，像蘇芮的《誰可相依》、汪明荃的《傾城之戀》、雷安娜的《彩雲曲》及譚詠麟的《幻影》等。雖然林氏認為主題曲「最重要是如何令它配合整部電影」，但她直言：「那時候香港電影大多拍得很急，趕急的時候，我們就只有憑空想像故事來創作主題曲。」她又說：「一部很平凡的電影，

54｜訪問林敏怡口述，2008年4月。

我自問都可能寫出一首很動聽的主題歌曲，事實上大有例子。」[54] 據林敏怡憶述，只有《幻影》一曲有她和填詞人林敏驄及導演梁普智一同坐下討論，但《龍的心》（1985）的大熱歌曲《誰可相依》，卻只有她和填詞人潘源良傾談，導演全程未有出現。[55]

55｜同上。

然而，除卻上述情況，在特定條件下，也有電影歌曲是在夥伴模式下為電影量身定做的。從林嶺東的《龍虎風雲》（1988）個案，我們可以看到電影歌曲在夥伴模式下誕生的威力，這包括導演能說出配合電影主題的歌曲想法（「不能事事如意」的人生）、導演和作曲家暢通無阻的溝通（未開拍已開始交流）、上佳填詞人的協助（林敏驄）、出色的樂手演奏（其時多位流行音樂界的幕後高手）、[56] 電影及唱片公司未有干預的歌曲及音樂創作（可以選用新歌手）、由歌曲延伸至整套電影音樂風格的創作策略（整部電影也圍繞著電影主題曲《噓氣》的和弦來即興合奏）等等。這些特色，在泰迪羅賓的憶述都可看到：

56｜提及《龍虎風雲》一片的參與樂手，泰迪羅賓想起四位已離世的好友，頓感唏噓說：「包括 Wallace 周、Albert 楊、Donald Ashley 和 Roger（青蛙），還有一位高手 Johnson 幫我彈 Bass 的，也深居簡出極少出現了。……此外，其他有幾位高手包括一兩位菲律賓高手，因為不常合作，已經忘記名字了。」訪問泰迪羅賓，2024 年 6 月 15 日，WhatsApp 訪談。

> 《龍虎風雲》還未開拍，他（林嶺東）就找我做音樂……他說：「我看過你玩 blues（藍調），我要 blues，但我要找個女生唱。」我一下子就想到阿梅（梅艷芳），但阿梅其實也未唱過 blues，加上我又擔心她在忙，很難約期……於是我問阿東：「你夠不夠膽，我帶你到 Canton Disco……去見一個新人。」我也未見過她，只知道她的聲音很厲害，活脫脫就是唱 blues 或 soul（騷靈）的人選。阿東就去了，一聽就決定用她了。那人就是 Maria Cordero……Blues 是可以 jam（即興合奏）出來的，我找了些高手來 jam 歌……我問阿東想在歌曲裡表達什麼？他說做人最緊要快樂。我反問：「Blues 怎樣快樂？」Blues 本來就有一股怨氣，內容、歌詞可以快樂，但一定有灰色地帶。阿東說：「對，那就講世界變化好大，不能事事如意。」其實我寫的歌詞只有四句：「噓氣 / 世事多變 / 豈可盡如人意 / 要爭取快樂」……（拍攝現場演唱時）我的歌根本沒歌詞給她唱，於是只唱了幾句……我才打電話叫林敏驄來錄音室……

林敏驄就在我面前，半小時內把歌詞寫好，「我一切嘅決定都似係冇乜意義」那些就是他寫的……我將整首歌拆骨煎皮，變成不同的 jamming……因為這個音樂是 jam 出來的，有很多小段落，有適合的就放進去……[57]

57 | 卓男、張偉雄編：《林嶺東：嶺上起風雲》，(香港：香港電影評論學會，2021)，頁112-114。

從歷史觀點回看，在港片黃金時代，上述那種夥伴關係製作的原創歌曲絕對是難能可貴，原因是其時唱片及電影公司常常預定電影要用什麼歌曲，全向商業角度靠攏，毫不理會是否匹配電影，夥伴關係無從建立；反而，既存及原創音樂通常由導演及作曲家自行決定，甚少涉及商業考慮。以上多少基於香港特殊情況，即八九十年代，大熱歌手主唱的電影歌曲唱片不時能賺取可觀利潤，反過來，電影的既存及原創音樂唱片卻反應平平（直至九十年代才改變，惟很快又遇上香港音樂工業走下坡）。是故，在港片黃金時代，要有對電影歌曲有所執著及信念的導演或監製，才會用心和作曲家協作出量身定訂造的原創電影歌曲。電影工作室的主腦徐克是其中一人，八九十年代一系列工作室出品的電影如《倩女幽魂》、《黃飛鴻》（1991）、《東方不敗》（1992）、《青蛇》（1993）及《梁祝》（1994）等，找來黃霑及胡偉立合作，當中對歌曲要求之高，前文談《笑傲江湖》時已有論及。楊凡則是另一位非常用心為電影琢磨合適電影原創歌曲的導演，如《少女日記》（1984）中林志美的《偶遇》，或《玫瑰的故事》（1986）中甄妮的《最後的玫瑰》，乃至對作曲家選擇也別具用心，如楊凡憶述，「《海上花》（1986）也是特別把羅大佑從紐約請回香港，《流金歲月》（1988）更是特別情商周啟生。」[58]

58 | 訪問楊凡筆述，2020 年11 月 10 日電郵寄出，同年 12月 28 日收回。

弔詭的是，千禧後香港音樂工業及實體唱片銷量的下滑，原創電影主題曲的商機日漸下降，反而有利以夥伴關係去創作電影歌曲，近幾年的中小型精品電影如《一秒拳王》（2020）、《濁水漂流》（2021）、《流水落花》（2022）、《正義迴廊》（2022）、《白日之下》（2023）、《填詞 L》（2023）及《4 拍 4 家族》等電影的主題曲，都在夥伴關係中創作而成。

原創音樂：畫面・基調

如本書一直強調，原創音樂自八十年代起至今，慢慢被市場及投資者接納。電影作曲家有時要為電影擔當主題曲及改編既存音樂，但對作曲家來說，創意最大的發揮，應是以「純音樂」形式配置在畫面的原創音樂。純音樂在香港，最為人熟悉的是早年盛行由主題曲作主題變奏的做法，惟此做法有其繁雜，將在另一書《光影魅音》詳述。這裡想強調的是，夥伴工作模式中，作曲家與導演很多時間在研究以下兩件互相關聯的事：創作怎樣的純音樂，去配合關鍵畫面或情節，以及更重要的——如何為整齣電影「定調」，從而將意義提升，真正做到影音融匯。使用既存音樂或原創歌曲，其實都要滿足上述兩個任務，下文將進一步聚焦原創音樂的角色。

很多電影都常有一些「關鍵」情節，導演及作曲家就在這些重要畫面扭盡六壬，尋求他們心目中最好的影音處理。《一念無明》（2017）中，波多野裕介以抑壓的弦樂與鋼琴開展，配合導演黃進要求，每個音節都要聽者聽得仔細清晰，恍若片中精神疾病患者備受內心與社會壓迫，每下音節都像對準心坎打擊。[59]《PTU》有一段整整六分鐘，全無對白，只有一班警察在唐樓緩慢拾級尋找疑犯的情節，杜琪峯原本給鍾志榮以迷幻搖滾樂隊 The Doors 的歌曲《The End》作參考，鍾多番斟酌後，棄用人聲，並重新創作一首迷幻搖滾樂隊曲風的純音樂作配置，[60] 後來不少評論視之為經典鏡頭。《伊莎貝拉》裡，金培達和彭浩翔在影片未開拍前已經多次一起討論，兩人並在澳門一起住上幾天，最後認定此套電影方向——對白有限，要用音樂表達主角內心複雜情緒。[61] 當中由燈塔開始的一段，金培達如此形容：

> （此）段音樂是全片最長，也算是最複雜的配樂。從兩位主角在燈塔的對話，到回憶，再回到現實的賭場裡，最後轉至杜教梁駕駛電單車，中間音樂經過了幾重變化。而自己印象最深刻的就是在賭場裡，觀眾只看見兩人的背影，然後別過來，繼續賭博。鏡頭繼續停留在兩人的背影上，

59｜陳詠恩：〈《一念無明》作曲家波多野裕介實現 Final Fantasy〉，香港：《明周文化》，2017 年 12 月 28 日 https://www.mpweekly.com/culture/final-fantasy-%e4%b8%80%e5%bf%b5%e7%84%a1%e6%98%8e-%e4%b8%83%e6%9c%88%e8%88%87%e5%ae%89%e7%94%9f-62832（2021 年 3 月 6 日瀏覽）

60｜鍾志榮口述，羅展鳳訪問：〈鍾志榮談《鎗火》〉收入《銀河映像，難以想像：韋家輝＋杜琪峯＋創作兵團》（香港：三聯書店（香港）有限公司，2006），頁 193。

61｜金培達：《一刻》（香港：Cup Magazine Publishing Limited，2007），頁 18。

兩人沒有交談。杜在想什麼呢？如果這二人是情侶的話，這就是杜知道自己真正愛上梁的一刻。但梁曾說杜是他爸爸，在這一刻，或許，杜知道自己已完全接受這「女兒」，已決定照顧梁來彌補他過去感情上的錯失。音樂到這時候，進入了最澎湃的階段，銀幕上是兩個背影，但杜的心底裡，正翻起了感情的波濤，我們偷聽了他的心語……我特別鍾情於畫面和音樂在完美結合底下所產生出來的剎那感動。[62]

62 | 同上，頁 16-17。

音樂配合關鍵畫面，導演和作曲家固然會為此煞費思量。但有視野的導演及作曲家，更重要的事情，是先要為電影「定調」（set the tone）。金培達如此說過：「電影的表達的形式就是一個調子，而這個調子一開始就建議你應該行什麼方向。」[63] 及後，他又把這「定調」形容為一種音樂氣質。[64] 如杜琪峯的《柔道龍虎榜》（2004）是一部勵志電影，其調子卻是暗黑的。夥伴關係中，如何達成這個協議，不一而足。很多導演會在交流中有較明瞭的解說，如沈聖德為《愛在別鄉的季節》（1990）做音樂時，羅卓瑤曾清晰地向他闡述其音樂方向：「（羅卓瑤）導演打電話給我……（說）她正在想用怎樣的音樂在她的片子上，她希望是一些很不尋常的……能夠在音樂中反映出中西文化衝突的，而又能描述電影劇中人物的在美國……的悲劇遭遇。」[65] 這個方向，促成了片子使用台灣福佬音樂配合藍調的方向。杜琪峯對定調要求極高，如為《黑社會 II 以和為貴》做音樂的 Robert Jay Ellis-Geiger 憶述，杜琪峯指明不要純中國風（但要有中國樂器），也不可用動作片重型弦樂，而是要創作出合乎歐美以及華人觀眾的「新」音樂方向，任務艱巨。[66] 後來杜琪峯找來幾位法國、加拿大或澳洲的作曲家，為一系列電影如《放‧逐》（2006）、《神探》（與韋家輝合導，2007）及《文雀》（2008）等主責音樂，亦打造出明顯的歐陸音樂情懷。《殺出個黃昏》（2021）的監製林家棟在電影未開拍前已把劇本交給作曲家韋啟良，並要求韋的音樂既要七十年代但亦要現代感：「就等於人生一樣，我很舊，年紀大了…（但）可以活得很有活力、很精彩、很綻放。」[67] 作曲家韋啟良於是根據此調子創作音樂：

63 | 訪問金培達口述，2004 年夏天。

64 | 金培達主講：〈聲‧光‧一刻——影視音樂世界〉講座，浸會大學電影學院主辦，2024 年 1 月 26 日。

65 | 沈聖德：《愛在別鄉的季節》電影原聲大碟，（台北：角色音樂 NEO Music，1993），內頁說明。

66 | Robert Jay Ellis-Geiger, "Trends in Contemporary Hollywood Film Scoring: A Synthesised Approach for Hong Kong Cinema" (Ph.D. thesis, Leeds: University of Leeds, 2007), p.135.

67 | 韋啟良、林家棟：〈《殺出個黃昏》映後談〉，香港電影資料館，2023 年 1 月 8 日，https://www.youtube.com/watch?v=XprEiCexIcM（2023 年 8 月 2 日瀏覽）

……其實看劇本時已經可以開始做音樂，甚至已經……可以做音樂定位，家棟叫我做這段音樂時……我腦中閃起的就是 The Ventures……這些音樂第一是節奏很強勁……melody（旋律）我也覺得需要簡單一點，不要太複雜，然後再想他們那些結他的 solo（獨奏），就開始彈，因為他們那個年代很流行這些節奏，我就由這個節奏開始構思好melody，然後我就在想這樣會否很老套呢，於是我就加了一些管樂，加了 brass（銅管樂），讓它……有現代的感覺，成了開場那個果欄的音樂。[68]

吳宇森拍《赤壁》時，以電影定調的說法和作曲家岩代太郎溝通，刻意減少荷里活重型交響樂的使用（雖然不能完全避免）。岩代太郎對兩人交流的憶述，令人動容：

2008 說回《赤壁》的製作快要開始時，因為吳宇森在荷里活很成功，我當自己是 Hans Zimmer，製作了很多 demo tapes（示範磁帶）拿給他。回覆總是不，不，不，他全都不喜歡。他是毫不隱藏地表現出很不高興的。我在想，我做出了那麼酷的音樂，他為何是說不行呢？

我站在那小山上，導演就對我說：「太郎，你覺得這是一套戰爭片，《三國志》或許真的有壯觀的戰爭場面，這也是我怎樣用來說服人家去投資一套一億美元的電影，但是我想拍的並不是戰爭片。你看看四周的工作人員，當然有中國人，還有韓國人，美國人，還有你這位日本人。我之所以選擇你，是因為我想要一位日本作曲家。你沒有察覺嗎？直至這數十年以前，我們仍是互相殺戮的部落，直至現在，因為一個目標，我們正在製作一套電影，這就是我想做的事情。戰爭中沒有真正勝利者，但沒有人會投資反戰電影，所以我的定位是史詩式動作片，描寫赤壁之戰，從全球中籌集資金，但我真正想做的不是這些。這就是為何

我不需要強調戰役有多酷的音樂。把這個當作是《安魂曲》去想想吧。」

我寫下了這個旋律，（問吳宇森）這個夠《安魂曲》了嗎？（他說）就是這樣，「呀，很好啊。」這首旋律在電影最後一幕曹操戰敗時出現。一般來說曹操要戰敗了我們都會很開心，而音樂就會是好了！萬歲！這樣喜悅的。「戰勝了！」但是導演說不要放出這樣的音樂，他想說的是戰爭是沒有贏家的，當鏡頭推過去拍攝一堆的屍體時，就奏出了那個類似的安魂曲。這就是導演想說的，而我就用音樂去表現出來。[69]

69｜岩代太郎：〈岩代太郎映画音楽人生論〉，收入《Tokyo International Film Festival》，2018 年 11 月 2 日。https://www.youtube.com/watch?v=G5XameNX03w（2023 年 8 月 2 日瀏覽）

70｜金培達：《一刻》（香港：Cup Magazine Publishing Linited，2007），頁 42-43。

也有導演採取開放形式，關於作品定調，交由作曲家定奪。如前述，爾冬陞是甚少提供音樂方向的導演之一，在《旺角黑夜》裡，金培達就自己鑽研，最後決定突出其男女主角相濡以沫的部份，用中樂把電影定調為一個具俠義的世界。[70]《低俗喜劇》（2012）又是另一個給作曲家定調的例子——作曲家黃艾倫及翁瑋盈看完終剪後，兩人決定把片子「去低俗化」：

翁瑋盈：大家看完之後都安靜了……對我來說真的很重口味……這個……跟驃仔……Alan（黃艾倫）有一個比喻的……就好像有一個榴槤……不是太大眾化，有些人喜歡。

黃艾倫：……這回要令不喜歡吃榴槤的人也易放入口……

71｜訪問黃艾倫及翁瑋盈口述，2024 年 5 月 1 日，Zoom 訪談。

翁瑋盈：（於是）我們就打算用音樂中和這件事，令這部戲的個性再突出一點，而不只是低俗……[71]

開放式的定調，給予作曲家相當大的創作空間。《葉問：終極一戰》（2013）的導演邱禮濤，要求作曲家麥振鴻找一種樂器為主角及電影定下一種老香港的調子；麥振鴻憶述為此四出尋找樂器，創作過程充

滿著無比趣味：

> 《葉問：終極一戰》是一套老香港情懷的電影，老香港指的
> 大概是五、六十年代，我就要做出那種 sound 的味道，導
> 演一開始就提議要找一種樂器去代表葉問，即是要用那種
> 樂器去作為主要 sound，我就跟他研究，沒理由用笛子，
> 感覺很老套，用大鼓也太普遍，再用就感覺太老舊，我就
> 說讓我想想吧，於是我就去做資料搜集，找一種很有份量
> 的樂器，葉問作為大宗師，應該要找一種聲音低沉的樂
> 器，我不斷尋找，終於我找到一種叫 bass recorder（低音牧
> 童笛），即是小朋友平時吹的牧童笛的 bass 版，外形好像
> saxophone 的，知道通利琴行有，我就立刻去試一下，我還
> 未懂怎麼吹，但一吹就感覺對了，是 bass 不過是 recorder
> 的聲音，而且它的外表很有趣，它雖然是塑膠，但摸上手
> 的感覺很像木，跟詠春的木人樁很像，於是我就買了回去
> 練，我習慣是這樣，如果那樣樂器不是太難，我都盡量自
> 己學了來玩，因為比較快，如果找一個拉 violin，要約又要
> 寫譜，做得來我已經睡著了……[72]

72｜馮之行、麥振鴻對談，張
偉雄主持：〈電影文化沙龍 II
電影中的另一種語言〉，電影
文化中心主辦，2017 年 7 月 9
日，https://www.youtube.com/
watch?v=T_V_mAHyf70（2024
年 5 月 23 日瀏覽）。

黎允文為《北京樂與路》（2001）作曲時，導演也沒有給具體方向，
黎氏突破慣常做法，想到以古典音樂曲風來襯托搖滾，做成一種「混
合」浪漫調子：

> ……（電影）有很多搖滾音樂……那麼我要做些什麼音樂
> 才能突出襯托到呢？我怎麼想也想不到，後來有一天上街
> 時……一上小巴便想到了，我用 classical music 來襯托裡
> 頭全部的搖滾音樂，那麼我想到這一個主題——一個三拍
> 舞曲（minuet）的主題，放在打架那場戲當中，是 perfect
> match（完美配搭）來的，因為把他們的故事和這一隊樂隊
> 之間那些人與人之間的關係全部都浪漫化了……尤其是他
> 們臨近天光的時間在天安門踏著自行車，全部人在打架過

後離開，那個感覺襯托出來十分觸動到我的心，所以我當時套用了這個（舞曲）主題，來襯托他們十分搖滾和憤世嫉俗的音樂，便形成了一個對比，所以靈感就是這樣浮現的⋯⋯張婉婷很信任我⋯⋯她一聽到這個（舞曲）主題便很喜歡了⋯⋯[73]

73｜黎允文口述，2022 年 5 月 18 日，Zoom 訪談

電影在原創音樂以外，還有既存音樂及原創歌曲。每次為電影定調時，導演及作曲家其實都要把所有音樂形式一併作考慮，如前述黃英華說過各種音樂不能互「搶風頭」；又如《伊莎貝拉》內同時有原創音樂、葡萄牙怨曲（Fado）及由女主角以畫內音形式唱出梅艷芳的《壞女孩》，其音樂的質感明顯在混音時做到調子上的協調。

轉變音樂視點

一般來說，畫外音樂的視點有兩種。一是出場音樂代表／襯托著電影角色的主觀／內心情感狀態，二就是代表著說故事者或第三人稱（作者／上天／全知角度）的視點。這個問題，向來是導演和作曲家爭拗的重要陣地，因為採用什麼視點，對整體影音結合的效果，可產生天淵之別的影響。前述《伊莎貝拉》，導演及作曲家很早就決定音樂是用以表達主角內心聲音的個人視點，去配合久別重逢的「父女」之間的微妙關係；同是前述的《赤壁》，吳宇森卻是希望採用第三者的「安魂」視點，用音樂評論戰爭。可見，決定用怎樣的音樂去滿足誰人的視點，箇中並無定律，只視乎創作人的視野及技藝，及互相說服的成果。最常為人津津樂道的例子，是配樂家胡大為在《喋血雙雄》（1989）的教堂槍戰，他向吳宇森建議採用《彌賽亞》，充滿憐憫的上天視點油然而生，是影音融匯的經典場面之一。且看胡大為憶述其創作過程：

⋯⋯成奎安 ending 打那教堂，打到後來一入去「砰」（作者按：槍聲）打（爛）那聖母像⋯⋯我配樂時⋯⋯放盧冠廷的音樂上去，放了入去，覺得都 OK，音樂也很緊

張……我告訴吳宇森，說這處應該可以再好一點，但兩個人想不到要怎樣再好……大家各自回家，自己想……回家四處找，James Horner 又聽，John Williams，沒什麼感覺。

到星期日，老婆是天主教徒，叫我跟她一起去做彌撒，到漆咸道的玫瑰堂，我整個腦在想《喋》，我坐在老婆旁邊，突然想到！……第二天 9 點我去弄，弄完放入去，11 點吳宇森來看，（畫面中）成奎安一入來，發仔打幾槍，跟著成奎安一槍打去聖母像，聖母像一爆，我拿走那些音效，（換上）《彌賽亞》……吳宇森看著……我現在說起來也眼濕濕，那時他看到，像在說：「怎可以（能）這樣的。」……將它昇華了，不只是碰、碰、碰……三個月後……有封信是 Martin Scorsese 寫給（吳宇森）：「阿 John，我到這個年紀很少去電影院看戲，前幾天我看一套戲叫《喋血雙雄》，令我很 impressed，是一部很好看的戲，特別是那場聖母瑪利亞……你放了《彌賽亞》入去，我很喜歡那場戲。」……是很有滿足感的，即是說，是勝萬金的。[74]

74｜胡大為：《胡大為口述歷史訪問（一訪）》（DVD），（香港：香港電影資料館，2015年7月6日）

與此相反，另外一種是從角色視點出發，如上一章提及的《救火英雄》以消防員親身經驗的恐怖視點便是一例。金培達在《紫雨風暴》（1999）一片，就曾為視點的選擇，與導演陳德森爭拗：

……故事講述甘國亮飾演的年青革命分子正要離開柬埔寨上船，向外面的世界學習最新的科技，這場戲是甘國亮上船前在灘上回頭向老師一望，而老師就以神情叫他好好離開，導演最初給我揀了參考音樂片段，是一段很哀傷、很悽涼的音樂……我卻不太贊成他這種想法……那是來自創作人（即導演）的視點，認為甘國亮這角色很悽涼……我會問，這個角色自己會有怎樣的想法呢？……對甘國亮來說，他是絕對願意走上這條為自己母土所犧牲之路，他為

此感到光榮，能夠令我打動是，正正來自電影中甘國亮一個很細微的肢體動作，就是當他跟老師說再見、回轉頭上船前，只見他手臂一托包袱，充滿決心，這個動作，我相信是這位好演員自己想到的，因為劇本沒有寫⋯⋯於是我更相信把音樂中段改為激昂向上是更為合適的，因為那是用上甘國亮那種堅決的視點來處理音樂⋯⋯最後，導演也信任我的想法⋯⋯[75]

75｜金培達獲邀到演藝學院主講電影音樂，灣仔演藝學院校園，2006 年 5 月。

音效．音樂．靜默的角力

近二、三十年全球電影音效水平急升（由簡單的杜比立體聲到杜比全景聲及 IMAX），我們常在口述歷史中，聽到不同崗位的電影人在音效和音樂上較勁的故事。其中一種總是關於大型動作片音效和音樂（及對白）的整體平衡問題，參與《明日戰記》（2022）一片的作曲家陳光榮便很清晰箇中音樂身份：

我知道有時候我要做配角，因為 sound effects（音效）要走在前面，觀眾的投入感才會強烈⋯⋯《明日戰記》時，final mix（最終混音）是在泰國找 crew（團隊）完成的，我聽完之後，某些（音樂）部份我會先叫他調低一點。去到 final mix 的階段，你就要抽離自己是一個音樂人的身份，因為這個一定是整體性的⋯⋯大家做 sound effects、foley（擬聲音效）、人聲的，導演、音樂人，大家坐在一起⋯⋯要看整件事的平衡，觀眾觀看時的觀感，sound effects 的比例，對白的比例⋯⋯[76]

76｜訪問陳光榮口述，2022 年 8 月 30 日，Click Music 公司。

另一種音效與音樂較勁，卻是較多發生於拍攝某些紀錄或文藝味重的另類精品電影時。有次，在導演有心的安排下，韋啟良在混音過程跟音效師見面，一起審視聲音的層次處理，他自言跟音效師溝通後，更了解混音知識，更懂考慮音樂的配置問題：

記得當年替許鞍華的《男人四十》（2001）做音樂，就是一
次很好的經驗。負責音效設計（sound design）是台灣的杜
篤之，我原本為電影寫了很多音樂的位，但是一旦坐下來
和杜 sir 研究，他給了很多 idea（點子）。比如有一幕是林
嘉欣和張學友在聊天，畫面見公園裡面的一棵樹，原本聊
天的部份是有背景音樂的，但杜 sir 說，其實那裡是不需要
音樂的，不若改用一點風聲和樹葉聲，還有旁邊籃球場的
打籃球聲就好了。嗯，這樣也對喔。因為如果用了音樂，
場面就會變得太戲劇性，倒不如讓它自然一點，把氣氛輕
輕帶了出來。[77]

77｜韋啟良香港演藝學院主
講電影音樂，灣仔演藝學院，
2011 年 4 月。

上述兩類片種的音效和音樂的背景處理，大不一樣。一般動作片通
常滿載音效，為免聽覺「過盛」，壓低音樂部份的聲量幾乎成為慣
例。有時作曲家可以突破此限，如《殺破狼 II》（2015）很多動作場
面，但卻分別用上古典樂章《四季》（*The Four Seasons*）、《安魂曲》
（*Requiem*）及迷幻味十足的工業搖滾樂，音樂未有被音效壓低。作曲
家陳光榮認為此片能用較多音樂的原因之一，是他利用音樂製造了暗
黑調性，統一全片，令整個制作團隊滿意。陳憶述：

> 音樂上我一直沒有失掉那個帶少許迷幻的感覺，我必須捉
> 緊（這感覺），去到尾做 classical（古典音樂），原本可
> 能會覺得 ……（是否可以）不同的音樂在同一套戲出現，
> 但不妨留意畫面上一 shot 過（長鏡頭）那場打戲是非常
> dark …… 拍攝手法是在監獄裡面由一 shot 過開始打來打
> 去，那個（也）是很 dark ……[78]

78｜訪問陳光榮口述，2022 年
8 月 30 日，Click Music 公司。

相比之下，在文藝或紀實類型片，音樂和音效整體及相對比例，有
著較大討論空間。某些導演（及其僱用的音效師）拍攝紀錄或文藝
味重的電影時，謹慎地使用環境音效，音樂上亦傾向採用「減法美
學」——即音樂可以盡量減省，點到即止，並說服作曲家採納此方
向。作曲家羅永暉為《桃姐》做音樂時，音效師杜篤之認為電影的

79 | 跟許鞍華聊天口述，2019
年 10 月 13 日，港島海逸君綽
酒店 Harbour Grand Cafe。

80 | 冼麗婷：〈羅永暉譜《桃
姐》淡樸人生〉，香港：《蘋果
日報》，2011 年 11 月 27 日。

81 | 吳月華：〈當作曲家遇上
電影　高世章及波多野裕介專
訪〉，《Hkinema》（香港：香
港電影評論學會，2017）第
38 號，頁 25。

82 | 金培達訪問口述，劉偉
恆、梁禮勉、阿一主持：《守
下留情》，香港電台第二台，
2019 年 2 月 15 日。

83 | 金培達主講：〈聲・光・
一刻——影視音樂世界〉講
座，浸會大學電影學院主辦，
2024 年 1 月 26 日。

84 | 金培達：《一刻》（香
港：Cup Magazine Publishing
Linited，2007），頁 40-41。

85 | 泰迪羅賓主講：〈話劇、
電視、電影配樂〉講座，梅廣
釗博士主持，香港太空館演講
廳，2008 年 7 月 18 日。

音樂太多，後來得羅永暉同意，把相關音樂拿走，許鞍華回憶此事時說：「當時大家沒吵架，很難得。」[79] 全片對白不多，音樂也只有二十多分鐘，羅永暉一次在訪問說：「電影情景，簡簡單單，卻很真實，我看完第一感覺是：還需要配樂嗎？」[80] 明顯見作曲家對電影裡只保留少量音樂是心誠悅服。作曲家高世章也有類似經歷。陳可辛拍攝《親愛的》（2014），採取了藝術電影的風格，要求作曲家高世章要盡量少音樂，高世章最後認同，只用了一支大提琴和一支小提琴貫穿整齣電影。[81]

也有作曲家說服導演用「減法美學」及環境音效。《旺角黑夜》（2004）中，一段警察到公寓拘捕疑犯的戲，即近五分鐘沒有對白，負責作曲的金培達卻認為，沒音樂靜靜的已經「好看到不得了」，於是，他對爾冬陞說：「一點音樂也不要，就是這樣子。加一個很低頻，很低音……」[82] 最後，在音量不大的極低頻以外，突出的反而是零碎的環境音效：風聲、鈴聲、背景人聲、微弱的收音機聲浪等等。爾冬陞最後相信金培達，金氏於是一改以往的做法：「如果我最初入行的時候，會放很多音樂進去……但因為畫面已經做到了，沒有音樂也是一個決定來的，一種藝術的審美建立。」[83] 金直言，這次「無聲勝有聲」的處理方式，也間接影響了他後來為《伊莎貝拉》的音樂創作取向。[84]

當然亦有反過來的例子。泰迪羅賓為《野・良犬》作曲，就成功說服郭子健加多一點音樂，他解釋：「因為這片經常有獨白出現，獨白如果沒音樂反而會不舒服。」[85] 但話說回來，泰迪羅賓——以及很多作曲家——對音樂／音效多寡並無固定看法，其做法會按合作的導演作品而定。就如泰迪羅賓說：

> 打鬥場面放音樂我是感到不舒服的。不少電影在打鬥時加
> 入很吵的音樂，我感覺像放了一件體積很大的東西入電影
> 中去……我覺得有些導演拍的電影戲味很濃郁，是不需要
> 音樂的……有些位置是刻意靜下來是更舒服的，加音樂

時，一定要能幫助電影才會加……所以很難一概而論，
每個配樂人都有自己的想法，與導演溝通時將我的想法說
出，假如導演與我的想法一樣，就沒問題了……我覺得我
那套理論，雖不中亦不遠。[86]

86 | 同上。

就我們所見，導演和作曲家（及音效師）每次的音樂協作，包括音樂
及音效的比例配置、需要靜默的時刻，其實都是每次較勁的關注點。

由開戲到混音：變化中的夥伴關係

荷里活業界——以及論述電影作曲的書籍、文獻及網站——常會如
此形容音樂創作的流程：在電影拍攝前，作曲家會閱讀劇本和導演作
初步交流，或有機會創作一些初步的音樂樣本；影片拍竣，會進入很
具體的配置（spotting）階段，當中作曲家會看到粗剪（rough cut）
甚至終剪（final cut，或稱 locked cut，即理論上不會再有改動、重
拍或再剪接），並和導演（及其他相關人士如音樂剪接師）一起坐下
來，把電影開場至完結的場面看一遍，逐一精細討論及決定音樂的
基調、出現位置、長度、音量等細節。[87] 作曲家之後就會進入作曲
（scoring）階段；作曲完成後就會錄音（在涉及真實樂器的情況下），
最後則是混音（英語多叫 dubbing，也會叫 mixing，即把對白、音樂
及音效進行混音，作曲家在場與否視情況而定）。

上述簡潔的描述，或會形成一種錯覺，以為作曲家和導演創意上的交
流或較勁，多發生於影片配置階段，並在錄音進行前停止。實情是，
即使追求嚴謹程序的荷里活，也會偏離上述流程，如配置階段定下各
段音樂長度，導演卻又再剪輯部份片段，作曲家要在錄音途中即時改
動音樂。[88] 如果荷里活可「不跟隨」程序，以彈性靈活製作知名的香
港電影，自然有過之而無不及。一般來說，前文提及夥伴關係中討論
音樂定調、配合畫面、視點、靜默的運用等等，都可以在配置這一程
序內發生。我們有興趣的是，在配置階段前後，夥伴關係中的港片導
演及作曲家又如何協作或較勁，提高音樂創意？

87 | 時間許可下，香港一
般跟隨荷里活做法，即定剪
（locked cut）之後，會有一個
導演及作曲家坐下來討論音樂
的音樂配置程序。如香港製
片林淑賢所說：「只是剪一個
rough cut 可能已需要一個半
月時間，當然這部份也是因人
而異……通常 rough cut 完成
後，我們會給幾個人看的，可
能監製要看，老闆要看，或是
一些後期不同的部門都有可能
會爭取時間去看……因為未
lock 片就不可以開始工作，但
想提早預備就會先看，之後
再做……（我們）經常都會追
導演跟剪片師，問何時 lock
cut，因為一日不 lock cut，其
實所有後期不同的部門，是沒
有辦法基於一個精準的畫面
去工作……lock 片後，每個
畫面跟上節奏，出來的感覺
跟效果才會精準」，見林淑賢
主講：〈電影製作人講座〉，
香港原創電影音樂大師班，香
港電影作曲家協會主辦，明愛
白英奇專業學校，2022 年 7 月
6 日。

88 | Fred Karlin, Listening to
Movies: The Film Lover's Guide to
Film Music, (New York: Shirmer
Books, 1994), pp.62-63。

作曲家與導演的協作，可以早於配置期。《殺出個黃昏》監製林家棟
一有劇本初稿，就給作曲家韋啟良閱讀；隨後開拍第一場戲，又立刻
找韋氏討論如何為電影定調及創作主題音樂，好讓導演把音樂放在
拍攝現場，幫助導演補足及投入音樂的調子及節奏等。最後音樂反過
來，令林家棟及其團隊對影片有更清晰的拍攝方向：

> （開場果欄的一段）拍四哥年輕時，那三位後生的演員……
> 我希望有一種綻放熱血的感覺，所以我一定需要音樂幫
> 我……當時我的心態，是響起了七十年代的（音樂），粗
> 微粒、炒豆聲……Tomy（韋啟良）也很快手……大概三、
> 四天就交了給我，我覺得像了……我就用這條音樂不斷反
> 覆思量，因為我要投入那個世界……這個音樂其實是幫助
> 了我的創作……創作過程中，其實每個部門包括音樂，我
> 覺得都要同步進行，因為是互相影響的，我不太贊成我先做
> 完，然後就由你處理吧……在創作過程能夠衝擊他的話，
> 他就可以給予一些東西出來，這就是最好的一回事。[89]

89｜韋啟良、林家棟：〈《殺出個黃昏》映後談〉，香港電影資料館，2023 年 1 月 8 日，https://www.youtube.com/watch?v=XprEiCexIcM（2023 年 8 月 2 日瀏覽）。

創作音樂，再根據音樂拍攝、分鏡或剪接，甚至再修飾原有音樂，藉
此達至緊密的影音融匯效果；這種做法，並非罕有。杜琪峯不時會在
後期以剪接配合他喜歡的音樂，如《鎗火》內 Cha Cha 風格的主題
音樂，鍾志榮說是看完粗剪後才創作，但導演杜琪峯另一方面又不斷
再剪輯修改影片，「兩方面平行進展，然後最終再來一次總修改。」[90]
其實早至《至尊無上 II》（1991），杜琪峯拍罷片中魚排爆炸一場，即
拉胡偉立到公司先看粗剪，大家看得亢奮，當場商量並決定在這場爆
炸戲用原創主題歌曲，即後來的《一起走過的日子》，同時確定胡偉
立寫好主題曲後，會根據歌曲來剪輯終剪畫面。[91]《香港製造》（1997）
有一場，拍攝時男主角就是用大耳機聽著早已做好的迷幻音樂跳舞，
事後音樂又再經過「改良」，才作最後混音，如林華全說：「那時候，
我已經大致作好這段音樂，於是想到何不給（李燦森）聽著拍攝？只
是當時的音樂，可沒有大家現在聽到的 details（細節）吧。可以說，
音樂是慢慢再改良而來的，最後才放入電影裡。」[92] 有時畫面涉及演

90｜訪問鍾志榮口述，2006 年 1 月 12 日，鍾志榮私人錄音室。

91｜胡偉立：《一起走過的日子》（上海：復旦大學出版社，2012），頁 61。

92｜林華全電影音樂講座，伯大尼演藝學院古蹟校園，2010 年 6 月。

員玩奏音樂片段，在時間急促下，音樂與片中樂器不時發生不一致的情況（如《笑傲江湖》中玩奏《滄海一聲笑》一段），但有時間的話，導演及作曲家會在拍攝期間打點一切，沈聖德為《唐朝豪放女》（1984）創作音樂時，就事先考慮周詳：

> 這部電影有一部份音樂是要對嘴唱，音樂先做好，然後在現場一邊放，演員一邊對嘴來唱，所以我也要指導演員怎麼去唱這些歌、表演樂器。裡面有幾段戲是一個五、六個人的賣藝樂隊，場面是黑背景，方式有如在說故事，用來點題。我必須去教這些完全不會彈樂器的演員彈唱歌，所以就盡量把旋律、樂器做得簡單一點，否則他們沒有辦法跟得上。以前我做電影音樂都是後期製作，《唐朝豪放女》則參與了拍攝時候的工作，也是一個很好玩的經驗。[93]

93 │ 沈聖德：《沈聖德的電影音樂》電影原聲大碟，（台北：角色音樂 NEO Music，1993），內頁說明。

這種剪接與音樂同時創作、互相影響的做法，常見於有歌唱場面的電影，近年例子就有《如果‧愛》、《狂舞派》、《大樂師‧為愛配樂》（2018）、《4拍4家族》及《填詞L》等。

上述可見，香港夥伴關係式的音樂創作，在所謂配置階段的前後期，皆可發生，其實荷里活亦然，但香港長期缺乏嚴格工作流程守則，這種彈性做法更為頻繁，「幅度」更大，亦無需經過什麼程序批准。徐克、杜琪峯及王家衛團隊，就長期邊拍邊寫及改劇本，連剪接亦常一改再改。中生代導演如鄭保瑞也一樣，拍罷《車手》（2012）後，因為對「第一版本」甚為不滿，決定重拍半個月，[94] 並要求作曲家重做音樂，作曲家 Xavier Jamaux 只得配合：

94 │ 鄭保瑞表示全片超過半齣戲要重拍，見何兆彬：〈鄭保瑞：還原暴力〉，2023年4月11日，收於優雅生活版，香港：《信報》https://lj.hkej.com/lj/artculture/article/id/3422602（2024年4月2日瀏覽）。

> ……（鄭保瑞團隊）在沒有劇本下就開始拍攝，搞好了初剪……《車手》中電子音樂的想法來自丁雲山（杜琪峯的前助手）……他之前是看了《Tron: Legacy》的預告片……我和（另一位作曲家）Alex Gopher 一起工作……我們從2010年底開始（作曲），但差不多一年後我們又要再重新

創作，因為他們認為劇本和剪輯中缺少某些東西，然後他們就重新剪輯這部電影（作者按：也有重拍），突然完全改變了電影的主題。他們這次更重視心理層面，我們之前許多音樂被棄用，也被要求創作一些更環境音樂、更心理、更有旋律的東西……[95]

95 | 見 "Xavier Jamaux: The French Touch of Johnnie To", *Film Exposure*, https://filmexposure.ch/2016/06/22/xavier-jamaux-la-french-touch-de-johnnie-to/（2024 年 1 月 6 日瀏覽）。

在這種彈性合作氛圍下，作曲家在配置階段之後，也可反過來主動建議導演改音樂及剪接，把終剪「解鎖」，成敗與否要看具體情況。《填詞 L》的作曲家王建威認為結尾的音樂和終剪的某段畫面有少許不配合，要求修改剪輯，但黃綺琳因為尾段的歌詞早已寫好並和畫面匹配，婉拒其請求。[96] 也有成功例子如戴偉，不惜多費功夫與時間，說服導演改動終剪配合音樂：

96 | 論盡專訪：〈電影《填詞 L》配樂及歌曲監製王建威〉，收入《論盡音樂 Plus》2024 年 4 月 26 日 https://www.youtube.com/watch?v=iTRiBye1_pw（2024 年 6 月 3 日瀏覽）。

> 《狂舞派》這類跳舞片最後一定有一場大戰……排舞師……選的都是砰砰蹦蹦那類，電影最後的十分鐘要是都這樣子，會看得人很倦……開始時顏卓靈在跳舞，……只是還未有音樂……會見到有很多慢鏡，因為導演已經沒有跟音樂，而是按自己的感覺去拍。正常的跳舞音樂，一般不會期望出現慢鏡。導演已經在玩感覺，既然是這樣，不如不要用原來的音樂，不如玩一些特別一點……我先與導演說可以嘗試用大提琴……用一些古典的去撞，就會感到很特別很正，他就讓我去試。我提出這想法時，也是一個很大的冒險，因為隨後我就要嘗試去做無數次。不停去試後，導演又提議：「大提琴很好，不過你猜是否可以換了鋼琴等其他樂器呢？」……其實合共試了十多個版本……最後先變成這個版本……拿走了那些敲打的拍子，不過公映版本又不是這個，因為導演收到這個版本後，又再在剪接上配合我。[97]

97 | 戴偉、韋啟良、胡偉立主講：〈「數碼化與電影音樂」講座〉，香港公開大學，2016 年 7 月 6 日。

前文指出由電影開拍到終剪的例子中，夥伴關係的交流比較雙向——導演和作曲家都可以進行彼此說服。但在最後的混音期，作曲家的力

98｜胡大為訪問口述，袁永康（威哥）訪問：〈胡大為David Wu專訪（第七回）〉，收入《威哥會館》https://www.youtube.com/watch?v=wQNbjyZsb1c&t=9s（2024年1月6日瀏覽）。

99｜張艾嘉口述訪談：〈德寶的創意搖籃：電影音樂〉，香港電影資料館，網上系列「聲隨影動—網上影人口述歷史」https://www.youtube.com/watch?v=WY88SIwv26c（2024年5月6日瀏覽）。

100｜褚鎮東、陳光榮：〈電影音樂人褚鎮東 & 陳光榮對談〉https://www.youtube.com/watch?v=RmgL0HnXxKY（2023年7月2日瀏覽）。

101｜藍祖蔚：《聲與影——20位作曲家談華語電影音樂創作》（台北：麥田出版，2002），頁228-229。

量時會處於不利位置。港片黃金時代，混音以配樂師主導，常和創意導演們作「困獸鬥」，處理對白、聲效及作曲家交來的音樂，甚至重新剪接影片，而作曲家不一定在場，其原創作品可隨時被換掉，[98] 作曲家林敏怡、盧冠廷及韋啟良等都有此經驗。不過即使配樂師主導最後混音階段，也不一定等於電影音樂創意會下降。配樂師有時可以是創意來源，如前述《喋血雙雄》胡大為以既存音樂代替原創音樂，就是例子。再者，配樂師不一定刪減作曲家的音樂，如《最愛》（1986）導演張艾嘉憶述最後混音時，即時見到主題曲沒經刪改地和尾段字幕同時結束，覺得神奇而完美。[99]

當然，配樂師提出改動，都需導演認可。實情是，導演始終是最後創意決策者。音樂想法很強的導演，可以由開拍到混音前都和作曲家緊密協作或較勁，但在最後混音時，會在配樂師及作曲家缺席下，自行決定改動音樂。導演自行改動音樂，和配樂師的情況一樣，不一定破壞影片音樂水平或令作曲家不快。《無間道》（2002）導演之一麥兆輝，最後決定把片內僅有一段的「開心」音樂刪去，作曲家陳光榮事後表示非常認同，認為此決定令整個原聲的沉實調子更為一致。[100] 王家衛在他早期的電影，和陳勳奇有過非常有趣的較勁；王家衛說陳勳奇是個「知道畫面該怎樣和音樂配合」的作曲家，但他仍然會把陳氏交來的音樂「重新調換次序，所以每次都吵架」；[101] 那邊廂，陳勳奇也表示，混音甚至上映版本，往往和導演一起決定的版本不一樣，但陳氏似未有非常不滿，只覺得「有所缺失」，大抵他們兩人較早一起決定的版本早已達到非常高的影音融匯水平：

> 王家衛很相信自己一套，他喜歡不時拿走我的音樂，又或者把我替某段情節寫好的音樂放在另一場戲，作「大兜亂」（把原來的次序位置重新安放在不同的地方），不要說只有我跟他有爭拗，就是他和劉鎮偉，這兩兄弟在《天下無雙》（2002）時也曾因為音樂爭論。當時王家衛說我的音樂不對，劉鎮偉則覺得對。這其實也是配樂有趣的地方，因為說到底，有些東西很主觀……和王家衛多年的合作以

來⋯⋯每次當我在戲院看自己曾經參與他的電影、或者在後期混音時⋯⋯總發現有所缺失⋯⋯他通常會回答說⋯⋯是我刪去⋯⋯是因為他覺得沒有音樂更好，於是，我叫他把那段刪去的音樂重播，然後對他說，「嗯，不是沒有音樂更好，而是，遲一點才放這段音樂就行了。」[102]

102｜訪問陳勳奇口述，2008年 5 月，九龍塘又一城 Page One 咖啡店。

在芸芸口述歷史中，把夥伴關係的張力及不滿表達得最「坦蕩蕩」的，非黃霑莫屬。黃霑是個非常有計劃的作曲家，為徐克電影的音樂作曲，均寫下非常詳盡的配置筆記（spotting notes），顧及音樂與畫面配合時分秒的變化，[103] 但偏偏徐克卻到最後也在改劇本及加拍，其音樂上的決定，即使到最後混音期都常常改變。黃霑認為徐克這種做法既會破壞音樂水準，也損害夥伴關係的士氣。黃霑憶述為《上海之夜》（1984）做完音樂之後：

103｜吳俊雄編：《黃霑書房——流行音樂物語 1941—2004》（香港：三聯書店（香港）有限公司，2021），頁 311-335。

我們就這樣開始合作，但苦難跟著來了。徐克是個很有創意的人，但他真的日日新，「以今天的我打倒昨天的我，又以明日的我打倒今日的我」。他會抱住你說「OK，very good」（行了，好得很），回家後再想，又來跟你說：「昨天喝醉了，今天覺得該這樣才是。」⋯⋯我曾問他：可否抽一個新戲，花很多時間寫了劇本後，像聖經一樣、像莎士比亞一樣，照拍，不改的？他沒做聲，我想他是不可以⋯⋯有時給他做完一件作品，他會說不夠好⋯⋯他又永遠將第十本的音樂，即結尾的，搬到前頭，然後到尾段又說沒有結尾。[104]

104｜黃霑口述，何思穎、何慧玲訪問，衛靈整理：〈愛恨徐克〉，收入何思穎、何慧玲編：《劍嘯江湖——徐克與香港電影》（香港：香港電影資料館，2002），頁 117-118。

105｜同上。

即使黃霑和徐克的不協調在兩人合作期間一直存在，兩人仍合作了整整十年，而黃霑亦坦言非常欣賞徐克，其合作也催生了不少黃霑非常滿意的音樂。[105] 的確，作曲家和徐克合作的經驗，有助我們理解夥伴關係中的張力部份。徐克在《我愛夜來香》（1983）拿走泰迪羅賓的原創音樂，換上同名主題曲，泰迪羅賓卻表示是徐克式的「神來之筆」。[106] 盧冠廷也說徐克不時拿走他的音樂，但當盧氏做到徐克心中

106｜訪問泰迪羅賓口述，2018 年 6 月 20 日，又一村花園俱樂部地錦廳。

107｜第 10 屆香港電影金像
獎頒獎典禮網上片段，https://
www.youtube.com/watch?v=BG
xjvRRDAFM&t=3593s（2024
年 5 月 4 日瀏覽）。

108｜訪問胡偉立口述，2016
年 7 月 5 日，九龍維景酒店。

想要的音樂，也有很大滿足感。[107] 胡偉立近年為徐克做《智取威虎山》（2014），徐克拿走胡氏認為可觸動內地觀眾心靈的東北民歌，胡氏笑說電影都是「有遺憾的藝術」。[108]

本章一邊梳理及分析香港電影音樂創作過程中協調和緊張並存的夥伴關係。夥伴關係在每套電影的運作都不同，但總體而言，在夥伴模式中，導演和作曲家都獲得了助手模式不可能提供的創作自由，才可以在多個音樂創作細節上，邊爭論邊砥礪，都是有利於創作上的思考撞擊。「港式」夥伴關係的運作，比荷里活更靈活、彈性，但也更不可預測，是香港電影音樂長期以來的創意實踐基石。數年前香港電影資料館分別訪問了《秋天的童話》（1987）的導演張婉婷及作曲家盧冠廷，並把訪問重新剪輯，重構當年的創作流程。《秋天的童話》當年拍攝時屬另類精品電影，行內人並不特別看好，但導演及作曲家仍用心協作，對音樂每一項細節都考慮周詳，最後叫好又叫座。許多出色的香港電影音樂，其創作歷程，和《秋天的童話》其實極為相似，我們也用這個重構的對話來結束這一部份：

> 盧冠廷：因為張婉婷剛讀完（電影課程）回來⋯⋯我很喜歡《秋天的童話》，因為我做過其他商業的（電影音樂）太多了，直到張婉婷這部──嘩！這真是像電影的電影。那種美學，是有荷里活的電影感的，因為她在 New York（紐約）學的，便有那個味道了。⋯⋯那地方在 New York，你要放回當地的音樂文化，不能把本地的 chord progression（和弦進行）放進去，會不合格的。因為影像是在外國，你要放 jazzy（爵士樂）的感覺下去才行，所以要配合畫面。以及有一場戲，在公園有人在玩 banjo（班祖琴），如果你用合成的（音樂）是做不了，是非常假的。但那場戲我配得如真的一樣。剛巧幸運地，在香港有一隊菲律賓人（樂隊），是玩 jazz 的，又有 banjo，我找了他們來配（音樂）進那個畫面。簡單得來「好到肉」（很到位）。張婉婷、羅啟銳那些會懂得給你 reference（參考），因為那個參考的

風格越高，就能刺激我創作的（音樂水準）也要差不多。

張婉婷：是這樣的，我會給一些相似的音樂給盧冠廷聽。這部電影，我給了他 Carlos Saura 導演的《卡門》（*Carmen*, 1983）電影音樂，我真是很喜歡，不是叫他抄襲，只是作為靈感。他後來作了幾首（曲）給我選，所以我選了主題曲，他便會把周邊配樂一套的（創作）下去。他讓我選，我便選了現在這首，很好聽，我第一次聽已很喜歡。最後那段是最重要的音樂，因為由周潤發開始跑時，一直上到橋，一直被汽車「砵」他（對他響號），然後剪接鍾楚紅在 Brooklyn Bridge（布魯克林大橋）那邊如何遠去，然後周潤發在橋底看到那隻錶，那段音樂是最為重要的。旋律就用我們所選的，但要怎樣配（樂），就是一個很大的考驗來的。

盧冠廷：開始要很簡單，一種樂器。因為周潤發那時是很傷心的，是一個破碎了的心，所以我彈奏那段音樂出來，刻意是「厵厵攷攷」（不流暢）的，是不完美的，想彈奏完美、整齊的是很容易的事，但要彈奏到⋯⋯那感覺是不行的。跌跌撞撞的，很遾迆（步履蹣跚）的感覺，是特別配合他那種心情。一個破碎的心，到他跑上那條橋回頭，笛（flute）便出現；他走下來時，笛吹奏著主旋律，是主題曲的旋律。

張婉婷：他一直走上橋，有很多的士在「砵」他，我們是跟著音樂去「砵」的，即跟隨音樂在適當位置才加「砵、砵、砵」的。

盧冠廷：發仔一邊走下來，旋律一邊轉，直到看到 New York 的景色，那 bass 開始出現了，一直有鋪排的，層次感一直加上去，接著鍾楚紅打開錶盒，看錶帶，high string（高音弦）出現了，那時旋律開始變奏，變成 ad-lib（即興

創作）。如果此時還在用主題曲的旋律，便會搶走了（觀眾的）注意力，因為那旋律會吸引觀眾的靈魂；相反，變成即興旋律，觀眾可以聚焦在他們兩人的演技，看周潤發和鍾楚紅的樣子，加上 high string 在上面，一個即興創作的旋律，數樣東西而已，那 bass，還有 electric piano 與 guitar 聲音，就將兩人那複雜的感情……扭在一起，那個音樂給人感覺很傷心，很淒美的一種感覺。[109]

情感聯繫：信任、感染、美學親近性

最後，我們將談論夥伴模式的「情感」溝通方式。前文較強調語言溝通，但其實多年來不同導演與作曲家的溝通五花八門，不一而足。要求高、溝通多固然對作品有幫助，但少溝通不等於欠交流互動，沒溝通也未必是協作失效。因為除了語言溝通以外，夥伴工作模式還有其他情感途徑，去激發電影音樂創意實踐。這裡說的情感，可以和語言溝通機制共存，但某些情況又可以完全依賴情感。

有些導演和音樂家甚少溝通，忙碌可能是當中原因，但更重要是彼此信任早已建立。作曲家的年資與經驗、長久以來的作品風格及獎項，甚至乎和導演以前累積的私談，都足以令某些導演對作曲家產生信任，從而只向作曲家短暫交代其背後音樂想法，便全權放手給作曲家負責。泰迪羅賓早在七十年代流行音樂界已享負盛名，有過兩次類近經驗——做《點指兵兵》（章國明，1979）及《最佳拍檔》（曾志偉，1982）的音樂時，導演無暇分身理會音樂處理，泰迪羅賓就授權做音樂，找來高手樂師三天完成演奏錄音，形容是「自由、即興、『離譜』（過份）、流程上不太健康，卻有一股很強悍的生命力。」[110] 2000 年，林超賢只剩下兩天給為《江湖告急》做音樂，他找來當時已被認為是「快、靚、正」的韋啟良操刀，至今仍是韋啟良口中的得意之作之一，屬神來之筆。[111] 林華全也承認，拍攝《香港製造》（1997）時，礙於陳果太忙，是故全盤放手給林華全做音樂：

109｜張婉婷、盧冠廷口述訪談：〈德寶的創意搖籃：電影音樂〉，香港電影資料館，網上系列「聲隨影動—網上影人口述歷史」 https://www.youtube.com/watch?v=WY88SIwv26c（2024年5月6日瀏覽）。

110｜訪問泰迪羅賓口述，2008年6月。文中提及的高手，包括前文提及四位已分別離世的好友，包括 Wallace 周、Albert 楊、Donald Ashley 和 Roger（青蛙）及 Johnson。訪問泰迪羅賓，2024年6月15日，WhatsApp 訪談。

111｜韋啟良公開大學主講電影音樂，公開大學本部校園，2013年3月28日。

現在大家在電影裡聽到的音樂，當中有百分之八十以上，都是我自己放進去的，可能最終陳果看過後有點改動，例如頭尾部份改了一點。我想說，如果當初導演不是那麼忙，他可能會坐在我旁邊一起做，我的自由度也許沒有當時這樣大了！所以，很好玩的！[112]

112｜作為獨立電影製作的《香港製造》整組戲只有五個人，拍攝同期導演陳果仍忙於找資金及籌備另一部商業電影。見林華全電影音樂講座，伯大尼演藝學院古蹟校園，2010年6月。

當信任的關係發展下來，就會形成較長期夥伴。像最初的新藝城，音樂全交由擅長音樂作曲的泰迪羅賓創作，或管理打點；場域內尚有合作關係甚佳，甚至本身是好友的導演與作曲家夥伴：像徐克與黃霑、周星馳與黃英華、劉偉強與陳光榮、李仁港與黎允文、邱禮濤與麥振鴻、彭浩翔與黃艾倫等，都是合作上默契充份、互相成就的例子。以劉偉強為例，陳光榮明顯是他團隊中的首選要員，二人緊密合作，次數已達二十部以上。不單在早年合作的港產電影，乃至近年參與動輒投資數億的主旋律商業電影，[113] 劉偉強依舊堅持陳光榮為自己緊密的音樂隊友。陳光榮亦曾表示他與劉偉強的多年合作在公在私也充滿默契，是好拍檔也是好朋友，劉一旦說明每次要求，就放手由他主理。二人一直想用滿編制管弦樂團（full orchestra）演奏全片，到「無間道」系列終於落實，是共同的夢想，[114] 難怪外間早視二人是共生型的夥伴關係。

113｜內地媒體都普遍稱呼此類具愛國主題、投資以億算、製作龐大、巨星雲集的電影為「主旋律商業電影」。見https://news.cctv.com/2022/10/20/ARTIns2FL4dxFmFO27b8aDoP221020.shtml（2024年1月3日瀏覽）。

114｜陳光榮訪問口述，梁穎琪訪問：〈光影追蹤〉，香港：《日常8點半》，RTHK31頻道，2018年11月26日 https://podtail.com/da/podcast/--8-3/--2018-11-26/（2019年12月3日瀏覽）。

第二種情感是熱情。創作磨合，不單是語言溝通，創作人的情感能量可以感染及激勵其他創作人。2011年起來港定居從事電影作曲的波多野裕介，多次強調喜歡跟郭子健合作，尤其喜歡郭的「熱血」個性：「《全力扣殺》（2015）導演郭子健很熱血，所以配樂都是充滿熱情的，每次當聽導演講解故事內容，我就馬上開始作曲，如果導演只給我劇本，我反而無法創作！」[115] 可見具個性、偏執的導演可以是電影作曲家的感染者，一旦遇上好的說故事者，無需溝通太多，作曲家很快就得著靈感。盧冠廷給《西遊記大結局之仙履奇緣》（劉鎮偉，1995）寫了《一生所愛》，成了他眾多電影歌曲中最受歡迎的一首，深受香港和內地影迷喜愛，箇中，也源於導演的感染力：

115｜陳詠恩：〈港產片配樂：《一念無明》作曲家　波多野裕介實現 Final Fantasy〉，《明周文化》https://www.mpweekly.com/culture/final-fantasy-%e4%b8%80%e5%bf%b5%e7%84%a1%e6%98%8e-%e4%b8%83%e6%9c%88%e8%88%87%e5%ae%89%e7%94%9f-62832（2019年12月25日瀏覽）。

116｜和電影一樣，《一生所愛》一曲後來更成了內地大學生多年來熱烈追捧的電影歌曲，甚至寫文章研究。盧冠廷口述，陳榮昌監製：《晚吹時段：Close 噏：副導演》，第 6 集，Viu TV，2018 年 3 月 31 日。

劉鎮偉最感動我的說話是：「這段愛情五百年都無結果的」，我聽這話時，毛管直豎。當時我特地坐飛機去聽他說故事……回港當晚，歌已經作好，因為太感動了。第二天，我太太唐書琛的歌詞也出來了……可以令這個故事昇華去到另一個境界，所以那是激發到他（劉鎮偉），為了這首歌去拍一段戲，就是片末大家看到的那段。[116]

可見場域裡除了是博弈空間，亦可以充滿活力神采。遇上有感染力的夥伴，自能產生積極作用。上述劉鎮偉的情感能夠燃起盧冠廷的創意熱情，出來作品甚至刺激導演互動往來，藉著歌曲闊延與深化電影與音樂的連結。

第三種是美學親近性。很多作曲家都有「心儀」導演，其中一大原因是美學品味上的親近性。很多人害怕和徐克合作，直覺徐克心目中已經對要用什麼音樂有非常確定的想法。韋啟良曾說，「作曲家只是執行他想法的工具。」[117] 這說法可能過了頭，但無可否認，眾人口中的徐克的確充滿「霸氣」，和他有一段時間合作的黃霑，曾如此說：

117｜韋啟良、林二汶主講：〈配樂不是配角〉講座，香港銅鑼灣誠品書店九樓，2015 年 2 月 28 日。相類的說話，金培達也曾以此形容想像跟王家衛合作。見訪問金培達口述，2004 年夏天。

> 我覺得他蠻不講理……他是必須要有『徐克 touch』。我請來全香港最好的音樂家黃安源來用二胡拉《將軍令》，還要等他有空，普通人索價一小時二百五十元，他是七百元。誰知道徐克一進錄音室，拿過我的音樂，卻說不夠低音，找來一千多塊的爛臭 synthesizer（音樂合成器），自己加個音進去。我給他氣死，真的想捏死他。……我明白你是個藝術家，我欽佩你，也甘心情願給你蹂躪。我明白那是你的戲，但也是我的作品，請你也尊重我。[118]

118｜黃霑口述，何思穎、何慧玲訪問，衛靈整理：〈愛恨徐克〉，收入何思穎、何慧玲編：《劍嘯江湖——徐克與香港電影》（香港：香港電影資料館，2002），頁 117。

119｜文雋、吳思遠：〈直擊嘉禾如何攪走成龍全過程　瞓身投資拍蝶變何解票房大敗　徐克伯樂除了吳思遠還有那位〉，收入《文雋　講呢啲　講嗰啲　Man's Talk》，https://www.youtube.com/watch?v=w5bYQ-XloOo（2023 年 11 月 17 日瀏覽）。

但如前文所述，黃霑還是跟徐克合作了整整十年（從 1984 年《上海之夜》至 1994 年的《梁祝》），當中淵源可追溯到七十年代末。徐克《蝶變》（1979）試映後，黃霑就向監製吳思遠表示對徐甚為欣賞，說「這個導演很棒」。[119] 從黃霑的憶述中見，除了對徐克表示不滿

的聲音外，更多是處處流露著對徐的欣賞和創意美學上的接近：包括
徐對上海流行曲的喜愛、自由率性的工作態度、對改編古典文學的執
迷——還有徐克儘管不懂音樂，但黃霑卻認為「徐克很有音樂天份」

120 | 黃霑口述，何思穎、何
慧玲訪問，衛靈整理：〈愛恨
徐克〉，收入何思穎、何慧玲
編：《劍嘯江湖——徐克與香
港電影》（香港：香港電影資
料館，2002），頁 117-119。

及「真的很有 sense」。[120] 這種源於美學上欣賞、充滿導演及作曲家
微妙愛恨關係的例子，以徐克及黃霑最為凸顯，這組合亦的確曾於
八九十年代，多次做出具標誌性的香港電影音樂。

總結

> 電影是一種綜合藝術，由很多部門配合才能達到導演的要
> 求，而且，這個作品從來不該是屬於一個人的。所以，我
> 覺得有時候一些字眼是不大對勁，例如成龍作品……你可
> 以說那是你領導的作品，又或者是一部以你為主的作品，
> 但你說那全是你的作品，就不免扼殺了其他人的功勞了，
> 這是我站在電影配樂人的角度來說……這就是我的牢騷
> 之一。[121]

121 | 訪問陳勳奇口述，2008
年 5 月，九龍塘又一城 Page
One 咖啡店。

有近半世紀電影音樂創作及配樂經驗，亦在常規及創意實踐製作遊走
的陳勳奇如是說。不容忽略的是，陳其實也分別當過超過二十部電影
的導演及演員。陳這番話，強調電影音樂技藝及作曲家的獨立價值，
也是一個具備不同電影技藝經驗的電影工作者的「牢騷」，在香港電
影音樂長年缺乏關注下，其實可以理解。夥伴模式的存在及過去幾十
年的成長，反映著創意導演能夠創造出獨特的香港電影文化，當中其
實絕對有賴電影音樂工作者的功勞。這一章目的，乃至本書目的，就
是重新檢視創意導向電影音樂的關鍵所在。

然而，在本書為香港電影音樂「翻案」的同時，卻並非想走向另一個
極端，把戰後電影音樂的創作成就，看成為只是作曲家的功勞。本書
第一章提到 2016 年荷里活業界推出紀錄片《荷里活配樂王》（*Score: A
Film Music Documentary*），曾談及如果今天有導演要拍一部《荷里活
配樂王》香港版，如何可以不亢不卑地說一個港式電影音樂實踐的歷

史故事。臨近本書結尾，我們想為有一天能成功開拍這部紀錄片，表達一點想法。首先，我們的紀錄片不必像《荷里活配樂王》般，把焦點放在「建構」電影作曲家的個人英雄事蹟上；相反可以取徑於努力說一個《香港電影音樂》（暫名）的熱血故事——戰後香港如何在動盪的世界電影市場走過來，中間經歷怎樣的人事拉扯，從而孕育出港式電影音樂多元奔放、自由混雜的獨特性格。本書已提出多個概念去論說這個故事，以下我們扼要把這些角度及概念以重點列出，希望為拍攝這紀錄片提供明確的參考：

・戰後動盪的世界及香港電影市場（第五章）

・搖擺不定的電影投資者（第五章）

・三種開拍香港電影的邏輯（第五章）

・主流精品與另類精品（第五章）

・香港電影音樂七大負面常規（第四章）

・彈性創意導演的創意勞動（第六章）

・兼收並蓄的電影作曲家（第六章）

・港式電影音樂獨特的混雜性（第六章）

・香港電影音樂的邊緣創作場域特性（第六章）

・令作曲家異化的助手音樂創作模式（第七章）

・激發導演和作曲家創意的夥伴協作模式（第八章）

・導演和作曲家之間的反身性協作（第八章）

本書旨在從工業實踐角度勾劃出複雜、多層次的香港電影音樂創作世界，但港式電影音樂的故事其實還未說完。由戰後到千禧後合拍時期，香港電影作曲家如何在既存音樂、電影歌曲及原創音樂不同範疇內，琢磨港式創作技藝之餘，又展現香港（電影音樂）獨特文化——當中涉及的大大小小峰迴路轉的故事，將會在另外兩冊《眾聲喧嘩》及《光影魅音》和讀者分享。

後記 ㊀

2000 年開始，書寫與研究電影音樂是我繁忙工作以外的後花園，性情
使然，一直在這後花園鑽研自己喜歡的電影作品與題材，悠然自得。一
眾歐美電影大師作品中的音樂，無疑是開啟我眼界的大門，它們成為我
一直以來的書寫泉源，幸運地，電影音樂書寫也開啟了我的電影教學工
作，讓我跟更多人分享；也曾讓我在好些生命中不明朗的日子，找著心
靈慰藉。

2005 年讀著馬克‧庫辛思（Mark Cousins）的《電影的故事》（*The
Story of Film*），看得津津有味，當下燃起一個念頭，想像一天能夠把香
港的電影音樂故事，從頭細說。於是，我開始藉著各渠道訪問香港電影
作曲家，開始時是沒系統地做著，卻逐點累積，多謝他們讓我這個跟業
界沒什麼關聯的研究者，見識這個豐富多彩的電影場域，出於他們對我
的信任，部份至今更結成「老友」，讓我隨時討教提問。

輾轉間已是 2012 年，某天心血來潮，不知是哪來的呼喚，我對自己
說，是時候落實書寫我城的電影音樂故事。2013 年念頭得以成真，我
開始攻讀博士學位，心裡明白，惟有讀書，方能讓我在繁忙工作以外逼
出時間，把研究進行。橫跨半個世紀的工業研究取徑，與其說是野心，
不如說是一種冀盼，回歸到我城的電影音樂研究——書寫箇中的歷史
發展。

香港電影音樂向來是乏人問津的部份，原因在本書序言已述，不再重複。香港電影給我生於斯、長於斯的濃厚感情，不論如學者 David Bordwell 所言的「盡皆過火，盡是癲狂」，我眼中看來，亦不乏豐富想像與人情世故，自由飛躍。香港電影記錄了一代又一代港人的衣食住行──生活、文化、價值、心情，當中的光影與音樂，互為交融，同樣說著香港故事，無分彼此。

我的電影音樂書寫之路，每一步都多得前一步的成全，當中少不了父母對我從小的薰陶、身邊兩位同路作家摯友潘國靈與夏芝然的精神支持、對我研究一直予以肯定的先師黃愛玲女士及同樣喜歡電影與音樂的李歐梵教授、給我出版不同電影音樂著作的出版機構與諸位編輯，包括 20 年前因得著三聯書店李安女士的欣賞，給我出版第一本《映畫 × 音樂》，想不到二十年後，跟三聯又是另一次的相逢。業界方面，特別多謝韋啟良先生（Tomy），2006 年，已聽他說一直冀盼能夠建立業界屬會；2019 年，香港電影作曲家協會終於得以成立，Tomy 是協會會長。2022 年，協會邀請我當「香港原創電影音樂大師班」講者之一，也讓我有機會觀摩不同電影作曲家與電影工作者的分享，有關本書的部份研究資料，也來自這次系統性的旁聽。這些年來，我不時跟 Tomy 聊天傾談，互相也出席過彼此的講座，是 Tomy 讓我對業界運作的了解更為厚實，至於書中好些影人及作曲家訪談，如林家棟監製、陳光榮先生與戴偉先生，也是經由 Tomy 不吝介紹，讓我們能邀約訪談、認識。

必須要說，論文的硬書寫向來於我是一種挑戰，尤其今次取徑工業角度，當中的思考模式與我昔日的文本細讀大相逕庭。是故，最後還得多謝志偉，本書的另一位作者──我與志偉認識良久，早年大家都談電影原聲，可口味不一，無疑，是他對音樂的「雜食」打開了我另一道音

樂窗口。熟悉香港電影與工業研究的他，尤其能加強我在宏觀角度的設想，在撰寫論文的過程中，又不時從旁跟我斟酌參詳，通過反覆討論與切磋，讓我在過程中得到靈感，引發思路。

完成論文以後，我們心裡都有團火焰——很想把這個有關香港電影音樂的故事結集成冊，讓更多人知道。我們決心要把這題材用較平易近人的手法書寫，尤其希望把大量論文未用上的資料與想法，重新整理「出土」。難得三聯書店支持這個冷門的項目，並樂於分成三冊出版，這個於我們自然是可喜之事，而作為合寫戰友的志偉，亦開始了他沒日沒夜的奮筆疾書（一笑）……我們期望，三冊書將彌補我原有論文眾多不足之處，更重要是，它們能記下更多有關香港電影音樂歷史的人與事、血與肉。

我們只想，為香港電影及香港電影音樂技藝研究留下點點印記，並對一班從事香港電影音樂的工作者，致以萬二分敬意。

是為《聲景場域》一書後記。

羅展鳳

2024 年 7 月

後記 ⊜

這本和展鳳合寫的《聲景場域——香港電影音樂創意實踐》，是連串偶然下的結果。

如果不是偶然，五六十年代的香港民間文化就不會形成來者不拒、百川匯流的局面；如果不是偶然，香港電影就不會在八九十年代曾揚名海外，一度被稱為東方荷里活；如果不是偶然，香港應不會為了火速滿足東南亞市場，拍了那麼多「爛片」，也不會令到那麼多導演引此為戒，決心要拍高質素的電影，務求和世界電影接軌；如果不是上述各種偶然，許許多多的本地作曲家就不會參與香港電影音樂創作，在一個外界看來非常邊緣的創作領域中，鑽研電影音樂創作技藝，而我和展鳳也不會有機會細聽他們一眾的種種創作經歷。

機遇、偶然、香港——這是我埋首閱讀、梳理眾作曲家的口述歷史時，最強烈的感受。

能成為本書作者之一，亦是連串偶然。以下，我想對催生這本書的個人種種偶遇，以文字聊表謝意。

· 音樂：沒有音樂，實在不知怎過日子。多年前在東京 Tower Records 買了一個印有「No Music, No Life」的襟章，保存到現在。

· 香港電影：年輕時只喜歡另類歐洲電影，年紀越大，才懂得放開眼
界，欣賞不同種類的香港電影。自己原本不喜歡某種電影，但別人
很喜歡，那不妨去想想別人基於自己生命軌跡而凝聚出來喜歡這些
電影的因由，這是我的理解。

· 羅展鳳：不是她，我不會走進這個研究領域。怎知一踏進去，發覺
香港電影音樂實在有很多精彩作品，只是限制於資源，有時出來的
音色及混音難免遜色了。但我喜歡做「腦內重新混音補完」，幻想如
果資源充份、混音水準大升會怎樣……想了想，就更被展鳳對電影
音樂瘋狂的熱情感染，至今仍不能自拔。

· 香港電影研究者：幾十年來，研究者為香港電影及普及文化做過很
多口述歷史及出版專著。當中有人能擺脫西方學界的偏愛，研究德
寶及嘉禾的歷史點滴，或論述五六十年代不同導演及電影成就……
沒有這些前人的努力，本書不可能完成。

· 吳俊雄博士和黃愛玲女士：兩位都是我的啟蒙老師。吳俊雄博士常
常以「一粒沙看世界」的方法書寫香港流行文化，條理分明，深入淺
出，視野廣闊，他的學養，對我影響甚深。愛玲寫電影則情理俱備，
讀其文章如沐春風。愛玲曾說，研究香港電影像極「沙裡淘金，金
不多，沙多，但一淘到金，那份快樂，難以言喻。」我對愛玲的體
會深表認同，但也覺得除了金，沙裡還有銀、銅或其他元素；銀很
亮麗，銅也有它獨特的質感。未能在愛玲在生時向她分享我這個看
法，是個遺憾。

· 全球邵氏功夫影迷：他們自有一套欣賞邵氏功夫片裡罐頭音樂的美

學觀，並在網上討論多年。近年業界看準內裡商機，《Shawscope》影碟套裝精選一系列功夫電影，內附獨立 CD，收錄的都是這些功夫片內挪用的罐頭音樂。多得這群影迷，讓我正視失傳多年的邵氏功夫片罐頭音樂趣味。

· 上香港電影課的同學：過去十多年，我每年教「香港電影與社會」時，都會心裡忐忑：「年輕同學還會喜歡香港電影嗎？我是否在教香港史前史？」出乎意料，來上堂的人蠻多，學期結束時，常說科目擴闊了他們對香港的認識。有同學「被迫」看了一生人第一套粵語電影《擺錯迷魂陣》（莫康時，1950）之後還說愛上了粵語片……多謝這些同學，給了我動力。

· Dutch and Dutch 8c：這個……其實是由丹麥運到香港、一對錄音室用的喇叭名字，也是我一生最貴的「消費品」。有了這對喇叭，我終於可以準繩地聽到《旺角黑夜》一場槍戰中音樂被拿走後僅餘下的超低音效果。有電影系同學給我看畢業作品，我看完後，問她：「為什麼配在畫面左上方的鳥叫聲，位置一直不動，鳴叫的方法又一直不斷重複？」她說以為沒人知道，聽我說罷立即修改。有了一對好喇叭，「聽電影」就能事半功倍。

· 一間很大、很大的音樂餐廳：撰寫這書，無疑在好幾次因為腦閉塞瀕瘋的時候，我都會趕到一間專播音樂、面積很大的音樂餐廳，有時餐廳放的是 house music，有時是 jazz，有時是 folk songs。沉醉在音樂兩小時之後，我就 recharge 了，可以繼續寫作。香港還有這樣的店子，感恩。

生命中的偶然，何時說得完？但突然記起，上面提的種種人和事，其實
都是我在香港生活時，這個地方給予我的經歷及體會。容我借這機會，
多謝香港。

 張志偉

 2024 年 7 月

鳴謝

本書得以完成，衷心感謝以下人士

*按筆劃

大友良英	黃艾倫
吳俊雄	黃愛玲
何思穎	湛建文
李翠玲	舒琪
李歐梵	楊凡
林家棟	源漢華（東初）
林敏怡	黎小田
林華全	黎允文
林鈞暉	鍾志榮
金培達	戴偉
胡偉立	羅永暉
韋啟良	顧嘉煇
泰迪羅賓	
馬珮曼	三聯書店（香港）有限公司
翁瑋盈	李安
陳玉彬	李毓琪
陳光榮	姚國豪
陳勳奇	寧礎鋒
許鞍華	

Crafting Soundscape:
Creative Practices in Hong Kong Film Music

羅展鳳　張志偉　著

責任編輯
　寧礎鋒
書籍設計
　姚國豪

出版
　三聯書店（香港）有限公司
　香港北角英皇道 499 號北角工業大廈 20 樓
　Joint Publishing (H.K.) Co., Ltd.,
　20/F., North Point Industrial Building,
　499 King's Road, North Point, Hong Kong
香港發行
　香港聯合書刊物流有限公司
　香港新界荃灣德士古道 220-248 號 16 樓
印刷
　美雅印刷製本有限公司
　香港九龍觀塘榮業街六號四樓 A 室

版次
　2024 年 7 月香港第一版第一次印刷
規格
　16 開（168mm x 238 mm）232 面
國際書號
　ISBN 978-962-04-5488-2

三聯書店
http://jointpublishing.com

JPBooks.Plus
http://jpbooks.plus